启笛 | 听见智慧的和声

影像突围：非洲电影之光

张勇 著

目录

第一章
影像非洲

中国银幕上的非洲　　　　　　　　003
《战狼2》的遗憾　　　　　　　　020
影像突围：非洲之光　　　　　　　033

第二章
为非洲立言

初读"非洲电影之父"　　　　　　063
吟游诗人希萨柯　　　　　　　　095
非洲女性导演的崛起　　　　　　118

第三章
区域透视

西非电影的仪式	151
从诺莱坞到非莱坞	172
非洲电影十年	193

第四章
国别之维

坦桑"Bongowood"	221
种族隔离之殇	244
迈向新诺莱坞	274
寻梦内罗毕	293

第五章
外部影响

走进非洲	327
香港也疯狂	352
电影节的魅惑	379

后　记　　　　　　　　　　405

在中国电影文化版图上,《红海行动》和《战狼2》构成了非洲影像奇观的双峰。

第一章
影像非洲

中国银幕上的非洲

2018年央视春晚小品《同喜同乐》的上演,引起了国内外的广泛关注,国内观众首次在春晚舞台上看到有关非洲的节目,从坦赞铁路到蒙内铁路,感受到中非关系的历史变迁。然而,英国广播公司(BBC)、《每日电讯报》和美国《时代周刊》等国际媒体将节目组"中非一家亲"的创作意图恶意贬低为对非洲的歧视,带动国际观众掀起了一股对中国种族歧视的声讨。国内外观众对同一作品截然不同的反应,或许就是当前中国有关非洲的影视剧在全球接受状况的缩影。

一、影像非洲:从欧美到中国

非洲作为一个遥远的大陆,在中华人民共和国成立前几乎不被认知,"60年代以前,由于大多数非洲国家处于殖民地或被反共政权控制的状态,中国较少

关注非洲"。① 中华人民共和国成立后，非洲作为第三世界阶级兄弟的概念被广泛普及，但普罗大众对非洲的认知也止步于政治框架中，遥远而抽象。中国人对于非洲更为具体的认知源于"文革"结束后的新时期，改革开放的大门重启，电影交流逐步重新与国际接轨，从《走出非洲》（*Out of Africa*，1985）到《黑鹰坠落》（*Black Hawk Down*，2001）、《卢旺达饭店》（*Hotel Rwanda*，2004）、《血钻》（*Blood Diamond*，2006），中国观众在西方的空气里感受到非洲的味道，神秘、野性、血腥和暴力。浸淫在西方大片的影像世界里，我们跟随白人的非洲想象而想象非洲。

欧美电影长期垄断着非洲的美丽和外部对其的想象。到非洲拍片，首先是一个电影工业实力的体现。欧美国家出于意识形态合法性的需要，从殖民时代便开始拍摄非洲。当时，英国成立了"殖民电影委员会"来进行制片管理，拍摄了《桑德斯河》（*Sanders of the River*，1935）、《所罗门王宝藏》（*King Solomon's Mines*，1937）等一系列殖民电影。结束政治殖民之后，文化殖民的梦魇并没有远离非洲。欧美电影人持续沉淀既有的书写非洲的模式，并随着数字影像技术的发展而不断演绎创新。他们拍摄出来的非洲影片，从情

① John F. Copper, *China's Foreign Aid: An Instrument of Peking's Foreign Policy* (Idaho Falls: Lexington Books, 1976), 85.

节设置到美学手段，都比非洲本土电影更具观赏性，直至今天仍在中国观众中影响巨大，并借助盗版碟和互联网深刻垄断了我们有关非洲的想象。

中国电影人去非洲拍片，首先，面对的难题是文化方面的障碍，绝大多数中国人"谈非洲色变"，遑论去非洲拍片，而一个摄制组则需要几百人甚至成千上万的人，克服文化偏见和心理障碍便成为首要的挑战；其次，创作者对非洲影视行业的几乎零认知成为赴非拍摄的现实困难，需要大量补在非洲进行影视拍摄涉及的拍摄许可、外景勘探、电力供应、器材设备（如大摇臂）以及政局稳定、疟疾危害、人身保险等等业务和常识功课；再次，是距离，相比欧美国家，中国距离非洲更遥远，由此带来的就是摄制组高昂的成本，当中国电影工业基础和市场不够强大时，去非洲拍电影无异于天方夜谭。这些心理或现实问题，对中国电影摄制组形成了巨大考验。

转折出现在近几年，随着中国电影工业实力的整体增强，中国电影人频繁走出国门取景拍摄，美国、日本、泰国、印度及欧洲、中东、逐步被摄入中国银幕，在相关取景地引领旅游热潮之后，出现了不计其数的跟风之作。观众逐步对这些区域丧失了原初的新鲜感，产生了一定的审美疲劳，于是非洲这片广阔的

处女地成为可供开发的新视域空间。市场需求之外，政治气候的变化和政策的鼓励也驱动着中国摄制组走进非洲。2015年年底颁布的《中非合作论坛——约翰内斯堡行动计划》（2016—2018）提出：向对方国家电视播出机构提供影视剧，探讨建立长期合作模式，继续参加在对方国家举办的影视节展，积极开展纪录片、影视剧的联合制作；中方将鼓励非洲国家制作影视节目，加强交流并促进非洲影视作品进入中国。

《终极硬汉》（图1-1）成为第一部对这一计划进行回应的电影。该片故事背景设置在非洲图卡加这样一个虚构的地区。特种兵转业的韩锋的妻子三年前为了写作一部冒险小说带着孩子来到非洲，后不幸离奇失踪。韩锋从香港来到非洲寻找妻子的下落，然而在寻找过程中意外被卷入与国际军火走私团伙的斗争中，着力保护一个发现非洲超能量石而外貌形似妻子的女孩。影片由动作演员出身的陈天星自导自演，并"聚集15国动作星联纵打造硬片"，场面设计融合了大量好莱坞和非洲的元素，飙车戏、爆破戏都以非洲的荒漠为背景，相较同类题材更加逼真。然而本片在后期宣传上出现不当行为，导演陈天星在上映前夕发布"金援王宝强"声明，称愿意拿出《终极硬汉》票房片方收入的5%支持王宝强打离婚官司，被指故意炒作，影片一上映便遭遇恶意低评、迅速下线，最终仅

收获几百万元的票房。① 中国非洲题材首次试水便遭遇滑铁卢。

图1-1 《终极硬汉》剧照

《中国推销员》(图1-2)则以南北苏丹战争为故事背景,讲述了来自中国的通信公司技术员严健远赴非洲拓展业务,在诡谲的跨国商战和突如其来的非洲内战中,以过硬的技术和智慧成功帮助非洲国家中止内战,最终为中国赢得通信工程竞标的故事。相较于

① 笔者曾专门就此事采访过长期生活在中国的加蓬籍演员、本片主演吕克·本扎(Luc Bendza)。

《终极硬汉》的单线夺宝故事,该片在情节线索推进方面更加丰富,融入了非洲的内战、中西的商战、谍战,但由于影片在档期方面选择不佳,公映之时全国影院排片的 80% 都被《变形金刚 5:最后的骑士》(*Transformers:The Last Knight*,2017)、《神奇女侠》(*Wonder Woman*,2017)、《异形:契约》(*Alien:Covenant*,2017)等多部重量级好莱坞大片占据,《中国推销员》上映首日的排片仅有 6.27%,并迅速下线。

图 1-2 《中国推销员》剧照

在中国电影文化版图上,《红海行动》和《战狼 2》构成了非洲影像奇观的双峰。两部影片差不多时

间摄制，主体情节也类似，均以2015年3月的也门撤侨行动为原型，但都将故事背景移至非洲，讲述中国军人在非洲撤侨的故事。相比《战狼2》仅有少量素材在南非拍摄，《红海行动》剧组全体人员在北非摩洛哥实景拍摄长达数月，制作总成本高达5亿元人民币，并且调动了海陆空三军最新的军用设备，加上一贯擅长大制作的林超贤执导（前有口碑佳作《湄公河行动》），通过情感线索、动作逻辑的精细把控和现代艺术技术手段的创造性运用，把中国非洲题材影片推向新的高度。它不同于《战狼2》单打独斗式的个人英雄主义，而是把镜头的焦点对准了更符合中国人观念的集体英雄主义，影片最终取得36.49亿的国内票房成绩①。

二、看不见的非洲：中国电影的叙事问题

近年来四部国产电影的集中出现，预示着中国人有了自己主体意义上的非洲想象和非洲叙事，不再需要借助好莱坞或者其他第三方来认知非洲。这对于突破欧美电影垄断的非洲叙事和非洲想象具有积极意义，重新形塑了中国电影的空间内涵和对外形象。从《终极硬汉》《中国推销员》到《战狼2》，再到《红海行

① 票房数据来源于艺恩CBO中国票房统计，http://www.cbooo.cn/m/655823，2022年3月1日。

动》,不到 3 年时间,中国电影的非洲制作能力显著提升,尽管社会接受有成有败,但在作品的叙事肌理和非洲建构层面,依然可以找到一些共性。

情节战争化。从类型上说,四部影片基本都是动作片或战争片,讲述的都是武装叛乱引发的战乱故事。《终极硬汉》里面军火商杀死雇主和科学家武力夺宝;《中国推销员》以苏丹南北战争为背景;《战狼2》片头就交代"不幸的事情接二连三地发生",反叛势力红巾军和欧洲雇佣军杀死非洲国家总理,国家陷入瘫痪,拉曼拉病毒疫情和弹火交相肆虐;《红海行动》里的伊维亚国有三方势力交战:政府军、叛军、恐怖组织极端分子。熟悉好莱坞的观众不难发现,这些影片或多或少受到《太阳之泪》(*Tears of the Sun*, 2003)、《黑鹰坠落》等影片影响,但又有所不同。影片中主要角色的对手并不是非洲叛军或极端分子,而是其背后的西方势力。他们在非洲土地上抢夺资源、乱杀无辜、为所欲为,表面上由反叛军所雇佣,却操纵着反叛军和非洲国家政局走势。欧美电影里往往突出战争是由非洲内部引起的,抹去西方在非洲战争背后的作用。美国畅销书作家斯蒂芬·金泽在《千丘之国:卢旺达浴火重生及其织梦人》一书中,明确指责电影《卢旺达饭店》对卢旺达图西族和胡图族的内战爆发时国际社会的表现造假,指出美国总统克林顿在整个

事件中不作为，而法国总统密特朗及其政府武装了当时的胡图族政权，"坚决支持他们实施大屠杀"。比利时在殖民统治卢旺达时期"纯粹出于迫其臣服的政治考量""用精密的尺子和卡钳测量卢旺达人的额高、鼻宽、耳长等自定特征，划分每个卢旺达人的民族属性"①，为后来的内战埋下了隐患。这些不符合西方意识形态的内容却在既有的电影中一概被抹去。

中国创作者从历史的视角去思考非洲社会的问题，指出更为复杂的大国博弈问题，把非洲问题追根溯源至西方大国操控、干涉非洲国家内政的事实。他们在电影中的劣迹与最终战败，都构成了对西方霸权的反讽，对于全球国际政治新秩序的构建具有积极作用。然而，四部电影几乎趋同的战乱叙事，也暴露出我国电影在非洲叙事方面的缺陷：模式过于单一，为塑造中国式英雄，突出非洲的战乱危机；或者把非洲全面战争化，屏蔽了非洲社会丰富多元的面相。观众看完后留下的关于非洲的印象有且只有战争，在好莱坞电影的基础上进一步加深了观众对非洲的刻板印象。

场面奇观化。如前文所述，中国非洲题材电影是中国电影工业美学的集中体现，借助于中国电影最先

① 〔美〕斯蒂芬·金泽：《千丘之国：卢旺达浴火重生及其织梦人》，延飞译，北京：世界知识出版社，2014年，第22—24页。

进的技术团队以及国际合作力量,在美学呈现上实现了多元化和深度化,场面的调度、枪械的使用、特效的制作、动作的设计、暴力美学的展现等方面可圈可点。然而,在具体空间铺陈上,四部影片均未能有效展开。《终极硬汉》充斥着打斗戏和追逐戏,片中的非洲只是一片荒漠,仅有一两个边城小屋,故事背景基本与非洲无关,换成国内任何一个沙漠地带也可以。影片拍摄的外景极为有限,大部分戏份像是舞台剧。《中国推销员》《战狼2》《红海行动》中,非洲同样被简化为几个符号化的空间:港湾码头、巷战街道(图1-3)、草原、沙漠、城堡、贫民窟。这样的设置一方面是出于成本的考虑,在国内类似地方搭景拍摄,如《战狼2》大部分戏份在河北等地拍摄,真正的非洲取景体现在索韦托的贫民窟等少数几场戏;另一方面也昭示出创作者有意迎合观众有关非洲的既定想象。此外,这些影片还有意形成不同空间的对比。《终极硬汉》设置了两个截然不同的地域空间:中国香港和非洲,镜头表现中国香港是繁华文明的都市,一切换到非洲就立刻是荒郊野岭或尘土飞扬的沙漠;《中国推销员》里面,北京高楼林立、一片繁华,而非洲混乱不堪。在此类观照之下,整个非洲都被"他者化"了,中国与非洲在影像层面形成了对立,并表现为文明与野蛮、现代与古老、进步与落后等一系列的对立。这种"对立",不同于西方电影所背靠的殖民和反殖民

关系，既没有历史的基础，也无益于中非政治层面强调的"合作"。

人物符号化。四部影片都塑造了置身非洲大陆的中国人形象，里面的非洲人则一律符号化、脸谱化，缺乏立体生动的形象，难以给观众留下深刻印象。《终极硬汉》里面仅有一个非洲居民，他如同猿猴一般，浑身是毛，尽管未明确指明是非洲人，但如同春晚小品中的表现一样，极易引起国际舆论争议。其他非洲人要么是军火商的手下打手，要不就是贪财好色、

图1-3　《中国推销员》中的巷战场景

死于女人胯下的当地土匪。《红海行动》着重突出中国式的集体英雄（图1-4），片中奉命救援的蛟龙突击队的每个成员都是英雄，他们分别是通信兵、机枪手、狙击手、观察员、医疗兵等，各司其职、协同作战、戏份平均，每个成员都有独特的个性和清晰的定位。然而里面的非洲人却没有得到这样的表现，反面角色无一例外地概念化和模糊化，片中恐怖分子的头领和少年狙击手都可以拿来做文章，但影片却放弃了这样的戏剧营造，稍显遗憾。①

文化疏离化。中国电影的非洲叙事出现了一个吊诡的现象：发生在非洲的故事没有一个立体的非洲形象，这是非洲叙事的一大悖论。这些影片仅在表面上运用驻外使馆、红旗、护照等具有象征意义的符号，但缺乏对中非关系悠久历史的深入挖掘，缺乏对上百万中国人在非洲丰富多彩的故事的开发。在文化形象塑造上，这些国产影片缺乏对非洲生动立体的呈现，基本不涉及非洲丰富的在地文化，也没有吸纳非洲的文化艺术元素，对非洲空间仅仅是浮光掠影式扫描。《战狼2》编剧坦言："我们不是讲非洲文化背景的故事，而是一个发生在非洲的中国故事，这个故事，换

① 赵卫防：《〈红海行动〉：主流价值观表达的新拓展》，《当代电影》2018年第4期。

图1-4 《红海行动》塑造集体英雄

个背景依然成立。"① 非洲在此成为可以随意置换的背景,它可以置换成中东、西亚或南美任何一个地方。在《终极硬汉》的活动空间里,韩锋妻子与非洲的故事没有进一步发展;韩锋在非洲的生活也没有细节的交代和铺陈,非洲意象止步于有名无实的漂浮空想,大量闪回镜头的切换,使韩锋经常处于失忆和闪回的阶段,无法实现对非洲现实生活空间的定位和聚焦,不知自己身处中国香港还是非洲。换言之,非洲这片大陆并没有被建构为有文化内涵的空间,而仅仅流于符号化的表述。

① 欧阳春艳:《〈战狼2〉编剧刘毅:讲好一个发生在非洲的中国故事》,《长江日报》,2017年8月29日。

三、中非合作新形势下如何想象非洲

由于存在不同文化差异下的价值判断和审美习惯，如何讲述一个离我们很遥远的大陆的故事，本身可能确实有难度，在既有的非洲影像叙事经验基础上，相关从业者有必要熟悉国际表达方式，进一步深化"非洲意识"。

第一，深入开发非洲叙事模式。有研究者指出，好莱坞电影的叙事方式是神话般的，利用多种故事模式迷惑观众，如强奸模式、俘虏模式、诱惑模式、救世模式、牺牲模式、悲剧爱情模式、超俗浪漫模式及同化模式等。[①] 中国非洲电影叙事模式单一，仅仅为战乱救世模式，以后还可尝试开发迁徙模式、移民模式、牺牲模式、悲剧爱情模式、超俗浪漫模式，等等。事实上，中非之间从郑和下西洋到坦赞铁路、援非医疗队等，脉流久远的文化交往可为创作者提供取之不尽的素材和灵感；现今逾百万中国人在非洲，同样，也有上百万的非洲人在中国，同样可成为各类现实题

① 参见 http://www.rosoo.net/a/200410/5562.html，2022 年 3 月 1 日。

材的创作源泉。因此,创作者首先要打破自身对非洲的文化偏见,深入非洲体验在地文化和中非民间交往生活,细腻体验个中酸甜苦辣和人性纠葛,不断拓宽非洲叙事的广度和深度。同时,非洲本土文学历史悠长,截至目前已有渥雷·索因卡(Wole Soyinka)、纳吉布·马哈福兹、约翰·马克斯韦尔·库切等多位获诺贝尔奖的文学家。非洲文学可为电影人提供的素材和灵感绝不亚于任何国家和地区,因此中国电影可学习好莱坞购买非洲文学作品版权的做法,尝试改编拍摄原汁原味的非洲故事。

第二,联合摄制中非合作好故事。目前的四部影片均为中方主导的国产电影,非方参与极其有限,多为采用一些非洲演员,仍然是传统意义上的拍片模式,因而导致在后期很难走出国门。好莱坞 2018 年上映的《黑豹》(*Black Panther*,2018)(图 1-5)可供我们借鉴。有史以来,非洲一直是欧美电影里那个"待拯救的世界",这一形象反复出现并凝聚成全世界有关非洲的"定型化形象",遭到非洲人的诸多批评。《黑豹》则充分借助美国非洲裔的力量,塑造了一个符合"非洲梦"的虚构国家,表达非洲的民族性和现代文明,并在服饰、道具、场景、仪式、音乐等方面深度融合了非洲传统文化元素,改变了好莱坞以往的非洲负面叙事程式,在全球范围内广受好评。该片在非洲

地区更是一票难求，获得口碑和票房的双赢。对于中国而言，在中非人文交流日趋频繁和中外合拍片日益增多的新形势下，以合拍片形式，合作讲述中非好故事势在必行。我们要加强对非洲电影历史和现状的了

图1-5 《黑豹》中的黑人英雄特查拉

解，从非洲电影行业吸纳优秀力量，深度参与影片的创意、策划、编剧、制作等各个环节，以联合摄制的方式（而非仅仅请几个非洲演员跑龙套）实现"文化走出去"。

第三，增强中国电影国际传播意识。《战狼2》《红海行动》在海外上映后遭遇的尴尬局面，根源在于市场定位和表达方式。中国三四线城市院线的扩建，以及人口基数的巨大优势，使得中国电影市场的容度进一步扩展。通常一部国产电影只要把握中国观众的口味就足以获得市场回报。然而，即便市场定位清晰地指向国内受众，同样也不可忽略国际接受问题。在中非关系发展的战略机遇期，涉外题材容易引起国际舆论波动，因此要熟悉西方的"政治正确"和非洲国家的历史，在国际话语体系中掌握主动权。随着当前世界局势的变化，作为非洲的全天候合作伙伴，中国电影人更应该放弃"他者化"的思维，塑造出适应中非合作新时代要求的银幕形象。

《战狼2》的遗憾

《战狼2》的出现,不仅将国产电影的票房纪录提高了一个档次,更在国际制作层面迎来了一个新高度。作为吴京由演员转型当导演的第二部作品,影片在延续《战狼1》的军事题材的同时,将场景从我国南疆转移到了非洲。而围绕非洲的话题从影片制作开始持续到公映之后,成为这部国产电影的一大特色,也是中国电影史上的第一次。

一、非洲作为一种奇观

《战狼2》片头,一个拆迁镜头后场景切换至非洲某国,吴京本人饰演的冷锋解救了一艘受到海盗威胁的货轮,货轮靠岸后非洲朋友的只言片语快速勾勒出冷锋出现在非洲的前因后果。随后非洲小男孩的加入及其与冷锋的互动,不落痕迹地点出了冷锋与当地居民的友好相处,这是一幅中国人在非洲的生动缩影,

也是在好莱坞主导的非洲影像世界里从未看到过的视听画面。而与非洲人做生意、喝酒、踢球这一系列写实风格的场景,既展现了普罗大众对非洲固有的认知,也还原了中非经贸合作的生动现实,这种地域的刻画和时代的分寸拿捏彰显了创作者有意突破好莱坞非洲叙事程式的创作意图。

不过,影片随后画风一转,把观众带入一个更为熟悉的场景。冷锋所在之处的平静很快被打破,这个非洲国家,拉曼拉病毒的肆虐导致了内战的暴发:红巾军为了夺取政权大肆屠杀民众;政府统治不力,总理被反叛军一枪毙命;感染了拉曼拉病毒的孩子被隔离在笼子里;贫民窟里饥饿的民众哄抢食物;观众能想起来的有关非洲的所有劲爆元素应有尽有。熟悉好莱坞的观众不难发现,影片集结了好莱坞多年走进非洲的所有经验:血腥、暴力、种族冲突、饥饿、贫困、疾病,还有几乎是硬缝入的几个动物和大草原风光镜头。由于聘用了好莱坞和香港地区的动作和特效团队,以及重金购置了相关军用道具,影片对血肉横飞和炮火硝烟的种种呈现,相比好莱坞影片有过之而无不及,化身为一部中国版的好莱坞非洲大片。

影片的主要情节是冷锋临危受命、去营救生命受到反叛军威胁的援非陈博士,这一情节直接复制自

《太阳之泪》。在《太阳之泪》中,故事主线同样是非洲的一次种族大屠杀,美国军方派出一支营救小队解救援非的美国医生,但医生坚持要带70个非洲人一起撤离,布鲁斯·威利斯(Bruce Willis)饰演的上尉经过内心挣扎后决定带非洲人一起穿越丛林,躲避叛军的追杀,最终在激战后完成了撤离任务。而在《战狼2》中,叛军暴乱、军方撤侨、美女医生、英雄救美,以及与叛军激战最后完成撤侨,主要情节点与《太阳之泪》类似。在《太阳之泪》中,美国大兵受命营救援非的美国医生,突出的是美国医生对美国大兵的感化(图1-6)。而《战狼2》中的中国援非医生直接被

图1-6 《太阳之泪》中的美国大兵和美国医生

第一章　影像非洲

图 1-7　《战狼 2》中的冷锋与美国医生

反叛军一枪毙命,冷锋从此与一个美国医生一路相随(图 1-7)。这种若即若离的叙事关系,加上好莱坞式的场面奇观,使我们差点忘了自己看的究竟是中国电影还是好莱坞电影。

回溯世界电影史,在殖民时期,西方人就控制了非洲的电影活动,电影的生产和传播大多是为宣扬和美化殖民主义。一位史学家写道:"电影到达非洲先

天夹带着殖民主义,它的主要角色是为政治统治、经济剥削提供文化和意识形态的合法性。"[①] 自 1960 年代非洲民族解放运动以来,好莱坞电影不断被非洲民众指责为一种影像殖民,是欧美帝国结束以往的政治殖民之后的一种新的殖民样式,即利用文化霸权地位不断塑造和夸大非洲的负面问题,进而强化好莱坞式英雄人物的拯救情节,这种叙事的背后逻辑是强化非洲需要帝国主义帮助的印象。其带来的"正面"效果是为欧美在非洲的过去和现在赋予合法性,负面效应是带给世界观众非洲是落后的、血腥的、恐怖的印象,浸淫在好莱坞大片里的中国观众也不例外,因此我们往往谈起卢旺达就是大屠杀,谈起索马里就是海盗,正如在大部分非洲人的印象里,中国就是古老的武侠世界,中国人人会功夫,这些都难免流于管中窥豹。而在中非合作的新形势下,《战狼2》对非洲的刻画没能突破好莱坞十余年前的陈旧套路,不能不说是一种遗憾。

二、非洲人物的塑造与中非关系的疏离

如果说画面和场景的处理是要赚取眼球经济——

[①] ROY ARMES, *African Film Making: North and South of the Sahara* (Edinburgh: Edinburgh University Press, 2006), 21.

第一章 影像非洲

对投资者负责,需要满足观众之于非洲的种种想象,本身无可厚非,毕竟电影与生俱来带有商业属性。而且,作为虚构的故事片,而非公共外交纪录片,影片没有必要对非洲形象负责,只需对影片本身负责。然而,作为一部常态意义上的电影作品,其在人物设置和人物关系塑造方面同样出现了令人诟病的问题。影片的开头将非洲在地场景与中国人物故事结合得恰到好处,冷锋既不是一个带着优越感的外来者形象,更没有被刻画成西方电影中一贯的怜悯非洲人的救世主形象,而是一个融入非洲的中国人形象。但随着叙事的推进,影片中的反派人物,包括反叛军和西方雇佣军残忍嗜杀,有且只有杀戮动作,无疑导致了人物的扁平化;而非洲人作为正面人物也毫无主动性,在叛军面前犹如待宰的羔羊,在冷锋面前只能期待被拯救,并没有充当共同完成撤侨任务的帮手。影片只成功地塑造了冷锋这个中国影史上从未有过的闯荡非洲的孤胆英雄,而其他人物均为单向度的、扁平化的形象,使得整体的叙事张力和情感深度有所欠缺。

在好莱坞的非洲叙事里面,为了突出个人英雄主义,除了白人饰演的孤胆英雄,通常有一个性格主动的非洲人,他或许有非洲民族的劣根性,面对强权容易背叛、迷失,但在白人的启发和引导下,他逐步恢复理性,并在关键时候与白人肝胆相照,最后共同完

成白人发起的援救使命,由此达到其意识形态叙事目的——突出白人对黑人的友好、教化,《血钻》(图1-8)即为典型的案例。而在《战狼2》中,影片主要设计了两个非洲角色,非洲小男孩是冷锋的干儿子(图1-9),他在上了中国军舰之后基本缺乏叙事功能性,因此后面用非洲小女孩帕莎代替他。帕莎全程镜头较多,但基本没有台词,只是陪同在冷锋旁边一个没有动机、没有意愿的道具。而非洲大妈以及嫁给中国人当老婆的非洲姑娘、在中资企业工作的非洲工人等角色都只是作为笑点或者背景而出现的。从人性

图1-8 《血钻》中的白人阿彻和黑人所罗门

图1-9 《战狼2》中的冷锋和干儿子土豆

的刻画角度来说,人类在面临被屠杀的绝境时应该极力反抗,但片中的非洲人在战乱中被屠杀之前毫无作为,再一次充当着"沉默的羔羊"。

在人性挖掘方面,《战狼2》和《太阳之泪》一样,想要体现超越国界的人道主义和本国的价值观。无论是冷锋不放弃中资工厂的非洲人或者是美国上尉答应医生带上难民一起撤离,两部影片都想告诉观众主角在理智和情感中间做出了正确的选择,但是观众是需要被说服的,如何让这种人道主义更为可信、情感更加真实,成为考验影片创作者的关键。《战狼2》中冷锋几乎未加犹豫就选择了带非洲人撤离,相比之

下,《太阳之泪》设置了两次转折:第一次是撤侨开始时,美国大兵是挣扎的,在上直升机时他放弃了非洲难民,而目睹教堂的屠杀之后他决定返程带非洲难民穿越丛林;第二次是当他发现叛军的疯狂追杀源于难民中有尼日利亚总统的儿子时,在交出此人换取任务成功和孤注一掷保护所有人之间,他又一次不得不做出抉择。这种转折伴随着叛军暴行的一次次升级而出现,叛军越追越近,形势越来越危急,由此营造出观影的紧张感。作为一种叙事的铺垫,最危险的时候也往往也是人性光辉迸发的时刻,于是,从一度考虑放弃非洲难民到最后愿意舍弃自己的性命拯救非洲人,美国士兵们在叛军惨无人道的暴行中迸发出了人性中最大的善良,这种人道主义和价值观更具"普世价值"。

《战狼2》叙事的遗憾之处在于多是硬宣传,缺少软处理。影片中有两个情节令人印象深刻:一是在大使馆门口,反政府武装举枪的千钧一发之际,中国的大使走出来大喊"We are Chinese, China and Africa are friends"(我们是中国人,中国和非洲是好朋友),红巾军的头目使了个眼色马上下令撤退;二是大使在和总理通话时强调"总理先生,你听我说,贵国发生这样的事情我很遗憾,但是我相信,你也一定不会忘记历史上我国对贵国的援助之情和我们两国之间的友谊,我相信你也知道援非的陈博士对非洲的重要性。请派

兵保护陈博士的安全"。应该说，影片创作者有意突出中非友好关系，但由于没有深刻植入叙事肌理，没有在人物关系发展中建构起来，中非友好在影片中成为流于口号的表达，并不能得到观众的深刻认同，某种意义上也错失了对中非合作生动诠释的机会。

三、如何想象非洲？

伴随着我国电影实力的提升和中非联系的增强，中国电影摄影组开始走进非洲，这是中国和非洲都希望看到的影视合作新面貌。近些年，非洲由以前的文化沙漠逐步演化为希望的热土，我们国人不断走进非洲、了解非洲，在这个意义上，影片是政治正确的，也是与时俱进的。毕竟直至今日能直接去非洲亲身体验的国人并不太多，我们期待电影这门雅俗共赏的艺术样式能重新打开了解非洲的窗口，而在《战狼2》这个非洲叙事的先锋之作中，不仅有中国常驻的大使馆、有医疗队，还有与非洲人民相亲相爱的底层务工人员，在长期被好莱坞所垄断的非洲影像世界和所遮蔽的中非关系表述里，这种能比较正面反映中非友好的影片是具有极大的突破和创新意义的。

影片为了还原真实的非洲，远赴南非最危险的贫

民窟拍摄飙车、打斗等场景,这种专业精神值得肯定。从项目运作的角度来说,虽然海外取景在人力物力方面会产生更多的成本,但是随着主流观众审美口味的变化,海外取景对于增加电影的宣传点、丰富电影的视觉和故事内容起到了不小的作用。事实上,从第一次走进非洲看景到影片公映,片方不断展开在非洲拍片多么可怕、多么恐怖的宣传攻势,虽然票房成绩的高额回报达到了片方的预期,但作为整体议程设置的发动机,不免有消费非洲之嫌。因为,这个非洲救援的故事只是把背景设定在非洲,并且炒作非洲拍片这件对于中国电影界比较新奇的事,并没有深入挖掘非洲元素,影片中的非洲似乎放在哪里都行,影片开头字幕只显示"印度洋马达加斯加海域""非洲圣马塔萨瓦"等地点,没有标明具体的国家,不仅避免了在中国拍摄大部分场景的不便,也不会涉及非常具体的国与国关系、引发敏感话题,又达到了使电影具有"走进非洲"的冲击力。

对于《战狼2》而言,影片尽管已在海外上映,但其市场定位并不在海外,影片走进非洲(取景)其实是为了走进中国(市场),于是,出现了一个悖论:一方面,我们希望走出国门走向世界,另一方面,我们定位在国内;一方面,我们希望聚焦非洲,把非洲当做卖点;另一方面,我们并不严肃看待非洲并且拍

摄非洲。在这种逻辑下，影片的视野和高度疏离于其精心打造的国际阵容和国际叙事。

《战狼2》在某种程度上反映出中国电影走出去的整体困境：形式上出去了，内容上出不去。而《战狼2》在国内的票房奇迹偶然性因素较多，中印边界纷争、八一建军节等热点事件，以及《建军大业》的上映，所有这些符合宏大主题的热点凑在一起，使得这部军事题材影片在一开始就占据了"天时地利人和"，而影片中出现的军舰、国旗、护照更是调动了观众的爱国情绪，由此引发了创历史的观影热潮。但联动国家时事和社会情绪并不是由片子所决定的，其成功模式对于未来走进非洲拍摄的中国电影并不具有复制性。

《战狼2》的非洲叙事，其实反映出我国无论是创作者还是观众，对于非洲的了解不足，集中体现在电影创作者的非洲叙事没有跟上非洲社会现实的发展变化，与此同时，我们普罗大众对非洲的接受还没到达正确认知的水准，因此不可避免地出现了国家宏大主题与非洲叙事的断裂。设想一下，如果拍一部正常表现非洲和非洲人的喜剧抑或爱情类型电影，恐怕没那么多受众要看，这究竟是一时的选择还是永久的无奈？作为社会的镜子，电影叙事其实反映出中国和非洲在

经贸合作过程中加强人文交流的必要性,而一部真正意义上的具有中国特色的非洲题材影片甚至是中非合拍片,有赖于中国社会对非洲的认知水平的整体提升。毕竟,如《战狼2》的台词所说,"非洲是现代文明的摇篮"。

影像突围:非洲之光

> 如果非洲仍然只停留在消费别人想象和生产的影像,那么他们将变成世界的二等公民,注定无法讲述自己的历史、需求、价值、想象甚至对于世界的看法。如果非洲无法锻造自己的目光,无法直面自己的图像,它将失去观看的意义和自我的意识。
>
> ——布基纳法索导演加斯顿·卡伯(Gaston Kabore)在泛非洲影协(FEPACI)上的讲话

一、影像的殖民史

作为世界电影故乡的法国,与非洲存在着殖民与被殖民的关系,这使得电影到达非洲的时间与世界其他地区几乎同步,1896年埃及的开罗就最早出现了电影放映活动;而先天具有奇观特质的非洲大陆自然景观也逃不过电影先驱们的眼睛,"卢米埃尔的摄影师

们每到一座城市，就热衷于拍摄众所周知的当地景点"。① 他们1905年拍摄的系列风光短片中就有十余个有关北非风景的镜头。而作为法国另一派电影的代表，梅里爱（Georges Méliès）也在那里拍摄了《地狱的土风舞》（*Le Cake-walk Infernal*，1993）等短片。据记载，在当时的西方人眼中，"梅里爱的虚构电影而非卢米埃尔兄弟的纪录片更能代表殖民地非洲"。②

尽管与世界其他地区几乎在同一时间起步，但非洲的电影活动在独立前一直为欧洲的宗主国所控制。一位史学家写道："电影到达非洲先天夹带着殖民主义，它的主要角色是为政治统治、经济剥削提供文化和意识形态的合法性。"③ 当时，从海外输入非洲的电影必须通过审查甚至重新剪辑来满足殖民者的需要，因为欧美电影中内生的民主、自由、独立思想可能会煽动非洲观众的独立意识。④ 在英属殖民地，少数几

① 〔加〕安德烈·戈德罗，〔法〕若斯特：《什么是电影叙事学》，刘云舟译，北京：商务印书馆，2005年，第40页。
② NWACHUKWU FRANK UKADIKE, *Black African Cinema* (California: University of California Press, 1994), 24.
③ ROY ARMES, *African Film Making: North and South of the Sahara* (Edinburgh: Edinburgh University Press, 2006), 21.
④ NWACHUKWU FRANK UKADIKE, *Black African Cinema* (California: University of California Press, 1994), 27.

部指定为非洲人拍摄的电影则由专门的"英国殖民电影委员会"来制片管理。在法属殖民地,1934 年制定的《拉瓦尔法令》明确禁止非洲人在非洲制作电影。① 有种族优越感的白人认为黑人不可以也没有能力拍片,"在理性思维方面,黑人比白人低得多;在想象方面,他们是迟钝的,无鉴赏力和反常的……黑人,不管本来就是一个独特的种族,还是由于时间和环境而变为一个独特的种族,在肉体和精神上的天赋都低于白人"。② 电影作为艺术创作活动,有着"想象的能指"之美称,否定黑人的想象能力,也就否定了他们从事电影创作的能力。因此,在很长的时间内,非洲人与电影创作无缘,英、法两大宗主国在非洲拍摄的殖民电影如《桑德斯河》、《所罗门王宝藏》等均在前期拍摄中排除了非洲人的参与可能性,更不用说影片后期完全在非洲之外完成了。在这种状态下,本土电影起步的可能性几乎为零,非洲人民只能接受外来电影的全盘灌输。

欧洲人控制了电影在非洲的生产、传播等各个渠

① 〔津巴布韦〕慈慈·丹格姆芭卡:《非洲电影创作实践面面观——前景、希望、成就、努力和挫折》,谭慧、王晓彤译,《北京电影学院学报》2014 年第 1 期。
② 〔美〕梅利尔·D. 彼得森:《杰斐逊集》(上),刘祚昌、邓红风译,北京:生活·读书·新知三联书店,1993 年,第 285 页。

道，进而为拍摄服务于殖民主义的电影提供了便利，电影成为殖民者的有力武器，《桑德斯河》（图1-10）便是典型的例证。影片由匈牙利出生的英国导演佐尔坦·科达（Zoltan Korda）执导，并由其兄长、伦敦电影制片公司（London Film Production）的老板担任制片，主演为好莱坞影星莱斯利·班克斯（Leslie Banks）、有着"黑葛丽泰·嘉宝"之称、同时也是第一位非洲裔美国演员的妮娜·迈·麦金尼（Nina Mae McKinney），以及保罗·罗伯逊（Paul Robeson）（图1-11）。从主创团队来看，制片、导演、主演均不是非洲本土的力量，基本由英国人主导，而其中两位黑人角色也由美国非洲裔演员担纲。"在当时，西方国家对非洲的呈现形成了一系列的影响，不仅极大地扭曲了非洲人，还伤害了散布在世界各国的非洲裔离散黑人。"[①] 在这种情形下，保罗·罗伯逊这位非洲裔美国演员、歌手同时也是民权活动家接受了片中尼日利亚部落领导博萨波（Bosambo）这一角色，他认为通过扮演这个既优雅又有胆识的部落领导，能够帮助观众特别是黑人观众理解和尊重黑人文化的起源。换言之，他出演的前提是影片将会积极正面刻画非洲人。

① NWACHUKWU FRANK UKADIKE, *Black African Cinema* (California: University of California Press, 1994), 36.

图 1-10 《桑德斯河》电影海报

摄制组花费四个月时间在尼日利亚取景拍摄,近乎真实地记录了非洲的舞蹈传播和仪式。非洲外景拍完后,保罗·罗伯逊被片方要求返回棚内重新拍摄一

图1-11 保罗·罗伯逊在剧中饰演博萨波

部分镜头,他随后发现影片原先传达的真实的非洲信息完全被颠覆了,完全转向为帝国主义侵略辩护。今天我们看到的完成片的片头字幕是:"数百万的非洲原住民在英国的统治下,每一个部落都有自己的首领,并由一小部分白人领导和保护,而这些白人富有勇气和效率的工作和英雄事迹从来未被歌颂过。"影片开宗明义强调为白人的殖民主义行为歌功颂德,为那些在非洲"辛勤工作"的殖民者立传。罗伯逊发现博萨波这一角色的语义由尼日利亚部落领导变成了英国殖民统治的忠实走狗,他愤怒了,抱怨道:"帝国主义情节在影片拍摄的最后五天被加进故事线来,我被这部电影给绑架了。因为我原本想描绘非洲人民的文化,但我伤害了他们,这使我确信我没能成功地正确表现

1.5亿非洲原住民的问题,我很讨厌这部电影。"①1938年,罗伯逊再度发表声明:"这是我唯一一部可以在意大利或德国公映的片子,因为它符合法西斯国家的期待视野,展现了黑人的野蛮和幼稚。"② 罗伯逊积极表现非洲的理想破灭了,"尽管他及时觉醒,但他没能买回所有拷贝,阻止不了影片公映的步伐"。③罗伯逊的失败风波为我们理解殖民电影之于非洲的扭曲呈现提供了生动的历史注脚,而一个美国非洲裔演员在创作中的话语权尚且如此微弱,更无须赘言一个地地道道的非洲人在当时的电影创作中的位置。

如果对影片稍做文本分析,我们不难发现,影片赤裸裸地宣传白人的种族优越感,片中的非洲人见到英国人都必须俯首作揖,几个蒙太奇段落更直接显现了创作者的种族主义倾向:当英国殖民者桑德斯休假时,与英国殖民者对抗的非洲首领金·莫福拉巴散播谣言说桑德斯已死,非洲从此没有律法,此时影片匹配的画面是鹿、大象等各种动物狂奔的镜头。需要指

① 参见http://www.digplanet.com/wiki/Sanders_of_the_River.(2015-07-01),2022年3月1日。
② 同上。
③ SUSAN ROBESON, *The Whole World in His Hands: A Pictorial Biography of Paul Robeson* (Chicago: Citadel Press Inc, 1981), 73.

出的是，这里并非运用了我们常规意义上的隐喻蒙太奇手法，为了凸显这种奇观，影片干脆破坏原有的叙事进程，直接插入长达数分钟的我们所熟悉的电视栏目《动物世界》式镜头，并且用一个英国宇航员在飞机上的高空视点以居高临下的姿态俯瞰这一场面奇观。在这里，创作者要彰显的内涵是：没有了英国殖民者，非洲就会变成动物世界，丛林法则就会重新出现。影片最后用了典型的"最后一分钟营救"叙事方法，金·莫福拉巴抓住了博萨波的妻子，在美人落难时，博萨波英雄主义式地及时出现，但这个英雄并非编导要表现的真正英雄，即便他平时英勇无比，最终也寡不敌众不幸被抓。即将行刑之时，英国殖民者及时到来，救了他们，成为创作者要表现的真正的英雄。通过这种电影叙事，英国侵略者的形象转变为解决非洲内乱、维系非洲稳定的和平使者，殖民者的语言和文化以影像强行灌输的方式颠覆了真正的事实，把侵略行为美化成文明宣传，从而成功地书写了英国在非洲的殖民主义的合法性。而在非洲人物构形上，为英国殖民者服务的博萨波被表现为一个正面人物形象：一呼百应，有号召力，为人优雅，爱护家庭；而坚持非洲传统价值观、不与英国殖民者合作的非洲首领金·莫福拉巴则是老朽的、顽固的、原始的、野蛮的、残酷的角色。"基于这样的错误呈现，非洲人尽管在最

初乐于接受电影,但很快便失去了对电影的兴趣。"①
于是,非洲离电影越来越远,非洲电影的正式发端严
重滞后了。

二、重新叙述非洲

1960 年代,非洲民族解放运动风起云涌,欧洲帝
国的殖民统治被迫结束,非洲人民创作电影有了可能。
受到当时的世界政治格局影响,奥斯曼·森贝(Ousmane Sembene)②、苏莱曼·西塞(Souleymane Cisse)
等非洲电影先锋从苏联莫斯科电影学校(俗称
"VGK")学习了电影制作,从拉美电影导演那获得了
第三电影的观念,强调"附属国的第三电影是一种反

① NWACHUKWU FRANK UKADIKE, *Black African Cinema* (California: University of California Press, 1994), 32.
② 关于塞内加尔导演兼作家 Ousmane Sembene 的译法有很多种,如译林出版社 2013 年出版的《非洲短篇小说选集》翻译成"森贝内·奥斯曼";又如上海人民出版社 2007 年出版的《恋物与好奇》翻译成"乌斯曼·塞姆班";《世界电影》杂志 2002 年刊载的《质询第三电影:非洲和中东电影》翻译成"奥斯曼·森贝内"。笔者查询《世界人名翻译大辞典》,发现在塞内加尔此名为"奥斯曼·森贝内"。考虑到不同文献可能从英文、法文、阿拉伯文翻译而来,2014 年笔者做非洲电影博士论文时,特地请教了中影公司的非洲业务组长陆孝修,精通英语、法语、阿拉伯语并长期从事中非电影交流的他建议将其翻译成"奥斯曼·森贝"。笔者考虑传播方便,之后在不同文章中均沿用了"奥斯曼·森贝"这一译法。

殖民化的电影，它表达的是民族解放、反神化、反种族主义、反资产阶级和倡导大众化的意愿"。① 他们认为，政治上解放以后，与其他第三世界一样，面对西方强大的中心意识和种族霸权，电影人首先要做的就是突破西方电影的影像殖民，通过电影宣传独立、自由和进步，唤醒公众反抗意识。他们认为摄影机是"步枪"，胶片是"引爆器"，投影仪是"一把每秒能射出24格画幅的枪"，而电影导演是"拿着砍刀大步前进的游击队员"②，并从题材、视角、形式与风格等各个方面突破西方电影对非洲的塑造局限，形成了一套自己的表述机制。

在发端之际，非洲电影人面临的首要问题是配合非洲民族解放运动的大政治背景，描写本土的经验和真实的非洲。他们批判"法国殖民电影为情节剧，题材为个人生活与爱情，对现实不发声"③，直接转向现实主义题材创作。非洲电影的最初作品，塞内加尔的奥斯曼·森贝执导的《马车夫》(*Borom Sarret*, 1963)、《黑女孩》(*Black Girl*, 1966)、《汇款单》(*Le Mandat*, 1968)，尼日尔的奥马鲁·刚达 (Oumarou Ganda) 执导

① 〔英〕马丁·斯托勒里：《质询第三电影：非洲和中东电影》，《世界电影》2002年第1期。
② NWACHUKWU FRANK UKADIKE, *Black African Cinema* (California: University of California Press, 1994), 98.
③ ROY ARMES, *African Film Making: North and South of the Sahara* (Edinburgh: Edinburgh University Press, 2006), 22-23.

的影片《卡巴斯卡波》(*Cabascabo*, 1969)，安哥拉导演撒拉·玛德诺 (Sarah Maldoror) 的影片《莫那戛比》(*Monagambee*, 1968)，津巴布韦导演迈克尔·里博 (Michael Raeburn) 的影片《罗得西亚倒计时》(*Rhodesia Countdown*, 1969) 等影片，无一不是现实题材，要么直接讲述非洲的殖民史和解放运动，要么对独立后非洲国家出现的官僚主义、贪污腐败、贫困饥饿等种种社会陋习进行尖锐的批判，无论哪种，都力图以坚定、冷静的态度呈现真实的非洲大陆，像巴西新电影的呐喊一样，为非洲和非洲人民发出自己的声音。

在创作视角上，针对西方电影对非洲原住民的歪曲视角，尤其是以高高在上的姿态把非洲人描绘成愤怒的、古怪的、神秘的低劣人种，非洲电影人从一开始就展开强烈批评，奥斯曼·森贝直接批判法国电影人让·鲁什的电影："我不喜欢他的电影，他看我们非洲人就像看待虫子一样。"① 因此，在获得政治解放以后，非洲人民希望唤回失去已久的人权尊重。尼日利亚著名作家钦努阿·阿契贝 (Chinua Achebe) 在《非洲的污名》中有一篇题为《非洲是人》的演讲稿——"'黑人希望被视作人'，一句只有八个字的相当直截了当的话，而精通康德、黑格尔、莎士比亚、

① ANNET BUSCH AND MAX ANNAS, *Ousmane Sembene: Interviews* (Oxford: University Press Mississippi, 2008), 16.

马克思、弗洛伊德,熟读《圣经》的人却理解不了"。① 当时,受到美国爆发民权运动的鼓舞,黑人以直接的暴力形式反抗他们受到的不平等待遇,他们喊出了"黑色力量"(Black Power)、"黑就是美"等旨在让黑人从长久以来的种族歧视带来的严重自卑感中解放出来的口号,很大程度上激发了非洲本土创作者的平等意识和种族自信心。而从影像上把黑人视作为人,就必须排除视角上高人一等的任何嫌疑,因而非洲电影的摄影机镜头从一开始就采取平视甚至微仰的方式拍摄非洲人,被公认为非洲第一部电影的《马车夫》以近乎记录的方式一路跟拍片中演员,片中几乎没有俯拍镜头。因为很显然,非洲人看非洲人通常不会采用凌空俯视的视角。更何况,对电影而言,创作者的视角或者说摄影机的视角最终决定了观众的视角,非洲电影人希望世界观众平等对待非洲人,显然要从摄影机视角上突出平等的概念。因此,非洲电影区别于欧美电影的显著特征之一是讲究视角的平等,摄影机角度上很少用俯拍特别是高空俯拍镜头。

在获得民族独立前,长期殖民的创伤和资源的贫乏,锻造了非洲人民靠歌舞舒缓心情的生活习惯。在非洲流行这样一句话:当你悲伤时,你就歌唱吧。非

① 〔尼日利亚〕钦努阿·阿契贝:《非洲的污名》,张春美译,海南:南海出版公司,2014年,第177页。

洲著名流行音乐家费拉·库蒂（Fela Kuti）说："音乐是未来的武器。"虽然非洲电影起步晚，但非洲音乐却脉流久远、高度发达。"黑人各族人民每当感到需要彼此交往、组织协作、调剂精神或缓和紧张情绪时，就自然地开始奏乐。"① 非洲音乐文化为电影创作者提供了丰富的节奏和素材，因而有关非洲的电影，通常声效氛围浓郁。但是，非洲电影人认为欧洲人在电影创作中并不懂非洲音乐，只是随意拼贴、滥用："欧洲电影人经常无缘无故地使用非洲音乐，观众很高兴听到音乐，这没有问题，但在文化层面，它留给了我们什么？"② 鉴于此，非洲本土的电影创作通常注重挖掘本土音乐的深层内涵。以奥斯曼·森贝为例，他不仅自己作词，还在创作中非常重视音乐的表意功能：《马车夫》中，当马车夫到达高级住宅区时被一警察拦住抢去仅有的一点钱后，镜头切换到白色高大建筑，它几乎占满整个屏幕，管弦乐版的莫扎特的《圣体颂》（*Ave Verum Corpus*）出现，配之以马车夫反对非洲现代生活的独白，"在这里我可以用的只能是古典音乐——18世纪的小步舞曲，因为它们属于同一精神层面"。③ 当马车夫回到他自己所生活的区域时，脸上的情绪由消极

① 宁骚：《非洲黑人文化》，杭州：浙江人民出版社，1996年，第361页。
② ANNET BUSCH AND MAX ANNAS, *Ousmane Sembene*: *Interviews* (Oxford: University Press of Mississippi, 2008), 30.
③ Ibid., 31.

失落转变为积极高涨,这时非洲传统乐器斑鸠琴①演奏出来的音乐出现。《黑女孩》中,当黑女孩坐上雇主的车前往法国时,钢琴曲出现,提示出她那幸福甜蜜的法国梦。而当她到达法国,心中的美好想象被现实无情地击碎了,音乐由汹涌的钢琴曲转向了科拉(一种非洲的弦乐器,形似竖琴,由 21 根弦组成)。正如斑鸠琴在《马车夫》中代表了传统非洲一样,科拉琴在这部影片中也成为非洲传统的象征:当黑女孩和男朋友在达喀尔街头谈情说爱的欢乐场景出现时,它发出的声响成为黑女孩在法国悲伤直至自杀的生活伴奏。《雷神》中,森贝不用弦乐,而是用迪欧拉(Diola)鼓的击鼓声贯穿全片。迪欧拉鼓是迪欧拉族特有的乐器,是一种神秘的乐器,只有当地人才能听懂,因此片中有一场戏是法国官员问非洲兵迪欧拉鼓的含义,而片中的非洲人用它来传递信息,依据次数和时长,部落的接收者们能够解码出法国军队将袭击村庄的含义。诸如此类,森贝把音乐视为文化身份的象征,建构了非洲电影的本土性。

对非洲电影而言,最初的技术是从欧洲学来的,但叙述方式却是本土的。"诚然,电影的工具是欧洲的,但电影创作的自然规律和理论依据却来自我们的

① 又称五弦琴,在吉他还未插电的时代,是节奏组的常客。它并非美国传统乐器,最早源自非洲,叫作"Xalam",由西非随黑奴传入美洲,常用于民谣与爵士的演奏中。

口述传统。"① 有了电影创作权以后,非洲电影人自觉地从其他非洲艺术门类中汲取养分,孜孜不倦寻求非洲在地文化和电影这门现代艺术的结合方式,而他们所能背靠的最富本土性、最源远流长的文化传统莫过于口述。"非洲各族的传统文化基本上是口述文化。这种文化不像中国传统文化那样'有典有册',而是'有典无册'。也就是说,非洲黑人传统文化不是用文字写成的书本,而是贮藏于人们脑子里的语言,世世代代靠口耳相传。"② 在非洲,每一个部族都有自己的口述文化遗产,并且有相关的保存者和讲述人,他们或为祭司,或为巫师,或为秘密社盟的组织者和主持者,或为成年仪式中的操刀人,或为村社长老,或为说唱艺人。非洲人一般把这种口述传统的保护者和讲述人称为"说书人"(Griot,也直译成"格里奥")。进入现代社会,随着教育的发展和大众媒介的普及,说书人在非洲的影响走向式微,电影人取而代之,有评论家指出"非洲电影人是现代的说书人"③。森贝在哈佛大学举办讲座时也说道:"在我们的时代中,不

① NWACHUKWU FRANK UKADIKE, *Questioning African Cinema: Conversations with Filmmakers* (Minnesota: University Of Minnesota Press, 2002), 129.
② 宁骚:《非洲黑人文化》,杭州:浙江人民出版社,1996年,第293页。
③ MICHAEL T. MARTIN, *Cinemas of the Black Diaspora: Diversity, Dependence, and Oppositionality*, (Detroit: Wayne State University Press, 1995), 127.

再有传统的说书人,我认为电影制作者可以取而代之。"① 在非洲电影人看来,尊重口述传统恰恰是他们非洲身份的自然显现,更是他们不同于西方创作者的重点所在。"如果你是一个为欧洲裹挟的电影人,你不会尊重口述传统,你不会有时间来研究我们民族的言说方式,你不会记得我们的思维体系。"②

具体而言,口述传统这一在地文化影响到非洲电影叙事的多个方面,"当电影人引入口述传统时,他们以多种不同的方式运用它"。③ 其中,"故事是最重要的,但它的讲述方式不一定是线性的。偏离叙事主线是常有之事,且尽管他们与主要叙述相联系,但并不像西方传统一样充当着反映主情节的次情节"。④ 为了关注说书人这一口述传统的象征意义,非洲电影叙事进程中主要角色的发展和冲突常常被忽略了。这种叙事方式在非洲第一部短片《马车夫》(图1-12)中就奠定了下来,我们以片中的一场戏为例,当主要人物马车夫拉车到说书人处时,镜头开始聚焦于说书人,

① 〔美〕大卫·波德维尔,克里斯汀·汤普森:《世界电影史》(第2版),范倍译,北京:北京大学出版社,2014年,第717页。
② NWACHUKWU FRANK UKADIKE, *Questioning African Cinema: Conversations with Filmmakers* (Minnesota: University Of Minnesota Press, 2002), 269.
③ SHARON A. RUSSELL, *Guide to African Cinema* (Westport: Greenwood Press, 1998), 9.
④ Ibid., 98.

一群人围着观看他的说唱：

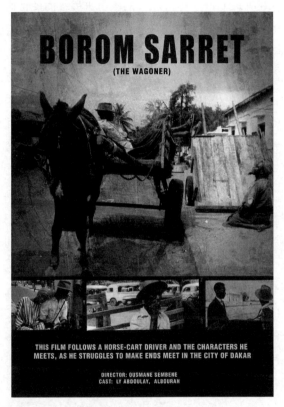

图1-12 《马车夫》海报

奥斯曼·迪昂，我向你致敬；
传统，今天我将以传统来接待你；
奥斯曼·迪昂，我将赞美你；
……

在这场戏中,说书人不断地重复若干词汇,这些冗长的独白打断了影片原有的叙事进程,而使得影片节奏比较拖沓。因此,在整体观感上,不同于欧美人拍摄的有关非洲的电影通常节奏较快,非洲本土电影的节奏比较慢。"口述,对,这就是为什么非洲电影很慢的原因。"因为,"在口头表演中,艺术家竭力给观众留下他们富有多种智慧的印象,因而有大量冗余的信息,使得文本看上去很饱满,而这种饱满的效果是通过在多种设置中重复关键词和语句而达成的"。[①] 尽管今天看来,这些口述段落节奏拖沓、影响观感,但是如果我们置身于非洲电影的接受语境中,我们就不难理解。如本文第一部分所述,由于殖民电影的种族主义灌输,非洲人民很长一段时间并不爱看电影,因此,非洲电影人就尝试通过口述来重新唤起本土观众的观影热情,因为影片中的口述是很容易让他们兴奋的,这不仅在于口述是本土文化,还在于在由多个制片语言组成的非洲电影里,口述以非洲土语叙述或配音,和本土观众具有心理上的贴近性。因此,可以说,"电影的节奏之慢反映了口述传统的时间呈现方

[①] ALEXANDER FISHER, "Between 'the Housewife' and 'the Philosophy Professor': Music, Narration and Address in Ousmane Sembene's Xala," *Visual Anthropology* 24 (2011): 309.

式"。① 口述文化的渗入，最终使得"非洲电影的物理时间不同于西方电影"。②

三、"可见"的非洲电影

应该说，对于非洲电影而言，技术是从西方而来的，但观念和实践完全是本土化的。正是由于非洲电影从形式到内容都做到了和以往进入世界视野的非洲影像不同，非洲电影不但更新了本土观众对于电影的认知，还逐步得到西方电影节的认可和邀请，截止到2015年10月，非洲电影在四大主要电影节主要入围和获奖情况有：

表1-1 非洲电影在各大国际电影节获奖情况

年份	片名	主要国家	导演	入围及获奖情况
1968	《汇款单》	塞内加尔	奥斯曼·森贝	威尼斯国际电影节评审团大奖

① SHARON A. RUSSELL, *Guide to African Cinema* (Westport: Greenwood Press, 1998), 9.
② MICHAEL T. MARTIN, *Cinemas of the Black Diaspora: Diversity, Dependence, and Oppositionality*, (Detroit: Wayne State University Press, 1995), 340.

(续表)

年份	片名	主要国家	导演	入围及获奖情况
1971	《雷神》(Emitai)	塞内加尔	奥斯曼·森贝	柏林国际电影节银熊奖、国际天主教电影视听协会奖
1973	《土狼之旅》(Touki Bouki)	塞内加尔	贾布里勒·迪奥普·曼贝提(Djibril Diop Mambéty)	戛纳国际电影节评审团大奖
1976	《局外人》(Ceddo)	塞内加尔	奥斯曼·森贝	柏林国际电影节-Interfilm奖
1986	《选择》(Yam Daabo)	布基纳法索	伊德里沙·韦德拉奥果(Idrissa Ouedraogo)	戛纳电影节国际影评人费比西奖
1987	《光之翼》(Yeelen)	马里	苏莱曼·西塞	戛纳电影节评审团奖、金棕榈奖(提名)
1988	《泰鲁易军营》(Camp de Thiaroye)	塞内加尔	奥斯曼·森贝	威尼斯国际电影节评审团特别大奖、新电影奖、西阿克特别奖、联合国儿童基金会奖、瑟吉奥·特拉萨蒂奖(特别提及)、儿童与电影奖

(续表)

年份	片名	主要国家	导演	入围及获奖情况
1989	《阿婆》(*Yaaba*)	布基纳法索	伊德里沙·韦德拉奥果	戛纳国际电影节国际影评人费比西奖
1990	《律法》(*Tilai*)	布基纳法索	伊德里沙·韦德拉奥果	戛纳电影节评审团大奖
1992	《尊贵者》(*Guelwaar*)	塞内加尔	奥斯曼·森贝	威尼斯国际电影节意大利参议院金奖
1992	《土狼》(*Hyenas*)	塞内加尔	贾布里勒·迪奥普·曼贝提	戛纳国际电影节金棕榈奖（提名）
2002	《等待幸福》(*Waiting For Happiness*)	毛里塔尼亚	阿布杜拉赫曼·希萨柯（Abderrahmane Sissako）	戛纳国际电影节法国文化奖年度外国制作者、国际影评人费比西奖、"一种关注"大奖
2003	《布鲁埃特夫人》(*Madame Brouette*)	塞内加尔	穆萨·塞内·阿卜萨（Moussa Sene Absa）	柏林国际电影节最佳电影配乐
2004	《割礼龙凤斗》(*Moolaade*)	塞内加尔	奥斯曼·森贝	戛纳国际电影节天主教人道精神奖—特别提及、一种关注大奖

(续表)

年份	片名	主要国家	导演	入围及获奖情况
2005	《昨天》(*Yesterday*)	南非	达雷尔·鲁德(Darrell Roodt)	威尼斯国际电影节人权奖、奥斯卡最佳外语片(提名)
2005	《黑帮暴徒》(*Tsotsi*)	南非	加文·胡德(Gavin Hood)	奥斯卡最佳外语片
2005	《卡雅利沙的卡门》(*U-Carmen e. Khayelitsha*)	南非	马克·唐福特·梅(Mark Dornford-May)	柏林国际电影节金熊奖
2006	《旱季》(*Daratt*)	乍得	穆罕默德·萨利赫·哈龙(Mahamat-Saleh Haroun)	威尼斯国际电影节金狮奖(提名)、评审团特别奖、天主教文化特别荣誉奖、联合国教科文组织奖、欧洲人权电影奖、人权电影网奖—特别提及
2008	《露水》(*Teza*)	埃塞俄比亚	海尔·格里玛(Haile Gerima)	威尼斯国际电影节评审团特别奖
2010	《尖叫的男人》(*A Screaming Man*)	乍得	穆罕默德·萨利赫·哈龙	戛纳国际电影节金棕榈奖(提名)、评审团奖

(续表)

年份	片名	主要国家	导演	入围及获奖情况
2013	《格里格里》(*GriGris*)	乍得	穆罕默德·萨利赫·哈龙	戛纳国际电影节金棕榈奖（提名）、技术大奖、奥斯卡最佳外语片（提名）
2014	《廷巴克图》(*Timbuktu*)	毛里塔尼亚	阿布杜拉赫曼·希萨柯	戛纳国际电影节金棕榈奖（提名）、奥斯卡最佳外语片提名奖

非洲电影入围欧美电影节，不仅意味着以自我改写的方式改写了他者建构的格局，而且增大了非洲电影的"可见"度，非洲电影逐步融入世界电影的文化版图之中。就电影节而言，戛纳一直是非洲电影的福地，1991的戛纳更是被看作非洲电影年，人们有史以来第一次看到四部非洲长片齐聚戛纳。2005年是非洲电影大丰收年，南非的两大片子《黑帮暴徒》和《卡雅利沙的卡门》（图1-14）分别摘得奥斯卡最佳外语片和柏林国际电影节金熊奖的桂冠。导演方面，穆罕默德·萨利赫·哈龙和阿布杜拉赫曼·希萨柯是各大电影节的新宠，他们的作品部部获得青睐，阿布杜拉赫曼·希萨柯这位非洲大诗人，2015年戛纳国际电影节上，更是继阿巴斯·奇亚罗斯塔米、简·坎皮恩、米歇尔·冈瑞、侯孝贤与马丁·斯科塞斯之后担任电

图1-13 《黑帮暴徒》电影海报

影基金会和短片评审团主席。

与此同时,非洲电影也开始进入中国电影节的视野。2012年第15届上海国际电影节设立"感受非洲"单元,非洲电影首次参展中国电影节,来自加蓬的

图 1-14 《卡雅利沙的卡门》电影海报

《国王的项链》(*Makoko's Necklace*, 2011) 等非洲电影参加展映。同年,肯尼亚电影《寻梦内罗毕》(*Nairobi Half Life*, 2012) 在第四届北京国际电影节"注目未来"单元展映,2014 年,南非影片《分界线》(*The Line*) 在北京电影学院国际学生影视作品展 (ISFVF)

上获得"观众喜爱奖";2015年,非洲电影力作《廷巴克图》在第39届香港国际电影节上展映。

相比其他地区,非洲电影进入中国尤其具有特别的意义,因为,对国人而言,由于汉语的用语习惯,当我们在谈论非洲电影时,往往会把非洲电影等同于非洲影像,除了"专业"人士会字斟句酌,绝大部分国人通常会把非洲影像当成非洲电影。何况,非洲告别了殖民统治之后,有关非洲的电影话语权却被好莱坞所把控,它们成为中国人想象非洲的主要源泉。中央电视台电影频道(CCTV-6)在2007年10月28日的《世界电影之旅》节目中,如此描述好莱坞的非洲情结:"非洲是世界上最原始、最热切的土地,它壮美的景象令人向往,它独特的风情令人称奇。作为世界电影之都的好莱坞,它的银幕世界自然少不了以非洲为题材的故事,在它的故事中,那里是一个安详和动荡并存的大地,光明和黑暗交织的国度,人性与血腥纠缠的世界……"①

"9·11"之后,美国将非洲大陆形象塑造成为一张恐怖主义的温床。2002年9月出台的《美国国家安全战略报告》尤其强调,"非洲地区的贫困、持续的

① 参见 http://blog.sina.com.cn/s/blog_4a4c143401000arl.html, 2022年3月1日。

地区冲突以及该地区存在众多的'失败国家'或'脆弱国家'将会给美国带来极大的安全威胁"。① 基于以上国策,我们明显发现自"9·11"之后,好莱坞特别钟情非洲题材影片,《卢旺达饭店》、《战争之王》(*Lord of War*,2005)、《血钻》的接连问世又将世界的目光再一次聚拢到非洲大地上,形成了一种新的影像殖民和文化霸权。更为重要的是,这些好莱坞电影依托高概念、大卡司制造的视听震撼极大地渲染了非洲的战争与种族仇杀,成功迎合了电影观众的奇观窥视心理,让不了解非洲的国人对非洲有了"看"的欲望,并最终成功扭曲了我们之于非洲的想象,甚至造成了这样一种现象:当许多中国人在说非洲电影时,他其实在说欧美电影工业制造的非洲影像;而当人们都以为自己在说非洲电影时,真正的非洲电影却被遮蔽,或者消失了。因此,在这种语境下,非洲电影进入中国尤其具有象征的意味。

① 张春:《"9·11"后美国与欧盟的非洲政策比较》,《现代国际关系》2007年第4期。

对于奥斯曼·森贝而言,电影最初的意义在于重新发现非洲、开启非洲民智、唤醒公众意识。

第二章
为非洲立言

初读"非洲电影之父"

电影史学家乔治·萨杜尔在其鸿篇巨制《世界电影史》一书中指出:"在电影发明六十五年之后,到1960年还没有生产一部名副其实的非洲长片。我们这里指的是一部从编剧、演员、摄影、导演到剪辑等等都由黑人担任的影片。"① 非洲电影②的开山鼻祖应属来自塞内加尔的奥斯曼·森贝(以下简称森贝)(图2-1)。在进入电影行当之前,他已经是一位拥有多部作品的非洲作家。③ 见证了欧洲早期殖民电影对非洲人民的精神奴役之后,他逐渐意识到电影之于文学的传播优势。2005年

① 〔法〕乔治·萨杜尔:《世界电影史》,徐昭、胡承伟译,北京:中国电影出版社,1982年,第542页。
② 本文遵从萨杜尔的定义,将非洲电影定义为由非洲本土导演拍摄的电影,在地理上通常指撒哈拉沙漠以南的非洲的电影,而北非电影在影史研究中通常列入阿拉伯电影范畴。
③ 译林出版社2013年出版的《非洲短篇小说选集》中的第一篇就是奥斯曼·森贝的《假先知》。

图 2-1 "非洲电影之父"奥斯曼·森贝

戛纳国际电影节的"电影课"上,森贝深情告白:"我深切地感受到'发现与探索'非洲的必要性,不仅限于塞内加尔,而应包括整个非洲大陆……我意识到如果想切实地触动我的国民,就必须要学会拍电影,因为即使是文盲或文化程度不高的人,也能看懂一部影片,而只

有少数精英阶层才能读懂一部文学作品。"[①] 对于森贝而言，电影最初的意义在于重新发现非洲、开启非洲民智、唤醒公众意识。在非洲电影史上，他创造了多项纪录：拍摄了第一部非洲短片、第一部非洲长片、第一部非洲民族语电影；最先把非洲电影纳入国际文化视野，在各大国际电影节攻城拔寨，为后来的非洲电影人铺路；职业生涯从1963年直至2005年，成为迄今为止非洲职业生涯最长、产量最丰富的导演；联合创办了第一个非洲电影人工会、第一个非洲电影节、第一份非洲电影杂志。然而，尽管森贝对非洲电影乃至世界电影史贡献巨大，国内有关他的研究却并不多见。他认为："我所做的工作才是重要的，至于我自己，我想保持无名状态，消失在大众之中。"[②] 在本文中，笔者在结合森贝的生平阅历及多篇访谈录的基础上，通过对其创作的分析，力图揭开这位"非洲电影之父"的神秘面纱。

一、电影作为武器

1923年1月8日，森贝出生在当时尚属法国殖民

[①] 参见 http://www.festival-cannes.fr/cn/article/58020.html，2022年3月1日。

[②] SAMBA GADJIGO, *Ousmane Sembene: The Making of a Militant Artist* (Bloomington: Indiana University Press, 2010), Preface.

地的塞内加尔济金绍尔（Ziguinchor）的一个渔民家庭。这是一个没有任何水电供应的家庭，不远处就是法国人居住的豪华白人社区，然而，非洲人被禁止靠近这个社区。森贝从小就被黑人世界与白人世界之间的巨大鸿沟所刺激，"尽管两个世界紧密相邻，住在同一片土地上、同一片蓝天下，享受着同样的季节，但他们从不一起分享任何东西"①。这种童年创伤记忆在他的处女作《马车夫》中就被展现了出来，该片"通常被视为第一部本土的黑非洲电影，对一位达喀尔马车夫一天的生活进行了伤感动人的揭示"。② 片中有一场戏令人印象深刻：马车夫载客来到一片之前由欧洲人占领的白色高大建筑物附近，被一个警察拦住不准往前靠近，而在查看其身份证件之后，警察抢走了马车夫身上仅有的几个钱。影片揭示的这种身份区隔触目惊心。在这部不到19分钟的短片中，森贝通过影片主人公表露出了令人警醒的身份自觉意识：以画外音呈现的内心独白中不断重复"我是谁""我将会怎样"等表达身份困惑的话语。片中的马车夫犹如城市的漫游者，一天之内遇到了形形色色的人，其中一位就是象征着非洲传统文化的说书人。森贝借助他之

① SAMBA GADJIGO, *Ousmane Sembene：The Making of a Militant Artist*（Bloomington：Indiana University Press，2010），14.
② 〔美〕大卫·波德维尔，克里斯汀·汤普森：《世界电影史》（第2版），范倍译，北京：北京大学出版社，2014年，第715页。

口揭露了后殖民时期社会底层民众的生活状况,"现代生活是一座监狱""现代化把我从一个贵族降格为一个工奴"。

影片诞生于塞内加尔1960年独立之后,但是政治的独立并没有解决非洲普罗大众的贫困问题,这是我们理解森贝早期电影创作的重要背景。在一次与法国纪录片大师让·鲁什(Jean Rouch)的对话中,森贝直接表示讨厌其以人类学纪录片为名却把非洲人塑造为动物的做法,唯独《我是一个黑人》(*Moi un noir*,1958)是个例外。他对片中的男主角在非洲独立之后的生活状况感兴趣,但他认为不会有任何改变。同时,作为非洲本土电影人的首次发声之作,《马车夫》在多个层面突破了欧美制造的非洲影像范式:不同于欧美电影形塑的非洲落后奇观,影片第一个镜头便聚焦非洲城市建筑,着意明示非洲电影人不同于欧美同行的姿态;与欧美大片有意规避非洲现实不同,受莱尼·里芬斯塔尔(Leni Riefenstahl)的史诗纪录片《奥林匹亚》(*Olympia*,1938)影响颇深的森贝运用纪录风格,强调一种非洲的现实主义,为非洲人发出自己的声音。

《黑女孩》(图2-2)被公认为非洲第一部故事长片,创作于森贝乘船去法国南部求学的路上。影片开

影像突围：非洲电影之光

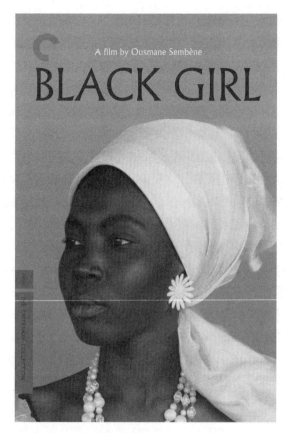

图 2-2 《黑女孩》电影海报

头，由于塞内加尔宣告独立，法国雇主带着黑女孩一起返回法国。得知这一喜讯后，黑女孩兴奋无比地告知亲朋好友、左邻右舍。这种情境与同样是第一次出远门去法国的森贝的自我经历相契合。后殖民理论家

弗朗兹·法农（Frantz Fanon）曾经把非洲人这种对欧洲殖民宗主国的身份认同与迷恋描述为"黑皮肤，白面具"。① 不料实际情况却截然不同，片中的黑女孩到达法国后便开始控诉："法国是黑洞？为何我在这？""法国不是想象的天堂，我不是在厨房就是在卧室。"在这种条件下，森贝揭露出欧洲对非洲人民的新奴役形式——精神奴役。影片最后，黑女孩为反抗雇主自杀身亡。森贝通过此片明示：告别了漫长的殖民时期的民族压迫之后，非洲人民再也不会忍受任何形式的身心奴役。

一位非洲电影专家曾言："由于殖民的历史传统和不独立的当下现实，撒哈拉以南的非洲电影不可避免地要讨论身份，并且和讨论独立一样多。"② 影片实质上是经历离散的森贝对非洲身份的一次深刻反省，所谓的白人世界、法国迷思其实都是意乱情迷的表象。它们不属于非洲人民，非洲人也不可能在那里得到身份认同——由此，影片过渡到黑人与白人的种族关系探讨。视听层面，除了延续一如既往的纪录风格，文学创作出身的森贝在片中有意识地运用了象征主义风

① 〔法〕弗朗兹·法农：《黑皮肤，白面具》，万冰译，南京：译林出版社，2005年，第62页。
② ROY ARMES, *African Film Making: North and South of the Sahara* (Edinburgh: Edinburgh University Press, 2006), 67.

格来影射法国与非洲的新殖民关系,其中以非洲木刻面具的特写镜头最值得玩味。电影镜头多次聚焦在黑女孩从非洲带过来的面具上:刚来法国时她把面具送给主人,那是原始非洲身份的象征;每当黑女孩感到孤独、思念家乡之时,就会出现她站在面具前的画面,那是非洲之于她的精神纽带;而当黑女孩与雇主彻底决裂后,黑女孩不再以真实面孔示人,而是戴着这个面具面对雇主/观众——直至最后自杀身亡,非洲身份在此彻底被打碎。

森贝多次在公开场合表示自己最喜欢的外国电影就是法国导演阿伦·雷乃的《雕像也会死亡》(*Statues Also Die*,1953),该片的主角就是来自撒哈拉以南的非洲的人物雕像、面具。这些本来被非洲部族用来抵抗死亡的神器,如今却待在欧洲博物馆的橱窗里静静地死去。雷乃借此尖锐地批评了西方殖民主义者对非洲传统艺术的戕害:"当人死去的时候,他便进入历史;当这些雕像死去的时候,它们进入了艺术;这种关于死亡的学问,我们最后称之为文化。"而在《黑女孩》中,森贝以面具来象征黑女孩或非洲,显然有异曲同工之妙。影片获得当年迦太基国际电影节金奖、法国让·维果奖等,并曾在2013年戛纳影评人周特别放映,可见其不容忽视的影史意义。因为这部电影,森贝被称为"非洲电影之父"。

第二章 为非洲立言

在叙事层面,《黑女孩》还开启了撒哈拉以南的非洲电影的一大区域性特征——跨国界、跨文化叙事,其中又集中体现在处理非洲与法国的关系问题上。"诚然,一个新的非洲已经诞生,但这一巨变的前提是非洲要和过去、和西方的联系割裂开来,而艺术家有责任对此进行发言"[1]。对于森贝而言,处理这种"联系"的一大重点在语言上。在塞内加尔,只有15%~20%的国民会讲法语,绝大多数人仍然讲沃洛夫语(Wolof),但面临的现实问题却如法农所言:他们往往以会说法语为荣,"表达得好、语言熟练的人让人敬畏,应该对他多加小心,他差不多是个白人"。[2] 此时,法语作为非洲人民之于法国身份迷恋的象征,扩大了非洲人内部的差距,更不容忽视的是,使非洲人迷失了自身的文化认同感。

为了对抗这种岌岌可危的现实,与之前采用法语制片的作品不同,森贝从《汇款单》开始尝试使用塞内加尔的民族语言——沃洛夫语,进一步强调明示其电影作品的"非洲性"。"对于我而言,电影是最好的夜校,不仅使我能够比在文学方面做得更多、走得更

[1] ANNETT BUSCH, MAX ANAAS, *Ousmane Sembene: Interviews* (Oxford: University Press of Mississippi), 2008, 201.
[2] 〔法〕弗朗兹·法农:《黑皮肤,白面具》,万冰译,南京:译林出版社,2005年,第11页。

远,而且能够让人们用自己的语言——沃洛夫语对话。我不想再拍一部非洲人讲法语的电影。"① 影片以一张巴黎寄来的汇款单带给主人公的种种麻烦为叙事由头,将矛头指向非洲的官僚腐败问题。为了兑现支票,银行要主人公出示身份证;为了办身份证,他得交钱给市政厅办出生证;为了办出生证,他又被迫借钱去照相馆;为了省掉所有的麻烦,他将支票委托给一个戴眼镜的知识精英,不料后者将他的钱骗得一干二净。影片最后,受尽了各种坑蒙拐骗、明借实抢的他痛哭流涕地说:"我不想成为整个世界的玩具。"令人啼笑皆非。森贝说:"我想通过《汇款单》将矛头直指官僚主义,他们用自己的知识、地位让人民臣服在他们的权力之下,并不断增加自己的财富。"② 片中,在主人公家中反复出现一个洋娃娃道具,它成为如主人公一般的非洲民众的象征,与它一样,民众均被官僚阶层玩弄于股掌之中。

《哈拉》在多个维度上都堪称森贝影响力最大的一部作品。"森贝的讽刺电影《哈拉》最有意思的一点就是它成功地在非洲创造了票房奇迹,在塞内加尔1975年度的票房榜上名列第二,仅次于李小龙的功夫

① ANNETT BUSCH, MAX ANAAS, *Ousmane Sembene*: *Interviews*(Oxford: University Press of Mississippi), 2008, 54.
② Ibid., 13.

电影，而后者直到今天仍然统治着非洲的银幕。这是绝大多数非洲电影所难以企及的。"① 在塞内加尔，性是最重要的生产。② 影片以男主人公的性无能及恋物癖来隐喻后殖民时期非洲政府的无能及其对法国的严重依赖症。男主人公是塞内加尔独立后法国扶持的新任部长，故事始于他迎娶一位小妾，但新婚之夜他突然丧失性功能，而影片的叙事就围绕他到处寻求良方展开。片尾，被他压榨过的民众集体出现，他们承认是他们施了魔法使他丧失性功能，唯一的解救良方是他站在桌子上接受民众一人一口的唾沫。为了重新做回真男人，主人公接受了，影片在一出荒诞戏剧上演之后戛然而止。透过此片，森贝直接表明了他的阶级立场："我关心的是如何展现广大人民群众面临的问题，我把电影当作一种政治武器，并把它归结于马克思列宁主义。"③

假设我们进一步追根溯源的话，森贝的电影观念始于1961—1962年间在苏联高尔基电影制片厂的专业学习。莫斯科教育经历深刻影响到他后来的创作，使

① DAVID MURPHY, *Sembene*: *Imaging Alternatives in Film & Fiction* (Philadelphia: First Africa World Press, 2001), 98.
② Ibid., 104.
③ ANNETT BUSCH, MAX ANAAS, *Ousmane Sembene*: *Interviews* (Oxford: University Press of Mississippi, 2008), 22.

他不仅仅从技术层面掌握了电影创作的技能,更在思想层面全面接受了苏联社会主义思想教育,成为一名忠实的马克思列宁主义者。这些经历具体体现在创作中,马克思主义中的阶级斗争、资本剥削等思想已经成为森贝早期电影中的主要议题:从《马车夫》中马车夫与警察的斗争,到《黑女孩》中用人与雇主的斗争,再到《汇款单》中主人公与官僚资产阶级的斗争,不一而足。《哈拉》中,政治斗争具有不同的面向:一是主人公代表的传统势力与其女儿代表的非洲新青年的斗争,重点是非洲传统与现代的冲突;二是说法语的主人公及其官僚阶层与说沃洛夫语的贫困阶层的斗争。著名电影理论家劳拉·穆尔维(Laura Mulvey)曾这样评价这部电影:"塞姆班用电影语言创造了政治诗学。"① 由于所表述的主题过于敏感,影片在公映时被塞内加尔政府要求删剪十个镜头,但借由这部电影,"森贝最终得以证明非洲电影也能既参与政治,又获得普罗大众支持"。非洲作家、诺贝尔文学奖获得者渥雷·索因卡曾指出:"非洲艺术家的作用在于记录他所在社会的经验与道德风尚,充当他所处

① 〔英〕劳拉·穆尔维:《恋物与好奇》,钟仁译,上海:上海人民出版社,2007 年,第 167 页。该文将"森贝"译为"塞姆班"。

时代的具有先见的代言人。"① 回顾森贝早期的电影实践，鼓动阶级斗争、积极介入政治，是其最重要的特征。"我们想创造与非洲社会的当下发展阶段相一致的电影风格，我们社会的问题是个政治问题。我们对个人的问题不感兴趣，但却面向全体人民群众发言。最重要的是，我们喜欢与观众开启政治对话，这也是我们的电影不同于欧洲电影特别是法国电影的重点所在。"②

森贝的政治参与式电影实践，应该说与他所处的时代语境紧密关联：20世纪六七十年代正是非洲民族独立风起云涌之时，作为一名从旧殖民时代过来的人，森贝必然不能自外于这个时代语境。与此同时，这一时期也是第三世界革命电影浪潮风起云涌之时，受到越南1954年战胜法国、古巴1959年革命、阿尔及利亚1962年革命、巴勒斯坦解放组织1964年成立的鼓舞，第三世界电影意识形态的呼声首先在拉丁美洲国家高涨起来，具体体现在20世纪60年代末期以拉丁美洲电影导演为代表撰写的一批关于三部电影的具有重大影响的电影宣言文章之中：格劳伯·罗卡

① 〔美〕伦纳德·S. 克莱因主编：《20世纪非洲文学》，李永彩译，北京：北京语言学院出版社，1991年，第182页。
② ANNETT BUSCH, MAX ANAAS, *Ousmane Sembene: Interviews* (Oxford: University Press of Mississippi, 2008), 100.

(Glauber Rocha)1965年的《饥饿美学》(*Aesthetics of Hunger*)、费南度·索拉纳斯(Fernando Solanas)和奥大维·叶提诺(Octavio Gettno)1969年的《迈向一种第三电影》(*Towards a Third Cinema*)、胡里欧·贾西亚·耶斯比诺莎(Julio García Espinosa)1969年的《支持不完美电影》(*For an Imperfect Cinema*)。① 拉丁美洲的第三世界电影宣言及实践迅速影响到全球,成为一场跨越国界的电影运动。

远在非洲的森贝不但在多次访谈中表达他对巴西新电影(Cinema Novo)的推崇,更在1973年12月5—14日在阿尔及利亚举行的第三世界电影人会议上,直接以大会第二讨论组主席列席会议。② 评论家认为:"奥斯曼·森贝内是非洲第三电影的代表人物,他所从事的电影实践被激进的拉丁美洲电影人视为同道,但也被认为是完全符合非洲传统的。"③ 第三电影的核心理念就是:电影在第三世界的角色是文化宣传武器,

① 〔美〕劳勃·史坦:《电影理论读解》,陈儒修、郭幼龙译,台湾:远流出版事业股份有限公司,2012年,第135页。
② MICHAEL T. MARTIN, *Cinemas of the Black Diaspora: Diversity, Dependence, and Oppositionality* (Detroit: Wayne State University Press, 1995), 468.
③ 〔英〕马丁·斯托勒里:《质询第三电影:非洲和中东电影》,《世界电影》2002年第1期。该文将"奥斯曼·森贝"译为"奥斯曼·森贝内"。

是表达公众意识发展的工具,是描绘阶级斗争的画幅,因此,电影其实是一种政治工具。① 有意思的是,作为域外观众,今天来看森贝电影,也许会错过一些本土性的细节和特定的指涉,但影片反复出现的政治斗争主题是显而易见的。

二、"电影是历史的学校"

森贝的政治指向不但体现在批判非洲解放后的新殖民现状,也时常将镜头拉回到历史纵深处。他曾说:"对于第三世界电影人来说,问题不在于征服民众,因为电影技术是很容易掌握的,当你真正了解它时,你会发现它其实并不难;问题在于让民众通过电影来总结他们自己的历史,从而产生身份认同。"② 非洲的"历史"很长一段就是殖民主义的历史,这是非洲的既定事实,也构成了森贝的另一创作基石。"唤醒人们对殖民主义和人剥削人的现象的觉悟,是他的所有影片的主题。"③

① ANNETT BUSCH, MAX ANAAS, *Ousmane Sembene*: *Interviews* (Oxford: University Press of Mississippi, 2008), 78.
② Ibid.
③ 范道存:《塞内加尔导演桑本纳·乌斯曼》,《世界电影》1982年第4期。

《雷神》是非洲人第一次以自己的电影方式来描写非洲的历史，因为同样以政治控诉为主旨，影片被部分评论家拿来与巴西新电影《安托尼奥之死》（*Antonio das Mortes*）（图2-3）进行比较。在接受记者采访时，谈及为何拍《雷神》，森贝说，"欧洲的知识分子谈及非洲的解放时，往往忽略非洲内部的反抗"，[①] 而他要做的就是唤醒被遮蔽的非洲记忆。影片取材于一段真实的历史，讲述一支法国军队在塞内加尔少数民族部落征兵征粮的故事。片头，非洲人开始用非洲少数民族语言——迪欧拉语（Diola）诉说："白人的战争何时结束，我们村里都没人了。"在影片主体部分，面对法国人的非人道主义行为，部落里的男女老少不是去反抗，而是祭天地敬鬼神，使得整部影片的仪式感、民俗色彩比较强，但森贝并没有刻意突出这一点，而是以准纪录的方式冷静地呈现部落人民的生存状态。直至影片最后，法国将军下令"随意开枪"扫射非洲民众的那一刻，非洲人民的历史创伤与民族性被彻底凸显出来了。影片制作完，法国资方要求剪掉最后这个镜头。而由于触及非洲真实的历史事件，整部影片在塞内加尔和非洲其他地区直接被禁映。但透过这部电影，森贝践行了他的观念："电影是历史的学校。"[②]

[①] ANNETT BUSCH, MAX ANAAS, *Ousmane Sembene: Interviews*（Oxford: University Press of Mississippi, 2008), 73.
[②] Ibid., 25.

第二章 为非洲立言

图 2-3 《安托尼奥之死》电影海报

在笔者看来,《雷神》其实是部半自传体的作品,其中的军队形象在某种意义上是森贝个人经历的写照。青年时期,森贝被法国军队征兵,前往尼日尔服兵役18个月,这段军旅生活成为他日后创作的丰富素材。森贝在随后的作品《泰鲁易军营》(图 2-4)中延续了

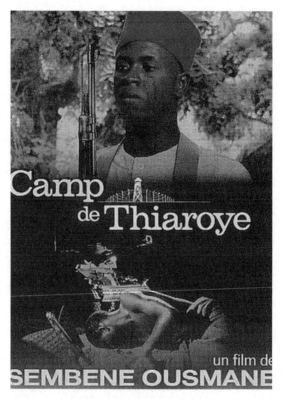

图 2-4 《泰鲁易军营》电影海报

《雷神》所表现的法国军队屠杀主题，但这一次，森贝不再遮遮掩掩，而是更加赤裸大胆地直面法国军队对非洲人民的屠杀："二战"结束后，一群为保卫法国做出贡献的非洲士兵要求与法国士兵获得同等数量的遣散费，但却遭到法国军方拒绝，多次交涉无果后他们

扣押了法国军官。在一个凌晨,法国军方出动坦克炮轰了整个军营——非洲士兵没有战死在战场,却倒在了他们认定的"自己人"的枪口下。森贝以这样一种愤怒的姿态将法国军方永远地钉在历史的耻辱柱上。可以说,这是森贝最具政治锐气的影片,其他诸如肤色、种族问题也在影片中全面地展现了出来:食堂打饭,按肤色给肉吃;非洲人禁止入酒馆;扔掉了法国军装的非洲士兵却又换上了美国军装。由此,非洲身份的困惑在影片中表露无遗,尤其体现在哑巴巴斯(Pays)这个角色上。按照森贝自己的说法,"Pays"就是指"非洲"的意思。[①] 影片伊始,在德国法西斯军营中受过战争创伤的巴斯比画着:我们回来了,这里是非洲,不是德国。殖民历史的创伤记忆在他身上彰显无遗,而最能凸显讽刺意味的是这场戏的布景:巴斯站在铁丝网后面眺望远方的非洲。在这里,森贝又回到了《黑女孩》式的主题:告别了战争之后,非洲人又被法国人加上了一层新的精神桎梏——仍然生活在欧洲的铁丝网筑建的囚笼里。为了保持影片文本与制作实践的一致性,森贝在影片的制作过程中实现了一个对于很多非洲电影人来说不可能实现的设想:没有任何欧洲资金支持也能拍出一部电影。影片由塞内加尔、阿尔及利亚、突尼斯三国联合投资。由于不

[①] ANNETT BUSCH, MAX ANAAS, *Ousmane Sembene: Interviews* (Oxford: University Press of Mississippi, 2008), 133.

再像之前的作品那样受制于法国资方,森贝可以不加掩饰地表现法国军队对非洲人民的残忍屠杀,并以愤怒的姿态对法国人毫不妥协,进一步突出其电影的"非洲性"。

除了军队与战争主题,森贝反思非洲的历史通常不自觉地和宗教联系在一起。撰写《非洲史》的专家们告诉我们:"土生土长的非洲宗教即使没有几千,也有几百种。"① 殖民主义时代的到来,推动了基督教等外来宗教在非洲的传播,并使非洲大陆因宗教信仰而纷争不断。森贝本人从小也生长在一个宗教家庭,父亲是犹太人,母亲是天主教教徒。但参军回来后,他不再信仰宗教,他认为是外来宗教让非洲人民迷失了自己的非洲身份:"我们从来不是欧洲或阿拉伯人,从来不是。我们现在是,并将永远是非洲人。"② 因此,他自觉恪守马克思主义立场,对宗教持强烈的反对态度,并在创作中对宗教进行了无情地讽刺和批判。《雷神》《泰鲁易军营》中的非洲人都迷恋宗教,透过他们被屠杀的悲剧叙事,森贝向观众揭示:面对殖民侵略,宗教是无能为力的,而只有拿起武器进行反抗

① 〔美〕埃里克·吉尔伯特,乔纳森·T. 雷诺兹:《非洲史》,黄磷译,海口:海南出版社,2007年,第76页。
② SAMBA GADJIGO, *Ousmane Sembene*: *The Making of a Militant Artist*(Bloomington: Indiana University Press, 2010), 77.

才能有活路。

《局外人》是森贝直接探讨宗教问题的第一部作品，讲述一个17世纪的宗教冲突故事：男主人公试图保护他们的非洲传统文化不受伊斯兰教、基督教的攻击。当国王站在穆斯林一边时，他绑架了国王女儿，并以此反对他们皈依伊斯兰教。影片最后，国王派人营救出公主，男主人公被杀死，所有人从此改用穆斯林名字。尽管影片故事发生在17世纪，但森贝借古讽今："我们需要勇气来面对现实，今天我们看到非洲领导人和宗教勾结在一起，我们必须鼓起勇气以非宗教的方式来限制精神信仰方面领导者的权力。我最害怕的是非洲将会因为宗教落入右翼分子手中。"[1] 在这部电影作品中，森贝勇敢地触及这一敏感话题，并将伊斯兰教、基督教描绘成对非洲本土文化产生负面影响的宗教。影片在非洲本土引起轩然大波，因为，塞内加尔80%的民众信仰伊斯兰教，而森贝公然挑战绝大多数观众的信仰，显然是需要有极大的勇气的。因为，"攻击教堂比攻击殖民者更难，攻击殖民主义甚至会得到教堂的宽恕，但如果攻击教堂，你得对自己的行动极具信心"。[2]

[1] ANNETT BUSCH, MAX ANAAS, *Ousmane Sembene：Interviews*（Oxford：University Press of Mississippi, 2008）, 114.

[2] Ibid., 86.

继《局外人》之后,森贝在1992年问世的《尊贵者》中再次对塞内加尔的宗教生活进行评论。影片根据真实事件改编而成,讲述了一个穆斯林和一个天主教徒的尸体被调包而引致的混乱故事。影片最鲜明的特点在于森贝做了形象上的明显调整。与之前作品中的军队形象不同,在这部影片中,军队充当着两个不同信仰的村落之间有力的协调者。这其实源于森贝对非洲社会现实的判断,即非洲宗教纷争需要有力的政府行为来斡旋,政府权力不应屈服于宗教权力。正是在这个意义上,该片与《局外人》一脉相承。形式层面,不同于之前作品严格遵守的"三一律"原则,森贝在这部影片里尝试运用现实时空和过去时空切换叙事的手法。通过闪回的场景,观众得知影片主角是一位公开反对外国援助的塞内加尔地区领导人。通过他死后尸体被错误埋葬在穆斯林墓地从而引发的两派宗教争端,森贝进一步探讨非洲内部不同宗教信仰群体之间对话、借以和解的可能性。片中两个宗教部落讲和那场戏,森贝进一步反思非洲文化身份:"我们本是同根同源,但现在我们却逐渐地丢失了自己的传统……我们不应该再说法国的语言。"语言再次成为森贝思考非洲文化身份的基点。片尾字幕也颇具意味——"21世纪的传奇"。这其实指涉片中后面年轻人的民族意识觉醒:与影片伊始他们对来自欧洲的援助的感恩戴德不同,在片尾,他们扔掉了来自欧洲的

食物,拒绝继续接受援助。透过这部影片,森贝表明:非洲在民族重建中需要告别外来宗教和西方援助的历史,重新发现与探索自身。而让中国观众兴奋的是,在这一点上,森贝认为非洲应该向中国学习:与对待非洲一样,法国和英国曾经入侵中国,但今天他们不再可能,因为中国已完成了民族的重建,而非洲还没有。①

三、"如果我是一个女人,我不会嫁给非洲男人"

一位电影评论家指出:"用'作者'来定义奥斯曼·森贝是最确切的,而总结他电影作品的特性,其中之一就是他持续不断地反映、描绘后独立时期的非洲女性。"② 在他的电影里,非洲女性从来不是欧美电影中的身体奇观或欲望的能指,而是用双手创造财富、承担家庭责任的独立主体:处女作《马车夫》结尾,马车夫空手而归,而他的妻子将孩子抱给他、接过家庭重担,并告诉他"我向你承诺我们今晚会有吃的";

① ANNETT BUSCH, MAX ANAAS, *Ousmane Sembene: Interviews* (Oxford: University Press of Mississippi, 2008), 216. 奥斯曼·森贝曾于1958年到访中国,参见《奥斯曼·森贝生平与创作年表》。

② LAHOUCINE OUZGANE, *Men in African Film and Fiction* (Oxford: James Currey, 2011), 127.

《黑女孩》片尾，争取身心解放的黑女孩自杀身亡，暗示着非洲女性的解放尚未完成；《哈拉》中，主人公一夫多妻，妻子对丈夫忍气吞声、唯命是从，表明非洲政治的解放并未带来家庭女性的解放。森贝认为，在女性的解放来临之前，非洲的解放是不可能到来的，"非洲女性在欧洲人眼中被忽视，但实际上，没有女人就没有非洲的解放"。① 在他看来，认为女性从未参与斗争是一种欧洲人的视角，而他要做的就是以非洲人自己的视角去正视女性及其代表的非洲的历史。

《法阿特·基内》开启了森贝创作的新篇章——进入女性主义作品时代。影片的女主角法阿特·基内是一个年轻时历经各种苦难但却无比坚强的单身母亲，她靠开加油站将子女养大成人。与《哈拉》等作品表现非洲的一夫多妻、夫唱妇随的非洲家庭面向不同，这部影片创造了一个男性缺失的世界——并不是说片中没有男性角色，而是他们不起作用。片中的男性之一是一名大学教授，在基内还是个大学生时，他诱骗了她并致其怀孕；基内被迫辍学，开始艰难创业；待到基内功成名就时，他来找回自己从未尽过任何责任的儿子，并诱骗基内的女儿来做他的小妾，结尾片段是他被基内的女性朋友们轰出家门。森贝通过这一角

① ANNETT BUSCH, MAX ANAAS, *Ousmane Sembene: Interviews* (Oxford: University Press of Mississippi, 2008), 138.

第二章 为非洲立言

色的塑造,讽刺了非洲所谓受过高等教育的精英们的奸诈与贪婪。在几个闪回片段中,基内的父亲出现。他笃信伊斯兰教,得知基内未婚先孕后用火棒烧基内,她的母亲用身体挡住了火,从此后背上留下了一块巨大的伤疤,使得她的背"像一块干枯的树木",女性的身体创伤在这里成为非洲历史创伤的绝妙隐喻。从此,基内开始厌恶男性,而她自己的行为举止也跟男性一样,在家庭中承担着男性的角色,以一己之力赡养老人、抚育儿女,平日里抽着烟,脾气暴躁、说一不二,如同片中她的女仆描述她一样——"有颗男人的心"。她在生活中有个性伴侣,但她像男性嫖客一样付费给对方,按照她自己的话说:你提供性服务,我付费给你。这个男性成为依附于基内的"寄生虫"。与《哈拉》一样,片中男性的无能,实指非洲社会的无能,用评论家的话说:"电影中的男性困境就是这个国家的困境。"[1] 她用钱买男性的服务,却拒绝嫁给他们,这一独特的女性形象成为森贝女性主义叙事的最佳例证。森贝曾说:"如果我是一个女人,我绝不会嫁给非洲男人。"[2] 这与他本人的成长经历有关。森贝年幼时父母离异,一直跟随祖母长大,因而对独立

[1] LAHOUCINE OUZGANE, *Men in African Film and Fiction*(Oxford: James Currey, 2011), 128.
[2] ANNETT BUSCH, MAX ANAAS, *Ousmane Sembene: Interviews*(Oxford: University Press of Mississippi, 2008), 138.

的非洲女性他总是赞赏有加,把她们称作是"日常生活的英雄"。因此,片中人物的矛盾冲突围绕女主角这一个体的具体生活进行设计,而不再像以往一样围绕民族政治、阶级对立、宗教信仰等重大问题展开,而这也传递了森贝创作的一个新信号:随着年龄的增长,他不再像以往一样以愤怒的战斗姿态来介入政治,而转向较为温和的方式来表达自己对非洲社会问题的看法。

拍完《法阿特·基内》后,森贝相信"非洲将有一场性别战争,我们不得不追随这场战争"。[①] 时隔四年,森贝执导了他最后一部电影——《割礼龙凤斗》(图2-5)。影片叙述的正是一场"性别战争":一群非洲女性为反抗对女性生殖器施行割礼的传统野蛮仪式,勇敢地与全村长老展开斗争。就技术而言,影片是森贝制作最为精良的一部作品,一般也被认为是与好莱坞式非洲影像截然不同的非洲本土代表作。我们不妨先将其与美国出生的导演雪瑞·霍尔曼(Sherry Horman)拍摄的同一题材影片《沙漠之花》(*Desert Flower*)(图2-6)进行对比分析。《割礼龙凤斗》以一群中年妇女为表现对象,《沙漠之花》的主角则是一个来自非洲的时尚女模特。模特的职业就是在各色

① ANNETT BUSCH, MAX ANAAS, *Ousmane Sembene: Interviews* (Oxford: University Press of Mississippi, 2008), 189.

第二章 为非洲立言

图2-5 《割礼龙凤斗》电影海报

聚光灯下满足男性的观看欲望,同时也为影片迎合观众的窥淫欲提供了极大的可能。空间构形上,森贝围绕一个非洲村落展开叙事。《沙漠之花》则是典型的西方现代空间与非洲落后空间的对比叙事。电影片头就是青少年时期的女模特站在荒漠里的画面,配之以摄影机的全景俯视视角,从而营造出一种有关落后非

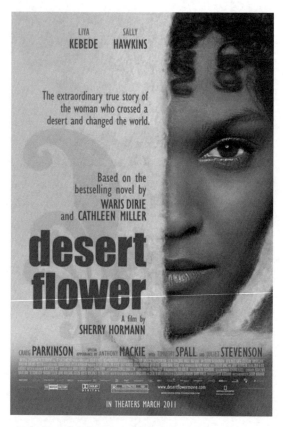

图 2-6　《沙漠之花》电影海报

洲的场面奇观,与此同时,片中还不断穿插有关非洲枪战的新闻片段,为片中西方人物对非洲的歧视、恐惧提供现实依据。而《割礼龙凤斗》中,摄影机镜头始终对片中人物保持平视。即使在表现割礼仪式时,

森贝也没有满足观众对非洲的性与性生活的奇观想象,只是用几个闪回镜头表现年轻女孩被抱进树林,尔后画面紧接女孩家人们哭泣的场面,以示女孩因割礼而死的残酷性。

森贝认为"非洲电影不是民俗电影"[①]"民俗电影可能观赏性强但不利于电影的发展"。因此,在《割礼龙凤斗》中,森贝并没有刻意展示非洲的民俗,也没有利用题材优势调动观众的窥淫与猎奇欲望,而是聚焦于描述非洲本土女性的觉醒与反抗意识。因为,与《沙漠之花》以女模特走秀、看与被看的戏份为主不同,《割礼龙凤斗》中绝大多数都是有关斗争的戏份:妻子与丈夫的斗争、女性与男性的斗争、晚辈与长辈的抗争。在叙事走向上,《沙漠之花》强调西方媒体之于割礼的报道改变了非洲的落后现实,而《割礼龙凤斗》中并不强调西方的介入,片中尽管有个法国归来的知识青年,在刚回村落时如同《黑女孩》中的女主角一样受到了亲朋好友的艳羡,但他在这场性别战争中近乎沉默,是一个"法阿特·基内"式的无能男性形象。应该说,森贝强调的是非洲要靠自己而非西方解决非洲自身存在的问题,而其中,非洲女性功德无量。

[①] ANNETT BUSCH, MAX ANAAS, *Ousmane Sembene: Interviews* (Oxford: University Press of Mississippi, 2008), 60.

《割礼龙凤斗》延续了《法阿特·基内》中女性自觉与反抗的议题，塑造了一位誓死反对年长妇人对自己的小女儿实施割礼的女性。森贝为她设定的人物动机是她亲身经历了割礼带来的种种痛苦并亲眼看见其他女性的死亡，因而不愿自己的女儿再遭受同样的痛苦。因此，相对于《沙漠之花》强调西方主体的推动而使得非洲女性有了自省意识，《割礼龙凤斗》要表现的是非洲本土女性因为亲身经验而走向觉醒。影片中，代表非洲自我觉醒的道具是收音机。片中的非洲女性并非过着我们想象的被压迫的、暗无天日的生活，她们也有日常的娱乐活动，其中最重要的生活习惯就是一同坐在树荫下乘凉，共同聆听收音机传来的"外在的世界"的消息与音乐。森贝曾说："我就是这个模棱两可的非洲，她的过去吸引我，她的未来提升我。"[①] 而电影成为森贝联结非洲过去与未来的载体，如果说割礼代表着非洲的过去，那么收音机在某种意义上预示着非洲正在连接世界、开启全球化进程。

《割礼龙凤斗》片尾，经过妇女们的长期抗争，割礼仪式成功取消，非洲人民载歌载舞。透过这个镜头，森贝向世人宣示：非洲的传统性别观念、落后民

[①] ANNETT BUSCH, MAX ANAAS, *Ousmane Sembene: Interviews* (Oxford: University Press of Mississippi, 2008), 26.

俗仪式已然在改变，非洲这块大陆在进步。我们作为观众，也应看到这种改变，并改变对非洲的刻板印象与偏见，而这恰恰是非洲电影的题中之义。一位电影评论家曾经这样定义非洲电影："非洲电影在传播史上是非常重要的，尤其有利于纠正以往被错误呈现的历史；非洲电影对于回应好莱坞、纠正主流媒体对非洲的错误呈现是非常重要的；非洲电影代表的是非洲社会、非洲人民以及非洲文化；非洲电影应该具有真实的姿态；非洲电影是非洲的。"[1] 毫无疑问，这种观点强调非洲电影不同于构建非洲落后形象的好莱坞式非洲影像，而突出了非洲的中心位置与本土视角。这既是一种批评意义上的为非洲电影正名，也是森贝及其后来的非洲电影人所肩负的历史使命。

结语

重新发现非洲电影，弥补世界电影文化版图上的一大空缺，森贝无疑是最重要的一位导演。回顾森贝的职业生涯，从不惑之年开拍非洲第一部电影、奠定本土制作的方式雏形，到2007年带着他未完成的"女性三部曲"之《鼠们的兄弟情义》(*The Brotherhood of*

[1] KENNETH W. HARROW, *Postcolonial African Cinema* (Bloomington: Indiana University Press, 2007), Preface.

Rats）遗憾离世。可以说，他的创作生涯恰恰构成了一部活的非洲电影史。尽管他不像欧美电影大师一样在视听语言层面有太多的个人追求和创新，但他率先表述自己的亲身经历和非洲的当代经验，就足以把我们带进他所处的那个社会的政治、经济、宗教和文化危机的旋涡之中，由此他被非洲人民称为"人民艺术家"。在电影史的维度上，对他影响最大的是创立思想蒙太奇学说的苏联导演爱森斯坦①，他推崇为人民发声的巴西新电影②，并自觉与第三世界电影弄潮儿们遥相呼应，把非洲电影纳入超越工业化的西方电影轨道中，毕生致力于挖掘非洲的民族叙事，除去非洲的污名，为世界观众提供了重新想象另一片大陆的新路径。正如泛非电影工作者联盟（FEPACI）秘书长贺柏（Seipati Bulane Hopa）在对他的追悼词中所言："虽然森贝离开人世，但在他留下的电影作品和良心呐喊的启迪之下，非洲电影势必能发扬光大。"③

① ANNETT BUSCH, MAX ANAAS, *Ousmane Sembene: Interviews*（Oxford: University Press of Mississippi, 2008）, 22.
② Ibid.
③ 参见 http://www.douban.com/group/topic/2923808，2022 年 3 月 1 日。

吟游诗人希萨柯

> 我是一名电影人,从未真正离开我的土地,因为我携带着它。而电影就是一种凝视,为我们的生活、教育等所锻造的凝视。①
>
> ——阿布杜拉赫曼·希萨柯

在世界电影版图上,非洲几乎是最薄弱的一块,而近些年在这块神奇的土地上却涌现出了一颗耀眼的明珠,他就是来自毛里塔尼亚的阿布杜拉赫曼·希萨柯(图2-7)。1990年代以来,他频频在戛纳亮相,在世界各大电影节攻城拔寨,新作《廷巴克图》(图2-8)更是让他名声大噪,他的出现让我们注意到非洲独特的美学。2016年3月,他携《廷巴克图》来到中国巡回展映、交流,并成为非洲电影史上第一位

① ROY ARMES, *African Film Making*: *North and South of the Sahara* (Edinburgh: Edinburgh University Press, 2006), 191.

图2-7 阿布杜拉赫曼·希萨柯

在中国公开亮相的导演。在我们的视野中,他和非洲电影的神秘面纱由此被揭开。

第二章 为非洲立言

图2-8 《廷巴克图》电影海报

一、游牧美学风格

希萨柯的首部长片《生命到底是什么》以自编自

导自演的方式创作完成。依据导演本人的说法,拍摄这部影片的初衷是要在一个有关新千年的系列电影中加入一部有关非洲大陆的电影,以表现在世纪之交的转折点上非洲人的生活和西方人有何不同①。为达到这个叙事目标,影片着重展呈了非洲不同的人物和空间:一个永远有人在等电话的邮局;一个贴满白人图片和海报的广播电台;一个摄影师独自忙个不停的照相台。这些人物彼此之间没有联系,影片本身也没有完整的情节线索,看上去就像是非洲人本真生活状态的情景再现。这种叙事风格在希萨柯后来的电影中得到了延续。第二部长片《期待幸福》中的人物结构同样以散状著称,忧伤而魅惑的娜娜、年长的巧手工人玛塔、浓眉大眼的乐观小孤儿、为往事忧伤的女人、默默付出的老者、一对弹唱歌曲的母女,人物依然众多但彼此之间没有任何联系。影片看上去以即将离开非洲的青年男子阿布达拉(Abdallah)来到小镇告别母亲为主线,但随后的叙事发展并没有把他和片中其他人物联系起来。他们各自独立出现,彼此之间没有对话,没有情感纠葛,亦没有矛盾冲突。第三部长片《巴马科》(图2-9)中的人物同样找不到必然的联系,尽管它以一个法庭戏为主体,但影片充满了小孩洗澡、

① ALISON J. MURRAY LEVINE,"'Provoking Situations':Abderrahmane Sissako's Documentary Fiction," *Journal of African Cinemas* 1 (2011):95.

第二章 为非洲立言

图 2-9 《巴马科》电影海报

妇女劳作、新人婚礼、老人葬礼等像是生活常态且无内在联系的片段。最新力作《廷巴克图》中的人物结构依旧如此,衣着鲜艳的疯女人,唱"罪恶 rap"的青年男女,踢着没有足球的足球赛的非洲男孩,迷醉地慢舞的宗教极端分子,一切看似毫无逻辑,甚至没

有必要,这种散状的结构成为希萨柯电影的一大特点。

在笔者看来,希萨柯电影的散状结构,与他的创作习惯有关。在正式开拍《生命到底是什么》之前,希萨柯并没有具体的剧本,而只有一个两页纸的文字说明,他的创作方法是就近邀请一些人讲述自己的故事然后进行拍摄。影片中的演员和场景均为就地取材,不但希萨柯本人出演德拉马内(Dramane,这个名字来源于希萨柯的姓),希萨柯的父亲出演片中的父亲,影片中的非洲场景就是他父亲居住的村庄的真实场景,而来来回回的群众演员就是一帮村民们按照自己生活的模样进行表演。《期待幸福》中,希萨柯继续着他那王家卫式的即兴创作方法:不提前写剧本;片中主要人物均由现实中的村民扮演,他们在银幕内外有着同样的姓名、同样的生活。卡特(Khatra)——年轻的男孩,希萨柯原来并没有准备拍他,但在拍摄时他恰巧来到了拍摄现场,看到摄制组后感到很新奇、很兴奋,希萨柯为了让小男孩高兴,便让他在摄影机前面每天都做点事情,后来在剪辑时用了他的大量素材。在这种创作状态下,希萨柯的人物故事往往是很难凝聚在一起的。

一方面,从客观层面来说,希萨柯创作风格的形成首先源自毛里塔尼亚的电影基础条件,"考虑到不

可预知的制片情形——在一个没有电影工业的国家拍片,加上当局管理死板僵硬、自然气候恶劣,一个不固定的剧本恰恰可以灵活应付这些困难"。① 另一方面,也与他的成长经历相关。希萨柯出生在毛里塔尼亚,生长在马里,游牧民族的个性与成长经验使得他在进行电影创作的过程中体现出一种与生俱来的随性:选择演员不循规蹈矩;对话台词临场发挥;影片叙事如同游牧生活一样,呈现出散点化、流动性的特点。然而,希萨柯并没有使他的电影流于平庸或者简单化,他能够让非洲电影频频亮相于世界舞台的魅力在于形散而神不散。他往往能够利用叙事表面上的生活化、自然化、散点化来传达他的电影主题:《期待幸福》通过人物之间的不对话、不交流,表现出男主角在这片陌生的环境中和当地居民的格格不入;《廷巴克图》通过不同人物的刻画,把生活的常态和铁幕般的压制进行映照对比,进而传达出在极端主义统治下的非洲居民生活的悲凉。

形散而神不散更在于希萨柯身上具有非洲艺术家特有的浓烈诗意,这不仅得益于他游牧民族的成长经验,还受惠于苏联的电影教育。他精心习得了苏联电

① ALISON J. MURRAY LEVINE, "'Provoking Situations': Abderrahmane Sissako's Documentary Fiction," *Journal of African Cinemas* 1 (2011): 98.

影所擅长的对氛围的营造,特别是塔尔科夫斯基等人①的诗性叙述。因此,他的作品虽然结构松散,但极力捕捉这片无声土地的细微声音,这使得他的电影如同一篇篇散文诗。观摩他的电影很少会有观影障碍,因为他的电影台词很少,他侧重的是画面的诗意,他通常描绘他所熟悉的家乡环境,那是撒哈拉沙漠边缘的空间:一片荒凉;绿荫甚少;低矮的土房;简陋的市集;并不宽裕的生活,一如非洲大陆其他国家一样。但希萨柯没有用好莱坞式的方式表现这个每年超过一半的时间都笼罩在沙尘暴中的西北非国家的恶劣环境,而是赋予了这片空间无尽的诗意:漫天的黄沙,碧绿的海水,永不停歇的风,就如一幅色彩艳丽的风景画镶嵌在毛里塔尼亚。他的电影画面以唯美著称,摄影上讲究光线柔和、色彩饱满。被摄对象无论是人还是景、物,均以暖色系中的红、黄、红棕为主,给观众以温暖的感觉。

配合着散文诗一样的叙事结构,美丽如画的影像风格使得希萨柯电影一反非洲相关电影暗沉聒噪的刻板印象,让观众感受到非洲独特的风物人情之美。在这片一望无际空旷的土地上,在荒凉的黄沙牵引下,蒙在面纱后的美丽脸庞却散发出独特的魅力——游牧

① 参见 http://africasacountry.com/meeting-sembene-an-interview-with-abderrahmane-sissako/, 2022 年 3 月 1 日。

民族那神秘而富沧桑感的历史，让看惯了现代都市繁华的观众沉浸到那色彩缤纷的历史的恒河里。在希萨柯看来，非洲不只有动物，更拥有美丽和文化，因此要做的就是如何锻造不同于好莱坞的非洲影像。在电影文本中他常常借电影台词自道"没有任何一个种族可以垄断美丽""这里不是好莱坞"，因此，他以非洲本土电影人的姿态尽可能真实地还原非洲、展现非洲，重新引领观众凝视非洲那一片热土。希萨柯说："当你有机会拍电影的时候，你需要超越自己，承担风险。我属于非洲，所以我身上有一种责任感，没有别的地方的导演能够比非洲导演更了解非洲。"① 因此，他的电影一方面以散状的方式尽可能多地展呈更多的人物，以达到每一部电影都是一张非洲群像图谱、每一个人物的身体形象都美丽动人的目的；另一方面尽可能地让每一帧画面都充满诗情画意、充满美感，从而提高非洲的能见度。

二、跨文化写作

在一次采访中，希萨柯谈道："电影，无论是拍电影或其他创作行为，都是一门研究自己的艺术。

① 参见 http：//news.mtime.com/2014/05/15/1527528.html，2022年3月1日。

从你所知道的、所经历的、所去往的地方开始,是非常重要的。"① 希萨柯出生于毛里塔尼亚,幼时举家迁往马里,成年后赴莫斯科学习电影。1990 年代初定居法国,在欧洲与非洲之间辗转往来创作,他的作品常常游荡在流亡、迁移当中,被打上了深深的个人传记烙印。阅读他的作品,不仅可以收获一次思想盛筵的款款邀请,更能享受一个自我发现的生命旅程。

希萨柯丰富的跨文化经历是他创作的起点,并构成了日后电影创作的主题:全球化与离散叙事。他常常从自己的生活经历中取材,毕业后首部作品《十月》根据他在莫斯科求学的经历创作而成,讲述一个非洲青年遭遇警察搜身,受到白人女子帮助并与其相爱但无疾而终的故事。与片中非洲青年一样,希萨柯也曾拥有过一段与当地白人女子的爱情,就像当时接受苏联教育援助的很多非洲学生一样,但由于担心父亲反对,他后来放弃了。这部影片奠定了他日后创作的基调:自传色彩与身份叙事。

希萨柯自编自导自演的《生命到底是什么》被评论界认为是直接献给他父亲的作品。片头一位父亲在

① 参见 http://africasacountry.com/meeting-sembene-an-interview-with-abderrahmane-sissako/,2022 年 3 月 1 日。

读信：离开，我的心中燃烧着激情；离开，我将带着新鲜和朝气回来；在我的国家，告诉我的国家，我的血液里渗透着谁的尘土；我离开了很长一段时间，现在又回到了你的创伤。影片叙述的是希萨柯从欧洲回到非洲看望父亲的过程，影片中不断出现他在街道上写信的画面，画外音传来导演的内心独白——"我想回到我的家乡索科洛（Sokolo），想用镜头拍摄我的家乡，我将尽全力拍摄这种欲望"。希萨柯如同一个游吟诗人，感悟漂泊迁徙，感悟空间叙事。一方面，他作为导演返回家乡拍片；另一方面，他饰演片中人物返乡看望父亲；前者是现实的记录，后者是虚构的故事，两者交织在一起，构成了希萨柯多重离散身份的丰富内涵。而作为第一次返乡的个人书写，希萨柯把自己装扮成一个小镇里的漫游者，骑着自行车无目的地穿梭，因为，自行车在非洲是一种常见的漫游工具，更是希萨柯对童年时光的缅怀。在希萨柯的回忆里，与父亲关系的一个节点就是自行车，希萨柯小时候的梦想便是拥有一辆自行车，但无论自己乞求过多少次，父亲从未答应，因为给他买了其他孩子怎么办，那时的希萨柯不理解，直到后来他才明白父亲的苦衷。因此，希萨柯在第一部返乡之作中，便以自行车为主要意象进行个人身份书写[1]。

[1] LIEVE JORIS, *Mali Blues: Traveling to an African Beat* (London: Lonely Planet Publications, 1998), 93.

作为一个背井离乡的游牧之子,希萨柯常常在作品中设置各种各样来来往往的移民形象。在同样带有自传色彩的作品《期待幸福》(图 2-10)中,希萨柯虽然没有自己出演,但设置的男主角阿布达拉与希萨柯本人有着同样的经历:出生在毛里塔尼亚,成长在马里,只会讲班巴拉语(Bambara)而不会当地的哈桑语(Hassaniyya),他的到来只是为了日后与母亲的告别。希萨柯在创作这部影片时同样从自己的生命经历中取材,青少年时期的他经历家庭变故,父亲返回马里的索科洛,他搬到毛里塔尼亚首都努瓦克肖特和母亲一起生活,在那里他被当作异乡人来看待,和片中主角一样,不会当地的哈桑语、不习惯穿当地服装。为了让他更好地融入当地生活,希萨柯的外祖父把他的名字由原来的哈米德(Hamid)改为希萨柯(Sissako)①,因此,身份的疏离在小时候的希萨柯心灵里就打下了烙印,尔后在白人世界苏联、法国学习生活,更进一步加深了他的体悟,"在那里(莫斯科)他们能随时自由地拜访彼此,但我却不被允许,因为我是一个外国人,我唯一能拜访的人是我的马里朋友"②。而在更广泛的文化图景上,这种身份疏离对于饱受自然灾害、战争创伤的非洲人民如同家常便饭,

① LIEVE JORIS, *Mali Blues: Traveling to an African Beat* (London: Lonely Planet Publications, 1998), 94.
② Ibid., 104.

第二章 为非洲立言

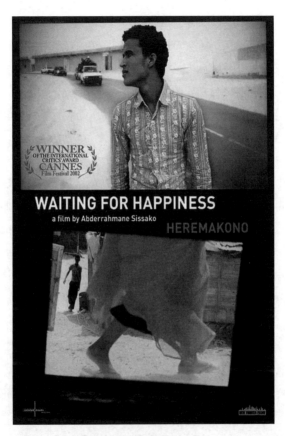

图2-10 《期待幸福》电影海报

但是,家始终是心之所在,也是所有离散电影的叙事主旨。片中,有一位具有象征意味的角色——中国人,他在片中唱了两首歌,其中一首是在一个KTV包厢对着一位非洲美女深情演唱"何日能重返

我的家园"。尽管在观看这一幕时,我们有着强烈的文化错位感,类似的描述在贾樟柯的电影中可以反复看到,但在这里,种族身份的差异被无形地消解了,我们体会到的不仅是片中远在非洲的中国人对故乡的思念,更是彼时离散在欧洲的希萨柯导演的心声。

少小离家老大回的经历,特别是欧洲长期生活经历的熏陶,使得希萨柯善于进行跨文化思考。《期待幸福》中随处可见对现代化之于非洲传统生活的冲击的表达:当地人从中国商人的手上买或者换各种新奇的玩意儿;小镇歌厅里面可以点唱中国的流行歌曲;电视上展现着欧洲的生活;人们在讲述着自己在欧洲的经历;电影的主人公则正准备移民到那里,开始自己新的生活。非洲的一切均已远离农耕或者牧猎的传统。作为导演的希萨柯,以淡淡的忧郁哀叹着传统不再,感慨着民族的特色被西化,感受着家乡的异质文化带来的不舒适感。片中中国男子后来吟唱的"希望你呀,希望你,希望你把我忘记,我又爱你我又恨你",更像是一种海外游子对故乡非洲的复杂情感的直接抒发,在非洲的血缘关系和艰难现实之间,注定有一场激情的疏离。片尾,阿布达拉厌恶了小镇的生活之后,毅然决定离开,他孤小的身影屹立于宽阔的沙漠之中,想往前爬又爬不动,一个男子过来给他点

了根中国香烟后走了，茫茫的沙漠中只剩下阿布达拉渺小的身影，他的孤独恰如希萨柯这个游牧之子在非洲的孤独；《期待幸福》拍摄最后一天，希萨柯的母亲不幸离世，拍完影片，他带着无尽的忧伤离开了母亲和非洲。

观摩希萨柯的电影，不仅可以细细体会到他的乡愁离绪，更能清晰地倾听到他以影像的方式在某种程度上复原了非洲游牧民族的历史和心灵世界的声音。"游牧"，常常让人联想起历史典籍中草原族群"逐水草而居"的生活方式，尽管他们曾在人类文明史上书写下精彩恢宏的一笔，推动了所谓"全球化"的初始发展。然而，在当下这种被工业和知识双重殖民的社会里，作为生产方式的"游牧"已经被逼上绝路，走向尽头。在这种颇具悲剧色彩的社会氛围中，希萨柯作为一个地地道道的牧野之子，吹响了捍卫"游牧"的号角，他批判的矛头不仅要指向现代化、全球化，更深入历史纵深处刺向非洲的殖民旧主——欧洲。《期待幸福》中，进入非洲的广播电视画面构成了绝妙的互文本——"远离欧洲，欧洲正在痛苦地尖叫，当欧洲缺乏资源时，便开始扩张""非洲的灾难比其他地方严重，我们的不幸是欧洲造成的"。

对欧洲带来的伤害的思考及批判更为集中地体现在影片《巴马科》（图2-11）中，在这一出非洲人民和西方政经集团的法庭对决戏中，希萨柯将非洲作为原告，把世界银行和国际货币基金组织设置为被告，双方之间展开了一场声色俱厉的辩论。片中一位证人说：我们把一切都给了北美，给了欧洲，他们强奸了我们的想象，我们只留下了很少的余地进行自我言说，最后他们却告诉我们，黑人是懒散的。因此，希萨柯所做的就是重新建构世界观众对非洲的想象。有意味的是，希萨柯并没有止步于表面的直接言说，而是以电影化的方式进行批判。他将法庭设立在一间庭院内，在法官、证人轮番上阵辩论之余，庭院居民照常生活、出入自由。法官与律师们中规中矩的制服与居民随意的着装形成反衬。在大杂院的乱七八糟摆放的生活用品、染坊的布料染缸、劳作的工人身影、婚礼仪式、听证席上母亲给孩子喂奶等平常生活景象的衬托下，整个诉讼过程显得那么荒诞滑稽，法律的严肃感、神圣感如那些在非洲高举人道主义援助旗帜的国际组织、跨国公司的援助行为一样，被名正言顺地消解，西方的虚伪与丑陋在魔幻现实主义的非洲舞台上一览无余。

第二章　为非洲立言

图2-11　《巴马科》电影剧照

三、身份的暧昧性

希萨柯在文化立场上立足非洲批判西方，深入思考非洲的创伤，为非洲发出自己的声音，这是值得肯定的，但是电影的工业复杂性决定了他发出的注定是一出交响乐。一方面，他利用真实而又美丽的影像展现不同于西方电影镜头下的非洲，不遗余力地让世界看到非洲的不同面向，听见非洲的声音；另一方面，

他在批判西方的时候又不得不考虑西方的市场及接受度,这使得他的电影陷入了两难的困境。

以《廷巴克图》为例,在近些年的全球舆论环境中,有太多的声音让全世界的人听到宗教极端主义对西方世界的伤害(比如2015年的马里丽笙酒店恐怖袭击事件和2016年的比利时布鲁塞尔恐怖袭击事件),却不知受到伤害最大的却是北非、西非、中东国家。然而他们的声音不仅未被听到,而且正逐渐与极端主义混为一谈。因此,希萨柯希望创作这部影片来述说这些不为人知的伤害。影片中表现极端分子对欧洲的伤害,仅以一个欧洲人被绑架的一闪而过的镜头加以展呈,而绝大部分内容叙述借用宗教教义之名的极端"圣战"分子对非洲平民的迫害,"这个地方没有音乐、没有香烟、没有舞蹈,甚至,没有笑声",希萨柯始终以隐忍克制的电影镜头语言让世界观众看到了长期被遮蔽的真相。然而,在这种真相的背后,却有另一个真相,"重要的不是神话讲述的年代,而是讲述神话的年代"。影片拍摄的时间恰好在2013年年初法国代号为"薮猫"(Serval)的军事行动介入廷巴克图之后,这种时间上的吻合,让希萨柯的努力遭到了诟病。批评者认为《廷巴克图》太过西方视角,把"好的穆斯林"和"坏的非真正的穆斯林"对立起来,以此迎合西方政治观,表述廷巴克图的"被法国解放"

的意识形态合法性。

其实,有关《廷巴克图》的批评只是希萨柯及其所代表的非洲电影人在全球电影话语体系中的尴尬位置的一个缩影。身为电影人,他面临的最大问题就是资金问题带来的身份困境。目前,包括毛里塔尼亚在内的非洲大陆普遍缺乏电影发展所需的基础与氛围,非洲电影很少能得到官方或商界支持,因为,世界各国的电影发展水平基本和经济的发展水平成正比,非洲各国亦不例外,非洲经济发展靠前的国家南非、尼日利亚亦是电影工业发展最快的国家,而毛里塔尼亚等非洲国家仍然极为贫困,在基础建设和温饱问题还没解决的情况下要予以电影资助,其难度是可想而知的。

不难发现,希萨柯的电影中通常有两到三个不同国家的制片公司以及六个以上的资金支持实体。而"任何获得资助的非洲电影都必须满足各种各样、彼此分离的外国需求和兴趣,它必须遵循欧洲准则来构成一部'非洲的'电影"。[1] 而更为严峻的是非洲本土电影院建设之痛,"非洲这一片大陆90%的人居住在

[1] ROY ARMES, *African Film Making: North and South of the Sahara* (Edinburgh: Edinburgh University Press, 2006), 57.

偏远的地方，没有电，没有电影院"。① 且少数有电影院建设的地方，排片多为海外电影所垄断，当地观众只喜欢好莱坞和中国香港的功夫片。希萨柯曾说："非洲电影的发行为零，如果你想要确认它真的发生，譬如在布基纳法索，你得和垄断网络作斗争。而在法国，我有义务找出我自己的人民在哪，在贫民窟和他们一起拍部关心我们所有人的电影；在非洲，哪里能看到非洲人和关心非洲人拍的电影？当前形势下，不管我在巴黎抑或努瓦克肖特（毛里塔尼亚首都）拍电影，很显然，我的祖国人民不会看到。长期下去，这就等于一种慢性自杀。"②

与法语非洲地区诸多导演一样，希萨柯依赖法国的市场和支持。以《廷巴克图》为例，影片于 2014 年 12 月 10 日在法国开始公映③，截止到笔者 2015 年 4 月 7 日到达巴黎调研，多家电影院依然在排此片。在位于法国著名的蓬皮杜国家艺术文化中心旁边的 MK2

① NWACHUKWU FRANK UKADIKE, *Questioning African Cinema: Conversations with Filmmakers* (Minnesota: University Of Minnesota Press, 2002), 154.
② MICHAEL T. MARTIN, *Cinemas of the Black Diaspora: Diversity, Dependence, and Oppositionality* (Detroit: Wayne State University Press, 2005), 340.
③ 参见 http://www.allocine.fr/film/fichefilm_gen_cfilm=225923.html, 2022 年 3 月 1 日。

博堡(Beaubourg)影院内,售票员告诉笔者,在2015年2月影片横扫法国国内电影界的最高奖——法国凯撒电影奖(César Awards,有"法国奥斯卡"之称)的最佳影片、最佳导演等七项大奖之后,法国又掀起了新一轮的观影热潮,不少观众来影院重新观看影片。与此同时,在法国的著名电影网站http://www.allocine.fr上,影片的DVD版本也在同步售卖着①。电影节、院线、DVD,三位一体,法国发达的电影文化氛围为希萨柯等非洲电影人提供了足以生存的土壤。而与之形成鲜明对比的是,影片在非洲遭受的待遇却完全不同。在非洲本土最大的电影节——瓦加杜古泛非电影节上,布基纳法索有报告称这部影片可能因为当局者出于安全问题的考虑被撤出电影节。②同一部影片,在非洲和法国形成了截然不同的待遇,一边是叫好又叫座,一边连展映都面临被封杀的风险,希萨柯如何是好?

更值得玩味的是,《廷巴克图》以"法国电影"的名义问鼎法国电影最高荣誉奖台——法国电影凯撒

① 参见 http://www.allocine.fr/film/fichefilm-225923/vod-dvd/,2022年3月1日。
② 参见 http://www.france24.com/en/20150227-film-timbuktu-african-film-festival-fespaco-jihad-sissako-islam/,2022年3月1日。

奖,而在同一年奥斯卡最佳外语片提名奖列表上,《廷巴克图》却被标注"毛里塔尼亚电影",以非洲电影的名义"申奥"。同一部电影,一会儿是"毛里塔尼亚电影",一会儿是"法国电影",时而利用非洲身份发声,时而攀附欧洲身份平台,希萨柯显然在扮演着"文化两栖人"的角色。这其实关系到一个第三世界知识分子心态的问题,赛义德(Edward Said)指出,后殖民知识分子本质上都是文化两栖人。对希萨柯而言,成长于后殖民地土壤和语言之中,希萨柯电影确实具备法国电影的某些属性,有着身份的二重性,这可以理解。但是,非洲本土观众却对此发出了猛烈的抨击,"如果非洲电影像欧洲人一样讲话,如果它要成为一个法国电影,那就让法国人拍这个电影就行了"。①当一个非洲电影人不能够为非洲本土观众所认同时,他是否还是非洲的导演?

四、作为结语

指出希萨柯的困境,并非否认他的电影贡献,而是把他放置于全球化语境中来理解非洲电影的位置与

① NWACHUKWU FRANK UKADIKE, *Questioning African Cinema: Conversations with Filmmakers* (Minnesota: University Of Minnesota Press, 2002), 266.

未来。事实上,希萨柯所面临的,并不仅仅是非洲电影的困惑,更是世界各民族电影尤其是第三世界电影正在遭遇且必须应对的全球化难题。实际上,作为非洲电影人,希萨柯从不局限于非洲电影本身,而是强调一种大电影的概念,在这种概念中,非洲或欧洲、中国或美国,一切皆文本,一切皆为我所用。对中国观众而言,不难从他的电影中找到认同,中国人物、中国商品、中国歌曲甚至中国古语"谦受益,满招损"等,他都信手拈来,在意义指向上,他也从不为非洲而非洲,而是立足非洲、放眼全球,他的关怀都在努力超越疆域分野,从人类本身进行发问。在这个意义上,他在努力探索一种全球化时期的新型"游牧"模式,那就是有无可能不拘泥于某一特定的立场和观点、利益和诉求,而尽可能用多元而切实的视角观察社会和思考人生?当然,希萨柯的电影创作受限于方方面面的束缚,他的探索还不尽完美,但他所显露出来的超脱于非洲诸多本土电影的视野和大气,已经足以使他成为沟通非洲与外界的重要文化桥梁,成为非洲大陆最重要的电影作者。

非洲女性导演的崛起

在我们大陆,第七艺术仍然为男人们所主导,我们缺乏女演员,因为在非洲演员不被视为一种职业;我们的影视技术部门女性人员更加稀缺,因为技术工种通常被看作是男性的保留节目;而我们最缺乏的是女性制片人和女性导演。

——法丽达·阿亚里(Farida Ayari)
在1981年摩加迪沙会议上的发言

非洲女性的历史与世界女性的历史一样,在很长时间内由男人书写。当西方女性在产业革命的影响下逐步冲破中世纪以来的封建束缚获得与男性平等的权利时,非洲仍旧处于殖民帝国统治之下,直到1960年代大部分国家走向独立后,非洲女性才在解放的道路上匍匐前进,不再作为"沉默的他者"。近年来,随着非洲政治、经济的发展,越来越多的非洲女性拥有与男子分庭抗礼的社会分量。电影作为现实的渐近线,反映了不同时期非洲女性的生存状况,

成为我们了解非洲社会变迁和非洲女性发展的重要窗口。

一、非洲女性作为奇观

1884年11月15日,欧洲国家召开旨在瓜分非洲的柏林会议,殖民统治在非洲进一步确立。电影诞生后,以英、法为首的殖民政府十分在意它对非洲民众的影响,惧怕非洲人利用这种新兴媒介传播煽动性的信息或反殖民主义思想。① 1935年,英国殖民办公室发起成立了班图教育电影实验室,旨在把电影作为维系殖民教育的工具,制作一批促进非洲人愈加接纳欧洲人思想、文化、生活的影片。比起英语区,法语非洲的情况更糟,1934年法国总理颁布的拉瓦尔法令禁止非洲人参与电影制作。② 在这种背景下,非洲人难以制作出自己的电影,非洲女性无法在本土作品中言说,只能零星出现在西方电影当中。

① 陆孝修、陆懿:《非洲,最后的电影》,《当代电影》2003年第4期。
② 〔津巴布韦〕慈慈·丹格姆芭卡:《非洲电影创作实践面面观——前景、希望、成就、努力和挫折》,谭慧、王晓彤译,《北京电影学院学报》2014年第1期。

20世纪初叶,欧美电影摄制组前往亚非各殖民地,以一种殖民者的傲慢姿态寻觅拍摄原住民的奇风异俗。[①] 美国导演斯科特·西德尼(Scott Sidney,1874—1928)拍摄的黑白默片《人猿泰山》(*Tarzan of the Apes*,1918)(图2-12)堪称把非洲女性纳入电影视野的先锋之作。影片根据美国著名作家埃德加·赖斯·巴勒斯(Edgar Rice Burroughs,1875—1950)同名小说改编,以英国贵族的视角来讲述在非洲发生的故事:英格兰贵族夫妇在船员叛乱后被弃于荒岛,并在泰山出生后不幸先后离世,一只失去幼猿的母猿发现了小泰山并将其视如己出。多年后,一支英国探险队来到荒岛,队伍中的美丽女孩珍妮遭遇非洲土著和猛兽的袭击,泰山英雄救美,二人之间产生了微妙的情感。故事虽然发生在非洲大陆,但影片内核却在宣扬英国人种族的优越感:片中出现的非洲土著愚昧无知,在各方面都远远低于白人,哪怕是被猿猴养大的白人孩子泰山,也比土著人显得更有智慧——他在小时候自发萌生衣物蔽体的文明想法,并且会主动翻阅父母遗留的书籍。相比之下,非洲女性形象则被简单地刻板塑造,她们作为白人贵族女子身边的黑人女佣而低白人一等,身体虽然肥胖臃肿,但面对危险的时候却胆小如鼠,这种有关非洲女性的呈现具有明显的

① 朱靖江:《田野灵光:人类学影像民族志的历时性考察与理论研究》,北京:学苑出版社,2014年,第2页。

第二章 为非洲立言

图2-12 《人猿泰山》电影海报

种族主义指向。

《人猿泰山》反映的是电影人初探非洲的年代所

构建的非洲主题叙事范式。"非洲早期的影像大致包含了如下七个主题：象牙和乌木雕刻、地理探险、神秘大陆、殖民地社会、大屠杀和回忆录、独立之光、种族歧视与冲突。"① 随着"一战"后殖民主义在非洲的深入，欧洲进一步拍摄殖民电影，英国电影《桑德斯河》（图2-13）便是个中的典型。影片中，非洲女性被以男性的附属品形象呈现：一群被傀儡酋长解救出来的黑人女性表示要一起嫁给他，而不回自己的家——尤其是当她们发现傀儡酋长在为白人效力的时候，由此，"黑皮肤，白面具"的意味呼之欲出。为达成对殖民意识形态的体认，片中，在白人的管理下，"一个普通人也可以买三个女人做老婆"，女性成为"听话"的男人的财富和权力象征，由此，影片彻底把非洲女性物化了。片中扮演非洲女主角的演员尼娜·迈·麦金尼（Nina Mae McKinney）并非非洲本土演员，而是美国黑人女演员，她在好莱坞有着"银幕上第一位黑人爱情女神"② 之称。影片启用美国演员而非非洲本土女演员，反映出非洲女性在当时电影业

① 潘华琼：《非洲影像：非洲人文研究的新视角》，《非洲研究》2011年第1期。
② 尼娜·迈·麦金尼在卢·莱斯利（Lew Leslie）的音乐剧《黑鸟》（*Blackbirds*，1928）中饰演一名少女，并签约出演金·维多（King Vidor）的黑人音乐电影《哈利路亚》（*Hallelujah*，1929），得到好评后，米高梅与她签了五年的合同，她陆续出演了一些好莱坞电影，被称为"黑葛丽泰·嘉宝"。

图2-13 《桑德斯河》电影海报

的尴尬地位：呈现但不被采用、不被接受。

到了维多利亚时代晚期，英国殖民地已扩张至全球范围。为了迎合英国公众对殖民英雄的崇拜心理，一批文人以开拓和探险为题材奋笔疾书，《所罗门王的宝藏》(*King Solomon's Mines*)（图2-14）是最受欢迎的一部：不仅在英国畅销，还被翻译成多种文字，改编成多部电影。其中，1950年坎普顿·班尼特（Compton Bennett）执导的同名电影对女性角色进行了较大的改编：区别于原著，影片为了吸引白人观众，不但增加了白人女性的角色，还把原著中所有的非洲黑人女性角色删除。有研究者指出："这两个改动之间存在联系。白人女性在某种意义上取代了土著女性出场。"[①] 在西方的"他者"视野下，非洲女性被删除、被屏蔽，成为无声、无意义的存在。

除了拍摄剧情片，为了更好地维系在非洲的殖民统治，英法帝国还扶持一部分人类学家深入非洲拍摄纪录片以供殖民者了解非洲。"西方人类学家在非洲民族志电影的拍摄起始于20世纪50年代，以英、法、美等西方国家的民族志电影制作为主，涉及非洲大陆南部、西部及东部的多个族群文化，在20世纪70—80

① 周子玉：《电影改编中女性的出场与缺席——以〈所罗门王的宝藏〉为例》，《文艺争鸣》2011年第6期。

图2-14 《所罗门王的宝藏》电影海报

年代达到高峰。"① 有关非洲的影像人类学作品中,法国人类学家让·鲁什的《我是一个黑人》(图2-15)是最为经典的一部。片中出现了能表征当时西方创作者对非洲女性态度的一幕:在摄影机的跟随下,让·鲁什以介入的姿态去拍摄一个非洲女孩的性交易,摄影机以极具诱惑力的视点记录下女孩脱衣服的全过程,直至推近至女孩抚摸自己的胸部。而与画面匹配的是,创作者以旁白的形式对整个过程进行了挑逗性的解说。这种以人类学为名把非洲人奇观化的做法在后来受到了非洲电影人广泛的批评,"人类学电影通常伤害了我们""把我们非洲人看作是动物一样"。② 因此,尽管西方学者以影视人类学的方式记录非洲,但由于受到意识形态因素制约,所呈现出来的非洲女性依然是刻板化而缺失真实性的。

有研究者指出,殖民时期,白人移民大量掠夺非洲人的土地种植经济作物,使非洲妇女失去了土地收益权,劳动强度增大,生活担子加重,因而经济地位受到了巨大冲击。③ 来自西方国家的电影创作者不关心

① 徐菡:《非洲民族志电影的制作实践与理论方法》,《非洲研究》2017年第10期。
② ANNET BUSCH AND MAX ANNAS, *Ousmane Sembene*: *Interviews* (Oxford: University Press Mississippi, 2008), 16.
③ 魏翠萍:《试论非洲妇女的社会地位及作用》,《西亚非洲》1994年第1期。

第二章 为非洲立言

图 2-15 《我是一个黑人》电影海报

非洲妇女的真实生活，只是出于为殖民意识形态服务的目的美化殖民者在非洲的侵占、掠夺行为，在他们的镜头之下，非洲女性成为白人的背景板：所塑造的寥寥无几的非洲女性形象，要么是用草裙装扮袒胸露乳的土著女人——非洲野蛮、未开化男人的附属品，

要么是蕾丝裙下怪诞搭配的简单无脑的女仆——欧洲上层贵族家庭的装饰品。如女性主义理论家西蒙娜·德·波伏瓦所说:"在打扮过的女人身上,自然虽然在场,但是被一种人的意愿俘虏了,按照男人的欲望被重新塑造了。"① 作为迎合白人观众视点的人物形象,非洲女性被塑造成无足轻重的附属奇观,在光影中哑然失色。

二、女性解放与非洲解放的同构

20世纪60年代,非洲民族解放运动风起云涌,获得独立自由的非洲人开启了自主拍片的历史进程。与其他第三世界国家一样,非洲电影人首先要做的就是去殖民化凝视,破除西方锻造的有关非洲的刻板印象,还原真实的非洲和非洲人物形象。与任何地区一样,在本土影业草创阶段,非洲女性电影人面临的困难远比男同行的更大。"关于非洲女性导演的批评性文章和历史记载很少,一部分原因是她们中的很多人是拍纪录片的,或者是短故事片,还有

① 〔法〕西蒙娜·德·波伏瓦:《第二性Ⅰ》,郑克鲁译,上海:上海译文出版社,2011年,第224页。

就是做了导演工作但不具名。"① 20世纪70—90年代，非洲出现的女导演如萨菲·法耶（Safi Faye）（图2-16）、莎拉·马尔多罗（Sarah Maldoror）（图2-17）、安妮·蒙盖（Anne Mungai）等人的电影作品很少被广泛放映，甚至没有采用现代数字格式。② 更为重要的是，由于长期受传统伦理道德影响，她们创作的作品往往默认非洲传统文化秩序，缺乏对社会性别结构和女性边缘地位的反思和挑战。③ 有关非洲女性的电影叙事更多见诸非洲男性导演作品当中。

"非洲电影之父"奥斯曼·森贝自诩为"具有女性主义精神的男人"，④ 他创作的影片大多提示或直接反映女性解放的主题。"妇女是非洲民族解放运动中不可或缺的主角之一，实际上妇女是非洲大部分地区动员群众支持解放运动的核心力量。"⑤ 意识到非洲独立后面临的发展困境后，森贝在表现非洲独立解放的

① 〔英〕马丁·斯托勒里：《质询第三电影：非洲和中东电影》，犁耙译，《世界电影》2002年第1期。
② LINDIWE DOVEY, "New Looks: The Rise of African Women Filmmakers," *Feminist Africa* 16 (2012): 22.
③ DOMINIC ODIPO, *Gender Terrains in African Cinema* (Pretoria: UNISA Press, 2014), 17.
④ Ibid., 15.
⑤ 郑晓霞：《书写"她"的历史——非洲妇女史的兴起与发展》，《史学理论研究》2017年第2期。

图 2-16 萨菲·法耶

主题时,往往诉诸女性角色的独立解放叙事,把性别不平等与殖民主义、种族主义、后殖民主义紧密联系在一起。他执导的《黑女孩》中的非洲女孩迪奥瓦纳(Diouana)从家乡来到异乡,突然变成了唯一的黑人;高高在上的女主人不断地给她精神施压,把对婚姻的

第二章 为非洲立言

图 2-17　莎拉·马尔多罗

不满发泄在她身上；陌生人都不叫她名字，而叫她"黑人"；白人老头因为"没有吻过黑妞"强行吻了她……最终，在自尊心一次次被摧残后，她选择了割腕自杀，这仿佛是她唯一能自我掌控的。影片通过非洲女孩对种族歧视的抗争，启示非洲人民不能对殖民宗主国抱有幻想，必须反抗一切形式的殖民。不难看出，不同于西方电影导演，森贝塑造的非洲女性是独立、自觉的人物形象，是一个渴求平等的个体，并拒绝任何奇观（哪怕是强吻）的成分。森贝曾在一次访谈中指出他对女性奇观的态度："我被告知，'好极了！钱可以给你，但片子里必须有屁股'。我拒绝了，

我为什么要表现漂亮女人的下体呢?"①

 非洲导演与西方导演对于如何塑造非洲女性有着截然不同的理念,马里导演苏莱曼·西塞的电影实践同样能说明这一点。他被誉为"非洲20世纪最重要的电影艺术家",长片处女作《少女》(*Den Muso*,1974)同样是一部优秀的女性题材电影。非洲女孩忒南被青年塞古强奸后怀孕,她的母亲希望塞古承认孩子是他的,并娶忒南为妻。塞古坚称忒南自身不干净,选择无视忒南,继续在外面拈花惹草。忒南的父亲一气之下在所有亲戚朋友面前宣布将女儿赶出家门。面对父亲和男友同时抛弃自己的艰难境地,万念俱灰的忒南烧死了正在鬼混的塞古,并以自杀告终。影片通过女主角忒南的遭遇和反抗,控诉非洲以男性为主导的传统家族对女性的桎梏和压迫,并直陈马里多年愚民统治的后遗症——人们对妇女问题漠不关心。"只有马里社会的进步,才能实现女性的全面解放。"②女性的解放在这里再一次与国家、民族的解放同构。有意味的是,导演将忒南设置成哑女形象,她无法言说自己的痛苦和困境,正如非洲女性在当时的社会地

① ANNET BUSCH AND MAX ANNAS, *Ousmane Sembene*: *Interviews* (Oxford: University Press Mississippi, 2008), 61.
② 艾志杰:《原生态的现实主义创作——马里大师苏莱曼·西塞电影解读》,《北京电影学院学报》2016年第2期。

位一样。更为不幸的是,《少女》因为反映了马里社会的真实状态而被马里政府列为禁片,导演西塞被捕入狱。男性导演尚且如此,女性导演更难以发声,只能充当"哑女"。

在笔者的视域中,在20世纪非洲本土电影的创作实践中,非洲男导演主要塑造了以下几种非洲女性形象:

年轻女孩。从《黑女孩》到《少女》,片中主角均为非洲年轻女孩,她们不同于家中那些逆来顺受的长辈(以母亲为代表),她们勇于反抗命运不公,并在父权体系下寻求人身解放,但在种族冲突、代际冲突、性别冲突无法和解时,自杀成为她们唯一的宿命。

年长女性。在非洲电影的家庭叙事中,母亲或祖母形象通常是非洲传统秩序的守护者。无论是森贝电影作品《哈拉》(*Xala*,1974)中的第一任妻子,还是韦德奥里果《阿婆》中的老年阿婆,均过着极其简单的起居生活,在家庭、社会中早已习惯逆来顺受、各安天命,甚至充当着丈夫/男权与年轻女性(比自己更年轻的妻子或女儿)之间的传声筒甚至"帮凶"。她们是最符合男性意愿的非洲传统女性角色,是被男性建构出来的最"完美"的非洲女性形象。

欲望女性。西方电影中的非洲女性往往给人一种性开放的感觉，非洲男导演也会表现这一类女性形象，所不同的是将非洲女性的欲望归结于非洲一夫多妻制对她们的压抑，她们出轨的原因更多在于自身年轻貌美却被迫嫁给年老体衰、一夫多妻的男性。西塞的《工作》(*Baara*, 1978)、《风》(*The Wind*, 1982)、伊德里沙·韦德拉奥果（Idrissa Ouedraogo）的《律法》均塑造了这样的"欲女"形象。她们试图逃脱命运的牢笼、大胆追求自己的爱情，却避免不了受挫甚至被戕害的命运。

女战士：女性在非洲的解放战争中起到不可替代的重要作用，以梅德·洪多（Med Hondo）导演作品《部落女王的反抗》(*Sarraounia*, 1986)为代表的非洲电影塑造了非洲女战士形象。她不再是西方战争大片中那些引诱白人的蛇蝎美人，而是引导部落族民对抗法国殖民者的女战士、女英雄。在时代的宏大叙事中，她们与新中国革命电影中的女战士一样，拒绝了爱情，成为钢铁战士。对于非洲而言，她是积极贡献者；就个体命运来说，她丧失了基本的爱的权利，她的性别被遮蔽，成为去女性化的非洲女人。

非洲男导演镜头下的女性形象是基于非洲传统的男权文化基底所塑造出来的，由于承载着非洲解放的

宏大主题和教育民众的道德任务，她们基本上是悲观的女性形象。"值得注意的是，非洲电影中的女性角色十有八九有着不幸的命运。"① 这种命运的安排是按照男性视角的意愿所刻画的，最终要落入被男性凝视的俗套，这种女性题材电影本质上依然是"男性意识"而非"女性意识"。因此，尽管在非洲本土男性导演作品中，非洲女性形象有了清晰的轮廓，但同样被抽象成某种隐喻符号，最终失去了真实感，真正的非洲女性形象严格说来都未得到真正的建构，表达女性真实的自我、建构女性的话语权和主体性要等到新世纪非洲女性导演成长起来之后。

三、拒绝刻板印象：非洲女性导演的崛起

新世纪以来，非洲社会和电影行业的发展为非洲女性导演的成长和非洲女性形象的重塑提供了可能：

非洲妇女的社会地位提升。在非洲妇女发展史上，1995年在北京召开的联合国第四次世界妇女大会对非洲妇女问题产生了深远的影响，会议由著名的坦桑尼亚政治活动家蒙盖拉夫人发起，100多个国家与会代

① IMRUH BAKARI, MBYE B. CHAM, *African Experiences of Cinema* (London: British Film Institute, 1996), 183.

表首度承认妇女权利是人权,随后乌干达、卢旺达等多个非洲国家开始逐步落实会议精神,从政策和法律层面为"男女平等"提供保障,消除女性在教育、就业、参政等诸多领域受到的歧视。与此同时,西方世界爆发了第三次女性主义运动,主张堕胎权与改造性别歧视文化,对家暴、性骚扰等提出强烈反对,波及非洲的女性解放进程。正是非洲女性社会地位的提升,为她们参与电影制作、创作提供了土壤。

非洲电影的发展进步。非洲电影从 1960 年代发展到世纪之交,迎来了自己的春天。从 1990 年代起,尼日利亚诺莱坞电影开始崛起,2006 年《经济学家》(*Economist*)的一个报告显示,尼日利亚电影一年的发行量超过 2000 部,其中三分之二用英语制片,净利润为 2 亿~3 亿美元一年。诺莱坞的崛起迅速蔓延至加纳、喀麦隆、坦桑尼亚、肯尼亚等国家,成为席卷非洲大陆的文化景观。在非洲南部,随着曼德拉当选总统,南非种族隔离政策解除,鼓励黑人参与创作,给非洲电影事业带来了新契机。南非电影《黑帮暴徒》《卡雅利沙的卡门》分别获得奥斯卡最佳外语片、柏林国际电影节最佳影片两大重量级奖项,极大地鼓舞了非洲电影界的信心。非洲电影的发展壮大需要更

多的创作者和技术人员,为女性进入电影业提供了空间。

行业内推行性别平等。近年来,随着非洲女性社会地位的改善和非洲电影业的发展进步,行业内部积极倡导性别平等,一些女性影视工作者协会、论坛、工作坊开始出现,她们强调"女性应该作为导演和制片人参与电影制作,而不是让男性主导这个行业。她们自己的故事总会呈现出想要的形象"。① 在社交媒体脸书(Facebook)上,一部分非洲女导演发起成立"我是非洲人,我是女人,我拍电影"(I'm African. I'm a Woman. I Make Films)小组,以抱团取暖的方式推进行业进步。2010 年 9 月,非洲女电影制片人会议在约翰内斯堡歌德学院(Goethe-Institute Johannesburg)召开,会议集中探讨了电影行业内普遍存在的女性话语权缺失的问题,发布了《非洲女性电影人宣言》(*A Preliminary Manifesto of African Women Filmmakers*),内容包括:非洲妇女电影从业人员在所有公共或私营的影视开发、制作、发行、放映、人力资源中占有 50% 的份额;所有的放映内容有 50% 符合女性制定的协议;所有的决策机构中有 50% 的成员是女性,等等。这份宣言集中代表了非洲女性电影人的性别完全平等的愿景,遗憾

① ANDREW ALI IBBI, "Stereotype Representation of Women in Nigerian Films," *CINEJ Cinema Journal* 2 (2018): 51.

的是至今也没有成为现实,但正如负责起草这份宣言的女导演慈慈·丹格姆芭卡(Tsitsi Dangarembga)所表达的:"《非洲女性电影人宣言》是一个开端,但它确实开始了。我已在这个领域工作了很长时间,我知道我还有很多工作要做,但是我已经准备好了。"①

在行业内外一系列有关性别平等的机制运作下,非洲出现了一批具有现代女性意识的女性导演,代表性人物有津巴布韦的慈慈·丹格姆芭卡,尼日利亚的吉纳维芙·纳吉(Genevieve Nnaj)、知花·阿娜多(Chika Anadu)、斯蒂芬妮·奥凯雷克·莱纳斯(Stephanie Okereke Linus)、皮斯·安亚姆—菲比西马(Peace Anyiam-Fiberesima),肯尼亚的朱迪·基宾格(Judy Kibinge),南非的萨拉·布莱克(Sara Blecher)、赫蒂韦·恩科博(Khetiwe Ngcobo)、明基·施莱辛格(Minky Schlesinge)、奥梅加·姆蒂亚内(Omelga Mthiyane),布基纳法索的范塔·雷吉娜·纳克罗(Fanta Régina Nacro),乌干达的卡罗琳(Caroline)、艾格尼丝·卡米亚(Agnes Kamya),喀麦隆的阿丽亚娜·阿斯特里德·阿托德吉(Ariane Astrid Atodji),塞内加尔的迪亚娜·盖伊(Dyana Gaye),等等。她们

① TSITSI DANGAREMBGA, JYOTI MISTRY, ANTJE SCHUNMANN, *Tsitsi Dangarembga: A Manifesto*, *Gaze Regimes-Film and Feminisms in Africa* (Johannesburg: Wits University Press, 2015), 206.

受益于现代教育和女性主义思潮的发展,往往具备现代女性身份意识,不断为非洲女性行业位置和形象重塑发声,如女性主义理论家所言——"瓦解了电影工业对女性创造力的压制和银幕上对女性形象的剥夺"①,并在近年来崛起为非洲电影的重要力量。她们的代表作有:由知花·阿娜多执导、获得西雅图国际电影节评审团大奖、洛杉矶国际电影节观众奖、非洲电影学院奖"本土语最佳影片"的影片《男孩B计划》(*B for Boy*,2013)、由斯蒂芬妮·奥凯雷克·莱纳斯执导、获得非洲电影观众喜爱奖(Africa Magic Viewers Choice Awards)最佳影片、最佳声音设计、最佳服装设计奖的《干燥》(*Dry*,2014),由尼日利亚诺莱坞旗帜性人物吉纳维芙·纳吉执导、被全球最大流媒体网站奈飞(NetFlix)收购的影片《狮心女孩》(*Lionheart*,2018),由出身塞内加尔艺术世家的玛缇·迪欧普(Mati Diop)执导、获得2019年戛纳国际电影节主竞赛单元评委会大奖、伦敦国际电影节最佳长片电影处女作、纽约影评人协会奖最佳处女作并代表塞内加尔竞争同年奥斯卡最佳国际电影的影片《大西洋》(*Atlantique*,2019)。以下,我们通过对这四部作品的分析,管窥非洲女性导演不同于男性同行的创作特征:

① 〔英〕休·索海姆:《激情的疏离—女性主义电影理论导论》,艾晓明、宋素凤、冯芃芃等译,桂林:广西师范大学出版社,2007年,第22页。

(一) 反抗性别歧视,重塑女性形象

导致非洲女性始终缺乏独立人格的原因在于非洲传统文化秩序使得女性只能作为道德的"容器",因此,在非洲女导演的作品中,女性主人公的身份不再限于男导演热衷的"母亲""人妻",她们不依附任何男人,而是处在一个行动主体的位置。《狮心女孩》(图2-18)集中塑造了独立、自信、坚毅的尼日利亚女性阿达兹(Adaeze)的形象,她在父亲手下工作多年,是"狮心"家族企业的核心骨干。当她的父亲因为健康问题被迫退居二线的时候,她以为自己将是唯一接班人,但父亲却空降叔叔戈德斯威尔(Godswill)与她共同管理公司。"在尼日利亚境内,社会的性质是按照父权制来结构的,女人被认为比男人小,因此有些社会角色被禁止参与。"[①] 当阿达兹发现家族企业处于巨额债务的困境中时,为了挽救公司,她挑战叔叔的经营理念。在30天的借贷过程中,她面对各路男性的歧视、骚扰,以"狮子"般的强大内心和毫不退缩的职场素养最终改变公司和家庭的命运。作为对比,影片建构了虚弱无能的男性形象——病重的父亲、败家

① ANDREW ALI IBBI, Stereotype Representation of Women in Nigerian Films, *CINEJ Cinema Journal* (Pittsburgh: University of Pittsburgh, 2018), 51.

第二章 为非洲立言

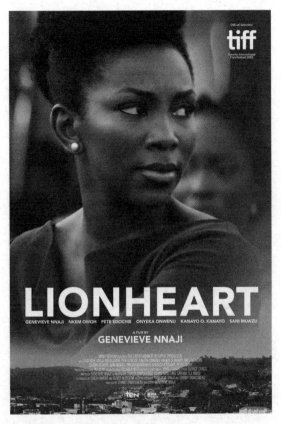

图2-18 《狮心女孩》电影海报

的弟弟,进而凸显女性角色的独立与成功。阿达兹一角由导演吉纳维芙·纳吉本人出演,在尼日利亚因主演《闺蜜》(*Blood Sisters*,2003)、《半轮黄日》(*Half of a Yellow Sun*,2013)(图2-19)、《通往昨日之路》

图 2-19 《半轮黄日》电影海报

（*Road to Yesterday*，2016）等影片获奖无数的她，与阿达兹这一角色互为参照，银幕内外共同表征非洲式成功女性。无独有偶，《干燥》中的飒拉（Zara）是一名成功女性，有爱她的男友、稳定的事业，在英国担

任妇科医生;《大西洋》中的女主角艾达（Ada）代表了当代非洲年轻女性的爱情观，追求自己的所爱，排斥世俗期待的物质婚姻。这些女性角色均为鲜活的、非传统的人物形象，她们不同于男性导演作品中的悲剧女性，而是走向了自己想要的成功或自主，她们几乎就是在男权中突围的女导演的化身。

（二）批判非洲陋习，反思女性苦楚

在非洲，一夫多妻制、割礼、童婚等落后习俗尽管违背现代法律和伦理观念，但依然被很多人当作是传统文化的一部分。因此，挑战落后观念、反思女性头上的精神枷锁就变成了非洲女导演所要传达的主题思想。《干燥》以折磨女性的疾病瘘管为主题，① 飒拉童年曾受到过虐待、贩卖、强奸和遗弃，经过好心人救助收养去了国外，后来在英国担任妇科医生。重返尼日利亚后，她在救助病人的同时努力寻找当年遗弃的亲生女儿哈利马（Halima），不料女儿13岁的时候便被迫嫁给了60多岁的男人萨尼（Sani），萨尼在新婚之夜不顾哈利马本人的反抗，把她当作自己的"财产"，强行发生性关系，随后哈利马怀孕了，并在分

① 这种疾病由产程延长且产道受阻或性暴力引起，会导致患者小便或大便失禁，或大小便均失禁。患病的女孩或妇女由于无法控制排泄，经常受到所在社区群体的排斥。

娩过程中不幸患上了产科瘘管病。由于大小便失禁，哈利马受到了丈夫排斥，最终被家庭和部落驱逐。受到歧视的她身体状态越来越差，送到自己的亲生母亲面前时不幸过世。面对女儿遭受与自己当年几乎同样的命运，飒拉从崩溃到彻底爆发，通过自己的呼吁最终影响了部分国家立法禁止落后的童婚习俗。影片所传达出的强有力信息提高了公众对瘘管的认识，并得到了联合国人口基金会的支持，为普及非洲女性权利观念作出了重要贡献。影片导演斯蒂芬妮·奥凯雷克·莱纳斯女士在接受《非洲振兴》访谈时表示："我希望提高大家对这一现状的认识，并且防止更多的妇女和女孩成为受害者。我也想要告诉所有女性，她们可以通过接受修复手术矫正瘘管，而且贫困的妇女可以在捐款人的资助下免费接受手术。"①

《男孩 B 计划》同样是表现非洲女性面对传统观念和落后习俗时困境的代表作。片中女主角阿马卡（Amaka）是一个 7 岁女孩的妈妈，在重男轻女的大环境中，她不幸又怀上了一个女胎，婆婆逼迫儿子再娶二房。无奈之下，她与一个怀有男胎但被男友始乱终弃的年轻女孩达成日后生产时秘密调包换婴的协议。不料，女孩行将生产时反悔，一阵撕扯中女孩倒地生

① 参见 https：//www.un.org/africarenewal/zh/magazine/，2022 年 3 月 1 日。

产,走投无路的阿马卡给她接生后将男婴抱走。影片最后,女孩躺在地上痛苦地叫着阿马卡的名字,"女人何苦为难女人",阿马卡坐在驾驶座上流出了泪水,按掉了丈夫打来的电话,而车后隐隐约约地出现了她丈夫的身影,批判非洲男权的主题呼之欲出。

(三) 叙述视角温情,解构观看之道

尽管男性导演们也能表现出某种女性视野,但由于性别本身的天然差异,女性导演通常更能把女性特有的视角和情愫投射至电影创作当中,这是男性难以替代的。在选材上,非洲女导演把女性从民族解放、种族政治、后殖民主义等宏大主题拉回到个人化、私人化领域,更多讲述家庭伦理、婚丧嫁娶、工作关系等日常生活,并在叙事过程中夹带女性特有的温情、细腻。体现到形式与风格层面,非洲女导演往往善于运用多彩的画面、温婉的声音、含蓄的意境呈现女性电影特质。《大西洋》讲述了非洲青年女性代替男性讨回公道的故事。一群非洲青壮年因讨薪失败前往欧洲掘金,但在前往欧洲途中不幸丧生。影片没有表现非洲青年出海丧生的过程,也没有渲染家人朋友的悲痛心情,而是温情含蓄地指向女性苦楚而挣扎的心

境，因而避免了任何消费非洲奇观的可能。片中多次出现大西洋翻滚的潮水、酒吧暧昧的灯光、尘土飞扬的街道、海市蜃楼般的城市夜景，呈现出浓浓的诗意。

和全球其他地区女导演一样，非洲女导演也在尝试颠覆传统的观看之道。1975年美国电影理论家劳拉·穆尔维在《银幕》杂志上发表重磅论文《视觉快感与叙事性电影》，将"男性观看、女性被看"的观点引入电影学界，成为女性电影人频频挑战的叙事范式。非洲女导演和她们作品中的女性形象一样，长期浸淫在西方和本土男性的双重目光中，因而在创作中她们努力颠覆男性的目光（尽管这种颠覆还不够彻底）。《狮心女孩》中的阿达兹在借贷过程中经常面对男性的歧视、骚扰，在男性投来凝视目光之时，她总能有效回避、泰然自若；在激情戏份即将上演时，她突然清醒过来，离开了暧昧的场所。不难看出，影片在叙事过程中拒绝了任何男性凝视/女性奇观的传统模式上演。

《大西洋》同样有意识颠覆了传统的男性观看/女性被看的叙事模式，影片选取了一个新颖的视角来叙述非洲人欧洲梦碎这一陈旧主题，非洲男孩们命丧大

第二章 为非洲立言

海后,他们的女伴们扛起正义的旗帜,从傲慢的包工头那里追回应得的工薪,为这些亡魂找到了应有的归宿。在带有魔幻色彩的叙事中,影片呈现出一副具有女性主义理论色彩意味的"灵魂触动""精神对话"。影片结尾一幕,在情爱中忠于自己内心世界的艾达说出了"告诉我我会成为怎样的人。艾达,未来属于她。我是艾达"。在镜子这一意象的巧妙运用下,艾达进一步确认了自己的身份和主体意识,成为导演本人性别意识自觉的表征。在戛纳国际电影节上,玛缇·迪欧普摘得了评委会大奖,创造了72年内第一位黑人女性导演入围竞赛单元的历史,玛缇说:"哦,没错,我就是第一个站上戛纳[国际]电影节领奖台的黑人女性。我到现在还不能相信,我们终于实现了这个目标。"①

今天,探讨非洲女导演的创作,绕不开一个重要事实,即在夹缝中生存的艰难处境:一方面,时至今日殖民主义已经远去,但欧美电影为了凸显自身之于非洲的重要性,仍在利用文化霸权不断表述非洲女性负面问题,浓墨重彩渲染非洲的割礼、性犯罪、艾滋病等,从而迎合男性观众有关非洲女性的种种想象;

① 参见 http://www.vogue.com.cn/people/movie/news_1332044b34c82335.html,2022年3月1日。

另一方面，非洲女导演相比男性群体依然数量较少，非洲社会尤其是伊斯兰世界对女性面向大众进行电影创作带有某种偏见，电影话语权依然掌握在男性手中。客观而言，非洲女性的电影创作起步晚，相比欧美和亚洲同行，非洲女导演作品在思考的深度、叙事的创新等方面还有距离，她们的女性表达也许还不够成熟，但依然能够让人看到女性构建主体性的希望。近年来，在流媒体和视频网站的助力下，越来越多的非洲女性电影人有了更多机会为非洲女性发声。她们的镜头，她们的曝光，帮助人们普及女性权利观念，不断推进非洲的女性解放事业，同时也为世界重新认识非洲女性提供了新视点，这是非洲女性电影人的贡献，更是非洲社会向前发展的重要表征。

仪式的出现，建构了非洲电影区别于世界其他民族电影的独特美学，使得非洲电影在世界艺术之林有了一席之地。

第三章
区域透视

西非电影的仪式

> 仪式非常重要,每一个民族都应该有自己的仪式。非洲人通过仪式识别自己,欧洲人很难理解这一点。当你丢掉自己的仪式时,你丢失了心灵的一部分。
>
> ——"非洲电影之父"奥斯曼·森贝

理解非洲电影,回答非洲电影在全球电影文化版图中的美学特性是什么,必须要回到非洲本土文化的深层肌理来。电影之于非洲,最先是西方的舶来品,借助于殖民统治,西方电影在非洲无远弗届地传播,非洲本土电影没有发展的土壤。20世纪60年代,非洲大陆自由解放运动风起云涌,获得民族独立后,非洲电影人背靠着源远流长的本土文化传统,重新审视黑人文化的民族特性,开始探索非洲在地文化和电影这门现代艺术的结合方式。通常而言,非洲黑人文化的核心在西非,西非地区最能代表典型的非洲文化。然而,西非在很长的一段时间内没有自己的书写文字,

他们靠各种各样的仪式来保存历史文化传统，充当社会记忆的媒介。自1963年非洲首部本土电影在西非国家塞内加尔诞生以来，一代又一代电影人通过仪式这一典型民族文化的展演来再现部族传统，强化民族身份认同，表现出非洲电影工作者相当明确的文化自觉，形成了有别于世界其他民族电影的地域美学。如果说歌舞传统结构了印度电影的地域美学，那么，仪式风格则集中体现了西非电影的区域品格。

一、仪式作为一种电影叙事

观摩西非电影，仪式感强是最明显的特点，绝大多数西非电影中均会或多或少地涉及仪式性的情节和场景，其中既有巫术、占卜、献祭等宗教仪式，结婚、生子等日常生活仪式，还包括政治交接、载歌载舞等社会仪式。它们有的以直接可见的方式被改编进电影文本，有的以不直接可见但需观众理解的思维影响着西非电影的剧作结构。

"非洲电影之父"奥斯曼·森贝的《哈拉》是最早获得关注的非洲电影之一。[1] 影片以一个政治仪式

[1] 《哈拉》荣获捷克卡罗维发利国际电影节特别奖。

开场。在载歌载舞、敲锣打鼓的欢庆气氛中,一群新上任的非洲部长将法国人赶出了国会办公室,并颇有象征意味地将法国雕像搬至广场石阶,几个法国殖民者灰溜溜地抱着雕塑走了,电影定格在空旷的广场石阶上。显然,这是一个时代结束的象征仪式。随后,广播里播报:"这是历史性的一天,我们为真正独立而作的斗争终于结束。"片名出现后,影片进入主题叙事,第二个仪式性段落出现:新上任的部长热热闹闹迎娶第三个妻子,具有讽刺意味的是,部长的豪华婚礼用的是法国人给他的金钱和轿车,旧殖民时代刚结束,新殖民主义又降临。在西式婚礼仪式举行之后,又是一个检查处女膜的仪式:一位年长的女性在婚礼第二天一清早就带来一只公鸡,准备割血放新婚床上时,部长垂头丧气地说不用了,昨晚自己尴尬地性无能了。随后,在寻治良方的叙事线索里,影片缝合进了各种巫术仪式,但均无法医治部长的性无能。直至影片最后,他走上桌子、脱掉衣服,在众人的唾弃仪式中,影片戛然而止。不难看出,各种并无直接联系的仪式被导演严丝合缝地糅进整部影片当中,一个个或大或小的情节段落其实就是一个个陆续上演的文化仪式。导演奥斯曼·森贝接受采访时直言:"仪式非常重要,每一个民族都应该有自己的仪式,非洲人通过仪式识别自己,欧洲人很难理解这一点,当你丢掉

自己的仪式时,你丢失了心灵的一部分。"① 在他的电影作品中,仪式占据着非常重要的位置,影片《局外人》《尊贵者》直接讲述传统仪式的故事,《雷神》《泰鲁易军营》不时设计几个仪式,片中人物遇到困难时就求诸仪式。仪式成为"非洲电影之父"的典型创作符码。

电影与生俱来是一种仪式的艺术,一方面,观看电影就是一项充满仪式感的文化行为;另一方面,作为一种生动立体、声光结合的视听艺术,电影给予仪式一种前所未有的表现力。之于西非电影人不但热衷呈现仪式,而且还善于利用电影化手段重塑不可见的仪式。1987年的《光之翼》是非洲首部奇幻电影,影片开始于一个象征性仪式:"对于班巴拉来说,结社仪式(Komo)(图3-1、图3-2)是神性的知识,它由'标志、迹象'所传授,包含各种形式的知识和生命……"这个片头奠定影片的叙事基调,即围绕马里传统的班巴拉结社仪式展开。影片讲述了一个俄狄浦斯情结的故事:尼恩科诺不满父亲索马滥用马里传统的班巴拉结社仪式,在母亲和叔叔的支持下踏上重新探索仪式、对抗父亲的旅程。影片的最后是一场父子见面并终极对决的仪式。父子互相使出神力,当翅膀、

① DAVID MURPHY, *Sembene: Imaging Alternatives in Film & Fiction* (Trenton: Africa World Press, 2001), 239.

图3-1 《光之翼》中的班巴拉结社仪式

图3-2 《光之翼》中的班巴拉结社仪式

石头和木杵联合在一起时,一束毁灭过去的光出现,班巴拉结社仪式终于出现,"这是一个秘密的仪式,绝大多数马里人仅仅在歌曲中听过"。①

具有影史价值的是,片中的班巴拉结社仪式在马里地区由于不直接可见,失传已久,导演西塞借助电影特效成功再现了这个常人肉眼难以见到的仪式。影片一经问世便引起巨大反响,获得当年的戛纳国际电影节评审团大奖、人道精神评审团奖和评审团特别奖等多项国际大奖,评论界普遍认为这部影片在非洲电影发展史上是一部富有划时代意义的力作。影片导演西塞回忆说:"拍摄《光之翼》给我上了特殊的一课,这是一个我知道存在但从未在生活中经历过的新事物,探索这些仪式场景就像是参与其中一样,对我来说,它像一种启蒙。"②

在非洲电影诞生的早期,电影艺术家们出于知识分子的文化自觉,考察非洲传统文化,不断展呈本土仪式,探索民族历史的书写方式。到了全球化时代,

① SHARON A. RUSSELL, *Guide to African Cinema* (Westport: Greenwood Press, 1998), 167.
② NWACHUKWU FRANK UKADIKE, *Questioning African Cinema: Conversations with Filmmakers* (Minnesota: University Of Minnesota Press, 2002), 22.

面对外部文化的冲击,非洲电影人开始对本土传统文化进行自体反思,部分落后、劣根性的古老仪式开始遭到电影人的批判。布基纳法索的丹尼·库亚特(Dani Kouyaté)是个中典型。他在2001年泛非电影节上获得评委会特别大奖的影片《西娅:巨蟒之梦》(*Sia, the Dream of the Python*, 2001)(图3-3)叙述了一场献祭的仪式。与中国的《搜神记·李寄斩蛇》等献祭神话一样,影片讲述一个专制的非洲君主为了国泰民安听从大祭司的建议,每年从部落中找一个最漂亮的处女来给"蛇神"献祭的故事。电影开头是一个皇宫内的仪式:君主坐在龙椅上,两个祭司在地上滚来滚去,做着妖魔鬼怪的动作。仪式完结后,西娅,这个部落中最美丽的处女,刚与未婚夫结下婚誓,便不幸被选中作为祭品。为了保卫爱情,未婚夫联合叔叔起义,一番斗争后,西娅获救,却发现所谓的"蛇神"根本不存在,祭司们举行献祭仪式的真实目的只是为了强奸处女。由此,影片达成了对献祭这一落后仪式及非洲贵族文化的批判和解构。

无独有偶,《割礼龙凤斗》[①]讲述西非地区迫害女性身心健康的割礼仪式经过妇女们的集体努力最终得以废除的故事。影片的主角是一名患有割礼后遗症的

① 影片2004年获得戛纳国际电影节一种关注大奖、天主教人道精神奖—特别提及、芝加哥电影节特别奖。

影像突围：非洲电影之光

图3-3 《西娅：巨蟒之梦》电影海报

妇女，她在目睹自己女儿被割礼残害致死后，决绝地与全村长老对抗，最终带领全村妇女冲破种种束缚，废除割礼仪式。片中，森贝强烈的文化反思意识，集中体现在面对割礼这一能充分满足观众窥淫欲望的仪式时，始终没有在奇观层面进行任何表现，只是用几

个闪回镜头表现年轻的女孩被抱进树林,尔后紧接女孩家人们哭泣的场面,以示女孩因割礼而死的残酷性,森贝认为"非洲电影不是民俗电影""民俗电影可能观赏性强但不利于电影的发展"。① 因此,在这部电影中,森贝并没有刻意展示非洲的民俗仪式,也没有利用题材优势调动观众的窥淫与猎奇欲望,而是聚焦于非洲本土女性的觉醒与反抗意识。影片的高潮部分,经过妇女们的长期抗争,割礼仪式成功取消,非洲人民载歌载舞。这些解构仪式的影片的出现,一方面体现出西非电影人作为文化精英,渴望改变非洲大陆的落后,以影像的方式向世人宣示非洲大陆的进步的想法;另一方面,解构的过程不可避免地成为一种结构化再现,观众在观看影片过程中得以获知这些非洲古老的仪式。

二、仪式呈现与西非电影的文化身份认同

站在人类整个文明史上看,仪式其实是一个脉流久远的剧作命题,早在古希腊时期,亚里士多德就提出酒神祭祀仪式与悲剧的关系。他认为:悲剧来源于对酒神祭祀仪式的模仿,"借以引起怜悯与恐惧来使

① ANNET BUSCH AND MAX ANNAS, *Ousmane Sembene: Interviews* (Oxford: University Press Mississippi, 2008), 60.

这种情感得到陶冶"。① 对非洲而言，电影人热衷展呈仪式，除了必须面对非洲这块充满殖民创伤的大陆以外，还有着更深厚的在地文化背景。

首先，宗教在非洲的无远弗届深刻影响了电影人的文化思维。非洲大地上，宗教文化发达，除了本土源远流长的传统宗教之外，在近代的殖民历史过程中，基督教和伊斯兰教传入非洲，三大宗教散布非洲大地各个角落。走进非洲，不难发现，几乎每个非洲人都有自己特定的宗教信仰。宗教长期以来塑造了非洲人的价值观念与行为规范，并在群体整合与社会认同中起到了一定的积极作用。② 在塞内加尔导演森贝看来，"仪式是表达宗教信念的媒介"。③ 得益于宗教的强大影响，仪式渗透在每一个非洲人的日常生活当中，因此，要表达非洲人的生活和文化，就要表现仪式。只有这样，才能加深观众的共情心理、拉近电影艺术与普罗大众的距离。反映到电影创作中，不仅有各式各样的日常生活仪式呈现，还包括对特定宗教符号的迷恋。"非洲黑人传统宗教的基本内容有：自然崇拜、

① 〔古希腊〕亚里斯多德：《诗学》，罗念生译，北京：人民文学出版社，1962年，第19页。
② 周海金：《关于非洲传统宗教的若干问题研究》，《世界宗教文化》2017年第3期。
③ 薛艺兵：《对仪式现象的人类学解释（上）》，《广西民族研究》2003年第2期。

祖先崇拜、图腾崇拜、部落神崇拜和至高神崇拜。"①电影人要表现各类崇拜最好的载体就是仪式。《光之翼》开场,导演西塞就通过仪式展现了一系列非洲人的崇拜象征——对太阳的崇拜、对羊的崇拜,尤其是对火的崇拜。因此,正是宗教的强大影响造就了西非电影的强仪式感。

其次,西非电影的创作受到本土口述传统的影响。一位非洲电影人曾指出:"电影的工具是欧洲的,但电影创作的自然规律和理论依据却来自非洲的口述传统。"② 非洲文化,尤其是西非传统文化不像中国那样"有典有册",而是世世代代口耳相传。"在非洲,每一个部族都有自己的口述文化遗产,同时就有遗产的保存者和讲述人,他们或为祭司,或为巫师,或为秘密社盟的组织者和主持者,或为成年仪式中的操刀人,或为村社长老,或为说唱艺人……他们是非洲活的记忆,是非洲的最好证据。"③ 进入现代社会后,随着教育的发展和大众媒介的普及,说书人在非洲的影响走

① 汝信、艾周昌:《非洲黑人文明》,北京:中国社会科学出版社,1999年,第251页。
② NWACHUKWU FRANK UKADIKE, *Questioning African Cinema*: *Conversations with Filmmakers* (Minnesota: University Of Minnesota Press, 2002), 129.
③ 宁骚:《非洲黑人文化》,杭州:浙江人民出版社,1996年,第295页。

向式微,保存非洲文化的任务逐渐由纸媒或电子媒介承担。有了本土电影制作之后,西非电影人重新挖掘口述传统这一在地文化,在大量电影文本中呈现说书人这一人物形象。他们往往扮演智者角色,"在口述表演中,电影人竭力给观众留下说书人富有多种智慧的印象,因而有大量冗余的信息,使得文本看上去很饱满,而这种饱满的效果是通过在多种设置中重复关键词和语句而达成的"。[1] 这些话语的不断重复,在镜头的配合下使得影片的仪式感很强。在域外观众看来,口述段落节奏拖沓、影响观感,但这种叙述方式在西非有现实的必要。西非电影很多以法语拍片,法语是一种殖民的语言,但是影片中的说书人却是以本土语言叙述,容易拉近与本土观众的距离,也避免了未受过教育的观众完全看不懂电影的问题。因此,为了吸引更多的本土观众,非洲电影人往往不惜在电影中掺入大段的口述仪式。

再次,对仪式的呈现源自非洲电影人对非洲民族文化的一种再认识和再构。非洲大地人口流动性大,殖民时代对非洲部落文化造成了严重破坏,全球化的冲击又对本土文化形成了新一波冲击。在传统文化记

[1] ALEXANDER FISHER,"Between 'the Housewife' and 'the Philosophy Professor': Music, Narration and Address in Ousmane Sembene's Xala," *Visual Anthropology* 24 (2011): 309.

忆模糊、价值观念日益西化的当下,非洲如何保持原有的民族文化、部族文化,如何解决新一代非洲青年不穿民族服饰、不了解民族风俗仪式、民族认同逐渐式微的问题,是非洲各国今天必须要面对的重要课题。

在非洲,电影人始终是文化的先锋,西塞这个被誉为"20世纪最杰出的非洲电影艺术家"①的电影人强调非洲本土电影人要正视自己的文化传统:"发达国家的电影从来没有否定自己的文化,非洲为什么要否定自己的文化呢?外来宗教和殖民性的统治为非洲带来的最恶劣的后果是否定自己的文化。只有重新感觉到我们生命中有着自己的文化,重新发现这些财富,我们才会有真正的解放。"② 对于西非电影艺术家来说,电影作为一种文化产品,从来不仅仅只是娱乐的工具,还一直肩负着启迪心智、教育民众的功能。他们强调要"拍观众能从中学到东西的电影"。③ 然而,在一部电影作品有限的叙事时间里,难以将整个民族

① 参见 http://i.mtime.com/Andrew/blog/1026599/,2022 年 3 月 1 日。
② 参见 http://blog.sina.com.cn/s/blog_4e9fe92501009oc2.html,2022 年 3 月 1 日。
③ SANTORRI CHAMLEY, "New Nollywood Cinema: From Home-Video Productions Back to the Big Screen 'Provoking situations': Abderrahmane Sissako's documentary fiction Cineaste-America's Leading Magazine on the Art and Politics of the Cinema," *Journal of African Cinemas* (2012): 21-23.

的精神和文化全部展现,只能选择族群传统文化的典型元素加以表达,仪式自然而然成为不可或缺的解决方案。

最后,回到西非电影的现实困境:西非艺术电影的出口在域外。诸多西非导演都有海外离散经历,内外视角的自由切换使得他们更加能够理解文化身份认同的重要性。一方面,他们意识到西方世界对非洲的物化、污化,希望为非洲发声、为非洲代言,因而通过仪式传统展现非洲民族文化的核心内涵,建构非洲民族文化形象,让观众感受到非洲传统文化真正的魅力,从而破除外部世界的猎奇心理。西塞导演曾冷静指出:"我的片子不过是对好莱坞那些在非洲大赚其钱的暴力、轻喜剧等所谓成套的娱乐片的一种抵抗!我的片子不是机器人拍的,是有血有肉的非洲人拍的关于非洲民族的生活与历史。"[①] 作为非洲电影人,最关心的始终是非洲在地的传统文化,这是他们区别于欧美非洲题材导演的身份标识。

另一方面,除了尼日利亚诺莱坞电影,其他西非电影往往本土市场有限。对于有艺术追求的创作者来说,他们所拍摄的艺术电影的出口往往是西方电影节。

① 黎枫:《〈光明〉在马里诞生——非洲第一部哲理化电影》,《电影评介》1988年第8期。

从外部接受的角度来说,越是民族的越是世界的,当西非电影导演呈现了更多的本族特色文化时,尤其是异域风情浓郁的仪式性内容、符号等可视性标识时,更容易为外部世界所关注。《光之翼》等影片在各大电影节有所斩获就是最好的例证。因而,在长期的影像探索过程中,仪式逐步成为西非电影的典型符码,增加了非洲电影的"可见度"。

三、对西非电影形式与风格的影响

仪式之于西非电影,不仅是文化所需,更是现实需要所趋。非洲大陆长期被英法等国殖民统治。电影诞生后,宗主国出于对意识形态的管控,禁止非洲人民自主拍摄任何影片;殖民统治结束后,欧美各国又依靠文化霸权与影像殖民,控制外部世界对非洲的想象。在夹缝中生存的非洲电影,如何凸显本土性,如何屹立于世界电影文化版图,成为考验创作者的重要难题。仪式的出现,建构了非洲电影区别于世界其他民族电影的独特美学,使得非洲电影在世界艺术之林有了一席之地。简言之,表现为以下几点:

(一)时空高度统一,舞台味较浓厚

由于仪式性表演的存在,西非电影的故事通常发

生在高度环境化的场景中,整个过程通常是一两天,结果也非常直接,具有强烈的在场意识,这就使得这些电影具有浓厚的舞台剧风味。"大量仪式以不同的方式被唤醒,通过严格的时空统一建构了几乎所有奥斯曼·森贝的电影,特别清晰地体现在《汇款单》《雷神》《局外人》《泰鲁易军营》《尊贵者》以及《割礼龙凤斗》中。"① 这些仪式使得森贝电影的地域色彩较重、舞台味较浓。其实不难理解,世界各国电影在发轫之始都受到戏剧的强烈影响,非洲电影尽管起步较晚,但也同样摆脱不了本土强大的戏剧舞台传统的痕迹,何况森贝是非洲的第一代电影导演。《割礼龙凤斗》的故事发生在一个村落,整部戏的叙事空间就在几个典型的非洲茅草屋之间,空间变化不大,仿佛在一个固定的舞台上。以森贝为代表的西非电影人在创作时经常重复表现一些特定的时空场景,如人物聚在树下聊天、听收音机等,通过这种有意的重复使得相关场景具有仪式的意义。这种"日常生活中的仪式化行为可以帮助行为人认识自我,建立对生活的稳定感"。② 有限的空间转换,反映出西非人民追求特

① ANNET BUSCH AND MAX ANNAS, *Ousmane Sembene*: *Interviews* (Oxford: University Press Mississippi, 2008), 199.
② JOSEPH R. GUSFIELD, JERZY MICHAILOWICZ, "Secular Symbolism: Studies of Ritual, Ceremony, and the Symbolic Oder in Modern Life," *Annual Review of Sociology*10 (1984): 17-435.

有的日常生活安稳感。日出而作，日落而息，恰恰是西非人民农耕文明生活秩序的体现。这种生活观念使得西非电影往往制作成本较低。

(二) 仪式时间取代叙事时间

类似于印度电影经常为了歌舞段落延缓叙事进程，西非电影往往为了突出仪式而延宕原有的叙事节奏，甚至跳脱原有的叙事进程。《光之翼》的父子对抗中有个插曲：尼恩科诺不小心闯入波伊勒（Peul）国王的领地，用魔法帮助其打败前来入侵的敌人后，他和国王的妻子阿图（Attu）恋爱了。阿图怀上了尼恩科诺的孩子。影片以一系列片段表现。"索马和尼恩科诺的生活并没有按照西方电影那样平行剪辑，这些事件并不总是在同时发生，而且它们也没有按照西方叙事风格中那样的因果联系呈现。尼恩科诺和他叔叔的碰面发生在一个晚上，但其他事件总发生在特定的时间，因为这是适合仪式的时间，而非这些事件适合叙事时间本身。"[①] 换言之，仪式叙事代替了世界电影惯用的时间叙事。某种意义上，正是由于舍弃了时间叙事，西非电影通常节奏较慢，而这种慢又源于非洲现实土壤，它与非洲人民的生活节奏是一致的。一位非

① SHARON A. RUSSELL, *Guide to African Cinema* (Westport: Greenwood Press, 1998), 168.

洲电影人指出:"非洲电影的物理时间不同于西方电影,这部电影会不会太长了?不,它是另一种呼吸的节奏,另一种讲述故事的方式。我们非洲人活在时间里,而西方人总是赶超时间。这儿你会有压力来讲述90分钟的故事,有些故事不能被讲述成90分钟。加快叙事——通常是蒙太奇——在西方电影中,就置换了社会的真实节奏,而这种节奏本身是与我们电影相关的。"①

(三)叙事充满超自然色彩

仪式的叙事使得西非电影充溢着神性的力量,充满了图腾、动物等超自然元素。"在西塞所创造的世界里,魔法是一种强大的自然力量。"② 影片《风》中有一个具有神性和特异功能的祖父形象,当他的孙儿被抓走时,他走到原始森林一处木雕前,呼唤神灵帮助,不一会,动物、羊神奇般地出现。"西塞的影像极尽奢华——这源自他认为太多非洲电影技术上过于笨拙——这增强了政治和超自然力量的融合。"③ 一方

① MICHAEL T. MARTIN, *Cinemas of the Black Diaspora*: *Diversity, Dependence, and Oppositionality* (Detroit: Wayne State University Press, 1995), 340.
② 〔美〕大卫·波德维尔、克里斯汀·汤普森:《世界电影史》(第2版),范倍译,北京:北京大学出版社,2014年,第885页。
③ 〔美〕同上书,第884页。

面在探索本土电影语言方面,仪式的出现,构建了极具非洲特色的视听语言,丰富了世界电影语言体系。另一方面,仪式的作用通常能改写人物的命运结局,大量影片的结尾借助仪式的伟力将主要人物神奇地复活,这种死后复生成为西非电影特有的欢乐式结局,反映出非洲人民积极乐观的生活心态。

(四)批判现实主义

面对殖民结束后非洲国家的现实困境,西非电影人借助对某些仪式的解构与批判,以神话般的文本叙事策略抵达历史的死角,再现被湮没的历史和精神创伤,表达那些言说不出的东西和无法触碰的政治禁忌。《光之翼》"片中的儿子牺牲自己来毁灭他父亲专断的力量反映了导演希望影片拍摄时正在统治马里的独裁制度的结束"。[1]《西娅:巨蟒之梦》结尾是一场穿越的仪式:未婚夫接管政权,立西娅为后,杀死叔叔。西娅目睹这一切,精神崩溃,大喊"新国王已死",脱掉皇冠皇服,赤身走入民众。镜头随即一转,西娅出现在现代非洲城市公路上,凄苦茫然地骂着世界的疯魔,周围车来车往,影片戛然而止。这一后现代式结尾荒诞意味十足,使得全片的思想境界完全消解了

[1] SHARON A. RUSSELL, *Guide to African Cinema* (Westport: Greenwood Press, 1998), 166.

落后仪式的神话色彩,从戏说历史瞬间提升到了对当下国家权力的质疑和诘问。和《哈拉》一样,影片最终化身为一场国家的仪式。重要的不是神话讲述的年代,而是讲述神话的年代。对西非电影人来说,影片拍摄时在国内面临着专制政府的审查,在国外面临着资方(通常是法国)的要求,既不能直接批判后殖民时代本国政府的无能,又不能直陈前宗主国对已经独立的非洲国家的经济和文化控制,因而借助对部分落后仪式的批判,以历史言说当下,成为一种政治规训下的叙事策略。仪式的出现,让我们窥视到非洲电影的另一种深刻和真实。

结语

得益于独特的地域文化,来自非洲的一些电影作者活跃在世界各大电影舞台,特别是新一代非洲导演由于谙熟西方电影观念,拍出来的电影往往具有国际视野,容易获得主流世界关注。然而,必须看到,对仪式的使用同样是一把双刃剑:一方面,它能增强地域的识别度,凸显民族特色;另一方面,它又容易走向符号化甚至西方世界设定的"非洲标准"。"电子时代的后现代社会的一个方面是借以观照东方的那些僵化观念的强化。电视、电影和所有传媒资源已强行把

信息铸成越来越标准的模式。"[①] 近些年来,诺莱坞的崛起成为西非电影的新标杆。不同于传统意义上的西非电影,诺莱坞电影以追求商业成功为出发点,艺术气息退居其次,仪式的叙事有所式微,影像的节奏感逐步提升、场景切换更加频繁,叙事套路更加适应商业主流。这究竟是西非电影的福音,还是会引起新一轮的文化身份焦虑?我们拭目以待。

① 〔英〕赛义德:《赛义德自选集》,谢少波译,北京:中国社会科学出版社,1999年,第26页。

从诺莱坞到非莱坞

提起电影,人们通常会联想到美国的好莱坞(Hollywood)、印度的宝莱坞(Bollywood),然而,近些年,在遥远的非洲却出现了一个新的电影产业基地——"诺莱坞"(Nollywood,又译瑙莱坞、尼莱坞)。1992年,一个叫肯尼斯·纳布(Kenneth Nnebue)的尼日利亚人从中国台湾倒了一批空白录像带回国,但发现空白带没有多少利润可图,于是他跟人合伙拍了一部名为《生存枷锁》(*Living in Bondage*)的电影塞进空白带,没想到的是,这部只花了12000美元和一个月时间的试验品狂卖了100万盒,从此开启了尼日利亚电影的新时代——诺莱坞时代。

一、"非洲有个诺莱坞"

截止到目前,非洲大陆最繁荣的电影工业没有出现在电影起步最早的塞内加尔,也没有出现在工业基

础最好的南非,恰恰令人意外地产生于饱受政治丑闻困扰和恐怖袭击蹂躏的尼日利亚。

2006年《经济学家》的一个报告显示,尼日利亚电影一年的发行量超过2000部,其中三分之二用英语制片,每年的净利润为2亿~3亿美元。① 另一项评估是尼日利亚导演保罗·奥巴泽拉(Paul Obazela)所作出的,他认为仅尼日利亚旧都拉各斯的年产量就超过2000部。② 而最新的一份统计数据来自美国国际贸易委员会(United States International Trade Commission,简称USITC)《贸易执行简报》(*Executive Briefings on Trade*)2014年10月发表的文章《尼日利亚电影工业:诺莱坞正寻找全球扩张》(Nigerian's Film Industry:Nollywood Looks To Expand Globally),文章指出诺莱坞每周生产50部电影,解决了超过100万人口的就业问题,成为尼日利亚仅次于农业的第二大劳动力市场,并为尼日利亚经济贡献了年平均6亿美元(2012年仅次于好莱坞的98亿和印度的16亿)的总收入③。非洲电影界公认:尼日利亚以年产量逾2000部名列全

① A HANAFORD, "NOLLYWOOD DREAMS: Nigeria Film Industry," *The Economist Journal* 7 (2006): 67.
② ISIDORE OKPEWHO, NKIRU NZEGWU, *The New African Diaspora* (Bloomington: Indiana University Press, 2009), 392.
③ 参见 http://www.usitc.gov/publications/332/erick_oh_nigerias_film_industry.pdf, 2022年3月1日。

球电影产业前茅,因而被比照好莱坞与宝莱坞命名为"诺莱坞"。

与好莱坞只是指代美国部分电影工业相同,诺莱坞事实上并不涵盖尼日利亚电影的全部,而只是对尼日利亚录像电影工业的一种称呼。相较于好莱坞,这一工业门槛比较低,只要租得起摄录设备的人都可以成为其中的创作者,而且生产模式简单快捷,拍摄制作一部电影的周期通常为 7~20 天,拍摄成本一般在 2 万~4 万美元。尼日利亚最会赚钱的导演奇科·伊奇诺宣称自己用 8 年的时间拍了 80 部电影,并夸口说可以在 3 天之内完成一部电影的制作[1]。而众所皆知,一部按常规流程操作的电影的制作时间通常是一年左右,一些大制作甚至需要花费数年光景。显然,相较于常规电影工业制作,诺莱坞电影极大地降低了制作成本,因而允许以极低的价位出售,而这恰恰是诺莱坞的竞争优势所在。(图 3-4)

鉴于尼日利亚是非洲人口最多的国家,为了进一步扩大发行、薄利多销,诺莱坞电影一般不选择在影剧院的大银幕上播放,也不像好莱坞和宝莱坞那样,先在剧院上映然后才出售录像带或 DVD,而是从一开

[1] 〔美〕贝基·贝克尔:《诺莱坞:电影、家庭录像或尼日利亚剧院的死亡》,曹怡平译,《世界电影》2014 年第 2 期。

图 3-4 诺莱坞电影摄制现场

始就摒弃了传统的影院公映途径，直接刻录成 VCD 或 DVD 光盘，拷贝、包装后在各大主要城市发行。目前尼日利亚全国有超过 50 万个家庭电影录像带发行租赁俱乐部，在非洲历史上第一次创造了一个大型的电影传输系统，每一张碟片的租金相当于人民币 1 元①左右。而在非洲的商店、街边甚至农贸市场上的小店铺里，人们也很方便购买到光盘，售价比租金高，在 10 元人民币左右。在终端设备上，录像机和 DVD 的普及

① 由于尼日利亚本国货币体系不稳定，本文所提及的价格均为当时价格，实际价格以购买或租赁的价格为准。

率在尼日利亚家庭中相当高,因为考虑到尼日利亚的社会政治现状——普遍的贫困、道路上的危险以及犯罪,人们通常夜不出门,晚上去影剧院看电影也被认为是非常危险的行为,因此人们往往选择家庭娱乐。而且,对于尼日利亚妇女而言,在家里看录像电影还有额外的好处:家庭录像带制作方兴未艾之前,出没于电影院的妇女常常被认为是"妓女"①。

诺莱坞电影产业的成功很大程度上与它的传播渠道相关。除了录像带和 DVD 光盘租赁或购买,诺莱坞还打通了非洲各国的电视播放平台,专门开设了 24 小时不间断播放诺莱坞电影的卫星频道。笔者在一张非洲当地的卫星电视频道的清单上看到,诺莱坞电影的专门播放频道就有"185""190"两个。(图 3-5、图 3-6)

电视频道播出的录像电影有着广泛的需求。"因为电视荧屏比较小,图像并不会像电影院银幕呈现出来的那么巨大和反常,使得观众易为他们眼前看到的内容所打动。"② 从接受层面来说,由于电视屏幕相对

① 〔美〕贝基·贝克尔:《诺莱坞:电影、家庭录像或尼日利亚剧院的死亡》,曹怡平译,《世界电影》2014 年第 2 期。
② ERNEST N. EMENYONU, *Film in African Literature Today* (Oxford: James Currey, 2010), 129.

图3-5 诺莱坞电影在当地电视播放截图（张勇 摄）

较小，恰恰掩盖了诺莱坞在质量和技术上的瑕疵。纪录片《欢迎来到诺莱坞》（*Welcome To Nollywood*，2007）中反复提到：基本上诺莱坞的影片都不在专业的摄影棚里完成拍摄，而是把摄影机搁到人来人往的大街上，稍微讲究的才移步到民居、旅馆和办公室等场所。这种状态生产出来的绝大多数产品显然呈现出粗制滥造的质量效果，但在电视屏幕上观看却并不会干扰普通观众的观感，因为，除了专业人士，普通观众并不在意技术的粗糙或瑕疵，因而极具市场潜力。需要指出的是，尽管诺莱坞电影制作水准不高，但在传播层面却非常专业、规范：它具有明确的分级制度，

图3-6 诺莱坞电影在当地电视播放截图（张勇 摄）

在影片刚开始播放时一般会有全屏提示，在播放过程中在画面右上方也一直明确标明"18⁺"（适合18岁以上观众收看）的符号。

二、诺莱坞与传统非洲电影的矛盾

在非洲，诺莱坞独特的产业模式引发了两种截然不同的意见。一方面，一些电影人充分肯定诺莱坞，认为诺莱坞显示了非洲人民有能力用本土化的电影语言讲述自己的故事，在产业之维和传播之域达到了非洲电影前所未有的高度，在历史上第一次创造了一种

深受非洲人民欢迎的电影文化。一些非洲人为诺莱坞感到骄傲：我们从小都是看美国西部片、印度歌舞片和中国功夫片长大的，现在我们有了诺莱坞，我们感到很自豪。非洲第二代导演代表性人物贾布里勒·迪奥普·曼贝提就是其一，一向处于先锋位置的他在录像电影刚问世不久便采用了这种方式，采用录像带扩大作品《土狼》的发行量。

另一方面，对电影抱有传统艺术观念的人极力反对这个年轻的电影制作工业，他们认为诺莱坞录像电影的产量不能等同于电影的产量，换言之，录像电影不能称之为电影，因为录像电影"有工业无美学"。一位评论家指出：就电影制作技术而言，尼日利亚家庭录像的质量如此之差以至于不能被严肃地看作是专业电影制作。[1] "非洲电影之父"奥斯曼·森贝1992年接受采访时说，"我宁愿选择宽银幕，因为，如果我看到自己的影片被刻录在录像带上，我会感到很恶心。我不想我的电影以录像带形式发行，我不喜欢录像带"。[2]（图3-7）

[1] 参见http：//allafrica.com/stories/200506131061.html，2022年3月1日。

[2] ANNET BUSCH AND MAX ANNAS, *Ousmane Sembene*：*Interviews*（Oxford：University Press Mississippi, 2008），161.

图 3-7 作者张勇 2018 年 6 月 25 日在诺莱坞调研

从内容和形式上来讲,诺莱坞电影确实不同于以往的"非洲电影"。传统意义上的非洲电影起源于法语非洲地区,以塞内加尔为代表;而诺莱坞电影主要在尼日利亚、加纳等英语非洲国家生产传播。在意识形态层面,传统意义上的非洲电影是非洲批判文化的一部分,它根植于非洲早期独立年代反抗欧美的文化帝国主义传统,而诺莱坞电影以娱乐为导向,没有明显的政治批评指向。因为,诺莱坞电影不受任何意识形态和经济层面的束缚,它既没有得到西方集团的资助,也没有得到过本国任何政府组织的帮助,而完全

依赖于自己在市场上的成功。作为一个平民工业,尽管内容上娱乐化,没有传统意义上非洲电影的那种深度,但它在很长的时间内都将是尼日利亚的主流娱乐文化。

不同于以往的非洲电影主题不一,诺莱坞电影在长期的产业实践中形成了固定的叙述符码:主题通常简单,处理人与人的关系问题,尤其是家庭关系;情节设置受到巫术肥皂剧的影响,充斥着巫术和食人者,但结果往往是善必胜恶;叙事肌理体现了非洲的宗教与神话,呈现出非洲中心体系,传递了从全球主流媒介消失已久的非洲信息,因而广泛地被非洲人和在欧美的非洲离散人群所接受。在风格层面,区别于以往的非洲电影,从第一部电影《生存枷锁》开始,诺莱坞的主流风格——巫魔风格,便已奠定下来。因此,如果说宝莱坞以歌舞风格见长,那么,诺莱坞则以巫术风格见长。在尼日利亚,这种风格可追溯至约鲁巴流动剧院传统。

尼日利亚传统电影时期最著名的导演奥拉·巴罗根(Ola Balogan)便是约鲁巴传统的典型代表,他被认为是第一个揭示尼日利亚电影前途的导演,一年一

部影片使他赢得了"非洲最多产的导演"① 的称谓，其 1979 年自编自导的电影《横流》也被部分学者认为是后来诺莱坞电影的重要源泉，影片讲述的是一个传统巫医反对一个邪恶巫医的故事，这一巫术题材、魔幻风格成为后来诺莱坞叙事的主流。时过境迁，笔者没能找到任何一部巴罗根的电影作品，但有幸采访到与他有直接交往的陆孝修先生。据陆先生口述，巴罗根的电影风格基本上类似于舞台纪录片，空间转换少、视听语言比较机械、节奏较慢，这种风格恰恰是诺莱坞起步时的典型写照。然而，历史的诡异之处在于，巴罗根本人却是极力反对录像电影的代表人物，他与当时尼日利亚仅有的几个受过专业培训的电影人一样，并不认同录像电影的制作，他们还是习惯于用胶片而非数字录像技术拍片，但是，他们面临的环境是尼日利亚经济危机和结构调整，投资方无法拿出钱去国外进行后期制作②。

正当他们犹豫不决时，一批非专业电影人草创了诺莱坞的最初形态，他们没有电影专业人士的顾虑，仅仅把电影看作既新鲜好玩、又能名利双收的工具。

① 〔美〕曼西亚·迪亚瓦拉：《英语非洲的电影制片》陆孝修、陆懿译，《当代电影》2003 年第 4 期。
② FRANCOISE PFAFF, *Focus on African Films* (Bloomington: Indiana University Press, 2004), 174.

"我们正在把许多非洲电影刻在录像带上,因而能够以和书本一样便宜的价格面向大众发行。当然,为了让我们的电影真正地接近大众,我们还需要更多的VCR。这会彻底改变非洲电影,我们的前提是必须让我们的人民尽可能多地看到我们的电影。我们不能光做白日梦,我们已经失去20年机会了。"[1] 而观众也恰恰买他们的账,他们厌倦了本国电影市场上那些宣扬个人英雄主义、美国式神话的好莱坞式大片,低廉的录像电影成为他们的不二选择,因而迅速受到了推崇。

今天看来,诺莱坞的诞生绝不是偶然的,它面对的是传统非洲电影创作获得成功的同时,非洲电影产业实践却没有多少进展的现实困境。1963年以来,非洲先后诞生了奥斯曼·森贝、苏莱曼·西塞、贾布里勒·迪奥普·曼贝提、伊德里沙·韦德拉奥果、阿布杜拉赫曼·希萨柯、穆罕默德·萨利赫·哈龙等具有国际影响力的电影导演,他们的作品告别了非洲电影早期咿呀学步的阶段,在世界各大电影节受到关注,譬如荣获第78届奥斯卡最佳外语片奖的《黑帮暴徒》和摘得第55届柏林国际电影节金熊奖的《卡雅利沙的

[1] NWACHUKWU FRANK UKADIKE, *Questioning African Cinema: Conversations with Filmmakers* (Minnesota: University Of Minnesota Press, 2002), 133.

卡门》。

遗憾的是,艺术上的成功并没有转化成非洲电影的发展资本,标新立异的民族风味没有改变非洲本土观众钟情于美国好莱坞大片的现实。非洲电影人痛定思痛,开始寻求打开本土市场的良方:"非洲电影生产不能卖钱,因为真正的市场在农村、在乡下,但是居住在那的人们并没有机会观看非洲电影。为了锁定那块市场,电影必须适应人们的购买力,他们没有办法支付我们现在影院电影的票价。所以,我们必须拍更便宜、更大众的电影,即使是录像形式,从而能够使我们的电影工业得到繁荣发展。对于我来说,发行问题是一个重组潜在工业市场的问题。印度没有这个没问题,美国也没有,埃及和巴西都没有。我们的问题重重,因为部分国家如此之小,巨大的制作成本损害了我们的电影人,我认为,我们必须找到降低制作成本的方法。"[1] 因而,拍摄录像电影成为非洲电影人的战略新选择。

[1] NWACHUKWU FRANK UKADIKE, *Questioning African Cinema: Conversations with Filmmakers* (Minnesota: University Of Minnesota Press, 2002), 155.

三、从"诺莱坞"到"非莱坞"

售价低廉的诺莱坞电影很快受到了非洲其他国家民众的欢迎,他们从未享受过如此便宜的电影消费,特别是在那些没有本土电影制作的国家,观众热情欢迎如此贴近他们自己生活的故事内容,诺莱坞电影很快成为非洲普通民众的主要娱乐方式。不仅在非洲,欧洲、美国和加拿大的非洲离散人群也开始购买这种娱乐新产品①,因为,他们发现了欧美大片中丧失已久的非洲信息。诺莱坞的成功很快吸引了非洲其他国家的注意,喀麦隆、加纳、肯尼亚、坦桑尼亚、津巴布韦等国也纷纷也开始尝试拍摄录像电影,一场席卷非洲大地的现象级电影运动开始上演。在诺莱坞的影响下,"一些其他非洲国家也已经开始采取这种低成本情节剧、喜剧的制作模式,肯尼亚就是如此;南非等国家正在利用诺莱坞模式将电影工业推向更高的层面,津巴布韦等国家也渴望达到诺莱坞的电影制作水平"。②

① ISIDORE OKPEWHO, NKIRU NZEGWU, *The New African Diaspora* (Bloomington: Indiana University Press, 2009), 393.
② 〔津巴布韦〕慈慈·丹格姆芭卡:《非洲电影创作实践面面观——前景、希望、成就、努力和挫折》,谭慧、王晓彤译,《北京电影学院学报》,2014年第1期。

录像电影在非洲成为跨越边境的文化景观,"在很多非洲国家,录像电影工业日益成为一个劳动力雇佣市场"。① 2013 年 5 月版的美国杂志《非洲复兴》(*Africa Renewal*)在报告中指出:非洲大陆 2012 年 5.2% 的 GDP 增长率很大程度上归功于非洲电影产业,尤其是以诺莱坞为代表的尼日利亚电影工业。②

在素有"小非洲"美誉的喀麦隆,"一些录像电影生产商把喀麦隆正在发展的录像电影工业广泛地称之为'Collywood'、'Camwood'、'Kamwood'(喀莱坞)"。③ 由于携带方便,1990 年代中期尼日利亚录像电影到达喀麦隆。"英语喀麦隆人喜欢尼日利亚录像电影中的语言和文化的相似性,尤其是那些从尼日利亚东部来的录像电影。在很短的时间内,尼日利亚录像电影席卷喀麦隆,李本松(Liz Benson)、扎克·俄吉(Zack Orji)、理查德·莫弗·达米祖(Richard Mofe Damijo)等尼日利亚影星名字人人皆知。"④ 喀麦隆和尼日利亚有着一段很长的共同历史:在西方殖民

① ERNEST N EMENYONU, *Film in African Literature Today* (Oxford: James Currey, 2010), 129.
② 参见 http://sunnewsonline.com/new/value-nigerian-entertainment-industry/, 2022 年 3 月 1 日。
③ ERNEST N. EMENYONU, *Film in African Literature Today* (Oxford: James Currey, 2010), 133.
④ Ibid., 137.

者到来之前,非洲的部分国家彼此之间没有边界;16世纪初,殖民者强行把非洲分成多个国家,一些部落被同时分在不同的国家,于是,部分部落在喀麦隆和尼日利亚同时存在,民族语言亦如此。1960年代这些非洲国家独立时,一部分喀麦隆人民选择加入尼日利亚,而在2006年喀麦隆又通过联合国收回了一部分在尼日利亚的国土,应该说,这两个国家是兄弟联邦。正是这种历史文化背景的相似,造就了两国电影风格的相似。1998年,英语喀麦隆导演埃比尼泽·姆福尔(Mfuh Ebenezer)发行了喀麦隆第一部录像电影《爱不瞑目》(*Love Has Eyes*,1998),影片与诺莱坞电影一样,以巫魔风格著称。时至今日,喀麦隆和1990年代的尼日利亚一样,有着大量不为外界所熟悉的巫术电影。

在非洲的文化版图上,加纳和尼日利亚像是一对孪生兄弟:地理上靠近,纬度上相当,语言上一致,而电影形态亦类似。加纳是撒哈拉以南的非洲第一个获得独立的国家,但1970年代加纳出现经济危机时,很多民众跑到了尼日利亚。当他们在1990年代初开始陆续返回加纳时,将诺莱坞录像电影的观影传统和创作经验也带了回去。与此同时,加纳广播集团的垄断在1990年代中期被打破,政府在政策上允许私人开办

电视台①,彻底打通了录像电影的发行渠道。仅 1999 年,加纳就生产了超过 50 部的录像电影,这一年的产量超过了加纳政府电影工业历史上的所有故事片产量总和②。在录像繁荣的高峰期,每周有多达五部新片出炉③。在这个充斥外国电影的国度,面对本国电影刚起步的事实,人们并不在意影片的技术质量,只要是本国的影片、他们自己的故事就很开心地接受。于是,"时至今日,录像电影成为加纳最为流行的大众文化娱乐"。④

加纳录像电影的发展与尼日利亚有着同样的原因,一位研究加纳电影的评论家写道,"由于电影院不再是为电影发行和营销服务的营利渠道,录像电影导演转向街道叫卖。很多自我风格化的录像发行商出现,在主要街道的人行道上摆上小桌子或者干脆直接站着,

① ERNEST N. EMENYONU, *Film in African Literature Today* (Oxford: James Currey, 2010), 129. 与加纳一样,喀麦隆录像电影工业的发展也得益于电视台的发展,喀麦隆国家电视台建立于 1986 年。政府规定电视台为商业性国营企业单位,财务上独立核算,全国电视制作中心也于 1988 年成立。1996 年 4 月增开电视二台。
② FOLUKE OGUNLEYE, *African Video Film Today* (East Lansing: Michigan State University Press, 2003), 4.
③ ERNEST N. EMENYONU, *Film in African Literature Today* (Oxford: James Currey, 2010), 124.
④ Ibid., 3.

或者在市场上摆个小货摊。这种方式对于胶片电影来说是不可能的"。更有意思的是,"只要一部录像完成,制片商就会在电视上大肆宣传,然后在街道上巡回贩卖。通常,他们会雇一辆卡车,安装上大喇叭,当卡车慢慢开动时,大声放着音乐。一组男的队伍人就尾随卡车,拿着录像的拷贝,竭力说服路人和骑摩托车的过客来买拷贝"。① 除了传播渠道,加纳电影在制片语言上也与尼日利亚相似。诺莱坞为满足"多部族、多文化、多语言"的非洲特色,制作大量的"方言电影",比如非洲约鲁巴语电影、豪萨语电影等,当然也有许多英文电影。"尼日利亚录像电影在运用英语的同时混合了伊博语、约鲁巴语、豪萨语,这一方式也影响到了加纳电影的语言风格。"② 内容层面,诺莱坞深挖各部族的传说和名人轶事,题材涵盖社会各个层面,围绕着浪漫男女爱情、穷人发财、民间传说和贪污腐败等展开,加纳电影也类似,并在二十余年的产业实践中主要形成了三种类型:

一是家庭情节剧。来自家庭情节剧的理论与实践表明,家庭情节剧流行的时代往往是社会危机最严重

① FOLUKE OGUNLEYE, *African Video Film Today* (East Lansing: Michigan State University Press, 2003), 122.
② ERNEST N. EMENYONU, *Film in African Literature Today* (Oxford: James Currey, 2010), 131.

的时代,热衷表现、呼唤幸福家庭的时期往往是家庭和社会最不稳定的时期,中国的1920年代,美国的1960年代,莫不如此。加纳的家庭情节剧类型的流行基于本国的社会危机,且与录像电影本身的类型特点相关:它以家庭观众为目标受众,生产的最初就是为了满足家庭观看模式。加纳式家庭情节剧通常开发爱情与婚姻主题,最为流行的是婆婆闯入儿子家,将媳妇赶出家门,因为她不生育子女;又或者是年老的男性看上了子一辈的妙龄少女,叙事模式无非这几种。《黑暗中的刺刀》(*A Stab in the Dark*,1999)和它的续集《花漾》(*Ripples*,2000)聚集这一主题,一年轻女孩和朋友来度假,结果却和朋友的父亲发展成恋人关系,直至父亲得了心脏病躺在医院,家人最终和解。

二是犯罪与侦察主题。在非洲都市社会,由于贫富差距悬殊、失业率上涨,犯罪成为社会的顽疾,加纳亦如此。"在1990年代末,加纳首都阿克拉(Accra)出现了大量女性被谋杀连环案件,一些录像电影抓住了这一主题。其中著名的一部是《阿拉克谋杀案》(*Accra Killings*,2000),主要情节是一个卧底渗入一个谋杀女性、肢解其身体卖钱的黑帮。"①

① ERNEST N. EMENYONU, *Film in African Literature Today* (Oxford: James Currey, 2010), 129.

三是宗教主题。随着加纳去教堂的人越来越多,宗教主题在录像电影中得以流行,通常是主人公因为某种缘故中了邪,一波三折之后,在基督教牧师的帮助下得以解放。这些影片"通常的信仰是,上帝的能量能够通过一个牧师或任何其他掌握精神力量的人来传递给那些受了'黑暗的势力'迫害的人,将他们解救出来,到达祖祖圣地(juju shrine)"。《奖励》(*The Reward*,1997)讲述的就是一名女性由于爱情和事业的挫折精神失常,被一个牧师拖出她体内的邪恶之神的故事。这些类型由于反映了加纳社会的政治经济文化问题,受到了加纳观众的支持,产量不断增加,产能持续发展,甚至逐步在本国市场上与尼日利亚诺莱坞电影相竞争,有论者指出,"为了能够将电影年产量提高到六百部,从而能与尼日利亚竞争,加纳还有很长的路要走,很多年轻人正在不懈地努力中"。①

除了喀麦隆、加纳,津巴布韦的录像电影工业也被命名为"津莱坞"(Zollywood),卢旺达电影业也因其"千丘之国"② 的国家特点被命名为"Hillywood",而"索莱坞"(Somaliwood)也在尝试拯救已垮掉的索

① FOLUKE OGUNLEYE, *African Video Film Today* (East Lansing: Michigan State University Press, 2003), 11.
② 卢旺达全境多山地和高原,地表起伏不平,素有"千丘之国"之称。

马里电影业。在南非,开普敦、约翰内斯堡、德班等经济发达城市,传统意义上的电影工业较为发达,但在凌波波(Limpopo)等贫困省份,录像电影却是主要的电影生产模式。在坦桑尼亚,印度族裔掌握着经济命脉,电影院上映的都是印度电影,要不就是欧美的电影,他们本土制作的电影一般以 DVD 形式移动叫卖。而贝宁等国家由于经济贫困,录像电影成为本土电影人的唯一选择。

凡此种种迹象皆表明诺莱坞录像电影模式在非洲已成为普泛现象,非洲众多国家在尼日利亚的电影发展模式上找到了共通性:(1)经济上相当,非洲人民日均收入仍然只有 1 美元,难以支付数美元的电影票价,而大街上几分钱的 DVD 或录像租赁却是有可能的;(2)文化上接近,内容上家庭主题、宗教题材都是非洲普泛存在的,制作上可以就地取材、接受上有观众保障;(3)电影业相似,都面临着传统电影院倒闭或者基本不放非洲本土电影的现实困境。因此,这些国家均开始抛弃传统电影制作模式,转而积极拥抱诺莱坞电影美学,录像电影工业在非洲渐呈燎原之势。

非洲电影十年

在 21 世纪的第二个十年间,撒哈拉以南的非洲电影(以下简称"非洲电影")迎来了发展的十年,其根本原因在于本土电影市场的潜力逐渐被激发:一方面,过去的十年,得益于政局平稳(局部有和平演变,但没有发生大动乱)、资源丰富以及外部世界的援助、投资,非洲经济保持稳定发展,并成为全球经济增速最高的大陆,为电影业的发展提供了有利基础;另一方面,截至 2018 年,非洲总人口数为 13 亿,约占全球总人口的六分之一。非洲大陆在未来将迎来世界历史上最大的一次人口浪潮,到了 2050 年,这一数字预计将达到 25.7 亿,约占全球总人口的四分之一,而本世纪末非洲人口预计会达到世界总人口的三分之一。同时,未来的 20 年,10—24 岁的人口占非洲总人口比超过 30%。[①] 这就意味着非洲将拥有世界上最

① 参见 http://world.people.com.cn/n1/2017/1009/c1002-29574901.html,2022 年 3 月 1 日。

庞大的劳动力市场和最年轻的人口质量。年轻观众的增加，人口红利的突出，为电影这门以青年观众为主体对象的艺术提供了发展的契机，尤其是智能手机在非洲年轻人中的普及以及国外流媒体平台的纷纷涌入，加速了影像视频在非洲的制作与传播。

同时，和过去的几十年一样，由于殖民历史和地缘政治的影响，欧美大国仍然保持其在非洲大陆的经济与文化方面的双重影响力。在电影领域，戛纳国际电影节、柏林国际电影节、多伦多国际电影节设置非洲电影相关单元，旨在挖掘和培养有潜力的非洲电影人，或以合拍片、专项资金、技术支持的方式扶持非洲电影的发展。譬如，在 2018 年的威尼斯国际电影节工作坊上，主办方专门邀请了来自阿拉伯和非洲国家的电影人，讨论为这些国家电影的后期制作提供培训和奖项。① 同时，非洲本土电影节在 2010 年以来的涌现，得到了来自欧美国家的参与支持，比如在 2018 年南非德班电影节（Durban International Film Festival, DIFF）交易会上，来自非洲各地的纪录片和专题片项目得到了欧洲顶级基金和市场项目的奖项支持。② 除了资金扶持以外，本土与域外的电影节提供的人脉和

① 参见 https：//allafrica.com/stories/201811300473.html，2022 年 3 月 1 日。
② 同上。

媒体曝光度也为各类非洲电影项目注入了新活力，非洲电影有了发展的多种可能。（图3-8）

图3-8　第六届南非德班国际电影节标志

一、2010—2019年非洲电影业发展的新趋向

（一）抱团取暖，跨国制片逐渐增多

在所有的艺术门类中，电影最具有跨地域、跨国

族的属性。随着全球化进程的深入,越来越多的中国电影赴他国取景拍摄,讲述跨文化故事,书写跨地域叙事,非洲电影也不例外。近年来,随着尼日利亚、南非等非洲电影领头羊的发展,跨国家、跨区域之间的合作拍摄日渐频繁,逐渐形成一个泛非洲大陆的电影合作圈。非洲电影制作人在讨论某个电影项目和计划时,从演员选择到外景地,从本土文化元素吸收到汲取非洲他国故事,已经不局限于一国或者一个区域之内,更加热衷于一种抱团取暖式的跨国合作模式。(详见表3-1)

表3-1 近些年来非洲跨国、跨区域重要电影合作项目情况

年份	中文片名	英文片名	合作国家
2010	《刚果风云》	*Viva Riva*	南非/比利时/法国/刚果
2011	《地表上的人》	*Man on Ground*	南非/尼日利亚
2015	《亚当的来信》	*A letter From Adam*	加纳/尼日利亚
2015	《阿雅达》	*Ayanda*	南非/尼日利亚
2017	《马铃薯马铃薯》	*Potato Potato*	加纳/尼日利亚

(续表)

年份	中文片名	英文片名	合作国家
2017	《幸福的四个字母》	Happiness Is a Four-letter Word	南非/尼日利亚
2017	《记忆旅馆》	Hotel Called Memory	南非/尼日利亚
2017	《日光城十日》	10 Days in Sun City	南非/尼日利亚
2017	《菲丽希缇》	Félicité	法国/塞内加尔/比利时/德国/黎巴嫩
2018	《缝冬吾肤》	Sew the Winter to my Skin	南非/德国

这种多国联合制作的模式，是非洲开始重视电影业发展的重要表征。对于电影工业普遍落后的非洲大陆而言，不同国家合力有利于整合市场优势资源，弥补各自的发展短板，实现商业和技术上的互补，为推出在质量上更优的作品提供了更大的可能，也为未来培育范围更广的泛非市场积蓄力量。事实上，这些跨国作品，往往属于非洲版的大制作，同等情况下品质上要优于纯一方制作。在文化归属上，尽管非洲大陆拥有众多的语言和文化，但他们拥有共同的历史经验和相通的价值观，因而非洲内部的跨国拍摄不同于其他跨国联合制作作品，文化差异性更小；且签证、劳

务等相对便利,为跨国拍摄提供了更大的可能性。

(二) 从传统渠道向新媒体渠道扩张

早期诺莱坞电影的主要传播渠道是录像带、DVD和电视。造成这一现象的一部分原因是20世纪90年代尼日利亚政局不稳,街头暴力犯罪频发,再加上影院建设的不完善,民众出于自身安全考虑更愿意通过租赁这种低廉的方式将电影带回家观看,"打开电视看电影",因此诺莱坞电影也被称为"家庭录像电影"。近年来,非洲政局的稳定,经济得到持续发展,院线建设逐步恢复,加上智能手机在非洲大陆的普及,让非洲年轻一代更愿意通过Facebook、YouTube、Instagram、Netflix等互联网平台获取视频资源。相较于DVD、录像带,网络营销去除了中间环节,接受面更广,流通传播速度更快。片商们通过贴片广告(即播放之前加入十几秒的广告)和点击量实现盈利,有效缩短了资本回收周期。

基于这种趋势,诺莱坞电影也纷纷开始向互联网拓展、上线。著名的视频门户网站YouTube上专门设立了诺莱坞频道①,目标受众主要针对手机的年轻用

① 参见 https://www.youtube.com/results?search_query=nollywood+movie,2022年3月1日。

户,影片订阅量通常在百万以上。尼日利亚之外,其他非洲国家的电影也在向网络转型。乌干达电影《谁杀死了阿利克斯队长》(*Who Killed Captain Alex*, 2010),仅凭 200 美元的制作成本,却在 YouTube 赢得了 440 万的点击量,Vimeo 访问下载播放量为 13 万多次(截至 2020 年 1 月 1 日),成为非洲的现象级电影。2018 年的柏林国际电影节上,美国著名的流媒体平台 Netflix(俗称"网飞"或"奈飞")公司购买了尼日利亚女导演吉纳维芙·纳吉的作品《狮心女孩》的全球播放版权,被视为全球视频网络平台进军非洲市场的标志性事件。2020 年 1 月,该公司旗下的业务覆盖了非洲 54 个国家,主要以视频点播服务为主,创造了一个双赢的格局,一方面,这种视频网站的发行模式可以增加非洲电影的投资预算,提升其电影业的产量和质量;另一方面,对于像 Netflix 这样的全球知名流媒体平台来说,可以进一步拓展非洲市场,并弥补相关内容的不足。得益于非洲人口市场的红利,非洲视频点播市场对本地的内容需求相当大,有数据显示,如果按点击量计算,尼日利亚"诺莱坞"排名世界第二。[①]

[①] 参见 https://techcrunch.com/2016/01/18/the-potential-problems-and-profits-for-netflix-in-africa/,2022 年 3 月 1 日。

(三) 商业电影的多元探索

如何将小作坊式的电影制作发展成为一个可持续性的电影产业,一直是非洲电影业思考的重要问题。近些年来,非洲电影正尝试着摆脱录像电影的范畴,重新回归银幕美学,并开始探索商业片的多元化发展。

1 系列片

近年来在市场上得到肯定的一些非洲电影开始通过更高的预算成本、更长的制作周期拍摄续集。2010年开始上映的南非喜剧片《马铃薯》(*Spud*)(图3-9)系列是非洲迄今最为成功的本土系列片。该系列改编自南非作家约翰·范德鲁伊特(John van de Ruit)的同名系列儿童书,通过一个15岁少年的成长经历,折射出自1990年曼德拉被释放后的南非社会变迁,不失幽默的氛围中蕴含着关于少年成长、种族歧视、两极分化等社会问题的思考。该系列第一部在2010年暑假上映后在南非市场上击败了《哈利·波特与死亡圣器(上)》(*Harry Potter and the Deathly Hallows: Part 1*),成为当年南非的票房冠军。2013年上映的《马铃薯2》(*Spud2: The madness continues*)由于前作的大卖获得了国外的投资,开始正式进军国际市场。目前该系列

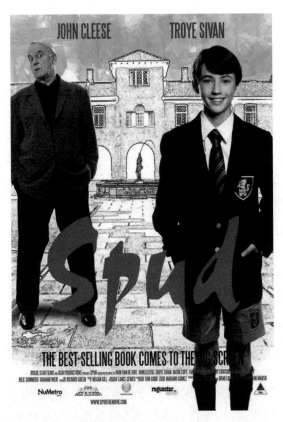

图 3-9 《马铃薯》(2010) 电影海报

已经完成了三部,成为最具国际口碑的非洲系列片。同样大获成功的还有尼日利亚诺莱坞浪漫喜剧片《婚礼聚会》(*The Wedding Party*) 系列,该片的第一部上映于 2016 年,获得了约 1150 万美元的票房成绩。该

系列的第二部《婚礼聚会2：目的地迪拜》(*The Wedding Party 2：Destination Dubai*) 在 2017 年 12 月上映，上映首周末赢得了约 7,330 万奈拉（当时约合 202000 美元）的票房，创下了诺莱坞电影的本土票房新纪录，并成功击败了《星球大战：最后的绝地武士》(*Star Wars：The Last Jedi*) 在尼日利亚市场的票房成绩，这也是第一部在非洲大陆之外取景拍摄的尼日利亚电影。

2 类型片

相较于以往的非洲电影通常为作者电影，2010 年以来的非洲电影根据本土观众的喜好主要集中在喜剧、动作、惊悚三大类型。其中，犯罪题材动作片是非洲产量最高的电影类型。非洲频发的暴力事件、政府官员的腐败问题，都为这一类型提供了丰富的素材，他们从好莱坞西部动作片和香港武打片中汲取养分，加上非洲风情的动作场景和黑人演员刚硬的身体条件，打造出了非洲本土的犯罪动作片。近年来，非洲电影提出"向美国黑人电影学习"（Lessons from African-American Cinema）的口号，着力借鉴威尔·史密斯（Will Smith）、丹泽尔·华盛顿（Denzel Washington）、杰米·福克斯（Jamie Foxx）、查德维克·博斯曼（Chadwick Boseman）等好莱坞黑人明星主演的动作

片。得益于肤色的贴近,这些好莱坞动作大片在非洲广受欢迎,进一步刺激了非洲本土动作片的制作热潮。

近年来,影响力较大的非洲动作片有《刚果风云》(*Viva Riva!*,2010)(图3-10)、《国家暴力》(*State of Violence*,2010)、《如何偷走两百万》(*How to Steal 2 Million*,2011)、《寻梦内罗毕》、《格里格里》、《朵拉的安宁》(*Dora's Peace*,2016)、《双重回声》(*Double Echo*,2017),等等。其中,作为国际合拍片的《刚果风云》几乎完全按照好莱坞A级大片标准制作,影片讲述了一个在外闯荡多年后回到家乡的刚果小混混,希望通过倒卖一批意外得来的汽油发财而被黑帮追杀的故事。影片叙事节奏紧凑、地域风情浓郁,并融入了黑人文化中独有的一些幽默桥段。而《寻梦内罗毕》则通过一个年轻人寻梦的故事,将肯尼亚首都内罗毕描绘为一个充斥黑帮和暴力的犯罪之城。值得一提的是本片的导演和编剧几乎都是非洲籍,而制片人是来自德国的汤姆·提克威。作为执导过《罗拉快跑》(*Run Lola Run*,1998)、《香水》(*Perfume: The Story of a Murderer*,2006)等影片的国际知名导演,汤姆·提克威近年来一直致力于非洲题材和非洲影人的发掘,在2018年的柏林国际电影节上,由他担任制片

图3-10 《刚果风云》电影海报

人的肯尼亚导演里卡利昂·瓦伊纳伊那（Likarion Wainaina）执导的《绝症女孩》（*Supa Modo*，2018）同样广受好评。

第三章 区域透视

图 3-11 《朵拉的安宁》电影海报

二、非洲电影创作的新动向

非洲电影人马哈曼特—萨雷·哈龙在 2011 年的瓦加杜古泛非电影节（Pan-African Film Festival of Ouagadougou，FESPACO）上说"要在非洲本土拥有自己的声音"。① 哈龙的发言有着特殊的历史语境：电影最初来到非洲大陆是为殖民意识形态服务，正如一位历史学家所说"电影到达非洲先天夹带有殖民主义，它的主要角色是为政治统治、经济剥削提供文化、意识上的合法性"。② 1960 年代以来，非洲民族解放运动风起云涌，西方列强殖民统治逐步瓦解，为非洲人创作属于自己的电影提供了可能，"非洲电影之父"奥斯曼·森贝等人开始探索如何摆脱殖民主义影响、叙述本土社会真实经验，为非洲发出自己的声音。2010—2019 年十年间，老一辈非洲电影人继续发挥着自己的余热，新一代非洲电影人在国内外机构的扶持下，结合非洲近十年社会政治文化特点，着力建构银幕上的

① OLIVER BARLET, MELISSA THACKWAY, "This is the Last FESPACO I'll be Coming to: An Interview with Mahamat-Saleh Haroun," *Black Camera* 1 (2011): 137.
② ROY ARMES, *African Film Making: North and South of the Sahara* (Edinburgh: Edinburgh University Press, 2006), 21.

非洲人文地理学，涌现出一批紧密把握非洲时代脉搏的新型力作。

（一）反恐题材的兴起

21世纪以来，美国9·11事件之后，世界范围内恐怖主义、宗教极端主义抬头，中东伊斯兰国（简称ISIS）多次引起西方国家恐慌，反恐话题日益成为国际社会关注的热点。就非洲大陆而言，不同地区的宗教信仰和部族文化有着巨大的差异，加上局部地区的经济极端落后、政局动荡不安，为恐怖主义提供了温床，索马里青年党、尼日利亚博科圣地等恐怖组织不时袭击非洲平民百姓，受到国际社会的瞩目。作为非洲的知识精英，非洲电影人开始创作有关反恐题材的电影，着力反思恐怖主义对非洲的影响。其中，影响力最大的当数毛里塔尼亚导演阿布杜拉赫曼·希萨柯执导的影片《廷巴克图》，影片以一种冷静的笔触展示了圣战分子控制下廷巴克图人民的压抑生活，没有足球、不能唱歌、失去自由，犹如影片中反复出现的荒凉沙漠意象，全片透露出一种绝望与荒诞之感，深刻揭示出非洲普通人民也是恐怖主义的受害者这一事实。影片曾入围戛纳主竞赛单元，获得奥斯卡最佳外语片提名，并摘得了有着"法国奥斯卡"之称的法国电影凯撒奖（César Awards）最佳影片、最佳导演等七

项大奖。

同样是反恐题材,《快递男孩》(*The Delivery Boy*, 2018)将目光投向了自杀式爆炸袭击这一恐怖行径。影片讲述了一个被恐怖组织训练为自杀性爆炸袭击者的男孩阿米尔,如何放弃极端宗教思想选择逃亡,并在逃亡路上结识一名为弟弟筹钱治病的妓女,两人结伴而行、共同反抗暴行的故事。这部影片指涉激进主义、恐怖主义、拐卖儿童、卖淫等非洲社会问题,暴露了社会隐秘的阴暗面以及面对邪恶时令人发指的沉默文化。影片在 2018 年非洲国际电影节(Africa International Film Festival,AFRIFF)上获得多项提名、并最终摘得"尼日利亚最佳影片"桂冠。

(二)对动荡历史的进一步反思

乍得导演马哈曼特—萨雷·哈龙说过"如果我们不在电影中反思,我们只不过是影像的制作者"。① 非洲大陆历经苦难,西方殖民者自 15 世纪以来在非洲实行殖民统治,掠夺资源、压迫百姓;20 世纪 60 年代之后,非洲民族解放运动兴起,多数国家先后宣布独

① OLIVER BARLET, MELISSA THACKWAY, "This is the Last FESPACO I'll be Coming to: An Interview with Mahamat-Saleh Haroun," *Black Camera* 3 (2011): 137.

立；但到了20世纪90年代，随着东西方冷战格局的打破，非洲又成为各方力量博弈的战场，在不同利益支持下内战和政变时有发生，部分非洲小国至今仍受欧美大国的干涉与控制。在这一背景下，作为知识精英的非洲电影人，开始通过对非洲民族动荡历史的创伤叙事，达成对历史或现实的批判与反思，代表作有：《尖叫的男人》（图3-12）、《温妮》（*Winnie*，2011）、《半轮黄日》、《克洛多娃》（*Krotoa*，2017）、《丛林的怜悯》（*The Mercy Of The Jungle*，2018）。

影片《尖叫的男人》通过一对父子的关系来展现战争对乍得人民造成的心理创伤：父亲的自私、儿子的残疾，家庭的一切问题根源于战争和动荡的时局。然而，全片没有出现一个战争镜头，观众却又能真实感受到乍得人们所遭受的苦难，这种无形的战争后遗症对人们心理造成的创伤甚至比战场上的伤痛更为可怕。影片《半轮黄日》根据尼日利亚女作家奇玛曼达·恩戈齐·阿迪奇埃（Chimamanda Ngozi Adichie）的同名小说改编，是近些年来反映非洲动乱历史的一部杰作，影片在战乱叙事的框架中展呈一个个生命个体的情感与命运变迁，深入思考战争对人性的异化，成为20世纪60年代尼日利亚内战的一曲民族悲歌。《丛林的怜悯》通过两个卢旺达士兵的逃亡叙事，来控诉种族灭绝、雇佣娃娃兵等恐怖主义暴行。片中有

图3-12 《尖叫的男人》电影海报

这样一个场景,一个村庄遭到叛军的屠杀,但导演并没有交代缘由,只是给观众一个留白。也许在任何非正义的战争面前,对生命的杀戮都不需要解释,因为战争本身就是对生命和尊严的最大践踏。

(三)移民题材的增加

非洲是世界上对外偷渡移民的主要区域之一,非洲的非法移民穿越地中海在南欧国家意大利、希腊、西班牙口岸登陆后,利用欧盟内部申根区边境开放的便利,继续北上进入更为富裕的德、法等国①。这些地区良好的工作待遇吸引了生活在贫穷线以下的非洲人,但由于宗教信仰、种族观念等形形色色的文化差异,加上欧洲大陆"民粹主义"、非法移民暴力犯罪等问题的存在,欧盟国家普遍对移民有排斥情绪,非洲人即便在欧美定居获得合法身份,也始终难以融入当地,成为来自异乡的他者。一些非洲导演就将目光投向了这些移民群体,揭露他们在异乡的生存处境和心路历程。

导演阿兰·高米斯(Alain Gomis)拥有塞内加尔和法国双重国籍,迄今为止已经拍摄了三部有关非洲移民在异国他乡题材的电影,分别是《法国梦》(*L'afrance*,2001)、《安达卢西亚》(*Andalucia*,2007)、《今天》(*Aujourd'hui*,2012)。《今天》的故事情节与瑞典著名导演英格玛·伯格曼(Ernst Ingmar

① 郝鲁怡:《欧盟移民危机的因应与挑战——从2015年移民欧洲议程到2018年欧盟峰会决议》,中国欧洲学会欧洲法律研究会第十二届年会论文集,重庆,2018年,第173—188页。

Bergman)的经典作品《野草莓》(*Smultronstället*,1957)相似,讲述了一个在外漂泊多年的塞内加尔人回到家乡后被告知快要死亡,在生命的最后一天的所作所为。这一天,他回想了自己的一生,拜访了家人、朋友、初恋等,并不断地追问自己为何不留在已经生活了15年的美国,自己的未来究竟在何处。这部影片更像是一则导演的夫子自道,与影片主角一样,无数漂泊在外的非洲人究其一生都在寻找自己的身份认同。

在2019年的戛纳国际电影节上广受好评并且最终斩获评审团大奖,并代表塞内加尔角逐第92届奥斯卡最佳国际电影的同样是一部关于非洲移民题材的电影——《大西洋》(图3-13)。影片以一对青年男女的分离为线索,描写了非洲年轻一代的欧洲梦。片中的男青年为了更好地生活乘船前往西班牙,却随巨浪葬身于深海之中,影片借此传达非法移民之痛。作为生活在法国的非洲裔导演,玛缇·迪欧普本人深知非洲人的欧洲梦之艰难,而欧洲梦本身也是历代非洲(裔)导演热衷的创作母题,包括导演本人的叔叔迪吉布利尔·迪奥普·曼贝提(Djibril Diop Mambéty)在其经典名作《土狼之旅》之中就不断重复"巴黎,巴黎"的法国梦叙事。而作为新一代的导演作品,影

图3-13 《大西洋》电影海报

片在前人的基础上又融入了灵异、穿越等类型元素,使得最终呈现的形式与内容更加丰富。

三、2010—2019 年非洲电影发展存在的缺憾

在过去的十年间,非洲电影在不同的维度上均取得了一些进步与发展,但放眼全球,如同非洲的政治经济体系,非洲本土电影还是处于整体水平不高的阶段,远没有形成一个相对完整的电影工业体系,也无法保证非洲电影产业的可持续性发展。

(一)地域发展严重不平衡

在非洲电影刚刚起步的 1960 年代,得益于法国在殖民属地实行的文化殖民政策,以塞内加尔为代表的法语非洲片区的电影发展要优于英语非洲片区;但进入 1990 年代,随着南非种族隔离制度的结束、尼日利亚社会经济的发展,英语非洲片区的电影事业逐渐赶超法语非洲片区。2010—2019 十年间,尼日利亚、南非依然是非洲大陆上的电影大国,其他国家比如贝宁,至今没有制作出一部本国的电影长片,这在一定程度上源自非洲各国经济发展不平衡,以及各国政府对电影业的重视程度不一样。在电影扶持方面,南非走在了非洲各国的前列,早在 1994,南非人文科学研究委员会(Human Sciences Reseach Coucil,HRS)发布了

一个名为"重构电影工业"的报告,建议成立国家影视基金会(National Film and Video Foundation,NFVF)。该基金会旨在扶持本国的电影产业,挖掘和培育有潜力的电影项目和电影人,并每年发布南非电影发展年度报告。而其他国家有关电影的扶持政策则很少,究其原因主要有二:首先是历史因素,电影来到非洲之初就被英、法殖民宗主国所把控,部分非洲国家独立后仍然受制于欧美大国,一些具有马克思主义倾向的非洲电影人(典型如奥斯曼·森贝)所拍摄的电影,重在批判新殖民主义,揭露政府的无能与腐败,这让新成立的政府大为不满,在一定程度上导致了政府部门在电影扶持和重视方面的滞后性;其次,电影属于高投资的商业活动,2010年至今,部分非洲国家依然极度落后,仍处在发展农业、工业、旅游业的阶段,无暇、无力顾忌电影业;反之,南非、尼日利亚等非洲经济大国则有能力、有条件发展影视文化产业,因此,在非洲大陆内部电影业发展极不平衡。

(二)电影工业基础建设不足

如今非洲电影面临的最大问题不是如何制作电影,而是如何能让非洲观众在影院看到本土电影。一个标准的商业化院线的建设需要相当大的资金投入,除了尼日利亚和南非(图3-14),大部分经济落后的非洲

国家的影院寥寥无几,因此振兴电影业无从谈起。即便是非洲电影生产第一大国的尼日利亚,已拥有近2亿人口,年生产影片超过2000部,但国内的银幕数量不到200块,平均每百万人拥有0.74块,在总量和人均占比方面远低于其他电影生产大国(数据详见表3-2)。这就意味着尼日利亚电影虽然数量上占优,但大多数无法进入本国的主流院线,仍然只能通过录像带、DVD、电视等渠道进行流通、传播,因此往往被称为"家庭录像电影"。

图3-14　南非本土电影院一角(张勇摄,2015年1月23日)

表 3-2 2017 年部分国家电影产业数据

	尼日利亚	南非	美国	中国	印度
人口（万）	19089	5672	32446	140952	133920
银幕数	142	782	40393	50776	11209
百万人/银幕数	0.74	13.79	124.49	36.02	8.37
票房总收入（万美元）	1205	8955	1052480	827000	160000

数据来源：Framing The Shot: Key Trends in Africa Film 2018。

（三）本土市场被外国进口片主导

随着非洲年轻观众的增加，巨大的市场潜力导致了外国片商的垂青，欧洲电影、美国电影、印度电影大量进入非洲市场，导致本土电影的市场空间不断被挤压，这对于刚刚起步的非洲本土电影来说是一场无形的战争。来自南非国家影视基金会在 2018 年发布的南非年度电影产业报告显示[1]：南非是非洲本土电影占比最高的国家，每年生产数量保持在 20 部左右，其中大多数能进入本国院线上映。2010—2018 年间，南非国内总票房从 7.1773 亿兰特增长到 13 亿兰特，10

[1] *Annual Box Office Report South Africa*, (National Film and Video Foundation [NFVF] Press, 2018): 6-9.

年翻了接近一倍。但相较于全年200多部电影的上映数量，本土电影仅占国内市场份额的4%，外国进口片中美国电影达到了99部，占据电影总票房的一半以上。尽管非洲大陆未来可能是世界上最大的电影票仓，非洲电影市场前景可期，但非洲本土电影在没有任何"文化例外"的政策保护下，前景不容乐观。

（四）标杆性人物和作品缺失

单从艺术成就而言，尽管2010年以来非洲电影在类型上、题材上、风格上更加多样化，并且频频亮相于各大国际电影节（如《廷巴克图》），但不像21世纪第一个十年——涌现出《黑帮暴徒》、《卡雅利沙的卡门》等获得欧洲三大电影节最佳影片、奥斯卡最佳外语片等重要奖项的作品，也不像印度电影一样有若干商业大片在国际市场上叫好叫座，或像拉美、东欧地区形成一股电影新浪潮、新运动的整体气候，因此在一定程度上影响了非洲的外部形象和口碑。非洲电影，无论在微观作品还是产业层面，仍然长路漫漫。

除了来自欧洲殖民者的控制,坦桑尼亚早期电影业还在很大程度上受印度左右。

第四章
国别之维

坦桑"Bongowood"

对于绝大部分国人来说,非洲是块遥远的大陆,但很少有人会对坦桑尼亚感到陌生。回溯历史的长河,从郑和下西洋到新中国第一大援外工程——坦赞铁路,坦桑尼亚与中国的交往可谓源远流长。在影视领域,坦桑尼亚同样是中非交流的"桥头堡"。早在1960年代初,中央新闻纪录电影制片厂、八一电影制片厂就陆续派摄影师到坦桑尼亚拍纪录片《坦桑尼亚军队的光辉》《中国医疗队在坦桑尼亚》(图4-1)等;而近年来,中国影视剧《媳妇的美好时代》《夏洛特烦恼》等成功走进坦桑尼亚,开启了中非影视合作的新征程。在中国电影产业的升级转型和中非人文交流的时代背景下,了解坦桑尼亚电影的历史与文化成为一种必需。

图4-1 《中国医疗队在坦桑尼亚》剧照

一、从英国殖民时期到尼雷尔时代

电影到达坦桑尼亚,是在第一次世界大战前夕,它经由南非、印度和欧洲的商业网络辐射而来。在达累斯萨拉姆和桑给巴尔,人们用帐篷搭建起来的简易电影院完成了最初的放映①。1916年8月,一位在桑

① JAMES R. BRENMAN,"Democratizing Cinema and Censorship in Tanzania," *The International Journal of African Historical Studies* 1 (2005):484.

第四章 国别之维

给巴尔从商的斯里兰卡人哈桑纳尔（Hassanali Adamji Jariwalla）建造了坦桑尼亚第一座固定电影院——桑给巴尔电影院（Zanzibar Cinema/White Tent）①。尽管有了电影放映场所，但彼时的坦桑尼亚受到欧洲殖民宗主国的严格控制，殖者民坚信电影可以用来教化未开化的非洲人，于是开始实施班图教育电影实验计划（Bantu Educational Kinema Experiment），集中拍摄具有"教育"意义的教育电影，鼓励非洲人"安分守己"。殖民电影的大力发展是在第二次世界大战前夕，殖民政府于 1939 年组建了一个殖民电影组织（Colonial Film Unit），专门拍摄和发行战争宣传电影②。在这种殖民统治下，坦桑尼亚没有独立的制片，电影只是遗憾地充当殖民意识形态机器。

由于没有本土影片的供给，坦桑尼亚早期电影院里放映的绝大多数影片由欧洲、美国或印度电影人制作，尤其是那些包含轻音乐、爱情故事、喜剧故事、侦探故事又能使观众理解、兴奋、震撼的电影，比如

① BRIGITTE REINWALD,"Tonight at the Empire" Cinema And Urbanity In Zanzibar, 1920s to 1960s, *Afrique & histoire* 5（2006）: 85.
② ROSALEEN SMYTH SOURCE,"The Feature Film in Tanzani," *African Affairs* 88（1989）: 391.

卓别林电影系列便受到了坦桑民众的欢迎①。随着电影这门艺术在坦桑的影响力逐步提升,一个由12人组成的电影审查委员会很快建立起来。审查委员会全部由欧洲白人组成,主要进行两方面的审查:一是删除任何描绘欧洲与非洲战争以及可能造成非洲人有关欧洲暴力联想的内容②,同时强调那些描述犯罪的电影对年轻的阿拉伯人和斯瓦希里人有着强烈的影响;二是严格审查那些裸露的、不道德的镜头,任何有关欧洲与非洲人通婚的电影一律禁止放映。于是,坦桑尼亚早期的电影业被殖民者全面控制起来了。

除了来自欧洲殖民者的控制,坦桑尼亚早期电影业还在很大程度上受印度左右。来自坦桑尼亚的历史研究告诉我们,印度人一直积极介入坦桑当地的经济政治与文化生活,他们人数虽然不多,但把控着坦桑尼亚的经济命脉③。欧洲殖民者在制片、审查、放映

① JAMES R. BRENMAN, "Democratizing Cinema and Censorship in Tanzania," *The International Journal of African Historical Studies* 35 (2005): 485.

② Ibid., 486.

③ 19世纪末20世纪初,割据东非地区的英国从印度大规模运来低种姓劳工参与东非铁路修建,随着铁路在非洲的延伸,越来越多的印度人走进了东非,凭借精明的商业头脑在非洲落地生根。今天,在东非地区,几乎所有珠宝店、书店、药店、古玩店的老板都是印度裔非洲人,他们擅长经商,踏实肯干,依靠家族企业几代人积累的根基牢牢控制了许多非洲国家的经济命脉。参见桂涛:《是非洲》,北京:中国大百科全书出版社,2012年,第192页。

方面的严厉管控给了印度电影一定的发挥空间。敏锐的印度商人抓住了非洲人与印度人的生活方式较为接近、都偏好歌舞传统的特点,在达累斯萨拉姆和桑给巴尔建设了一系列商业电影院,大量引入印度电影。人物肤色接近、载歌载舞的印度电影一经引入后深得坦桑人民的欢心。一项来自1949年的数据显示:1949年1—6月,坦桑尼亚共上映173部电影,其中92部为美国电影,27部为英国电影,47部为印度电影,7部为阿拉伯电影,而在票房收入方面印度电影甚至要比美国电影好①。不难理解,在种族歧视、黑白对立的语境中,灌输式教育的欧洲电影容易使坦桑民众产生排斥、反感情绪,而在夹缝中生存、强调娱乐属性的印度电影却给了他们一种新的轻松的选择。在黑暗的电影院里,印度电影犹如一个梦幻的、旅行的想象空间,年轻人观看着浪漫的印度电影,忘却了现实的烦扰②。因此,一部印度电影上映,通常两个小时就卖完了所有电影票③。以至于后来审查委员会迫于压力

① ROSALEEN SMYTH SOURCE, "The Feature Film in Tanzani," *African Affairs* 88 (1989): 391.
② CLAUDIA BOHME, "Film Production as a 'Mirror of Society': The History of a Video Film Art Group in Dares Salaam," *Journal of African Cinemas* 2 (2015): 119.
③ JAMES R. BRENMAN, "Democratizing Cinema and Censorship in Tanzania," *The International Journal of African Historical Studies* 3 (2005): 500.

吸纳了不同肤色的成员，欧洲电影由欧洲人审查，印度电影由印度的委员审查，阿拉伯电影由阿拉伯的委员负责审查①，但是，问题是非洲人从未被赋予禁止任何英国电影或美国电影上映的权利。这项带有种族歧视的法令在弥漫着自由、民主思潮的 1950 年代不断地受到攻击，坦桑民众开始提出要将电影审查转向审查欧美电影对非洲人的错误呈现，并号召非洲人民不要允许欧洲人拍摄自己②。然而，在殖民统治的时代，所谓的电影自由不会有任何结果，充其量不过是一次高分贝的呐喊而已。

情况的好转出现在 1964 年，为一代中国人所熟悉的坦桑尼亚国父朱利叶斯·坎巴拉吉·尼雷尔（图 4-2）将坦噶尼喀和桑给巴尔合并组成新的联合共和国，宣告新的坦桑尼亚诞生。政治的解放带来了电影的解放，这个新生的政体实行社会主义体制，宣布建立一个坦桑尼亚电影公司（Tanzania Film Company）来接管所有的电影进口和发行业务，并逐步实行国有化。其首要工作是控制外国电影在坦桑尼亚的发行，认为外国电影宣传的生活方式与本国发展现状不

① JAMES R. BRENMAN, "Democratizing Cinema and Censorship in Tanzania," *The International Journal of African Historical Studies* 3 (2005): 491.
② Ibid., 502.

图 4-2 坦桑尼亚国父朱利叶斯·坎巴拉吉·尼雷尔

相吻合①。与新中国的情形一样,这个新生的非洲社会主义国家一方面要批判欧美电影的遗留影响,批判欧美电影对非洲文化有破坏性影响,要求重新制作本土电影;另一方面,新生的政府亟需利用电影完成一

① ROSALEEN SMYTH SOURCE, "The Feature Film in Tanzani," *African Affairs* 88 (1989): 392.

套新的意识形态的合法性表述,利用电影来教育广大人民群众,唤醒他们的民族解放意识。

尼雷尔总统实行具有坦桑尼亚特色的社会主义,他提出这种新社会主义的概念"ujamaa",强调社会生活自给自足,包括电影也不例外。在意识形态的对立阵营中,描绘人民反抗帝国主义与资本主义斗争的中国电影、朝鲜电影以及北越南电影被坦桑尼亚政府认定为学习的标本。在热火朝天的国家建设浪潮中,国营电影公司很快制作出了第一部电影——《人民的选择》(*People's Choice*),熟悉中国电影史的人不难理解,这一片名与新中国"十七年"电影的意识形态宣传如出一辙。然而,与新中国一样,要实现电影领域的自给自足,就要发展出一个完善的本土电影制片业,而这个新生的、贫穷的非洲国家面临着资金、技术、人才等方面的多重困难。因为,长期的殖民电影体系并没有培育出坦桑自给自足需要的技术人才,现实的国家经济困难也没有可能安排足够的资金来应对。于是坦桑尼亚之后的制片依靠国际双边援助,丹麦援助建立了一个视听机构来专门为非洲社会主义农村拍片服务,朝鲜、中国先后派了很多新闻纪录片摄影师去进行行业交流[①]。然而,尽管依靠国际援助与国际合

① 单万里:《中国纪录电影史》,北京:中国电影出版社,2005年,第21—23页。

拍，坦桑缓解了技术方面的困难，这些宣教色彩浓烈、娱乐成分极少的影片在国家独立之初由于适应时代理想需要受到了一定的欢迎，但是很快为早已习惯了外国电影口味的观众所冷落。1970年代起，尼雷尔总统在坦桑大地实施"文化大革命"，所有的文化艺术活动被进一步要求为国家服务、为教化民众自给自足服务，电影院的生存空间被再度挤压，衰落的命运不可避免地降临。1980年代，坦桑尼亚遭遇经济危机，国营电影公司倒闭①，一个时代结束。由殖民意识形态转向社会主义意识形态，坦桑尼亚电影业实力不增反衰，一场新的电影变革呼之欲出。

二、坦桑尼亚录像电影革命

1990年代起，随着全球技术的进步，一场被命名为"诺莱坞"的尼日利亚录像电影运动席卷非洲大地，坦桑观众随即发现这种不用去电影院、在家就可以观看的电影形式，并迅速拥抱了这场美学革命。与此同时，1985年开始坦桑尼亚政府实施新自由主义政策、自由市场经济体制，解除了禁止进口录像带的禁

① CLAUDIA BOHME, "Film Production as a 'Mirror of Society': The History of a Video Film Art Group in Dares Salaam," *Journal of African Cinemas* 2 (2015): 120.

令，大量录像带电影和装置设备开始涌入①。1995 年，卡西姆·埃尔·西亚杰（Kassim El-Siagi）制作了坦桑尼亚第一部录像电影《大农场》（*Shamba Kubwa*），并迅速为早已爱上诺莱坞录像电影这一同类型电影的观众所接受。随后，坦桑尼亚各类婚礼、生日、音乐视频制作者，电台、电视台的从业人员纷纷加入录像电影制作队伍之中，一场被称为"Bongowood"②的电影革命由此开启。

与诺莱坞在发轫之初一样，坦桑尼亚录像电影由于低成本、非专业、制作周期短，相比以往的非洲电影质量较差，受到了诸多质疑。在素来强调电影教化功用的坦桑尼亚国度，知识分子、精英阶层一直视电影为一种公众教育的手段，而录像电影过于粗糙、劣质，在他们看来显然无法完成教化公众、启迪民智的使命③。然而，来自实践的经验证明，录像电影相比以往的传统电影在坦桑尼亚公众教育的适用度方面有过之而无不及：

① ROSALEEN SMYTH SOURCE,"The Feature Film in Tanzani,"*African Affairs* 88 (1989): 396.
② "Bongo"是坦桑尼亚城市达累斯萨拉姆的绰号。
③ JANE PLASTOW, *African Studies Bulletin* (Cambridgeshire: Cambridge University Press, 2013), 67.

1. 与以往电影用英语这一外国语言制片不同,坦桑尼亚绝大多数录像电影用斯瓦希里语这一本土语言制片,能够为本国绝大部分观众理解、接受①;

2. 传统电影只能用胶片放映机进行放映,而录像电影制作成录像带、VCD、DVD,任何人可以随身携带、随时观看;

3. 传统电影往往保存在制片公司、电影节、大学图书馆、档案馆,影响范围有限,而录像电影主要针对本土观众,集市上、街道旁甚至偏远的农村地区都能很方便租赁或购买。(图4-3)

因此,从接受层面来说,录像电影比传统电影更容易实现公众教育之目的。在叙事层面,坦桑尼亚录像电影也并非娱乐至死,而是立足历史与政治视角,讨论关系社会发展的各种问题,艾滋病、疟疾、出轨、

① 1964年,尼雷尔推动坦噶尼喀与桑给巴尔实现统一建立坦桑尼亚联合共和国后,尼雷尔以政治家的远见和教育家的自信毅然决定将斯瓦希里语定为国语,并专门设立了国家斯瓦希里语委员会和斯瓦希里语研究院,负责推广标准的斯瓦希里语,坦桑尼亚成为唯一拒绝使用原殖民者的语言作为官方语言的新兴非洲国家。今天的坦桑尼亚,报纸、广播和文化出版广泛使用斯瓦希里语为媒介,在日常工作和生活中,斯瓦希里语也代替了英语和各部族方言成为名副其实的普通话,部分年轻人已经无法像殖民时期的坦桑人一样流利地使用英语。

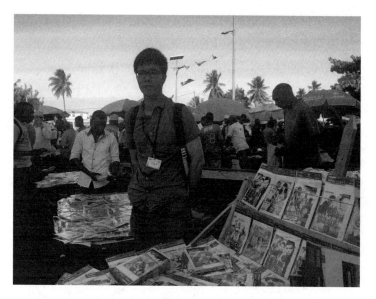

图 4-3 2016 年 7 月 15 日作者在坦桑尼亚调研当地集市上的录像电影业

欺骗、性犯罪、暴力、腐败、玩忽职守、巫术等社会议题在录像电影中频繁出现,而这些议题在社会现实文本中广泛存在,拉近了影片与观众的距离。同时,与传统的影院观看形式不同,坦桑尼亚录像电影形成了录像厅这一新的社会空间,人们坐在这种类似于小型电影院的空间里,边看边讨论。这种空间适应了非洲传统社会"大树下议政"的文化,

被迅速推广开来,仅在达累斯萨拉姆就有一万多家①。来自不同族群、不同阶层、不同家庭的人能够聚集在一起讨论社会问题,商量如何付诸实践,某种意义上打破了欧美长期殖民压制下坦桑尼亚民众养成的文化沉默。

就文化空间形塑而言,录像电影还改变了坦桑尼亚电影发行网络局限在城市及城郊的现状,深入辐射至偏远农村。2016年7月,笔者从达累斯萨拉姆市出发,沿着坦赞铁路一直深入900公里外的西部康格勒山村,惊讶地发现,由于安装电线费用较高,部分村民家庭还没有实现电力照明,但在屯子里的会合处,有三四个录像带租赁店灯光通明,旁边还散布着七八个小型录像厅,每个里面大约坐着十来个男女老少,他们每个人点上一桶当地的生啤,目不转睛地盯着小电视机荧屏。在康格勒采石场负责坦赞铁路技术援助的朋友告诉笔者,每当夜幕降临,几乎所有的村民都集聚在这里,这种令人震撼但又似曾相识的跨文化体验让笔者不禁回想起幼时经历过的1980—1990年代的中国乡村录像厅。有意思的是,就连电影票价格也极其相似,观影加上啤酒的费用不过200先令(相当于人民币0.3元)。而这一类群体显然是以往的电影院空

① JANE PLASTOW, *African Studies Bulletin* (Cambridgeshire: Cambridge University Press, 2013), 70.

间所无法覆盖的,录像电影却能够与他们交流、对话,使他们不再被屏蔽或被边缘化。在这个意义上,录像电影在当下是唤醒最广大坦桑尼亚人民群众的公共意识的最佳选择。

纯粹出于商业目的进行制作但却具有教育意义的录像电影得到了广泛的认可,这种适应坦桑尼亚经济和电影发展需要且不必遵从传统艺术电影的美学标准成为一种共识,随后逐步发展壮大为每天至少一部、一周大概十部,年产量为500部以上的产业[1]。且由于制片语言斯瓦希里语不仅仅在坦桑尼亚是官方语言,在其邻国肯尼亚、乌干达、卢旺达、索马里、布隆迪、刚果(布)、马拉维、赞比亚、莫桑比克也有大量使用这一语言的民众,使得坦桑尼亚录像电影不仅在本国大受欢迎,在这些周边邻国甚至欧美国家的斯瓦希里语离散人群之中都有不同程度的接受度,成为像诺莱坞一样直接具备跨国运作实力的电影现象。坦桑尼亚告别以往制片需要靠国际合作或国际援助的境地,成为东非国家最大的录像电影工业大国,坦桑尼亚录像电影产业也被称之为斯瓦希里莱坞(Swahiliwood)。

[1] VICENSIA SHULE, "Reading Beyond Statistics: the Contribution of Kiswahili Video Film Industry in the Tanzanian Economy, *Creative Artist: A Journal of Theatre & Media Studies* (Makhanda: African Journals OnlineIntellect, 2014), 12.

三、"Bongowood" 的未来之路

"不管质量如何,它是你自己的文化,你爱它"①,坦桑尼亚录像电影相比殖民电影、社会主义宣教电影,更接近普罗大众、更具非洲性,这是录像电影在坦桑尼亚能够发展开来而其他电影形态走向消逝的根本所在。而且,随着时间的推移,坦桑尼亚逐步积累了一定的技术、人员、资金和经验,制作出一些重要的电影,突破录像粗糙美学层面,在欧美电影节上登台亮相②,进一步提升了坦桑尼亚电影的国际影响力和民族自信心。然而,放眼未来,坦桑尼亚电影业要建成真正的"莱坞",依旧征途漫漫:

① ANN OVERBERGH, Innovation and its Obstacles in Tanzania's Bongowood, *Journal of African Cinemas* (Bristol: Intellect, 2015), 141.
② 譬如,由提摩西·康拉德 (Timoth Conrad) 自编自导、担任制片的《年轻的马赛人》(*Dogo Masai*) 在美国加利福尼亚观众喜爱奖 (California Viewers' Choice Awards) 评选活动中赢得最佳剧情片、最佳导演、最佳男主角三项荣誉,参见 http://allafrica.com/stories/201512140935.html? aa_source = nwsltr-usafrica-en,2022 年 3 月 1 日。

(一) 从业人员整体素质不高，教育合作亟需开展

尽管坦桑尼亚录像电影用实践证明了自己不必遵从传统非洲电影的专业标准进行制片，但要发展成一个"莱坞"甚至赶超诺莱坞、宝莱坞，坦桑尼亚电影人才素质亟待转型和提高。坦桑尼亚录像电影工业从业者最初大量为非专业人员，到今天水准仍然参差不齐，大部分从业人员尚未完成基础的教育，坦桑尼亚最著名的大学——达累斯萨拉姆大学视觉与表演艺术系设有电影专业，但每年培养学生不足 50 人[①]；而作为坦桑唯一专业电影院校的乞力马扎罗电影学院（Kilimanjaro Film Institute）建立于 2007 年，长期依靠社会资助办学，培养人数极其有限，这显然无法满足年产量 500 部的电影工业的需求。尽管器材日益数字化、轻便化、简单化，一个稳定的成熟的技术团队仍然是支撑一个电影工业发展的基础。同样是非洲国家的南非、尼亚利亚，电影产业发展较好，离不开各类电影院系的人才供给，而坦桑尼亚的基础教育、高等教育、专业教育相较

① 数据来源于笔者 2016 年 7—8 月在坦桑尼亚调研期间对达累斯萨拉姆大学视觉与表演艺术系教师索拉（Vicensia Shule）的采访。

而言存在着相当大的差距是一个不争的事实。

面对专业人才的匮乏,以及学院式电影教育的无力,为了解决这种"刚需",坦桑尼亚目前一方面组织各类培训班,开展一些专门性的系统训练,培养在导、演、美、化、服、道等某一方面具有专业技能的制作工种人才;另一方面通过跨境合作按图索骥,与国际剧组合拍一些在坦桑尼亚取景拍摄的影视剧,在实操中偷师学艺,暂时解决电影创作的部分专业短板,缓解人才压力。此外,坦桑尼亚还希冀以电影节为发动机,推动坦桑尼亚电影技术与文化的全面进步。其中,桑给巴尔国际电影节创立于1998年,目前已成为东非历史最悠久、规模最大的电影节,近年来不断组织各类工作坊,邀请来自不同国家的电影专家对坦桑尼亚电影人或想进入电影行业的生力军进行面对面的技术指导。2016年,桑给巴尔国际电影节(图4-4)还和当地电视台合作,从中国邀请两位影视剧译配专家进行为期15天的培训指导[①]。

[①] 笔者于2016年12月15日对桑给巴尔国际电影节时任主席马丁·汉杜进行了专访。

影像突围：非洲电影之光

图 4-4　张勇摄于桑给巴尔国际电影节闭幕式上，2016 年 7 月 16 日

（二）盗版现象屡禁不止，普及法制教育刻不容缓

尽管坦桑尼亚早在 1965 年就出台了有关文学、音乐、艺术、电影方面的版权法，但至今仍然是个臭名昭著的盗版大国[1]。盗版的电影不仅包括斯瓦希里语录像电影，还包括那些用斯瓦希里语音后刻制在 DVD 和 VCD 上

[1] VICENSIA SHULE, "Video-film Production and Distribution in Tanzania: Copyright Infringement and Piracy," *African Review* 2 (2014): 185.

的外国电影(比如李小龙盗版碟)。在坦桑尼亚,录像厅、录像店数量庞大,但多数没有营业执照,时而播电影,时而播欧洲足球赛事。而在集市上流动贩卖盗版碟的小商小贩摊位随处可见,对于普通观众而言,质量是其次的,明星才是关键,他们只根据明星来挑选碟片①。

与尼日利亚不同,坦桑尼亚的盗版猖獗有其自身的行业特点与社会归因。在坦桑尼亚,导演和制片人往往是同一个人,但却不是版权所有者;而真正的制片人往往是发行商,导演只是挂名的"制片人"。导演制作完电影后和发行商签订合同,一旦签订合同,所有的发行、出版权利都不再归导演所有,问题在于很多坦桑尼亚导演并不了解这一规定②。这又回到那个原始的问题:很多电影人连基础教育都没有完成过。而发行商又非专业人士,他们经常图一时之利不断地出卖版权甚至变相参与盗版。因此,在坦桑尼亚,不断要求保护版权的不是制片人,而恰恰是导演们。

① 在坦桑尼亚电影明星通常有很高的威望,坦桑尼亚最著名的电影明星史蒂文·卡努巴(Steve Kanumba)去世,超过3万人参加了其葬礼,时任坦桑尼亚总统的基奎特得知其去世后特意推迟了一个国外访问,亲自慰问其家人,赞扬他为提升坦桑尼亚在国际上的影响力和知名度作出的巨大贡献。参见http://www.moviemarkers.net/news/tanzanian-president-visits-family-of-late-actor-steven-kanumba/,2022年3月1日。
② VICENSIA SHULE, "Video-film Production and Distribution in Tanzania: Copyright Infringement and Piracy," *African Review* 2 (2014): 190.

盗版行为极大地伤害了良心制作，使得坦桑尼亚流失了一些能够投资并改进本土电影质量的电影专业人才[①]。这是观众所不愿意看到的，然而对于他们来说，辨别盗版和正版并非易事，因为正版制作质量参差不齐，而盗版技术越来越高，鱼龙混杂，真假难辨。事实上，以笔者的亲身经历，在坦桑尼亚很多集市上都会有录像，通常2000先令一张（相当于人民币6块），而一些正版碟为了能够加大发行量，也将价格逐步降到3000先令以下（相当于人民币9块）。"应该教育购买者购买盗版碟对国家经济的危害，应该教育他们并非所有的盗版碟都很便宜。"

其实，与坦桑尼亚种种社会问题如出一辙，盗版现象很大程度上归结于版权法的执行力度不到位，坦桑尼亚的政府和警察系统腐败现象严重，与诸多盗版商甚至小商小贩形成了利益链条，发现违法盗版行为往往收点钱私下解决，如此一来，盗版碟的制作和销售活动就更加有恃无恐。

（三）欧美与印度主导市场，期待中方合作

随着非洲国家掀起独立浪潮，白人殖民者走下神

[①] VICENSIA SHULE, "Video-film Production and Distribution in Tanzania: Copyright Infringement and Piracy," *African Review* 2 (2005): 191.

坛,他们曾经最好的助手印度人成了非洲人眼中欺辱非洲的"帮凶"。于是"反印度浪潮"开始在非洲蔓延,那些在英国人统治期间获得经济特权的印度人更是成为眼中钉①。但是,随着自由经济政策的实施,坦桑尼亚市场重新开放,印度人带上他们原先积累的资本卷土重来,坦桑尼亚本土电影人和精明的印度商人又开启了新一轮的斗争。坦桑尼亚大陆有31个剧院,但仅有两个为坦桑本土人所有。印度商人仍然把控着坦桑尼亚的电影院线和电影上座率,坦桑电影院60%的票房收入贡献给印度电影,部分影院周日甚至只放映印度电影②。而录像电影时代,印度血统的商人把资本给坦桑尼亚的演员、导演来拍摄他们想发行的录像电影③,印度的影响无处不在。

或许值得庆幸的是,2016年来自中国的数字电视运营商四达时代(图4-5)和坦桑尼亚(Suncrest Cineplex)合作,将中国国产电影《夏洛特烦

① 桂涛:《是非洲》,北京:中国大百科全书出版社,2012年,第192页。
② JAMES R. BRENMAN, "Democratizing Cinema and Censorship in Tanzania, 1920-1980," *The International Journal of African Historical Studies* 3 (2005): 508.
③ VICENSIA SHULE, "Video-film Production and Distribution in Tanzania: Copyright Infringement and Piracy," *African Review* 2 (2005): 187.

恼》(图4-6)引入坦桑尼亚院线①。继李小龙电影之后，时隔多年，中国电影再次登陆坦桑尼亚市场，对于坦桑尼亚观众来说，这是一股久违的中国之风。坦桑尼亚和多数非洲国家一样，面临从业人员素质不高、盗版业屡禁不止、制片资金严重不足、严重依赖西方

图4-5 四达时代在非洲，张勇摄于赞比亚，2017年8月3日

① 四达时代坦桑尼亚分公司时任CEO廖兰芳在接受笔者访问时表示："此次将《夏洛特烦恼》引入坦桑尼亚院线，旨在助推中国电影进入当地主流群体，四达时代还将推动更多正版的中国院线电影走入非洲影院，从而用电影讲好中国故事，助力中国文化交流。"

第四章　国别之维

图4-6　《夏洛特烦恼》电影剧照

资本等问题，在这种情况下，是向欧美电影业妥协继续走文化殖民的路线，还是发展自己的录像电影工业，抑或寻找中方这样的新型经济大国和电影大国合作，非洲国家电影人与非洲国家政治、经济、文化等各界人士一样，对和中方合作这第三种可能性充满了期待。

种族隔离之殇

提起南非电影,大多数人想到的便是那部举世闻名的《上帝也疯狂》(*The Gods Must be Crazy*, 1980)(图4-7)。这个以一个瓶子引发的荒诞故事影响至今,是纽约剧院历史上最久映不衰的外国电影,[1] 在斯德哥尔摩、巴黎、日本等地连续放映很多年,[2] 在中国也几乎是最知名的非洲电影。然而,在南非本土,黑人执政以后,这部影片受到越来越多的指责。人们普遍认为该片迎合白人视角,为达喜剧效果不惜严重丑化、奇观化黑人,具有明显的种族歧视色彩,影片由此遭到了非洲电影所不曾经历过的严厉批判。与这种批判一道,新体制下的南非电影开启了拒绝白人单一化的种族歧视的历史进程。

[1] NWACHUKWU FRANK UKADIKE, *Black African Cinema* (California: University of California Press, 1994), 224.
[2] Peter David, Peter Davis, *In Darkest Hollywood: Exploring the Jungles of South Africa* (Columbus: Ohio University Press, 1996), 92.

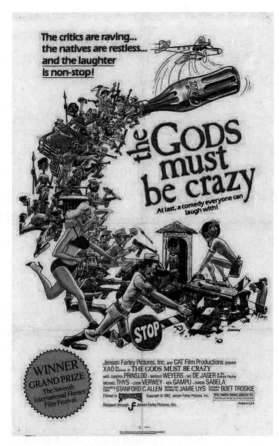

图 4-7 《上帝也疯狂》电影海报

一、从白人经验到新南非叙事

由于白人统治的历史,南非的电影起步要比撒哈拉以南的其他非洲国家早。"南非电影是以巡回放映的电影视镜的形式于 1895 年到 1909 年间逐渐出现的。"[①] 但是,南非长期实行种族隔离制度,占人口大多数的黑人很少有机会接触电影,严重阻碍了电影业的发展。一本 1960 年的著作中如此写道:"非洲人受到各种屈辱性的限制,各种通行和迁移制度、就业制度、在城郊特区居住等的制度,另外还被禁止傍晚和深夜在街上行走,给他们设置特殊的公共汽车、火车车厢、咖啡馆、电影院和课目不齐全的学校。"[②] "在南非联邦的城市里,不管你走到什么地方,到处都会碰到写着'专供白人'的牌子。"[③] 由于黑人不准进入城区的商业电影院,白人成为影院唯一的受众,因而当时的电影出于市场考虑也专为白人而拍,形成了南非独特的电影类型——南非荷兰语电影。

① 〔南非〕马丁·博萨:《南非电影简史》,单万里译,《当代电影》1997 年第 6 期。
② 〔苏联〕奥尔洛娃:《非洲各族人民(文化、经济和生活概况)》,莹石译,北京:世界知识出版社 1960 年,第 34 页。
③ 同上。

"由于讲南非荷兰语的白人是相对重要和非常稳定的观众群,影片在反映南非荷兰血统白人的现实和价值观的时候,就能得到长期发行并获得利润,能够定期偿还成本,除了极少数例外,这些影片绝大多数都没有多大意义。"① 在内容层面,南非荷兰语电影通常讲述爱情、家庭等通俗剧故事,重点突出西方情节剧的秘诀——感情不和的夫妻在经历了众多障碍之后终于认识到爱情的真谛、重归于好。片中的人物往往是一些可爱的、无忧无虑的、健谈的阿非利卡人,②既不关心社会政治冲突,也不关心南非黑人的现实生活。这些影片一味追求语言和种族的纯净性,形成了一种自我封闭的保守主义影像体系,在艺术上没有什么价值,在国际上没有什么影响力。同时,"由于南非种族隔离法的长期存在,黑人电影一直被白人观众所漠视"。③ 受资本和政治的双重驱动,当时的南非电影几乎清一色为白人导演,很少有黑人能当导演,即使拍出来了也没有市场。"1976 年南非第一位黑人导演吉布逊·肯特(Gibson Kente)执导的《多长时间》

① 〔南非〕马丁·博萨:《南非电影简史》,单万里译,《当代电影》1997 年第 6 期。
② 阿非利卡人,又称阿非利康人、阿非利堪人、布尔人,是南非白人种族的主要族群,主要来源于 17—19 世纪移居南非的荷兰移民,主要操持南非荷兰语(又称阿非利卡语)。
③ 参见 http://blog.sina.com.cn/s/blog_4be7160c0100jehi.html, 2022 年 3 月 1 日。

(*How Long*) 得以发行，但直到 90 年代初几乎没有什么黑人导演能在南非拍片。"① 在这种情况下，南非电影通常被看作是白人电影，被电影史家排斥在非洲电影之外。②

1994 年，随着曼德拉当选总统，腐朽的种族隔离制度大厦轰然倒塌，"南非仿佛正从长达 30 年的休眠状态中醒来"。③ 新政府推行 "一个国家，多种文化"④ 的口号，给南非电影带来新的契机：一方面，新政权希望能够融合全国不同的民族，将各个种族群体纳入一个统一的、没有种族歧视的国家，清一色的白人电影在这种情况下显然无法再适应新的时代环境；另一方面，种族隔离制度的结束极大地增加了黑人电影创作的可能性，肯尼斯·高西（Kenneth Nkosi）、拉普拉那·塞佩默（Rapulana Seiphemo）、宝琳·梅莱福

① 陆孝修、陆懿：《非洲，最后的电影》，《当代电影》2003 年第 4 期。

② 与南非电影一样，南非在 1994 年以前由于实施种族隔离制度，被国际社会抛弃，非洲大陆也不承认南非为非洲国家。2011 年，南非正式成为"金砖国家"合作机制的第五个成员，逐步跃居成为非洲大陆的代言人。

③ 〔美〕戴维·奥塔韦：《德克拉克与曼德拉：用妥协和宽容重建南非》，启蒙译译所译，上海：上海社会科学院出版社，2015 年，第 8 页。

④ LUCIA SAKSDOMINICODIPIO, *Cinema in a Democratic South Africa Gender Terrains in African Cinema* (Bloomington: Indiana University Press, 2010), 14.

(Pauline Malefane)、普雷斯利·奎文亚吉（Presley Chweneyagae）、特瑞·菲托（Terry Pheto）等一批黑人电影人走向银幕内外，黑人从此不再是南非电影行业的沉默的他者。

一些学者把曼德拉的上台看作是"非洲复兴"[①]的标志，"电影界的很多人对南非电影文化感到很乐观，这个国家作为一个整体，正在经历这一新时代的开放性"。[②] 电影由于能够吸引数百万民众，成为"1994年曼德拉大选后在青年人当中推行文明和公共生活的重要组成部分"。[③] 尽管迎来了新时代，但四十多年的种族隔离使得价值观、社会阶级、性别意识的鸿沟在南非根深蒂固，人们期望电影能够记录社会，传达人民在适应变化中的南非社会生活方面所作的努力，重新表述"彩虹之国"的文化多元性和历史复杂性，最终建立起一个非种族歧视的新秩序。1993年南非各种族各党派达成最后协议即《民主南非协商会议公约》，曼德拉出狱后，南非就已经开始新旧"过渡

① LUCIA SAKSDOMINICODIPIO, *Cinema in a Democratic South Africa Gender Terrains in African Cinema* (Bloomington: Indiana University Press, 2010), 14.
② AUDREY THOMAS MCCLUSKEY, *The Devil You Dance With: Film Culture in the New South Africa* (Illinois: University of Illinois Press, 2009), 2.
③ Ibid., 1.

期",并通过了新宪法决定建立新南非。但是与新中国成立之初的电影情形一样,新南非社会体制的转型急需借助电影来加以重新表述,给予这个新政体以意识形态层面的合法性地位。

事实上,1994年以来的南非电影确实重构、体现、反映、情节化南非的民主进程。[①] 以知名度较高的两部电影为例:《黑帮暴徒》(图4-8)取材于南非剧作家阿索尔·富加德(Athol Fugard)的同名小说,以让世界人民颤抖的南非城市黑帮问题为题材,以笼罩在暴力犯罪的恐惧阴云之下的约翰内斯堡为背景。不同于欧美黑帮片,南非导演加文·胡德着重叙述黑帮老大在一次抢劫中遇到一个新生的婴儿后人性逐步复苏的过程:由无恶不作到不忍作恶。片中的两个主角分别具有清晰的所指:黑帮老大从小是个孤儿,影片闪回到他的童年创伤记忆,孤独和无家可归造成了他的恶,而这种无家无国状态堪称旧南非黑人群体的真实写照。影片开头刚刚出生的婴儿宛若是新生的政体,历经波折从黑白两道长久博弈中得以存活,如同作为黑人与白人斗争结果的新南非。影片结尾意味深长,恶的一方最终良心发现,将婴儿归还给了善的一方,

[①] LUCIA SAKSDOMINICODIPIO, *Cinema in a Democratic South Africa Gender Terrains in African Cinema* (Bloomington: Indiana University Press, 2010), 14.

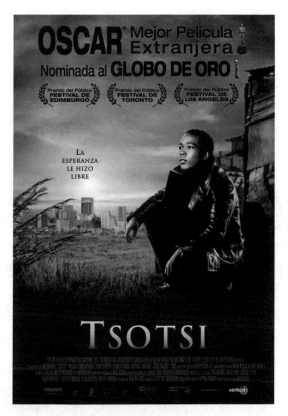

图 4-8 《黑帮暴徒》电影海报

被影评人看作是白人执政党将南非交给黑人执政的绝妙隐喻。影片正是通过这种创伤书写，叙述了曼德拉领导南非人民废除种族隔离、建立民主南非、实现种族和解的艰难历程。

再以《昨天》(图 4-9)为例。影片由南非导演达雷尔·鲁德执导,以艾滋病人为叙事对象,以隔离为主题,处处设置一些"闲笔"点明南非乡村居民心中的偏见与隔离。影片开场是一个长达几分钟的缓慢的长镜头,沉静、克制,推轨推过萋萋荒草中一段铁丝藩篱,画外音乐像低诉像压抑下的呐喊。而在整部影片中,铁丝藩篱的意象也无处不在。著名理论家苏珊·桑塔格在《疾病的隐喻》一书中曾经指出过鬼魅一般萦绕在疾病之上的那些隐喻的影子,疾病一步步被隐喻化,最终从身体的疾病转化成一种道德评判或者政治制度的弊病。对《昨天》而言,在这些艾滋病隐喻的建立、形成过程中,一种隔离便无可避免地相伴而生。换言之,影片表面上表现人们有意隔离艾滋病人群,实则隐喻白人对黑人的隔离。在这个意义上,影片再次参与着南非政治意识形态的重构或者说新南非的民主化建设。

显然,通过这两部电影的粗略分析,不难发现,同样是表现南非社会黑暗面(黑帮问题、艾滋病问题等),但南非本土电影都不流于浅表,而是深入挖掘南非本土经验和民族文化心理,叙述种族隔离造成的长久性精神创伤,承载起意识形态工具的讽喻功能,为新南非的顺利过渡书写合法性。这是电影人的历史和社会责任所在,也是南非电影的深刻性所在。正是

第四章 国别之维

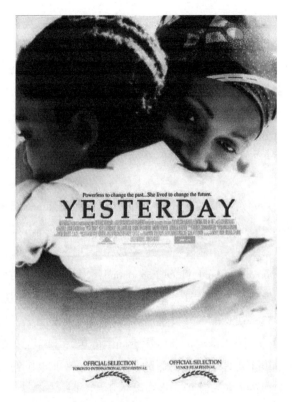

图4-9 《昨天》电影海报

这种深刻性,让南非电影在国际电影节接连斩获殊荣、创造历史:《昨天》获2004年威尼斯国际电影节首届人权电影奖,《黑帮暴徒》获2005年奥斯卡最佳外语片奖,《卡雅利沙的卡门》获2005年柏林国际电影节金熊奖,等等。这些影片在国际电影节上的攻城拔寨,

被一些评论家看作是"南非新电影"运动。在《卡雅利沙的卡门》摘得桂冠后,影片主演诺鲁桑多·博克瓦纳(Noluthando Boqwana)说:"我无法形容自己此刻的感受。这不仅是我们,同时也是南非电影业的突破。"①

二、重构南非电影工业

1994年,南非人文科学研究委员会(Human Sciences Research Council, HSRC)发布了一个名为"重构电影工业"的报告,建议成立国家影视基金会(National Film and Video Foundation, NFVF)② 专门扶持本土电影业的发展,新南非政府随后批准了这项报告。这一机构的成立,被看作是南非电影发展史上的里程碑,除了推动南非电影走向国际电影节,还在很大程度上重建了南非电影的工业体系,南非电影迎来了自己的春天,主要表现在以下几个方面:

(一)发展电影教育事业,培育新一代电影人才

"在后种族时代,将南非学生推向国际,使他们

① 参见 http://baike.baidu.com/view/427184.htm? fr = aladdin, 2022年3月1日。
② 参见 http://www.nfvf.co.za, 2022年3月1日。

聚集在技术、社会、美学和政治等电影发展的方方面面,电影院校是至关重要的。"① 1994 年,南非戏剧影视学院(The South African School of Motion Picture Medium and Live Performance)(图 4-10)宣告建立,非洲大地最具规模的专业电影院校从此诞生。② 南非的世界名校开普敦大学(University Of Cape Town)、金山

图 4-10 南非戏剧影视学院

① MARTIN P. BOTHA, "Short Filmmaking in South Africa," *Kinema Spring* 3 (2009): 45-63.
② 笔者于 2015 年 2 月 2 日在开普敦对 AFDA 电影学院校长加斯·福尔摩斯(Garth Holmes)进行了采访,该校目前拥有一千多名在校学生,校区覆盖南非本土的开普敦、约翰内斯堡、德班、伊丽莎白港四个城市,在邻国博茨瓦纳也设有分校区。

大学（University Of the Witwatersrand）等也依托原有的综合实力整合资源、建设电影学系，并均已成为国际影视院校联合会（The International Association of Film and Television Schools，CILECT）的会员单位。①

三所名校特色不一。2015年2月13日，笔者在位于南非约翰内斯堡的金山大学对该校时任电影学系教师的乔蒂·米斯特里（Jyoti Mistry）进行了采访。她介绍说："南非戏剧影视学院是一个传统的电影专业院校，强调电影制作的工艺因素，注重制作过程的各门专业建设，包括编剧、导演、制片、摄影、剪辑、声音等。金山大学的电影本科教育则完全不同，我们一方面确保学生掌握电影制作的所有流程，但同时把电影制作发展成为一个专业而非工匠性质的手艺活。我们非常注重理论与实践相结合，并把电影提升到研究层次。也就是说，我们学校没有专业院校那样细分的制作专业门类，但也整合了相关资源，确保我们的学生在理论和实践层面都有基本的竞争能力。开普敦大学和我们金山大学都是南非乃至世界名校，但开普敦大学的电影项目建立在媒介研究基础之上，是从媒介的角度去理解电影。此外，他们的研究生项目非常强调纪录片创作。需要说明的是，过去一些年，南非

① 国际影视院校联合会（CILECT）是由世界各大洲的著名电影院校联合成立的一个协会，在中国只有北京电影学院是其会员。

的各个大学都发生过学生运动,这是好事,促使了各个大学明确自己的优势,在教学和专业上彼此区分,在保证各自的竞争力的同时,确保南非在整体上具有多样化的教学项目和方法。"

不难看出,与中国一样,南非正建立起专业院校和综合类大学并置的电影教育体系。但由于上述三所著名学府走精英化的办学路子,入学门槛高、学费较贵,黑人家庭出身的孩子往往难以挤入其中,因此,南非还成立了约翰内斯堡新城影视学校(Newtown Film and Television School)、城市传媒与艺术创作学校(CityVarsity School of Media and Creative Arts)、德班科技大学(Durban University of Technology)视频技术部等机构,为南非热爱电影的学子尤其是黑人学子提供了受教育或培训的机会。此外,为全面实施国家电影教育与培训战略,2006年开始,国家影视基金会和南非政府艺术与文化部(Departments of Arts and Culture)还联合开展了"关于建立一个国家电影学院的调查"(Investigation into the Feasibility of Establishing a National Film School),调查认为南非的电影教育及培训仍然不能满足南非电影工业需求,少数核心部门仍然存在人才缺口,而一个国家电影学院的建立有助于解决这一问题。①

① 参见 http://nfvf.co.za/home/22/files/Research%20reports/nfvf_establishing_a_national_film_school.pdf,2022年3月1日。

(二) 发展国际制片业务，提高本土制作水准

1994年曼德拉的上台，使得全世界又一次把目光集聚到南非——这个以往多灾多难、如今多姿多彩、未来前程无限的"彩虹之国"和"金砖"新秀，被称作是"上帝的后花园"。它有着优美的环境和旖旎的自然风光、繁荣的工商业、漂亮的城市、发达的基础设施以及良好的社会秩序。加上本国货币兰特一再贬值，英语为官方通用语言，种种条件使得南非成为国际制片的理想场所。"即使故事并不与南非直接相关，但越来越多的外国电影公司选择到这个国家取景拍摄。因为，南非作为电影制作的一个理想外景地，被认为是有异域风情的，而且相当便宜。提供外景服务也成为南非在全球电影市场上增加曝光度的主要策略之一。"[1] 譬如，在开普敦，大部分电影制作并非本土的，而更多地为其他国家（通常是欧洲）的电影制片服务。[2]

国际制片业的发达不仅给南非带来了丰富的税收，

[1] AUDREY THOMAS MCCLUSKEY, *The Devil You Dance With: Film Culture in the New South Africa* (Illinois: University of Illinois Press, 2009), 1.
[2] GUSTAV VISSER, "The Film Industry and South African Urban Change," *Urban Forum* 25 (2014): 18.

还锻炼了南非本土的电影从业人员,提高了他们的技术和艺术,使得南非本土的电影工业水准在整体上明显要高于非洲其他国家。为满足大制作、高品质的制作要求,开普敦甚至还建造了好莱坞风格的电影制片厂(Cape Town Film Studios)。此外,由于南非社会各种矛盾冲突不断,为电影创作提供了丰富素材,吸引了许多剧作家和电影人参与到拍摄发生在南非的电影故事的行列,比如《颅骨国度》(*Country of My Skull*,2004)、《耶路撒冷》(*Jerusalema*,2008)、《反恐疑云》(*Rendition*,2007)等。这些反映南非种族矛盾与社会冲突的影片引起了全球关注。也正是这种对于当下社会问题和人类命运的密切关注,使得南非影业在竞争激烈的世界电影市场异军突起。

(三)构建商业类型网络,发展本土特色大片

在市场化浪潮中,南非电影人一方面为国际大片提供外景、外包服务,另一方面也从中学习、摸索,制作有本国特色的商业大片,尤其是取材于约翰内斯堡城市犯罪问题的黑帮片,成为南非电影通行世界的一大品牌。在风格上,《黑帮暴徒》《耶路撒冷》《四角社区》(*Four Corners*,2014)等表现南非街道暴力、团伙犯罪的电影明显受到好莱坞黑帮片影响,但又进行了本土化改造,一般会充分利用本土丰富的语言资

源来吸引不同语言背景的本土观众。不同于旧南非政府强制要求所有南非人使用南非荷兰语,① 新南非除了拥有南非荷兰语,还有英语、恩德贝勒语、北索托语、南索托语、斯威士语、聪加语、茨瓦纳语、文达语、科萨语、祖鲁语 10 种官方语言,因此,不同于南非荷兰语电影,黑帮片通常在一部影片中同时运用多种语言,从而凸显南非社会文化的多样性。

1994 年后,对应新南非政府对文化多样性的需求,南非社会的电影主题范围也不断拓展。与黑人群体一样,同性恋、艾滋病等边缘人群也被纳入新的电影叙事范畴之中。1994 年,新政府执政后,南非举办了第一届走进非洲同性恋电影节(Out in Africa Gay and Lesbian Film Festival)。同时,由于南非《每周邮报》电影节的推动,同性恋等题材在短片中屡屡被涉及。此外,南非政府还给予能够提高本国声望的电影艺术以资金支持,《当鼓儿响起来》(*Beat the Drum*, 2003)、《昨天》、《森博:一个唤作希望的男孩》 (*Themba, A Boy Called Hope*, 2010)等一系列艾滋病题材影片的拍摄,成为南非向外部世界介绍本土艾滋病实际情况、传达南非本土信念的重要通道。黑帮、同性恋、艾滋病,共同构成南非电影的三大题材,恰好对应着南非社会的三大顽疾,

① 1976 年 7 月 16 日,黑人城镇索韦陀爆发了反对在学校中强制使用南非荷兰语教学的游行,六百多人遭当局屠杀。

显示出南非电影的现实主义旨向。

尽管黑人执政,但南非荷兰语电影并未消逝,而是继续发展着。如今,这一类电影主要面向南非本土500多万白人,大多表现白人对过往时代的缅怀和当下生活的贫苦艰难。有资料显示,"彩虹之国南非曾经的统治者——白人,如今有十分之一的人生活在贫困线以下"。1994年以后,白人失去了特权,有的甚至失去财产与土地,而这一片种的存在无疑给他们留下了传达情绪的空间。据南非国家影视基金会《2014年南非电影票房报告》(Box Office Report: South Africa January-December 2014)显示,2014年度南非共上映228部影片,其中23部为本土电影,其中48%为南非荷兰语电影,显示了本土观众对这一类土语电影的热情。

(四)建立商业院线网络,畅通艺术电影渠道

不同于非洲很多国家,南非的电影院线较为发达。南非最大的商业院线南非斯特基内克(Ster-Kinekor)目前在南非全国有三十余家电影院。新都会影城(Nu Metro Cinemas)目前在南非拥有17家电影院,是南非第二大院线。[①] 此外还有阿瓦隆(Avalon)、新影院

① 参见 https://en.wikipedia.org/wiki/Nu_Metro_Cinemas,2022年3月1日。

（Cinema Nouveau）等院线。同时，随着 3D 电影技术的发展，南非人民对 3D 电影的需求日益增大，南非院线也进行了相应的升级。以新都会影城为例，2009 年在约翰内斯堡开设了非洲第一家全数字化影院，建造了包括 3D 银幕在内的有六块银幕的影厅；2014 年又建造了全景式 IMAX 影院，采用 4K 数字放映机、11.1 全环绕身声响系统以及躺椅装置。结果，仅 2014 年度就有 36 部 3D 电影上映，比 2013 年度增加 3 部，票房市场份额上由 2013 年度的 41% 增长至 45%。

除了商业院线，新南非同时注重为艺术电影搭建电影节平台。德班国际电影节目前已成为全非洲影响力仅次于埃及开罗国际电影节、布基纳法索泛非电影节的第三大电影节。该电影节与柏林国际电影节、德班电影市场合作，每年 7 月底连续 12 天在德班举行。在德班的不同地点，包括那些还未建立电影院的农村地区，展映来自全世界的 250 部影片。该电影节目前已成为德班的一张城市名片，并正在结合当地印度裔人口较多的区域特色，力争打造成为南非的宝莱坞。除了德班国际电影节，南非各大城市也都设立了相应的电影节或影展，譬如，约翰内斯堡电影节（Jozi Film Festival）、科瓦马舒电影节（KwaMashu Film Festival）等，并纷纷举办电影论坛和工作坊项目，以增进产业活力、打造城市文化品牌。

除了大银幕电影,录像电影的发行网络也在南非建立了起来。为了集聚本土电影观众的力量,南非与尼日利亚、加纳等非洲其他国家一样,发展录像电影工业。一部南非录像电影预算成本通常在10万~300万兰特,而在德班、凌波波等经济不发达的省份和地区,预算成本则更低,通常在6万~15万兰特。在特克维尼(eThekwini),年轻导演正在发展自己的电影制作模式,在没有发行商的支持下部分电影人用低成本摄像机独立完成影片。这种大制作与低成本并行的电影工业发展模式,使得南非时至今日已成为仅次于尼日利亚的非洲电影重镇。(图4-11)

图4-11 2015年1月24日作者在南非当地音像店调研

三、南非电影的未来面相

相比非洲其他国家,南非电影基础好、发展快,通过新一轮的工业化实践,重新建立了健全的电影教育体制,打造了一流的电影制片厂,铺设了覆盖全国的电影院线,培育了新一代影人群体。但是,如同南非社会本身一样,南非电影业的未来之路依旧充满荆棘。

(一) 本土电影资源丰富与版权的失落并置

除了天然的电影资源丰富,南非的电影优势还在于可供直接改编成的戏剧、文学产业发达,出产了以约翰·马克斯韦尔·库切(John Maxwell Coetzee)为代表的诺贝尔文学奖获得者,为电影制作提供了取之不尽的素材。然而,在资本角力的全球化语境中,越来越多的南非优秀文学作品的版权为西方国家所购买,南非电影人错失了一次次制造杰作的机会。

2008年,美国导演史蒂夫·雅各布(Steve Jacobs)将库切的小说《耻》(*Disgrace*, 2008)搬上银

幕（图4-12）。从完成片来看，影片在故事情节的设置和人物台词的运用上都是忠实于原著的，但改编后的影片与原著相比在人物塑造、空间描写等方面还是逊色不少，在很多地方也和原作者的创作意图等有很大出入。小说和影片都主要叙述了三个中心情节：与妓女交往、校园丑闻和农场强奸事件。原著小说第一章用了近10页的篇幅描写主人公与妓女的交往，交代主人公的身份、处境及精神状态。52岁的大卫·卢里在开普敦一所大学教授浪漫主义诗歌，他立场坚定、傲视当权，不惜以丧失工作为代价来抗议南非的无政府状态，一代知识分子的风骨在他身上显现了出来。私生活方面，原著中的卢里教授离过两次婚后仍不忘风流，花钱定期与一位妓女幽会。但当他偶然见到这位妓女带着两个孩子，就开始想象她在家里与丈夫孩子在一起的情景，产生了心理障碍，于是和她相处时再也回不到以前那种放松惬意的自然状态。妓女发现这种情况后中断了与他的来往。卢里开始移情别恋，课堂上的一个女学生成为他的新目标。应该说，原著开头对卢里的人物前史和心路历程都作了非常清楚的交代，生动地突出了后隔离时期南非白人知识分子的无奈与孤独的心理，使读者能够迅速地和这位主人公产生认同，甚至有些同情他。而电影一开始，在字幕"Cape Town South Africa"（南非开普敦）出现时，便直接浓墨重彩地表现卢里和妓女的床戏。激情之后，

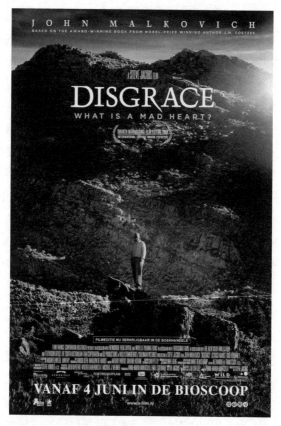

图4-12 《耻》电影海报

卢里付给妓女一些钱,妓女则告诉他自己需要离开一段时间,回老家照料母亲。之后,他开始勾搭女学生。显然,电影改编省略掉了人物的前史,只是轻描淡写地提了下妓女要离开他。在典型的非洲奇观叙事的背

后,厚实的夹杂着政治与欲望的人物丰富的心理变成了简单肤浅的生理发泄、色情交易。这一次改编,很难说是成功的。

根据南非著名女诗人英格丽·琼蔻(Ingrid Jonker)的同名诗集及生平改编的电影《黑蝶漫舞》(*Black Butterflies*, 2011)(图4-13)由荷兰导演宝拉·范·德·奥斯特(Paula van der Oest)执导。影片开头的旁白"我支持滥交……支持那些无依无恃的非洲人,支持杀人夺命",瞬间把观众拉进了一个典型的非洲奇观式叙事语境中。与《耻》一样,《黑蝶漫舞》除了开场有字幕提示故事发生在开幕敦,但作为影片的故事背景,片中并无任何开普敦的场景标识。换言之,它们可以被置换成任意一个地方,南非也成为一个空洞的能指。而在根据南非女作家谢拉·科勒(Sheila Kohler)同名小说改编的英国电影《裂缝》(*Cracks*, 2009)中,故事发生的场地干脆从原著中的南非搬到英国,无任何字幕提示,更无任何南非符号,南非成为看不见的缺席者。

客观来说,将文学作品改编成电影具有一定的难度,对外国经典名著的改编更是难上加难。由南非原著改编成的欧美电影尽管在技术上、制作上比本土导演可能更为精良,但不是唤醒老的殖民程式,就是让

图4-13 《黑蝶漫舞》电影海报

南非成为在场的缺席者。面对西方的文化强势及文化争夺,"哪些被生产和发行,电影的接受和理解情况如何,这些都需要加以解释;甚至有可能的话,加以补救。尽管这场战争是艰苦的,而且可能赢不了,但

南非等国家试图这样去做"。①

(二) 本土电影市场扩大与好莱坞占据统治地位并行

尽管新南非电影发展了二十多年,但仍然只占据本土电影票房市场很少的份额,占据统治地位的仍然是外国电影(图4-14),其中美国电影又占据放映总量一半以上(表4-1)。南非2014年度票房排行榜上,排名前三的均为好莱坞电影:《变形金刚4:绝迹重生》(*Transformers: Age of Extinction*, 2014)、《霍比特人3:五军之战》(*The Hobbit: The Battle of the Five Armies*, 2014)、《驯龙高手2》(*How to Train Your Dragon 2*, 2014)。

其实,时至今日,并不是南非没有制作出足够的电影来满足本土观众,而是面临如何发展强有力的电影产业和制定电影政策来吸引更多的观众观看本土电影的问题。为此,南非正努力尝试引入不同国家的电影力量丰富和培育电影市场的多样性。从2015年开始,南非积极加强与中国电影界的交流与合作,从2月起陆续在比勒陀利亚、约翰内斯堡等城市放映中国

① MICHAEL T. MARTIN, *Cinemas of the Black Diaspora: Diversity, Dependence, and Oppositionality* (Detroit: Wayne State University Press, 1995), 16.

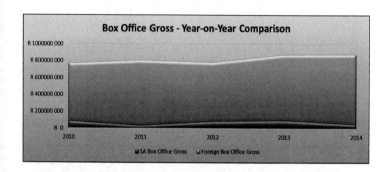

图4-14 2010—2014年南非本土电影与外国电影市场份额图
(资料来源:南非国家影视基金会官方网站 http://nfvf.co.za/home/.)

表4-1 2014年南非发行的各国电影一览表

Country of Origin	Number of Releases	% of all releases	Box Office Gross	Box Office Share (%)
USA	130	57.0%	R 622 102 779	70.7%
SA	23	10.1%	R 55 197 959	6.3%
UK/USA	10	4.4%	R 53 159 389	6.0%
UK	7	3.1%	R 3 671 140	0.4%
FRA/USA	4	1.8%	R 6 359 942	0.7%
CAN	4	1.8%	R 793 216	0.1%
FRA/UK/USA	3	1.3%	R 9 279 450	1.1%
AUS/USA	3	1.3%	R 8 557 827	1.0%
FRA	2	0.9%	R 16 296 409	1.9%
GER/USA	2	0.9%	R 5 101 654	0.6%
Rest of the Countries	40	17.5%	R 99 744 056	11.3%
Total	228	100%	R 880 263 821	100.0%

(资料来源:南非国家影视基金会官方网站 http://nfvf.co.za/home/.)

电影《一代宗师》等；8月，北京大学生电影节代表团走进南非；9月，北京影视剧非洲展播季在南非约翰内斯堡启动；11月，中国国家新闻出版广电总局率20多家中国影视机构参加非洲电视节。新的中国影视剧走进南非，为改变好莱坞主导的南非电影市场生态提供了新的可能。

（三）合拍项目日益减少及中南合作的可能性

在全球化浪潮中，南非分别在1997年、2003年、2004年、2007年、2010年、2011年、2012年与加拿大、意大利、德国、英国、法国、澳大利亚、爱尔兰签订了合拍协议。但2011—2014年，南非与外国的合拍项目日益减少，2011年有16个，2012年有12个，2013年有6个，到2014年只剩下7个。目前，中南两国自从1998年建交以来关系日益紧密。中非合作论坛约翰内斯堡峰会刚刚结束，在南非的华人华侨有30万人以上，且中国本土电影经济和技术实力日益增强，《非诚勿扰2》（2010）、《人再囧途之泰囧》（2012）、《北京遇上西雅图》（2013）等纷纷走出国门到加拿大、日本、泰国取景，但至今尚未有中国电影剧组去南非取景。事实上，南非自然与人文资源丰富，可以为中国电影人提供丰富的素材、开辟中国电影的非洲市场，最终建构中国电影和南非电影互利共赢的模式。

遗憾的是，截至目前，中南两国并没有签订任何合拍协议。

（四）影院建设的加速与种族歧视之殇

南非的影院建设在规模和品质上都不断提升，但观众层面的种族分野依旧存在，大部分黑人观众仍然看不起电影，进不了电影院。南非种族隔离时代最大的黑人聚集区索韦托 2007 年才开设影院。更为典型的例证，拍摄了《卡雅利沙的卡门》《人之子》(*Son of Man*, 2006) 两部反种族主义的电影，为南非电影赢得柏林国际电影节金熊奖等世界性荣誉的导演马克·唐福特·梅因为反抗种族歧视，被赶出了工作的地方——南非开普敦第六区的富加德剧院（Fugard Theatre），愤怒的马克在《开普敦时报》(*Cape Times*) 上发表了《在白人的剧院工作》(Working on the White Face of Theatre) 一文：

> 我知道这是一个复杂和困难的问题，我为我们持续的失败感到脸红、尴尬。我并不是在进行自我安慰，因为并不仅仅是富加德以"白人"为主，虽然我不敢说本市各家剧院、餐馆、电影院都如此。

开普敦应该是一个世界上最多元文化的城市，我们都需要承担更多的责任才能弥合裂痕。我们已经有16年的时间去适应它：为什么还会失败？

我相信，在我们的电影和戏剧作品中，我们总是首先寻求卓越，然后创造有助于建构一个新的能够分享民主的国家的作品。

最近有些人问我，我们的作品是为黑人观众还是白人观众进行创作？我坚定地回答我们的作品必须为所有人服务。我们的作品必须为以前人为的隔离制度搭建桥梁，对于我来说，需要澄清的问题是我们评判的价值，不仅仅是艺术的，同时也要有助于创造一个广泛意义上的"国家"。

这并不容易，作为一对种族混合的夫妇，我清醒地认识到我的妻子和儿女是旅馆、咖啡厅、电影院或剧院唯一的有色人种。①

遥望来时路，南非电影依旧征途漫漫。

① 参见 http://www.artlink.co.za/news_article.htm? contentID = 25972，2022年3月1日。

迈向新诺莱坞

在非洲大陆上，尼日利亚是一颗耀眼的明星，在社会经济层面享有多个"非洲第一"：总人口接近2亿，是非洲第一人口大国；能源资源丰富，是非洲第一大石油生产和出口大国；经济总量超越南非，成为非洲第一大经济实体；同时也是非洲文明古国，早在两千多年前就有了比较发达的部族文化。电影艺术诞生后，尼日利亚突出的经济社会文化资源为电影人提供了取之不尽的创作源泉。

一、诺莱坞：去殖民影像叙事

电影诞生之初，尼日利亚正处于殖民时期，宗主国英国为把控属地的意识形态，严格控制尼日利亚的电影制作、发行、放映和传播，以拉各斯为中心成立了英国殖民地电影联合公司，制作和发行为殖民意识形态服务的殖民电影。这些殖民电影通常颠覆非洲传

统伦理和人类基本价值观，把侵略行为美化成文明宣传，从而为西式"民主"和意识形态宣教服务。一位电影研究者写道：非洲一个村庄的伊斯兰教领袖谴责电影充满谎言、诡计以及反伊斯兰教目标，为了保护整个村庄不受殖民统治者强加的虚构影像的精神迫害，宗教领袖命令妇女和儿童待在家里，只让男人参加观影仪式，而且在整个电影放映过程中他们都眯着双眼①。于是，电影离非洲普罗大众越来越远，尼日利亚电影生态日益恶化。

1960年代非洲民族解放运动风起云涌，尼日利亚获得独立，但政治殖民的终结并没有带来文化殖民的结束，欧美老牌殖民帝国利用自身在全球的文化霸权地位，继续强化自身意识形态的输出，拍摄反映尼日利亚负面形象的电影，让白人在电影中扮演拯救者形象，进一步突出欧美国家对尼日利亚等非洲国家的重要性，《太阳之泪》（图4-15）和《无境之兽》（*Beasts of No Nation*, 2015）便是其中的典范。《太阳之泪》故事框架和我国电影《战狼2》《红海行动》类同，讲述美国特种部队士兵在前往尼日利亚原始丛林拯救一名美国女医生的过程中，出于人道主义援助

① MANTHIA DIAWARA, "Popular Culture and Oral Traditions in African Film," *Film Quarterly Journal of African Cinemas* 3 (2011): 6-14.

图4-15 《太阳之泪》电影海报

精神把尼日利亚难民也一并拯救出来了。为突出美国大兵电影中一贯宣扬的美式战斗精神,影片把故事背景地尼日利亚塑造成了政局动荡、部族屠杀盛行、愚昧野蛮的地方,片中的美国人高大威猛、富有组织纪

律、深具人道主义精神；而尼日利亚人却是住着茅草屋、衣不遮体的落后居民。《无境之兽》（图4-16、图4-17）以儿童视角来讲述战争和政变权的过程，主人

图4-16 《无境之兽》电影海报

图4-17 《无境之兽》电影剧照

公目睹战争爆发、家庭离散、亲人被杀,侥幸逃脱后被叛军发现、留下后训练成为一名童子军,在首次杀人之后精神受到刺激,从此无所畏忌、吸食毒品、屠杀平民,由战争的受害者变成一名帮凶。当他和他的伙伴屡战屡胜之后却发现战争不过是政治家的游戏,因此拒绝收编,最终走向瓦解。影片中,政府军屠杀平民,战争无休无止,而政府军在不久之前也是政变部队,新的政变又在酝酿,危机四伏。画面里饿殍遍野、血流成河。影片如同《卢旺达饭店》之于卢旺

达,《血钻》之于塞拉利昂,《黑鹰坠落》《索马里海盗》之于索马里一样,尼日利亚也被彻底负面化、刻板化了。在非洲独立后的数十年,老牌殖民帝国通过这种殖民影像的叙事框架,把白人的种族优越性凸显出来,把非洲演变成了全世界观众心中的黑暗大陆。

1990年代初诺莱坞的诞生一方面打破了欧美电影垄断非洲市场的格局,非洲大陆有了自己的电影产品;另一方面为非洲形象的重新建构带来了希望,以往西方电影里的非洲总是被打上"贫穷""饥荒""暴力""艾滋病"等烙印,而诺莱坞解构外界对尼日利亚甚至整个非洲的刻板印象,深挖各部族的传说和名人轶事,讲述土生土长、贴近百姓生活、反映社会现实的本土故事,反映土生土长的"正能量",因此,诺莱坞诞生后不仅在非洲本土具有绝对主导性的文化影响力,而且深受非洲离散人群的喜爱,成为在欧洲、美国、中国的非洲人的生活必备品,他们发现了久违的自己所熟悉的生活经验,那是不同于以往好莱坞电影的非洲叙事和形象构建,因而诺莱坞诞生后迅速受到了推崇,不仅是一个区域现象,更超越了疆域的界限成为全球化的文化现象。

二、诺莱坞的崛起

有关诺莱坞的既定言说中,其内涵和外延包含几个维度:

作为一种娱乐产品,在尼日利亚本国和非洲大陆拥有绝对的品牌效应和文化号召力,通过 DVD 以及各大电视网的诺莱坞电影频道走进非洲百姓生活;

作为一门艺术,综合了尼日利亚历史悠久的约鲁巴剧院传统、星光璀璨的文学资源①以及发达的黑人音乐文化;

作为一种文化仪式,吸收了非洲本土逐步式微的传统宗教和巫术文化,以及道德、节日、语言、服饰等,力图在社会各领域影响人们;

作为一种工业,为经济发展做出卓越贡献,解决了本国超过 100 万人口的就业问题,成为尼日利亚仅次于农业的第二大劳动力市场,并为尼日利亚经济贡献了平均每年 6 亿美元的总收入②;

① 尼日利亚文学备受国际瞩目,最为人们所熟知的尼日利亚作家有渥雷·索因卡,他曾于 1986 年获得诺贝尔文学奖,是非洲第一位荣获此殊荣的本土作家,其他著名作家还有被誉为"非洲现代文学之父"的钦努阿·阿契贝,以及荣获布克奖的本·奥克瑞(Ben Okri)等。

② 统计数据来自美国国际贸易委员会(United States International Trade Commission,USITC)《贸易执行简报》(*Executive Briefings on Trade*)2014 年 10 月发表的文章《尼日利亚电影工业:诺莱坞正试图全球扩张》(Nigerian's Film Industry:Nollywood Looks To Expand Globally),参见拙文《从诺莱坞到非莱坞——非洲录像电影产业的崛起》。

第四章 国别之维

作为一种产业模式，以本土的产品对抗西方的殖民影像，周边国家加纳、喀麦隆、卢旺达、津巴布韦、坦桑尼亚等纷纷效仿打造"加莱坞""喀莱坞""希莱坞""津莱坞"等，成为影响非洲影视产业的"尼日利亚模式"。

诺莱坞的成功首先依赖于尼日利亚两亿人口的庞大消费市场。回顾非洲电影史，尼日利亚在1960年独立后优先发展广播和电视，于1963年制定颁布了电影法，截至1985年约有250家电影院，之后对石油的过度依赖导致尼日利亚经历了社会的巨大变化，经济不景气，普通民众无力承受娱乐消费，电影院纷纷倒闭，为以录像带形式问世的诺莱坞电影提供了流行的可能。在尼日利亚，庞大的录像店系统的存在使得人们很方便租到或买到诺莱坞影片，一张最新电影的碟片也就在人民币10元左右，而购买时间稍微远一点的碟片或租赁碟片则更便宜，加上人口红利带来了巨大的市场，诺莱坞迅速形成了气候。

诺莱坞能够出现在尼日利亚，而非非洲大陆其他地方，与尼日利亚这个国家民族性格有关。尼日利亚由于人口多、竞争大，大部分百姓不像非洲其他民族悠闲随性，而是养成了积极进取、勤劳创业的精神。

笔者2018年6月在尼日利亚期间曾专程跟踪调研诺莱坞摄制组（图4-18），出于节省制片费用的考虑，朝七晚十、一天工作15个小时以上是大多数诺莱坞剧组的劳动强度。同时，诺莱坞的成功也得益于尼日利亚人卓越的经商意识，有关尼日利亚人的种种评价中有一种说法是"鞋子可以论只卖"。在电影领域，尼日利亚人不仅把诺莱坞影片推广到了非洲大陆各个角落，还把市场拓展至欧美国家、行销全球，创造了非洲难得一见的跨越疆界的文化产品。

图4-18　诺莱坞电影剧组，2018年6月作者　摄于拉各斯

由于诺莱坞在刚开始的发展阶段最主要的目标是将拍摄的电影在市场上成功出售,而非像以往的非洲电影那样仅面向西方电影节;在过度追求速度和产量的商业背景下,相应的硬件技术和人员素质均跟不上年产量2000部的需求,诺莱坞电影在品质方面出现诸多问题,后来招致了诸多文化精英的诟病,如过度商业化、产品质量低、电视化倾向明显等。更有甚者,看到诺莱坞有利可图,不同行业的人纷纷涌进这个行业分一杯羹,结果导致从业人员泥沙俱下、鱼龙混杂,严重损害了诺莱坞的健康发展。有文化批评者指出,"尼日利亚小说富于想象,可以和非洲其他国家相提并论,但尼日利亚电影相比非洲其他国家则品质较低"。① 外界更倾向于将其认定为"录像"而非"电影",这无疑带给尼日利亚电影乃至非洲电影新的身份危机。

三、迈向新诺莱坞

近几年,随着诺莱坞的发展壮大,剧作、导演、制片、发行、放映、合作等各方面经验日趋丰富,思想和技术日益进步,越来越多的导演不愿意把自己作

① NWACHUKWU FRANK UKADIKE, *Black African Cinema* (California: University of alifornia Press, 1994), 153.

品归属于诺莱坞电影,"诺莱坞是一种类型,不代表尼日利亚电影的全部"。① 在统治尼日利亚电影业20余年后,诺莱坞电影产业有更多的资金,加大了影片的预算,拍摄周期也更长,部分电影已经放弃了原来粗制滥造的审美取向,近些年出现了一些制作较为精良的影片,包括孔勒·阿福拉延(Kunle Afolayan)②的作品《雕像》(*The Figurine*,2009)、《电话交易》(*Phone Swap*,2012)、《十月一日》(*October 1st*,2014)、《首席执行官》(*The CEO*,2016),埃尔维斯·丘克斯(Elvis Chuks)的作品《真正公民》(*True Citizens*,2012),穆罕默德·阿里·巴罗根(Mahmood Ali-Balogun)的作品《和我一起跳探戈》(*Tango with Me*,2010),罗伯特·皮特的《亚特兰大30天》(*30 Days in Atlanta*,2014)、《牙买加之旅》(*A Trip to Jamaica*,2016),比驿·班德勒(Biyi Bandele)的作品《半轮黄日》、《五十》(*Fifty*,2015),等等。这批尼日利亚最有才华的导演努力把专业主义推至诺莱坞,

① 参见 http://blogs.indiewire.com/shadowandact/interview-chika-anadu-talks-debut-b-for-boy-transitioning-to-film-telling-womens-stories,2022年3月1日。
② 孔勒·阿福拉延1974出生于尼日利亚一个电影世家,父亲是约鲁巴传统的戏剧和电影导演、制片人。孔勒·阿福拉延攻读完经济学后,从2005年开始活跃在尼日利亚电影界,先后从事演员、导演工作,代表作是在2009年非洲电影学院奖上摘得五项大奖的《雕像》。

与录像电影平均拍摄周期为一周、拍摄成本为1万—2.5万美元不同,他们的电影拍摄周期更长、成本更高,比如,《电话交易》制片成本大约在50万美元;《雕像》的制片成本不到40万美元,但花了三个月时间去拍摄。显然,这种投入下制作的影片品质比以往诺莱坞电影更有保障,我们试以《十月一日》和《男孩B计划》举例说明。

《十月一日》在第4届非洲电影节上获得最佳故事片、最佳编剧、最佳男演员,影片的格局和力度可以从故事梗概中获知一二:1960年9月,尼日利亚处在脱离英国殖民统治的边缘,一个名叫丹的警察被殖民当局派往北方小镇调查女性连环谋杀案;当他到达后,更多的谋杀案出现,地方形势日益紧张。随着调查的深入,他认识了当地非常著名的女老师,后者成为凶手的最后一个目标。独立日即将到来之际,他顺藤摸瓜,将凶手抓住;十月一日,英国国旗降落,尼日利亚国旗升起,他本人也告别了殖民警察的身份。区别于以往诺莱坞电影的娱乐至上风格,影片将尼日利亚的独立历史、南北分裂的现实困境等缝入叙事体系中,使得《十月一日》不仅仅是部娱乐片,更具有史诗片的格局、作者电影的气质。"无论从哪个方面看,《十月一日》都堪称典型的孔勒·阿福拉延电影。尽管有着全明星的出演阵容、庞大的预算、广阔的时

代背景、雄心勃勃的故事和让人揪心的悬念,但导演仍然在这部影片中打上了明显的个人印记,这种印记或许将来有一天会被人们称作是'阿福拉延笔触'。他再一次证明,也许是今年第一次在电影中证明,有雄心壮志是好事,没有人比尼日利亚人更能代表尼日利亚。"①

《男孩B计划》(图4-19)获得第25届西雅图国际电影节评审团大奖与最佳新导演奖、洛杉矶国际电影节观众奖、第57届伦敦国际电影节最佳导演处女作(提名)等奖项,并在非洲本土的电影节上荣获"尼日利亚最佳影片"这一桂冠。相对于录像电影的简单情节,这部影片在主要人物的行为动机设置方面,调用了丰富的剧作技巧,阿马卡在开始段落里面是一个家庭和事业都成功的中年女性,影片随后设置了主要人物的主客观驱动力:一是阿马卡意外流产,但为了维护家庭,她穿上厚厚的孕妇装,试图将流产一事隐藏至调包结束从而瞒天过海;二是丈夫兄弟去世,夫妻二人回到乡下老家,妻子遭受男方家长的非议和指责,进一步加速了她调包计划的心理建设;三是婆婆后来将一个年轻的女性直接带到家里,和丈夫一起

① 参见 http://ynaija.com/movie-review-october-1-shining-example-nollywood-rising/,2022年3月1日。

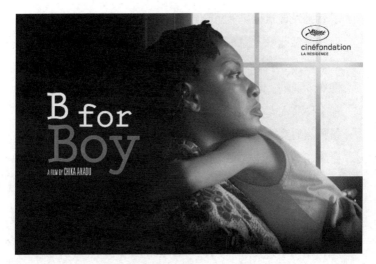

图 4-19 《男孩 B 计划》海报

生活,并跪在她面前,要求其为家族考虑,将血脉延续下去。这些动机的叠加,为人物最后的极端行为做了充分的铺垫。

作为反方力量,叙事的对抗性在于完成交易的女孩是一个年轻无知的女孩,为了使她最终因自己反悔而致的悲剧合情合理,影片同样也设置足了人物动机:一是女孩的怀孕是受到男友的欺骗,后者是专门从事婴儿调包交易的犯罪分子,在他被警察抓捕后女孩走投无路,为了生计求助于阿马卡;二是年轻的她往往容易为情绪左右,反复无常是她的性格特点,羊水破

了后她发现自己仍然思念着男友，尽管后者欺骗了她，但她突然改变主意想为他留下这个孩子。由于导演将其设置为一个年少无知的女孩，就为她后来的任性和反悔作了铺垫，因而观众不难接受其出尔反尔的行为。再加上导演本人为女性，女性特有的先天细腻情感使其具备天然的女性题材处理优势，整部影片叙事流畅、节奏紧凑、细节处理过硬，适合大银幕观众。

视听层面，影片也体现出了不同于录像电影级别的专业完成度：场景设计方面，虽然依旧是家庭伦理戏，但与录像电影不同，家庭场景只占一小部分，影片不时带入城市外景从而达到以小见大、以家庭隐喻社会的效果；摄影方面，为了配合整部影片的主题，影片从一开始就用手持摄影，并一以贯之至影片结束，手持摄影带有的晃动感，营造出一种不安情绪，为影片最后的悲剧作了视觉铺垫；同时，影片长镜头、景深镜头居多，充分调动了观众的带入感，引发观众对非洲一夫多妻制、男尊女卑、重男轻女、青年犯罪等问题的思考。

《十月一日》《男孩B计划》只是近年来诺莱坞随着产业日益发展、创作队伍日益提升带来的电影品质提升的其中一部，但它们的存在确实说明了尼日利亚电影的一个新现象：超越录像电影的范式，重新回归

银幕美学。由于制作精良,这些影片在尼日利亚内外引起了强烈的社会反响,在国际电影节崭露头角的同时开始在本土影院上映,表明了尼日利亚人正在以严肃的态度对待电影制作,也证明了他们确实有能力拍出有品质保证的电影。[①] 事实上,由于这些影片在影院上映后成功地收获了一部分市场份额,新的影剧院建设正在进行,原有的一些大型院线,包括在拉各斯、阿布贾、哈科特港等城市有 30 多块银幕的银鸟院线(Silverbird Cinemas)和劳恩斯高级院线(Genesis Deluxe Cinemas)都在计划拓展。这些影院加大了本土电影上院线的可能性,反过来又进一步反哺了大银幕电影的制作。

有批评家把尼日利亚电影工业这一新现象命名为"新诺莱坞":"新诺莱坞是一个用来描述一些以更高的预算拍摄达到世界级专业水准电影的尼日利亚导演的术语,他们在尼日利亚和海外都进行放映、并进入国际电影节,这是在诺莱坞的电影制作和发行模式下的主要结构转向之一。"[②] 新诺莱坞不仅体现在剧作、拍摄、画面、声音、音乐等方面更为讲究,而且是尼

① SANTORRI CHAMLEY, "New Nollywood Cinema: From Home-Video Productions Back to the Big Screen," *Cineaste-America's Leading Magazine on the Art and Politics of the Cinema* (2012): 21-23.

② JONATHAN HAYNES, "New Nollywood: Kunle Afolayan," *Black Camera: The New Series* 2 (2014): 53-73.

日利亚从录像电影工业转向影院电影工业的集中体现：

随着科技的发展，技术日益提高，设备更新加快，摄影质量得到了全面的提高。与以前用手持小型摄像机不同，现在配备了佳能C300、阿莱ALEXA等专业级摄影机，大摇臂、航拍无人机、达·芬奇调色系统等硬件也已经运用到尼日利亚电影制作当中；

随着人才需求量的增大，从业人员对专业技术的学习热情日益高涨，各类影视教育培训机构逐渐增多，除了以拉各斯大学（University of Lagos）、伊巴丹大学（University of Ibadan）为代表的综合性大学电影系以及以尼日利亚电影学院（National Film Institute）为代表的影视专业院校两套电影教育体系，一些大的制片公司也在陆续组织国内外师资提供专业的培训，电影导演、剧作、摄影、录音课程在这个国家遍地开花，从业人员素质的提高为诺莱坞的转型打下了坚实的基础；

尼日利亚电影的巨大市场吸引大量国内外资金的注入，包括一些国内外知名品牌开始和诺莱坞合作将广告植入电影之中。随着预算的提高，诺莱坞开始将关注点由录像电影的底层叙事转向属于影院观众的中产阶级情调，注重展现拉各斯现代都市生活，部分摄制组甚至走出国门到海外取景（如《亚特兰大30天》

《牙买加之旅》,以强大的资金和阵容拍摄视觉效果奢华的电影;

电影交流与合作日益频繁。尼日利亚在国内每年举办非洲国际电影节、尼日利亚阿布贾国际电影节(Abuja International Film Festival)①、实时国际电影节(Realtime International Film festival)、祖玛电影节(Zuma Film Festival)、艾科国际电影节(Eko International Film Festival)等各类电影节,积极推动尼日利亚电影界与外国影人交流(图4-20)。同时,随着宣传费用的增加,尼日利亚还通过在海外举办诺莱坞伦敦展(2010)、诺莱坞丹麦展(2011)及巴黎诺莱坞电影周(2013)等节展扩大诺莱坞的国际影响力,吸引更多国家的电影投资人和制作者关注不断发展的诺莱坞电影产业;

① 于2014年举办的第十一届尼日利亚阿布贾国际电影节上,包括中国在内的十多个国家所提供的影片参加了电影节竞赛环节的角逐。经过电影节评委会审议,《十二生肖》《一代宗师》和《走路上学》三部片获得最佳外语故事片提名;成龙因《十二生肖》分获最佳男演员和最佳导演提名;王家卫(《一代宗师》)和彭家煌、彭臣(《走路上学》)也获得最佳导演提名。经过激烈角逐,《十二生肖》荣膺最佳外语故事片奖、最佳观众好评奖、评委会金奖,成龙获最佳导演奖。中国成为那一届国外参赛获奖最多的国家。

图 4-20 诺莱坞主要电影节

学术和相关研究渐多,由于诺莱坞独特的声音能够打破非洲不同国家的社会经济文化阶层区隔,且不断有新的作品和导演在国际上崭露头角,诺莱坞得到了国际学术界的关注,各类著述不断问世,相关研讨会议也不断举办[①],成为国际影视学界和非洲文化研究领域的显学。

① 笔者于 2018 年 6 月 24 日参加在拉各斯大学举办的拉各斯研究会议,12 个分论坛议题中诺莱坞占据 3 席,可见诺莱坞在拉各斯相关研究中所占比重。

寻梦内罗毕

在世界版图上，肯尼亚以广袤的东非大草原、壮观的动物大迁徙、壮阔的海岸线、雄伟的大裂谷高地闻名，这些得天独厚的自然地理环境使得肯尼亚在很长一段时间内成为欧美电影的取景胜地。遗憾的是，尽管拥有丰富的外景实践与制作历史，肯尼亚电影迟迟未在世界电影版图上展现自己的身影。直到20世纪90年代，肯尼亚电影先驱安妮·蒙盖、万吉鲁·金扬瑞（Wanjiru Kinyanjui）创作出了第一批本土电影。新世纪以来，政府政策的支持、数字技术的普及、网络平台的兴起、电影组织的涌现等内外部环境的改善，点燃了肯尼亚电影业的发展之火，出现了以"Riverwood"（河坞）为代表的电影业态，并打造出了《灵魂男孩》（*Soul Boy*，2010）、《寻梦内罗毕》（图4-21）、《必要的东西》（*Something Necessary*，2013）、《卡蒂卡蒂》（*Kati Kati*，2016）、《我

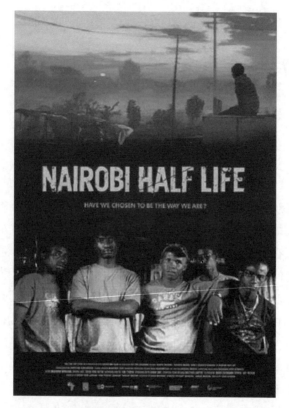

图4-21 《寻梦内罗毕》海报

们所有人》(*Watu Wote：All of Us*, 2017)、《朋友》(*Rafiki*, 2018) 等有一定国际影响力的作品。

第四章 国别之维

一、从殖民影像到"Riverwood"

和其他非洲国家一样,肯尼亚境内最早的电影制作来自欧美世界。"电影在肯尼亚出现最早可追溯至20世纪初,其特点是由传教士、狩猎者和殖民官员传来。"[①] 由于殖民的关系,肯尼亚在很长一段时间内被当作西方电影的外景地。仅20世纪30年代,好莱坞就在肯尼亚取景拍摄了《大探险》(*Trader Horn*, 1931)、《非洲假日》(*African Holiday*, 1937)、《斯坦利与利文斯顿》(*Stanley and Livingstone*, 1939)等影片。到了20世纪50年代,以《所罗门王的宝藏》、《乞力马扎罗山的雪》(*The Snows of Kilimanjaro*, 1952)为代表的影片在国际上大放异彩,让肯尼亚题材的电影进一步受到西方电影人的青睐。然而,在这些电影的制作过程中,肯尼亚人只是充当幕后工作人员的角色;在银幕之上,片中的黑人角色也仅以奴隶、愚昧土著、仆人等卑微形象呈现。因而,这些肯尼亚题材电影本质上都是西方殖民视角下的非洲叙事。有专家指出:"这些电影展示了白人殖民者如何看待撒哈拉

[①] OKIOMA NICODEMUS, JHON MUGUBI, "Filmmaking in Kenya: The Voyage," *International Journal of Music and Performing Arts* 1 (2015): 46-62.

以南的非洲，而不是撒哈拉以南的非洲艺术家如何呈现非洲。"①

西方人拒绝在银幕上展示真实的非洲人物形象，在独立后激起了非洲人民自主拍片的欲望，加上 20 世纪 60 年代泛非意识形态从美洲转移到非洲，从内生视角看待本国艺术和文化成为诸多非洲国家的共识。1963 年肯尼亚独立后成立了两家机构来发展本土电影业。其中，"肯尼亚电影公司（KFC）负责影片发行，肯尼亚大众传媒学院（KIMC）从事 16 毫米拍摄、洗印，并为电视台培训制片人员"②。然而，在整个七八十年代，肯尼亚内部权力斗争此起彼伏，政治危机不断，电影业发展严重受阻。最有名的例子是 20 世纪 70 年代肯尼亚筹拍一部关于茅茅起义（Mau Mau Rebellion）③ 的电影，以此纪念国家的重要历史时刻、展现本国最新发展形象。这是肯尼亚当时最具野心的一次电影尝试，筹备历经数年，最终却因为官僚政治而不

① ACHIENG'NDEDE, LENCER, SIMON PETER OTIENO, MIRIAM MUSONYE, "From the Snows of Kilimanjaro to Nairobi Half Life: Over 50 Years of Film in Kenya," *Nairobi Journal of Humanities and Social Sciences* 1 (2017): 5.
② 〔美〕曼西亚·迪亚瓦拉：《英语非洲的电影制片》，陆孝修、陆懿译，《当代电影》2003 年第 4 期。
③ 茅茅起义是指 20 世纪 50 年代肯尼亚人民反对英国殖民者的武装斗争，多数肯尼亚人和历史学家认为，没有茅茅起义，就没有肯尼亚独立。

了了之。有意思的是,肯尼亚的电影业没有起色,但这一时期以肯尼亚为背景的好莱坞电影风靡全球。由西德尼·波拉克(Sydney Pollack)执导的《走出非洲》(*Out of Africa*,1985)(图4-22)在第58届奥斯卡颁奖典礼上荣获了包括最佳影片、最佳导演、最佳改编剧本在内的7项大奖,让肯尼亚一时成为全球电影人的焦点。

在肯尼亚电影史上,公认1986年发行的《面具》(*Kolor Mask*)为首部本土电影。影片由毕业于肯尼亚大众传媒学院的圣刚巴(Sao Gamba)执导,讲述一个跨文化交际的故事:肯尼亚留学生在英国结束学业后带回了自己的白人妻子,试图让她融入部落生活,但因为文化差异,他们的关系出现了裂痕。在故事的背后,1985年肯尼亚内罗毕举行了世界第三次妇女问题会议,旨在消除法律中的性别歧视。妇女地位的上升与女权主义的高涨促使肯尼亚随后出现了一批女性电影人,她们拿起摄影机发出新时期非洲女性的声音[①]。1992年,同样毕业于肯尼亚大众传媒学院的安妮·蒙

[①] 20世纪70年代,第二次女权运动浪潮席卷了整个发达国家,同时也影响了非洲海岸。这次运动主要强调要消除两性的差别,提高女性的社会地位,促进女性在政治生活中的参与度。这次运动也推动了女权电影理论的发展,出现了大量女性导演以及主张或阐明女权主义观点的女权主义电影。这一时期的先驱有克莱尔·强斯顿、劳拉·穆尔维。

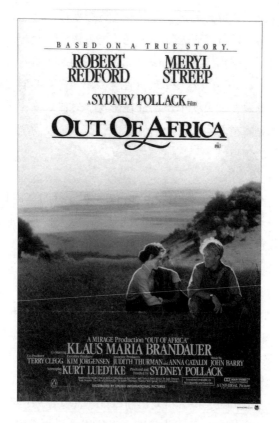

图4-22 《走出非洲》电影海报

盖创作出了肯尼亚第一部女性导演作品——《塞卡提》(Saikati,1992)。影片关注城镇化进程中女性所面临的挑战,获得非洲最具影响力的电影节——瓦加杜古泛非电影节最佳国际影片奖。无独有偶,万吉

鲁·金扬瑞创作的影片《圣诞树之战》(*Battle of the Sacred Tree*, 1995)同样展现了坚毅的独立女性形象。随后,又涌现出《艰难抉择》(*Tough Choices*, 1998)、《萨宾娜的遭遇》(*Sabina's Encounters*, 1998)等作品。这些影片均描述了肯尼亚女性在遭遇性别不平等时面临的生存困境,从而挑战男女不平等的社会性别等级传统。

20世纪90年代,"经济的自由化、数字技术的普及、政治的民主化进程为更稳定的电影文化铺平了道路"[1]。20世纪90年代初,在肯尼亚本土电影数量有限的情况下,"失业青年开始为受欢迎的功夫电影配上当地画外音"[2],这种将外国电影本土化阐述的方式深受当地居民欢迎。随后,一些才华横溢的肯尼亚青年又推出了线下观影活动,在电影放映的过程中不时加入自己的讲解与评论。再后来,他们又将自己的线下讲解画面录制下来,把这些录像出租或售卖给那些不能到现场观影的民众,这种模式逐步演变成一个商机。随着业务的扩展和经验的积累,这些早期的影像制作者不满足基于外国电影的二度创作,而是开始尝

[1] DIANG' A, RACHAEL, "Message Films in Africa: A look into the Past," *Cogent Arts & Humanities* 1 (2016): 3.

[2] NYUTHO E N, *Evaluation of Kenyan Film Industry: Historical Perspective*. (Nairobi: University of Nairobi, 2015), 268.

试拍摄简易的本土影片。由于当时这些影像从业者大多聚集在内罗毕一条叫作河街（River Road）的路上，因而这条街被称为"Riverwood"（河坞）。至此，一个地方录像产业出现了，并在随后的十几年发展为区域性有影响力的电影产业。但就整体而言，20世纪的肯尼亚除了少数几部作品质量过关，其他大多是粗制滥造的录像视频，电影业真正的起色要在新世纪之后。

二、新世纪以来肯尼亚电影的发展

新世纪以来，肯尼亚电影业开始在文化、产业、美学等多个维度全面发展，出现了瓦努莉·卡修（Wanuri Kahiu）、大卫·托什·吉通加（David Tosh Gitonga）、鲍勃·尼扬贾（Bob Nyanja）、朱迪·基宾格（Judy Kibinge）等重要电影人，创作了一批在国际电影节崭露头角的本土影片，如获得鹿特丹国际电影节（International Film Festival Rotterdam）最佳观众奖的《灵魂男孩》、获得多伦多国际电影节国际影评人奖（FIPRESCI）的《卡蒂卡蒂》，以及受邀在北京国际电影节注目未来单元展映的《寻梦内罗毕》，它们的出现使得越来越多人关注到肯尼亚电影业的存在。

(一) 民族电影业：河坞的发展

长期以来，受新殖民主义和文化霸权的影响，肯尼亚的电影院被西方影片所垄断。河坞早期的影视作品虽然不能称为传统意义上的电影，但由于包含大量的肯尼亚民族服饰、语言、音乐、宗教文化等本土元素，获得了肯尼亚人的文化认同。新世纪以来，肯尼亚国内出现了大规模的人口流动，一些人因为大选造成的政治危机远离故土，但又因风俗习惯、宗教信仰、历史文化等因素的不同，在新的社会秩序里遭遇文化的冲击。于是，在强烈的归属感与身份渴求中，河坞生产的本土电影由此成为连接离散人群与故土肯尼亚的文化纽带。"人们认为，家乡生活最好通过流行喜剧来表现：小品以村庄为背景，使用基库尤方言，尽管农村生活受到嘲笑，但情感至深。"[①] 但由于河坞生产的影片大多是非专业人士制作，预算投入少、影像制作粗糙，加上盗版猖獗，在市场上能以极低的价格购买，河坞生产的影片很长一段时间内不被外界认可，仅仅被当作是尼日利亚诺莱坞的影片弱化版。

[①] OVERBERGH, ANN, "Kenya's Riverwood: Market Structure, Power Relations, and Future Outlooks," *Journal of African Cinemas* 2 (2015): 97-115.

新世纪以来,随着摄制技术的进步以及互联网的普及,作为肯尼亚本土影业的代表,河坞的制造商们也在积极求变:一方面,一些传统的电影专业人士开始进军河坞,将自己的经验和技术带过来,有效地提高了河坞的制作水准;另一方面,为了更好地整合资源,河坞还成立了由来自肯尼亚各地200多名电影制片人组成的行业协会(Riverwood Ensemble),并在2014年设立了"河坞学院奖"(Riverwood Academy Award),用于鼓励本地制作商打造精品。此外,河坞也开始注重保护原创,每个制作公司发行的DVD都增添了一个防伪图章。在这些因素的加持下,河坞发展迅速。仅在2015年,"河坞有超过10000小时的各种类型的全新电视内容准备发行。在销售方面,高质量的电影能够在3个月内每天维持600份的销售"[1]。2016年,"肯尼亚电影分级委员会估计当地的电影产业价值超过70亿肯尼亚先令,其中河坞贡献了相当大的一部分"[2]。尽管目前河坞的发展仍受制于人才、设备、技术的局限,但随着越来越正规的制片体系搭建,河坞正逐步成为东非电影业态的代表。

[1] NYUTHO E. N, *Evaluation of Kenyan Film Industry: Historical Perspective* (Nairobi: University of Nairobi, 2015), 207.

[2] MUTUA, SILVESTER, "Kenya's Riverwood Film Industry: A Theoretical Postulation," *Journal of Language, Technology & Entrepreneurship in Africa* 1 (2020): 97-121.

(二)商业类型的多元探索

2007年选举危机是肯尼亚独立后的最大政治危机,这场危机使大约60万肯尼亚人流离失所。这一社会现象也直接影响了电影的创作,暴乱过后肯尼亚出现了大量以选举危机为叙事母题的影片,包括《和平碎片》(*Pieces for Peace*,2008)、《瓦图瓦图》(*Wale Watu*,2008)、《是我们》(*Ni sisi*,2013)、《必要的东西》等。《瓦图瓦图》讲述了两个对立种族的青年计划结婚的故事。随着选举危机的爆发,混乱接踵而来,两个种族的人民反目成仇,他们的婚礼也陷入僵局。在女权主义高涨与行业进步的背景下,新世纪出现了以瓦努莉·卡修、哈瓦·埃苏曼(Hawa Essuman)以及朱迪·基宾格为代表的女性电影人。她们的电影将女性与政治联系起来,探讨了女性在肯尼亚国家建设和政治生活中的作用。瓦努莉·卡修创作的《来自耳语》(*From a Whisper*,2009)以1998年8月7日恐怖分子袭击美国驻内罗毕大使馆和达累斯萨拉姆大使馆为背景,获得2010年泛非电影节最佳影片奖。朱迪·基宾格创作的《必要的东西》以2007年肯尼亚选举危机为背景,讲述一位坚强母亲在一场暴乱中失去了丈夫和家园,随后开始重建房子的故事。在电影中,被摧毁的房屋成为国家创伤的隐喻,导演用女性

视角审视这场政治危机,而房子的修复完成,暗示出对肯尼亚未来的美好期待。这些政治题材影片均展现了混乱的时代背景和复杂的社会矛盾,对于构建和反思肯尼亚的历史记忆具有重要的现实意义。

喜剧题材一直受到肯尼亚观众的欢迎,河坞生产的影片就以民间喜剧为主。在 YouTube 网站上,河坞上传了超过 120 余部本土喜剧,受到国内外人民的广泛关注。其中,提名泛非电影电视节和华沙国际电影节(Warsaw International Film Festival)的《移动船长》(*The Captain of Nakara*,2012)受到了肯尼亚人民的高度认可。在影片首映时,"许多人对蓬勃发展的肯尼亚喜剧提出了质疑,但当人们观看鲍勃·尼扬贾的《移动船长》时,喜剧类型就有希望"①。当代浪漫爱情喜剧《B 计划》(*Plan B*,2019)讲述了一个都市女性在意外怀孕后希望通过一个完美计划让对方负责的诙谐故事。影片在 2020 年非洲魔术观众选择奖(Africa Magic Viewers Choice Awards)的评比中击败了另一部喜剧《断线》(*Disconnect*,2018),获得了最佳东非电影奖。

① 参见 https://www.standardmedia.co.ke/lifestyle/article/2000122189/audience-left-in-stitches-as-the-captain-of-nakara-premiers,2022 年 3 月 1 日。

在非洲，"探索诸如科幻片和奇幻片等新体裁，是一个重要的发展态势，因为这使得电影人可以撇开对非洲的'黑暗之洲'（Dark Continent）的成见，畅想非洲可能的未来"①。获得2010年威尼斯国际电影节威尼斯市奖（Award of the City of Venice）的《呼吸》（*Pumzi*，2009）是肯尼亚第一部科幻题材电影。影片将背景放在第三次世界大战之后，人们生活在封闭的迈图社区，并认为外面的世界已经不适合人类生存，直到虚拟自然历史博物馆馆长阿萨收到了一份土壤样本，才开始质疑现有的秩序。这部非洲未来主义作品通过架构科幻时空批判了人们对生态的破坏，提出对现有社会秩序的质疑。② 在《呼吸》之后，肯尼亚奇幻电影频频在各类影展亮相。由哈瓦·埃苏曼创作的《灵魂男孩》（图4-23）获得了2010年非洲国际电影节长片竞赛优胜奖、2010年鹿特丹国际电影节迪奥拉普特奖（Dioraphte）等。这部超现实题材影片审视了肯尼亚基贝拉贫民窟的生活，讲述主人公阿比拉为救回灵魂被偷走的父亲而展开一段的冒险之旅。在2016年多伦多国际电影节上，肯尼亚奇幻题材影片

① 〔英〕莱兹尔·毕斯考夫：《东非地区电影产业的发展现状与研究进展》，郑连忠、徐佩馨译，《当代电影》2017年第4期。
② 非洲未来主义是一种文化美学，主要探索非洲移民的文化与技术。在电影方面，非洲未来主义主要将黑人的历史和文化融入科幻电影和相关流派中。漫威电影《黑豹》就是典型的非洲未来主义。

图4-23 《灵魂男孩》海报

《卡蒂卡蒂》获得了国际影评人联合会奖项,影片同时还代表肯尼亚参加第90届奥斯卡最佳外语片的评比,美国电影学会评价这部电影具有"脱离现实世界以及意识形态和宗派身份的力量"。

禁忌题材一直是肯尼亚社会生活的热点话题。《看不见的，无名的，不被遗忘的》(*Unseen, Unsung, Unforgotten*, 2008)讲述了四个感染艾滋病毒的年轻人的故事，这部影片试图打破人们对艾滋病毒的刻板印象，正如影片的制片人和编剧帕特里克·卡布吉(Patrick Kabugi)在接受采访时所说："我希望这部电影对观众产生一种内省的影响，即当你感染艾滋病毒时并不是世界末日。"① 从《寻梦内罗毕》里的同性隐喻，到《我们的故事》(*Stories of Our Lives*, 2014)里直面同性话题，肯尼亚电影人没有停止对同性题材的探索。由瓦努莉·卡修执导的第一部肯尼亚同性题材长片电影《朋友》(*Rafiki*)（图4-24）在2018年戛纳国际电影节进行了国际首映。该片改编自莫妮卡·阿拉克·德·奈科(Monica Arac de Nyeko)获得凯恩奖(Caine Prize)的短篇小说《詹布拉树》(*Jambula Tree*, 2006)。影片讲述了两个高中女生的爱情故事，尽管她们的父亲来自不同的政治阵营，但是她们彼此却坠入了爱河。同性恋在肯尼亚属于刑事犯罪，影片挑战了肯尼亚社会的性别既定模式，因而在2018年4月被肯尼亚电影分级委员会禁止放映。

① 参见 https://reuters.screenocean.com/record/360542，2022年3月1日。

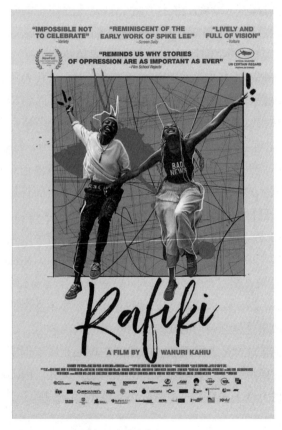

图 4-24 《朋友》电影海报

表 4-2　新世纪以来肯尼亚电影获得的国际奖项一览表

年份	中文名	外文名	主要奖项
2006	基贝拉小子	*Kibera Kid*	2006 年汉普顿国际电影节最佳学生电影 2006 年肯尼亚国际电影节最佳短片奖
2009	来自耳语	*From a Whisper*	2010 年洛杉矶泛非电影节叙事特色奖
2009	呼吸	*Pumzi*	2010 年威尼斯国际电影节威尼斯市奖
2010	灵魂男孩	*Soul Boy*	2010 年非洲国际电影节长片竞赛优胜奖 2010 年鹿特丹国际电影节迪奥拉普特奖
2012	寻梦内罗毕	*Nairobi Half Life*	2012 年非洲国际电影节最佳创新奖
2012	黄热病	*Yellow Fever*	2013 年芝加哥国际电影节最佳动画短片
2013	是我们	*Ni sisi*	2014 年鹿特丹国际电影节大银幕奖、KNF 奖提名
2013	必要的东西	*Something Necessary*	2013 年芝加哥国际电影节观众选择奖提名
2016	卡蒂卡蒂	*Kati Kati*	2016 年多伦多国际电影节国际影评人特别奖
2017	所有人：我们所有人	*Watu Wote: All of us*	2018 年美国奥斯卡金像奖最佳真人短片提名
2018	绝症女孩	*Supa Modo*	2018 年柏林国际电影节新生代儿童单元最佳影片

(续表)

年份	中文名	外文名	主要奖项
2018	朋友	*Rafiki*	2018年戛纳国际电影节酷儿棕榈奖提名、一种注目单元提名奖 2018年芝加哥国际电影节银雨果奖 2018年德班国际电影节最佳影片提名 2019柏林国际电影节青少年选择奖

(三) 跨国联合制片的增加

自电影跨入非洲大陆以来,跨国电影制作的步伐从来就没有在肯尼亚停过。从《走出非洲》到《不朽的园丁》(*The Constant Gardener*, 2005),在肯尼亚取景拍摄的影片在国际上获得了奥斯卡级别的荣誉,同时也为肯尼亚旅游业带来了可观的经济效益。近年来,随着尼日利亚、南非等非洲电影领头羊的发展,跨国家、跨区域之间的合作拍摄日渐频繁,逐渐形成一个泛非洲大陆的电影合作圈。在肯尼亚,电影融资始终是头疼的话题,因为本土没有完善的电影融资渠道,多数肯尼亚电影都需要依靠外国机构资助,典型如安妮·蒙盖的《塞卡提》就是由德国弗里德里希·艾伯特基金会(German

Friedrich Ebert Foundation) 资助完成的。

同时，肯尼亚新生代电影导演大多有欧美国家留学经历，如瓦努莉·卡修在美国加州大学洛杉矶分校戏剧、电影和电视学院获得了美术硕士学位；朱迪·基宾格毕业于英国曼彻斯特理工学院，并获得了传播媒体设计学位。这些海外求学经历让肯尼亚导演有了更广阔的国际视野的同时，也打通了更多元的融资渠道，因此，新世纪以来肯尼亚出现了一批代表性的跨国制片作品，如：由英国与肯尼亚联合制作的儿童动画电视《廷加廷加传奇》(*Tinga Tinga Tales*, 2011) 以各种动物为主角，通过音乐、对话和图像讲述非洲民间动物的起源；由德国一日美好公司（One Fine Day Films）资助的《寻梦内罗毕》是肯尼亚有史以来影响力最大的影片之一，影片被肯尼亚选送参评第85届奥斯卡金像奖最佳外语片，让肯尼亚电影进一步进入国际视野；肯尼亚2021年票房黑马《濒危物种》(*Endangered Species*, 2021)（图4-25）由肯尼亚和美国合拍，讲述了一个美国家庭前往肯尼亚荒野生存的故事。类似这种多国联合制作的方式为肯尼亚电影业发展注入了强大动力，"合作带来的融合挑战了非洲电影只能由非洲人创造的观念，也瓦解了'本地'和'外

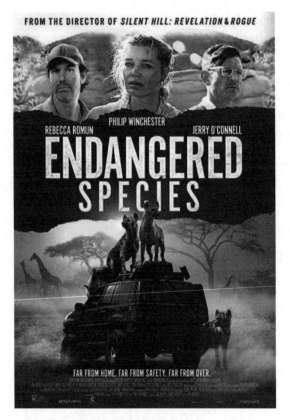

图4-25 《濒危物种》电影海报

国'之间的自动对立"①。在全球化的进程中,肯尼亚

① STEEDMAN, ROBIN, Nairobi-based Female Filmmakers: Screen Media Production between the Local and the Transnational, *A Companion to African Cinema*(Bonn: Wiley-Blackwell, 2018): 315-335.

电影人正不断借助外力讲述自己的故事。

表 4-3　近年来肯尼亚跨国重要电影合作项目情况

年份	中文名	英文名	合作国家
2010	灵魂男孩	*Soul Boy*	肯尼亚/德国
2012	寻梦内罗毕	*Nairobi Half Life*	肯尼亚/德国
2013	必要的东西	*Something Necessary*	德国/肯尼亚
2014	我们的故事	*Stories of Our Lives*	肯尼亚/南非
2014	维维	*Veve*	肯尼亚/德国
2016	卡蒂卡蒂	*Kati Kati*	肯尼亚/德国
2017	所有人：我们所有人	*Watu Wote：All of Us*	德国/肯尼亚
2018	偷猎者	*Poacher*	英国/肯尼亚
2018	绝症女孩	*Supa Modo*	肯尼亚/德国
2018	朋友	*Rafiki*	肯尼亚/南非/德国

（四）新媒体渠道的传播

近年来，非洲政局的稳定，经济得到持续发展，院线建设逐步恢复，加上智能手机在非洲大陆的普及，让非洲年轻一代更愿意通过脸书、YouTube、Instagram、网飞等互联网平台获取视频资源。肯尼亚通信

管理局最近的一项研究报告称,肯尼亚人拥有大量接触数字技术的渠道,其中 2020 年互联网服务普及率达到 85.2%。① 在技术与信息现代化的背景下,肯尼亚的电影制作人纷纷利用线上平台发行新片。获得第 8 届卡拉沙国际电影和电视奖(Kalasha International Film and Television Awards)最佳短片奖的作品《偷猎者》(*Poacher*,2018)由英国和肯尼亚联合制作,该片于 2020 年 9 月在网飞上映后受到了广泛关注,成为有史以来第一部通过网飞上映的肯尼亚电影。随后,《真诚的雏菊》(*Sincerely Daisy*,2020)、《断线》、《40 击》(*40 Sticks*,2020)等肯尼亚电影又相继登陆网飞。《迷失时光》在 2020 年获得了最佳故事片、最佳导演、最佳男主角等五项卡拉沙奖(Kalasha Awards)。影片围绕着 33 岁的山姆(Sam)展开,他在丧亲之痛后陷入了恐惧之中。这是肯尼亚电影第一次尝试关注心理健康问题。由肯尼亚视听制作公司 Sense PLAY 制作的本土电影《40 击》讲述了被困在坠毁巴士中的死囚的生存故事,该片于 2020 年 11 月 20 日在网飞首映,并将在非洲、美国、英国、加拿大、新西兰和澳大利亚等地播出。

① 参见 https://www.statista.com/statistics/1124283/internet-penetration-in-africa-by-country/#statisticContainer,2022 年 3 月 1 日。

在肯尼亚，电影制作人面临的重要困难就是缺乏发行渠道，而像 YouTube 以及网飞为代表的网站则为肯尼亚电影人提供了便捷的播放平台。河坞在 YouTube 网站上设有专门的频道，并细分 30 多个专题，发布了 1200 余部作品，受到国内外粉丝广泛关注。2020 年，网飞推出了"非洲制造，世界看见"（Made by Africans, Watched by the World）计划，旨在将非洲电影人与电影作品推广至全世界观众。网飞非洲原创节目的负责人多萝西·高图巴（Dorothy Ghettuba）在接受采访时说："我们在网飞的目标是让非洲人制作的故事被全世界观看，我们专注于为非洲和全球的消费者提供真实的非洲内容。"① 在全球化时代，非洲电影的发行与传播正在从传统渠道向新媒体渠道扩张，越来越多的人将会看到包括肯尼亚在内的非洲故事。

三、新世纪肯尼亚电影业发展机制

一份研究报告指出："肯尼亚电影公司对阻碍肯尼亚电影业发展的因素进行了研究，最终找出了一些

① 参见 https：//memeburn.com/2020/06/netflix-showcases-african-content/，2022 年 3 月 1 日。

原因，包括高税收、限制性法规、缺乏支持服务、认为当地电影低劣、缺乏资金、营销和分销等。"① 直到21世纪初，制作成本的下降、网络平台的兴起、电影节的设立、培训组织的兴起、大学教育的普及以及政府政策的支持等内外部因素的改善，才点燃了肯尼亚电影产业的发展之火。在笔者看来，新世纪以来肯尼亚电影业的发展，主要归功于以下几个方面的原因：

（一）建构本国文化认同的需要

和很多非洲国家一样，英国的殖民造成了肯尼亚文化的割裂；在独立以后肯尼亚虽然摆脱了西方的殖民统治，但在文化上却陷入了后殖民主义的桎梏。再加上肯尼亚境内大大小小40多个族群，没有单个的主体文化或者核心文化，人口最多的吉库尤族只占总人口20%左右，各族群之间因牧区、水等资源紧张导致矛盾冲突不断，并最终在2007年总统大选后爆发危机，致使肯尼亚境内上千人死亡、30万人无家可归。自此之后，肯尼亚国内要求构建本国统一文化的呼声越来越大，而电影对于构建民族文化身份认同恰恰具有重要的作用，因而受到肯尼亚上上下下的重视，由

① MOSES WAMALWAK, *Language Choice, Performance Aesthetics and Quality in Selected Kenyan Films* (Eldoret: Moi University, 2018), 16.

此推动了肯尼亚电影业的发展。以瓦努莉·卡修为代表的肯尼亚电影人不负众望，着力用影像建构本土文化叙事，解构西方国家的文化霸权，找寻本土文化身份认同。影片《来自耳语》以1998年恐怖袭击为背景，将女性置于冲突与暴乱的语境中，用个体遭遇来反思历史灾难。影片最后，主角塔马尼不去美国而选择继续留在肯尼亚，借此传递出对肯尼亚国家信念与文化身份的认同。

（二）数字技术的进步

1998年肯尼亚市场对外开放之后，英国广播公司、中国的四达时代等国际影视传媒公司纷纷进驻肯尼亚市场，"为避免信息的过度垄断，肯尼亚电信委员会规定本地电视广播频道的节目不少于40%，以避免大量西方内容充斥本土市场"[1]。这一政策间接推动了肯尼亚本土内容的制作，但长期以来高昂的制作成本限制了肯尼亚电影的发展。"1986年《面具》上映后，肯尼亚直到20世纪90年代几乎没有制作任何电影。许多学者很容易将这种差距解释为制作《面具》的昂贵成本的后果。"[2] 新世纪以来，随着高清便捷的

[1] 付玉：《肯尼亚广播电视发展格局及数字化转型》，《传媒》2019年第3期。
[2] DIANG'A, RACHAEL, "Themes in Kenyan Cinema: Seasons and Reasons," *Taylor & Francis Group* (2017): Preface.

数码技术的普及,摄制不再依赖昂贵的胶片,肯尼亚电影逐渐摆脱了制作成本的束缚,获得了更多的创作自由。早期肯尼亚电影主要通过录像带的形式传播,如今数字技术使得建立更多的电视台成为可能,因此为本地电影创造了一个新市场。"2015年6月,数字地面广播(DTT)的转型使得许多肯尼亚制片人将他们的希望寄托在电视领域的数字未来上。"[①] 在数字化的背景下,河坞正在拓宽市场,积极加入电视行业。在肯尼亚,祖库电视(Zuku TV)和当地电视行业通过卫星向东非和非洲域外更广泛的观众播放本国电影,使得电影市场充满活力。如前文所述,随着互联网的发展,电影发行逐渐向新媒体渠道扩张。随着发行渠道的日益多元,肯尼亚电影被越来越多的人了解。

(三) 本土电影教育的普及

新世纪以来,政府的支持和参与极大地推动了肯尼亚电影业的发展。2005年,肯尼亚电影委员会成立,委员会的任务包括"促进肯尼亚电影产业的发展;向政府和其他利益相关者提供建议;为电影项目提供内容资助及投资;推销肯尼亚作为电影摄制目的

[①] OVERBERGH, ANN, "Kenya's Riverwood: Market Structure, Power Relations, and Future Outlooks," *Journal of African Cinemas* 2 (2015): 97-115.

地;充当肯尼亚电影记录的存储库和档案库;促进投资发展电影业的基础设施"等。① 影片《和平碎片》《瓦图瓦图》就是在电影委员会的支持下完成制作的。为了培训电影制作人,委员会还举办了各类电影制作交流会,为那些没有接受过正规培训的电影制作人提供学习机会。

考虑到制约肯尼亚电影发展的一大因素是人才的短缺,"2012 年教育部将电影制作引入中小学、大专院校"②。2013 年,肯尼亚最好的高等学府内罗毕大学开设了电影课程;同年,肯雅塔大学开设了创意艺术、电影和媒体研究学院,教授完整的电影课程;肯尼亚美国国际大学也于 2018 年开设了电影制作学士学位课程。除了高校,一些非政府组织的支持也为肯尼亚电影注入了发展的活力。"肯尼亚电影人朱迪·基宾格创立了'纪录匣'(Docubox)机构,为支持东非纪录片创作提供培训、发展与摄制补助金。"③ 同样是非营利性培训电影组织的麦莎电影实验室(Maisha Film

① 参见 https://kenyafilmcommission.go.ke/our-mandate/, 2022 年 3 月 1 日。
② Ndede, L. A., Otieno, S. P., Musonye, M, "From the Snows of Kilimanjaro to Nairobi Half Life: Over 50 Years of Film in Kenya," *Nairobi Journal of Humanities and Social Science* 1 (2017): 5.
③ 〔英〕莱兹尔·毕斯考夫:《东非地区电影产业的发展现状与研究进展》,郑连忠、徐佩馨译,《当代电影》2017 年第 4 期。

Lab）为青年电影人提供指导，获得过奥斯卡最佳女配角奖的肯尼亚电影人露皮塔·尼永奥（Lupita Nyong'o）（图4-26）就是该项目的学员。

图4-26　露皮塔·尼永奥，电影《黑豹》女演员

(四) 培育平台的搭建

电影节在内的各类培育平台也是促进新世纪以来肯尼亚电影发展的重要因素。最早出现在肯尼亚的电影节可以追溯到 2005 年的洛拉肯尼亚银幕节 (Lola Kenya Screen), "作为东非首屈一指的儿童和青少年视听媒体平台, 洛拉肯尼亚银幕节在 2006 年 8 月至 2011 年 8 月期间展示了来自 102 个国家的 1950 多部电影"。① 近年来, 在肯尼亚出现了越来越多的电影节, 包括肯尼亚国际电影节 (Kenya International Film Festival)、贫民窟电影节 (Slum Film Festival)、肯尼亚国际运动电影节 (Kenya International Sports Film Festival), 等等。这些电影节设置的专题讨论会、短片课程和大师班等, 不仅为电影工作者和电影爱好者提供了技术支持, 也为肯尼亚、东非乃至世界电影人提供了展示和交流的空间。此外, 从 20 世纪 90 年代起, 女性电影人在肯尼亚电影业一直都占据着举足轻重的地位。2014 年, 肯尼亚举办了乌达达国际妇女电影节 (Udada International Women's Film Festival), 这是一个专门针对肯尼亚和非洲女性导演的交流平台, 旨在推动非洲女性影视从业者的发展进步。

① 参见 https://en.wikipedia.org/wiki/Cinema_of_Kenya#Film_festivals, 2022 年 3 月 1 日。

表 4-4　肯尼亚重要电影节

电影节与奖项中文名	外文名	开始时间	周期
洛拉肯尼亚银幕节	Lola Kenya Screen	2005	间歇
肯尼亚国际电影节	Kenya International Film Festival	2006	2012年停办
卡拉沙国际电影和电视奖	Kalasha International Film and Television Awards	2010	每年
贫民窟电影节	Slum Film Festival	2011	每年
乌达达国际妇女电影节	Udada International Women's Film Festival	2014	每年
河坞学院奖	Riverwood Academy Award	2014	每年

除了剧情片,"新世纪以来动画逐步被肯尼亚市场和观众所接受,进一步扩大了肯尼亚电影类型的范围"①。为了进一步促进本土动画产业的发展,肯尼亚还设立了非洲动画奖(Africa Animation Awards)和肯尼亚动画节(Annual Kenya Animation Festival),这些电影

① NICODENUS OKIOMAL, JOHN MUGUBIALISON J. MURRAY LEVINE, "Filmmaking in Kenya: The Voyage," *International Journal of Music and Performing Arts*. June1 (2015): 46-61. 动画片是肯尼亚电影的一个重要类型,内罗毕动画师恩多·穆基伊(Ng'endo Mukii)创作的《黄热病》(*Yellow Fever*, 2012)在2013年芝加哥国际电影节获得了最佳动画短片奖,这一类型开始在肯尼亚受到广泛关注。

奖项与节日旨在鼓励创作更多的非洲本土动画内容，发掘优秀的新兴人才。电影节的出现不仅激活了肯尼亚动画市场，推动了这一新类型题材的成长，也为非洲的动画师创建了一个网络平台，增进了国际交流。

结语

谈起肯尼亚，我们总能想起《动物世界》里的大迁徙，总会记得熟悉的狮子吼叫声，但这是外部世界媒体留给肯尼亚的刻板印象，肯尼亚人从未放弃发出自己的声音，讲述自己的故事。从电影踏入这片古老大陆起，肯尼亚影业走过了将近百年的风雨旅程，实现了从殖民影像到自我呈现的转变。新世纪以来，数字技术的进步、电影教育的普及、培育平台的搭建，为肯尼亚电影的发展提供了可能。随着以河坞为代表的民族特色制作茁壮成长，肯尼亚电影业也开始慢慢融入国际轨道，探索出具有本土特色的多元化题材，并借助跨国力量提升自我水准。而随着国际平台的扩张，肯尼亚电影开始通过互联网面向世界传播。今天，肯尼亚已经成为东部非洲的中心，内罗毕聚集了世界各大媒体和重要机构驻非总部，为肯尼亚的影视发展与传播提供了广阔空间。作为东非电影业的旗帜，我们有理由期待肯尼亚电影业的明天。

今天,世界政治经济格局走向一体化、全球化,欧洲对非洲的政治殖民已无可能,然而文化的殖民和霸权却依然蚕食着非洲这片大陆。

第五章
外部影响

走进非洲

非洲人民和中国人民曾经有过被殖民被侵略的共同命运和遭遇，尽管语言不通、相隔万里，但电影在中非建交之初增进了中非人民的了解和友情，成为中非关系史上特殊的一笔，也为我们理解特定时代的中外电影交流历史提供了生动的注脚。由于中国香港地区的电影对非洲影响较大，所以我们在整体介绍中国电影对非洲电影影响的基础上，将其单独作为一个章节来具体介绍。

一

相较于中美电影、中欧电影跨世纪交往的大格局，中非电影交往的时间要晚得多。20世纪50年代后期起，国际形势开始发生重大变化，苏联和中国之间控制与反控制的斗争走向尖锐化，中国的外交活动同时受到苏联、美国两个超级大国的孤立与限制，加强同

非洲国家的合作成为当时外交的重点。① 周恩来总理强调："我们必须打破两个超级大国在我们周围筑起的高墙。我们必须走出去,让别人看到我们,听到我们的声音。"② 在娱乐形式单一的时代,电影成为走进非洲最直观的形象和声音。正是在这种背景下,新中国积极开展对非电影传播工作,主要有以下几种形式:

(一) **互办电影周**。1956 年 5 月,击败英、法侵略者的埃及与中国宣布建立外交关系③,成为第一个和中国建交的非洲国家。建交之后,两国签订了《中埃文化合作协定》,协定双方互办电影周。1957 年 9 月,中国电影周在埃及开罗拉开帷幕,司徒慧敏、白杨、秦怡等人组成的代表团访问埃及,受到埃及总统加麦尔·阿卜杜勒·纳赛尔接见。中国电影周期间,放映了《祝福》《平原游击队》《哈森与加米拉》《天仙配》等影片,代表团参观了设备较全的纳哈斯制片厂、米赛尔制片厂和金字塔制片厂等,加强了对埃及文化和埃及电影业的了解。随后,中国举办了埃及共

① 陆庭恩、马锐敏编:《中国与非洲》,北京:北京大学出版社,2000 年,第 3 页。
② 陈敦德:《探路之行——周恩来飞往非洲》,北京:世界知识出版社,1999 年,第 180 页。
③ 1956 年 5 月 30 日,中国和埃及发表《联合公报》,宣布建立外交关系。

和国电影周（简称埃及电影周），周恩来、朱德、陈毅、沈雁冰、夏衍、章汉夫等领导人出席开幕式。由于埃及电影周时值国庆期间，毛泽东主席在天安门城楼上接见了埃及电影代表团。作为中非之间的第一个电影周，此次埃及电影周的规格之高前所未有。这次直接由政治外交带来的电影周活动为"十七年"中非电影交流的顺利开展奠定了基础，中国电影界和非洲电影界从此有了实际的交流与合作。"十七年"期间，中国重视和非洲国家签订举办中国电影周的协议，典型案例是1961年7月14日新中国文化部和突尼斯共和国友好代表团在北京签订在突尼斯举行中国电影周的协议。文化部副部长夏衍和代表团团长、突尼斯新闻和游览部部长穆罕默德·马斯穆迪代表双方在协议书上签字。[1] 此外，中国还在马里、几内亚、突尼斯等多个非洲国家举办过中国电影周。

（二）**设立代表处**。1958年、1963年，当时的中国电影输出输入公司先后在开罗和阿尔及尔（阿尔及利亚首都）设立常驻代表处[2]，开展针对非洲的电影

[1] 《文化部和突尼斯友好代表团签订关于在突举行中国电影周协议》，《人民日报》，1961年7月17日。
[2] 陆孝修：《中国电影在非洲》，《中外电影市场动态》（中影公司内部刊物），1990年。

输出输入业务①。在埃及中国电影周期间,中国电影发行公司驻开罗代表会见了许多代理商。他们愿意付出很高的代价取得放映权。有些人要求购买在埃及以及苏丹、利比亚放映中国电影的放映权,还有一些人要求获得在整个阿拉伯世界放映中国电影的放映权。②由于埃及特殊的地理、政治和文化地位,代表处的设立为中国电影进一步打开非洲乃至中东市场奠定了基础。在代表处之外,中国电影发行放映公司还和几内亚宣传兼旅行事业部电影放映部门、马里国家电影局等非洲国家的电影主管机构先后签订代理发行中国影片的合同。

(三) 配合外交活动放映。在娱乐形式单一的时代,中国驻非使领馆经常组织电影放映活动,以此拉近非洲民众与中国的距离。③ 这一类放映通常是免费观影活动,场地在使馆内或由使馆出钱在电影院包场。其目的往往是宣传我国政治形势,促进非洲观众对新

① 1957年,当时的中国电影输出输入公司在埃及首都开罗设立了中影公司非洲电影代表处;1963年在阿尔及利亚首都阿尔及尔设立代表处,就把开罗的撤掉了;文化大革命开始,阿尔及尔的也撤掉了。参见陆孝修、陆懿:《中国电影非洲市场回顾》,《世界电影》2004年第6期。
② 陈伯坚:《埃及人欢迎中国电影》,《人民日报》,1957年9月29日。
③ 《我驻马里大使馆举行电影晚会 放映用邦巴拉语配音的中国影片埃及人欢迎中国电影》,《人民日报》,1964年10月19日。

中国的了解。除了正式对外的电影放映会,使馆还采取了较灵活的方式,为非洲官员安排一些小范围的电影观摩。著名外交官何英任中国驻坦噶尼喀大使期间,为加强和发展中国和坦桑尼亚及其周边国家的友好关系,多次邀请周边国家的领导人及高级官员,如肯尼亚的民族独立运动领导人肯雅塔,赞比亚的联合民族独立党领袖卡翁达,乌干达的奥博特总理及布隆迪国王、首相、议长等来中国使馆做客,尝尝中国菜、看中国电影、进行友好交谈,增进了解,建立联系。[1]除了前方使馆举行的电影招待会,"十七年"期间,有关方面配合中国的外交活动,如国家领导人出访或中国经济建设成就展展映过一些中国影片,通过生动立体的影像助推非洲观众更加直观地了解中国。1961年7月,中国社会主义经济建设图片展览会在加纳北部地区首府塔马利举行,其间放映了六部中国影片,观众达一千二百人次。[2] 1963年9月,中国经济建设成就展览会在阿尔及利亚首都阿尔及尔举行,其间每天晚上放映中国影片,总共放映了大约二十部中国故事片和纪录片,包括《万水千山》《红色娘子军》《白毛女》《党的女儿》《林则徐》《铁道游击队》等,约

[1] 陈敦德,《周恩来飞往非洲:探路在1964》,北京:解放军文艺出版社,2007年,第149页。
[2] 《我国建设图片展览会在加纳闭幕》,《人民日报》,1961年7月8日。

有一万名阿尔及利亚人观看了中国电影。① 在埃塞俄比亚等地举行的中国经济建设展览会,同样举行了露天电影放映,借助展览会自身的人气进一步推动了中国电影在非洲的传播。

(四)参加非洲电影节。非洲举办电影节相对简易,不少国家发展电影业后便开始设立自己的电影节。中非电影交流初期,我国便主动选送电影作品参加非洲国家的电影节。1961年,第四届非洲国际电影节在索马里首都摩加迪沙举行,中国纪录片《非洲之角》(图5-1)成为第一部在非洲本土电影节上获奖的影片。"有13个国家的40多部参赛影片入围,中国有两部纪录片——《非洲之角》和《访问几内亚》入围。最后角逐纪录片大奖的是英国纪录片《单翼的蚂蚁》和我国纪录片《非洲之角》。"② 投票前,我国代表提出英国片中有一段解说词"单翼蚂蚁年繁殖量相当于整个中国的人口……"是对我国的侮辱。经过大会讨论,最后《非洲之角》获大奖"非洲奖"。此外,1960年,在埃及举办的第二届亚非国际电影节上,杨

① 《我影片在阿尔及利亚受热烈欢迎 观众赞誉它们是"革命的电影""教育的电影"》,《人民日报》,1963年9月18日。
② 陆孝修、陆懿:《中国电影非洲市场回顾》,《世界电影》2004年第6期。

第五章 外部影响

图5-1 《非洲之角》剧照

丽坤因主演《五朵金花》获"最佳女演员银鹰奖"[①],王家乙获得最佳导演银鹰奖。

得益于多种渠道的打通,中国电影陆续在非洲多个国家放映传播,迎来中非电影交流史上的第一波高潮。1959—1964年,在"映出就是胜利"的方针下,一共在苏丹、索马里、埃及、北非诸国、加纳映出了

① 吴宇平、马卫平:《建国以来有哪些故事片在国际上得过奖?》,《电影评介》1981年第12期。

近二百部中国影片。① 其中,从 1961 年底到 1963 年初,索马里映出中国影片近三十部,《上甘岭》《欢天喜地》等影片成为索马里人赞不绝口的好影片。② 我国影片《红色娘子军》(图 5-2)在马里放映的时候,轰动了巴马科全市,成为"最受欢迎的一部外国影片",放映的场次和观众数量打破了马里放映电影以来的最高纪录。马里内政、新闻和游览部部长马斯曼·巴看过影片后称这是他生平看过的所有电影中最好的一部。③《光明日报》刊发的《万里传友情——非洲人喜爱中国电影》一文指出:"非洲人民会为中国人民的革命胜利和建设成就而欢欣鼓舞,同时也更希望了解中国的革命经验和建设经验,因此,每当我国革命斗争、社会主义建设和人民生活的影片在非洲各国映出时,无不受到非洲人民的普遍欢迎。"④ 在境外,非洲媒体同样刊发了有关中国电影在非洲传播的报道。《非洲革命》周刊刊登文章,向读者推荐《白毛女》

① 笔者于 2014 年先后三次对陆孝修进行口述采访,访谈内容参见张勇《重新表述一片大陆——非洲本土电影与诺莱坞的崛起》,北京电影学院博士学位论文,2015 年,第 164 页。
② 王小湄:《中国电影饮誉非洲》,《羊城晚报》,1964 年 4 月 19 日。
③ 同上。
④ 《万里传友情——非洲人喜爱中国电影》,《人民日报》,1962 年 4 月 15 日。

第五章　外部影响

图 5-2　《红色娘子军》海报

《红色娘子军》这两部中国影片。① 阿尔及利亚《人民报》在电影栏内专门刊登了关于中国电影的图片,并发表评论:"中国影片证实了,中国艺术家的劳动所开拓的

① 《阿尔及利亚放映中国影片 受到观众热烈欢迎》,《人民日报》,1963 年 12 月 13 日。

总的前景,对革命艺术家来说,是唯一可贵的前景。"①

二

为了更好地理解"十七年"时期的中国电影在非洲的放映情况,笔者对当时主流媒体和电影专业期刊的相关报道中出现过的影片进行了统计:

表5-1 "十七年"时期中国电影在非洲的放映情况

放映时间	放映国家	放映影片	题材	刊发媒体
1956年11月24日	埃及	《鸡毛信》	儿童战争	《人民日报》《大众电影》
1956年12月22日	埃及	《智取华山》	战争	《大众电影》
1957年	埃及	《平原游击队》	战争	《电影艺术译丛》②
1957年9月16日	埃及	《祝福》	纪录彩色	《大众电影》
1962年4月15日前	摩洛哥	《欢庆十年》	纪录	《光明日报》

① 《我影片在阿尔及利亚受热烈欢迎 观众赞誉它们是"革命的电影""教育的电影"》,《人民日报》,1963年9月18日。
② 从时间上看,《电影艺术译丛》刊发有误,《平原游击队》并非在埃及上映的第一部中国影片,而是第三部。

第五章 外部影响

(续表)

放映时间	放映国家	放映影片	题材	刊发媒体
1962年4月15日前	苏丹	《周总理访问六国》《花儿朵朵红》	纪录家庭	《光明日报》
1960年—1964年4月19日	苏丹	《五朵金花》	爱情歌舞	《羊城晚报》
1962年4月15日前	索马里	《聂耳》	剧情	《光明日报》
1961年底—1963年初	索马里	《上甘岭》《欢天喜地》	战争喜剧	《羊城晚报》
1963年2月	马里	《红色娘子军》	战争	《羊城晚报》
1963年9月18日	阿尔及利亚	《万水千山》《红色娘子军》《白毛女》《党的女儿》《林则徐》《铁道游击队》	战争伦理惊险传记战争	《人民日报》
1963年12月13日	阿尔及利亚	《红色娘子军》《白毛女》	战争伦理	《人民日报》
1964年9月18日	马里	《白毛女》	伦理	《人民日报》
1964年10月19日	马里	《党的女儿》	惊险	《人民日报》

(续表)

放映时间	放映国家	放映影片	题材	刊发媒体
1964年12月	埃塞俄比亚	《周总理访问埃塞俄比亚》《欢天喜地》《小铃铛》《五朵金花》《山羊和狼》《今日中国》	纪录 喜剧 儿童喜剧 爱情歌舞 动画 纪录	《人民日报》
1966年1月3—9日	"阿联"①	《女跳水队员》《小铃铛》《英雄儿女》《觉醒的非洲》	体育 儿童喜剧 战争 纪录	《大众电影》

或许这份走进非洲的中国电影名单并不完整，原因在于并非每次放映国内媒体都能有及时报道，部分媒体在报道时也不会把展映的所有作品一一列出。但是，分析这份名单，总结其中的一些规律，对于我们理解当时中国电影在非洲的放映依然具有参考价值。

① "阿联"，是阿拉伯联合共和国的缩称，是1958年2月1日由埃及与叙利亚合成的泛阿拉伯国家。原来的计划还包括伊拉克在内，但因为局势不稳定而未加入。1958年3月8日，也门穆塔瓦基利亚王国（后来的阿拉伯也门共和国）以合众的形式加入，整个联盟因此更名为"阿拉伯合众国"（United Arab States）。由于埃及的个别霸权主义政策，1961年9月28日叙利亚宣布退出，同年12月也门也退出。"阿联"虽然解体了，但埃及仍然保留这个国号直到1972年为止。

第五章　外部影响

1. 影片输出的国家相对集中在北非、西非和东非地区。联系当时的非洲政治背景,这些地区绝大部分国家已经宣告独立,而南部非洲还处在白人殖民统治之下,在尚未独立的国家推行中国电影难度较大。一方面,在冷战背景下,是否建交、是否实行社会主义发展模式是决定中国电影能否走进对象国的最重要因素。当时,埃及、摩洛哥、阿尔及利亚、马里、索马里、苏丹已先后和中国建交,因而有前方驻外使馆自行组织中国电影放映或对相关活动予以支持。另一方面,埃及、阿尔及利亚、马里、埃塞俄比亚等国家在获得民族独立解放后实行社会主义发展战略。有些国家即使当时在美、英等国施压下尚未和中国建交,但在社会意识形态方面与新中国是一致的,当地观众对中国电影相对容易产生共鸣。

2. 片目选择与当时中国的政治经济社会形势密切关联。由于输出目的主要是配合国内宣传需要,因而在非洲主要放映宣传反美帝国主义、介绍中国国内政治和社会经济发展新成就的电影作品。1957年3月,埃及上映了中国影片《平原游击队》。《电影艺术译丛》援引埃及《共和国报》指出:"我们欢迎中国人民以及其他对我们表示友善的、为和平而斗争的国家的影片。我们需要表现人民反对帝国主义的斗争,争取民族独立和主权的斗争的影片。它们坚定了我们的

爱国主义精神和在正义的斗争中取得了彻底胜利的意志。"① 在埃及人民抵抗英法侵略者期间,开罗等地公映了《鸡毛信》,这种因时制宜的放映给他们留下深刻的印象。②

3. 输出题材比较多元,其中女性题材深受青睐。女性的解放一直与非洲的独立解放成同构关系,因而中国在非洲放映了《红色娘子军》《白毛女》《五朵金花》《党的女儿》《女跳水队员》等作品,其中,放映频率较高的是《白毛女》《红色娘子军》。1963年,阿尔及利亚人民电影协会组织电影专场,把同是女性题材的中国影片《白毛女》《红色娘子军》和苏联影片《母亲》放到一起。当地《非洲革命》周刊、《共和阿尔及尔报》刊登文章,向读者推荐中国影片《白毛女》(图5-3)。③ 在多尼亚扎德电影院放映了《红色娘子军》之后,放映组织者和观众还就女性解放和女性在革命中的作用问题进行了座谈。

① 参考《电影艺术译丛》,1957年3月号。
② 陈伯坚:《埃及人欢迎中国电影》,《人民日报》,1957年9月29日。
③ 《阿尔及利亚放映中国影片 受到观众热烈欢迎》,《人民日报》,1963年12月13日。

第五章　外部影响

图5-3　《白毛女》电影海报

三

中国电影在当时能够走进非洲，离不开这一时期特定的历史文化意涵。第二次世界大战以后，以美国、

苏联为首的两大阵营,各自坚守资本主义、社会主义意识形态,形成了东西对峙的冷战格局。随着世界范围内民族解放运动浪潮高涨,亚洲、非洲等原殖民地不断出现新兴的独立国家。这些新独立国家虽然在社会制度上多采取近似原宗主国的资本主义制度,但在国家、民族利益上,又与原宗主国存在尖锐矛盾。它们既不归属也不认同两大阵营的某一方,而是立足于两大阵营之间的"中间地带"。这种情况下使得亚非地区不得不重新考虑任何联合起来的途径。1955年4月,在印度尼西亚万隆召开的亚非国家会议,标志着第三世界国家开始整体地登上国际舞台。[①] 会议形成了著名的《万隆会议公报》(《亚非会议最后公报》)。其中一点就是强调加强亚非国家的文化交流合作:"在过去若干个世纪中,亚洲和非洲国家之间的文化接触中断了。亚非各国人民现在都怀着一种热诚真挚的愿望,在现代世界的范围内恢复他们久远的文化接触和发展新的文化接触。"[②] 新中国电影在非洲适时地输出,恰恰是契合了这一时代脉搏。

首先,是政治意识形态的认同。尽管中国和非洲

[①] 王中忱:《亚非作家会议与中国作家的世界认识》,《中国现代文学研究丛刊》2003年第2期。

[②] 参见 https://www.thepaper.cn/newsDetail_forward_1747749,2022年3月1日。

第五章　外部影响

语言不通，相隔万里，但中非人民有着被殖民、被侵略的共同遭遇，有着反抗殖民主义、帝国主义的战斗友谊，使得中国电影容易为非洲观众所接受，并成为中非之间的精神桥梁。马里电影局局长布巴卡·巴蒂利指出："马里人民对中国电影的热爱是因为两国人民在历史上都受过殖民主义和封建主义的压迫，两国人民都正在为建立一个友谊、团结、平等的新社会而努力，两国人民在国际上都为保卫世界和平，为消灭帝国主义和殖民主义而进行斗争。在两国人民的友谊合作中，电影是一个最有效、最富群众性的工具，它通过形象来宣传思想、表达感情。"① 当时，大部分非洲国家刚从英法侵略统治中走出来，对于反帝反殖、阶级斗争的主题特别亲切："怀着这种愿望的非洲人民特别喜欢看我国反对帝国主义和反映革命斗争的影片。凡是影片中出现打击帝国主义的场面时，全场欢呼鼓掌。每次映毕，观众都与我们的放映人员热情握手，并表示了看中国电影就等于上了一课。"② 中国电影在主题层面契合当时非洲国家的社会语境。非洲观众在这些电影中找到了精神上的共通点，体会了独立解放之路的重要性，因而对中国影片产生了身份

① 尹新：《马里电影局长畅谈马里电影发展和中马电影合作》，《电影艺术》1964年第4期。当时其名也译成"巴契里"。
② 《万里传友情——非洲人喜爱中国电影》，《人民日报》，1962年4月15日。

认同。

其次,毛泽东、周恩来在当时的非洲有着广泛的影响力。在非洲国家反抗西方殖民、争取民族独立运动的年代,毛泽东的军事思想为非洲人民所推崇,相关著作译成英语、法语版本在非洲发行,诞生了一批非洲"毛粉"。"无论是城镇、乡村、农场或是很偏远的山区,甚至沙漠地区,毛泽东的名字是人们所熟悉的,毛泽东著作是人们所喜爱的,毛泽东的军事著作还成为战士们的理论武器。"① 周恩来 1955 年 4 月在万隆会议讲话,提出"求同存异"方针,得到了与会国家代表的一致认可。后来,周恩来连续出访非洲十国,使得他的名字响彻非洲。司徒慧敏在《访埃及记》一文中回忆:"埃及人民所崇拜的反殖民主义的英雄纳赛尔总统和许多政府首脑们,以及广大观众在放映我国电影之前和映完以后,都对我们表示了热情的欢迎和对中国影片的喜爱。在电影院里热烈的掌声和欢呼中,我很清楚地听到'周恩来!万隆!'的呼声,一个中国领导人物和一个印度尼西亚的名字结合起来,成为有力的和平口号。"②《欢庆十年》在非洲放映,每当毛主席出现在银幕上时,当地观众总是热

① 陈敦德,《周恩来飞往非洲:探路在 1964》,北京:解放军文艺出版社,2007 年,第 149 页。
② 司徒慧敏:《访埃及记》,《大众电影》1957 年第 24 期。

烈鼓掌和欢呼。在映出《花儿朵朵红》时，有的观众大声高呼"毛主席""周恩来""苏丹——中国友谊万岁"！① 毛泽东、周恩来在非洲的影响力，助推了中国电影在非洲的传播。

再次，部分中国影片译制成当地语言，增添了非洲观众的好感。刚刚独立的非洲文盲多、识字率不高，仅仅给影片打上字幕往往传播效果不佳。马里与中国建交后在电影方面建立了合作关系。根据周恩来总理的建议，② 1964 年，马里曾派出一个由三名演员组成的电影代表团到中国，同中国电影工作者合作，把中国影片《白毛女》《红色娘子军》《党的女儿》配上马里最通行的邦巴拉语，③ 在当时非洲电影发展较快的马里和西非地区上映。④ 这种中非之间在电影艺术和技术上的融洽合作，有效提升了中国电影在当地的传播效果。马里国家电影局局长布巴卡·巴蒂利给予《白毛女》高度评价："从来没有一部影片像《白毛

① 《万里传友情——非洲人喜爱中国电影》，《人民日报》，1962 年 4 月 15 日。
② 尹新：《马里电影局长畅谈马里电影发展和中马电影合作》，《电影艺术》1964 年第 4 期。
③ 《马里独立后电影事业发展迅速》，《人民日报》，1964 年 9 月 19 日。
④ 陆孝修、陆懿：《中国电影非洲市场回顾》，《世界电影》2004 年第 6 期。

女》那样令马里人民激动过。"① 除了译制成邦巴拉语,当时还将《红色娘子军》《五朵金花》等影片译制成了斯瓦希里语,在坦桑尼亚、肯尼亚等地放映,受到当地人民极其热烈的欢迎,直到 20 世纪 80 年代仍传为佳话。② 在非洲观众看来,把中国电影用非洲当地语言配音,不仅仅是方便了观众理解影片内容,更表明了中国人民对马里的尊重。③ 这对于一直受到外部种族歧视的非洲人民来说是前所未有的。

最后,中国电影被看成抵消美国电影在非洲影响力的有力武器。与当时的中国拒绝美国电影、引进社会主义国家电影一样,在反殖民主义语境下,排斥美国电影、观看中国电影成为非洲观众的新选择。在当时,大部分非洲国家电影业刚刚起步,本土影片数量不多,正如埃及电影批评家和纪录片导演萨特·纳迪姆所指出的:"放映在各方面都健康的中国电影多少可以抵消一些美国电影的坏影响。"④ 中国作家韩北屏

① 尹新:《马里电影局长畅谈马里电影发展和中马电影合作》,《电影艺术》1964 年第 4 期。
② 陆孝修、陆懿:《中国电影非洲市场回顾》,《世界电影》2004 年第 6 期。
③ 马里观众高度评价我影片《白毛女》放映十四场观众达一万五千人,《人民日报》,1964 年 9 月 18 日。
④ 陈伯坚:《埃及人欢迎中国电影》,《人民日报》,1957 年 9 月 29 日。

曾在散文《非洲星空下》中记录了自己到马里班迪亚加拉访问时的趣事:"一位马里年轻的司机在休息的时候要去看一场电影,可不到一刻钟,又跑了回来,韩北屏问他为什么不看电影了,他回答得干脆:'强盗电影,我不看!'原来他听说这一晚要放映中国影片,谁知后来放映的却是美国影片,因此他生气地跑回来了。"① 不难看出,在纯真的革命年代,意识形态层面的认同对于观众是否接受影片是至关重要的,而这恰恰是中国电影相比同时期欧美电影在非洲传播的最大优势所在。

四

有学者在阐述中非关系发展时说:"60年代以前,由于非洲国家除少数外,大多处于殖民地或反共政权控制的状态,中国较少关注非洲。"② 在缺乏直接接触的状况下,电影为非洲普罗大众了解中国提供了便利,减少了非洲人民对中国的误解,尤其是对抗了当时苏联、美国、印度在非洲国家进行的反华宣传,为中国

① 王小湄:《中国电影饮誉非洲》,《羊城晚报》,1964年4月19日。

② John F. Copper, *China's Foreign Aid: An Instrument of Peking's Foreign Policy* (Lexington, MA: D. C. Heath, 1976), 85.

在非洲国家树立和平友好的形象,起到了积极、重要的作用。"十七年"时期中国电影走进非洲,推进了中非文化交流的进程,为后来的中非影视交流打下了基础,积累了输出经验,值得进一步总结与借鉴。

顶层设计,多方协同。20世纪50年代中后期,中苏关系逐步交恶后,中国开始注重同亚非拉国家进行友好往来,被看作"装在铁盒的大使"的电影由此一并受到了国家领导人的高度重视。周恩来总理、陈毅副总理先后接见马里电影代表团、桑给巴尔电影代表团、索马里电影代表团等。① 有了顶层设计,面对一片空白的对非电影传播战线,相关方大胆出击、勇于探索,充分利用外交部委、前方使馆、国内外媒体等资源打开局面,通过互办电影周、免费赠片、电影招待会、电影代表处、非洲电影节等多种渠道展开合作,为中非电影交流迎来了第一波高潮。今天的中国电影产业分工日益明确、传播技术和人才更为丰富多元,但对非电影传播整体上不如当年"轰轰烈烈",中国电影亦无法"享誉非洲"。此外,尽管当时技术较为落后,但很多想法具有前瞻性,如埃及中国电影周期间,中埃双方一致

① 《周总理陈副总理接见非洲电影界朋友,文化部等单位招待马里、桑给巴尔、索马里电影代表团》,《人民日报》,1964年5月24日。

同意由两国艺术家合作摄制一部影片。① 尽管由于后来中埃关系变化,这一想法并未落实,但是其在中非电影交流史上尚属第一次,对于今天的中非电影合作交流依然具有参考价值。

抓重点国家,差异化合作。非洲在各类场域中经常被刻板化,但非洲并非铁板一块。不同区域、国家的政治、经济、文化差异较大,电影发展亦不同。新中国首先与北非国家埃及进行电影合作交流,除了外交层面关系友好以外,还充分考虑了彼时埃及电影业在非洲独领风骚,电影工作者规模达 25000 多人,全国有 354 家电影院,其中首都开罗就有 117 家,② 具有举办电影周的良好条件和文化氛围,是彼时其他非洲国家所无法比拟的。埃及之外,针对电影基础薄弱的非洲国家,当时中国通过提供素材、协助拍摄、赠片等不同的形式进行交流。这种根据非洲国家不同发展层次、不同合作需求开展针对性地传播的做法,对于今天我们开展中非电影交流合作或对非电影的传播、落地,依然行之有效。

重视非方感受。"十七年"时期,中国和非洲的

① 陈伯坚:《埃及人欢迎中国电影》,《人民日报》,1957 年 9 月 29 日。
② 周:《埃及的民族电影事业》,《世界电影》1956 年第 2 期。

关系是"难兄难弟",对非合作交流讲究"兄弟情谊",电影输出注重非方感受。1961年7月4日,中国电影发行放映公司和几内亚宣传兼旅行事业部电影放映部门签订关于由几内亚宣传兼旅行事业部代替中国电影发行放映公司发行中国影片的合同,中国电影发行放映公司将每年向几内亚宣传兼旅行事业部提供由几内亚方面选择的30部中国影片。可以看出,当时的电影交流是由非方进行选择。只是后来中非发展逐步不同步,很多工作往往"以我为主",忽略了非方的实际需要和情感接受,使得传播效果大打折扣。"十七年"时期,在与非洲交流时中方的姿态较低,遇到交流障碍首先从自身进行反思。司徒慧敏曾在《访埃及记》一文中指出:"埃及人民对于我们的情况,并不是太了解的,这不能怪他们,还是因为我们向他们介绍得太少了。"①

成功经验之外,"十七年"对非电影工作也留下了遗憾与不足。在"映出就是胜利"的思想指导下,当时对非电影输出主要以赠送形式进行。这种免费思维影响深远,直至今天仍然扭转不过来。横向对比好莱坞电影、印度电影在非洲的输出,则完全是遵循商业逻辑进行,事实上效果更佳、更可持续。此外,受

① 司徒慧敏:《访埃及记》,《大众电影》1957年第24期。

制于时代,"十七年"中国电影对非输出内容过于单一,引起了非方的一些不满,如当时《人民日报》刊载的《埃及人欢迎中国电影》一文,便援引了埃及国家指导部拉德温部长对中国电影的批评意见:"中国影片的故事的细节太多,故事发展迟缓和缺乏动作等""中国电影的主题太直率和过于简单"。[1] 这些批评性意见的出现,主要源于当时中国电影的内容相对单一。及至20世纪70年代初,香港李小龙动作电影的出现,中国电影在非洲的传播才有效解决了这一问题。

[1] 陈伯坚:《埃及人欢迎中国电影》,《人民日报》,1957年9月29日。

香港也疯狂

一位中国老师在非洲的机场办理出关手续，海关人员非常严肃地问来非洲做什么，他不假思索地回答"电影交流"，这时海关人员脸色好转，露出洁白的牙齿笑着说"哦，功夫，中国功夫，我知道"。行走在非洲大陆，功夫是家喻户晓的中国符号，非洲人一看到中国人脱口而出的便是"功夫"两个字，一些小孩子甚至会装模作样比画着功夫的招式来"显摆"他对中华文化的了解，从专业的角度说，这种跨文化现象要追溯至李小龙电影在非洲的传播。

一、李小龙电影在非洲

中国香港地区与非洲的电影交流始于1970年代初，据南非学者考布斯（Cobus van Staden）考证，香港电影最早传入非洲是一位叫"明"（Ming）的中国

人将16毫米的电影拷贝带到了南非约翰内斯堡的中国城①，当时有很多香港、台湾居民在南非从商，观看香港功夫电影成为他们的重要娱乐生活。在中国社区传开后，这些电影拷贝随后又以非常低廉的价格被卖给周边城镇的小型电影院②。随着李小龙电影《龙争虎斗》(1973)（图5-4）③把香港功夫电影推向世界，进一步带动了功夫电影在非洲的热潮，李小龙的功夫偶像地位得以确认。因而在非洲，说起香港，很多非洲人可能会陌生；但说起李小龙，无人不知、无人不晓，"Bruce Lee"在非洲已成为中国功夫甚至是中国人的代名词。在笔者的视域里，李小龙电影在非洲的广泛传播至少可以从以下几个角度得以窥见：

1. 电影院。李小龙电影在1970年代公映后登陆非洲，造成了万人空巷的局面，票房成绩甚至超越本土电影。有资料显示，1975年塞内加尔电影市场的票

① 笔者2015年初赴南非实地考证，1970年代的中国城是指约翰内斯堡以杜省中华会馆（成立于1903年）为代表的老中国城，如今的中国城是指豪登省西罗町华人街。
② COBUS VAN STADEN, "Watching Hong Kong Martial Arts Film under Apartheid," *Journal of Arican Cutural Studies* 1 (2017): 46-62.
③ 参见 http://ent.sina.com.cn/m/f/2009-04-24/11522489398.shtml，2022年3月1日。美国《完全电影》(*Total Film*) 杂志最近选出67部改变世界的电影，李小龙《龙争虎斗》入选。

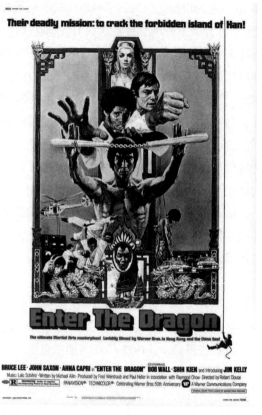

图5-4 《龙争虎斗》电影海报

房冠军便是李小龙电影①。电影的热映,吸引了大量

① DAVID MURPHY, *Sembene*: *Imaging Alternatives in Film & Fiction* (Philadelphia: Africa World Press, 2001), 98.

拥趸,无数的非洲人渴望成为叱咤风云的"非洲李小龙"。虽然当时的李小龙电影并未翻译成当地语言,但粉丝却越来越多,于是一些电影爱好者开始尝试在放映现场做现场配音:每当电影放映时,他们会根据当地文化习惯加以发挥,甚至在不懂具体内容的前提下融入自己的理解,游走在电影翻译与重新讲述之间[①]。

2. 电视频道。一方面1980年代末开始,电视机逐渐进入非洲市场,电影院不得不面对电视的挑战;另一方面,受20世纪70年代世界性经济危机的影响,非洲国家迎来了"失去的十年",经济效益低下、社会环境恶化,人均收入直线下降,电影院逐步倒闭[②],打开电视看电影成为新的社会时尚,有观众基础的李小龙电影开始登陆非洲电视荧屏。直到今天,非洲仍有电视频道不断重复播放李小龙电影,典型如四达时代就专门设有功夫电影频道。大部分来中国留学的非洲青年学生便是通过电视渠道观看到了李小龙电影,从而产生了对中国文化的强烈兴趣。

3. 盗版碟。时至今日,录像厅和录像店依然是非

① 张勇:《中非电影交往简论》,《当代电影》2016年第3期。
② 有关1970年代非洲电影院的衰落参见纪录片《再见非洲》(*Bye Bye Africa*, 1999)。

洲影视的重要市场端口,行走在非洲大陆,任何一家录像店都能轻而易举地买到李小龙电影碟片。置身一些非洲闹市街头,部分小贩甚至拿着李小龙电影碟片向来来往往的车辆和人流推销。这些碟片大多源自盗版,并用当地语言译制而成①,它们的存在构成了李小龙电影非洲本土化的重要一环。

4. 手绘海报(图 5-6)。李小龙电影在非洲的广受欢迎,还形成了一种独有的文化景观——手绘海报。1970 年代的非洲,媒介渠道有限,信息相对滞后,数码印刷技术尚未出现。为吸引观众,电影发行商们通常在李小龙电影上映前邀请很多本土画家,为电影手绘充满活力的海报。② 在这些手绘海报里,画家通常会在电影原版海报的基础上加以本土化改造:将电影角色的肤色描得比实际黑(接近非洲人肤色),体形画得更加强壮,从而迎合非洲本土观众的审美。这种类型的海报目前已不多见,多为收藏家们的另类藏品,在网上动辄卖出上百美元的高价,成为机器印刷普及以前李小龙电影在非洲的另类印记。

① 笔者在坦桑尼亚、赞比亚的多家录像店都发现了这种碟片。
② 香港功夫电影曾风靡非洲,偏远村落都掀起练武潮。参见 https://ent.qq.com/a/20160317/027778.htm,2022 年 3 月 1 日。

第五章 外部影响

图5-5 《猛龙过江》非洲手绘版电影海报

李小龙电影在非洲的流行,使得中国功夫在非洲人的心目中拥有着至高无上的威力。在他们的观念里,每一个中国人都可能是身怀武功的侠客,这种文化的错觉经常令人哭笑不得。站在跨文化的视角,李小龙电影在非洲的流行,并非一种历史偶然,而是有着深

图5-6 《精武门》非洲手绘版电影海报

厚的文化土壤:

1. 很多非洲国家有崇尚格斗的文化。在非洲,有

着源远流长的成人仪式传统,男子成长到 15—17 周岁就要参加成人仪式,最为夸张的莫过于马赛部落的传统成人礼要杀死一头狮子,而更多的成人仪式是通过比武进行,因此很多非洲人从小就要学会打斗。作为咏春拳传人的李小龙与西方动作电影中的人物不同,他不用枪,而是赤手空拳,直接用拳头和脚正面攻击或侧击对方,这和非洲部分国家的格斗类似,且可以通过严格训练习得,因此得到非洲人的推崇①。

2. 非洲文化充满野性之美,历来有动物崇拜之说;而李小龙电影为了塑造个性鲜明的银幕形象,精心设计了独特的吼叫声,时而"狮吼虎啸"、时而"鸟啼猫叫",与之相伴的是身体力量的雷霆爆发、排山倒海的攻势。在《唐山大兄》(1971)、《精武门》(1972)、《猛龙过江》(1972)、《龙争虎斗》等影片中都不乏这种叫声,"在他所有的影片中,他的尖叫、咆哮和呐喊才是最有表现力的"②,而大部分非洲人仍处在农耕文明时代,山林为伴,李小龙的叫声在威慑对手、打败对方的同时,让非洲观众觉得很亲切,契合非洲的在地文化。

① 在塞内加尔、马里等西非国家,有一种运动,就是格斗,招式上类似于李小龙的功夫。
② 〔新加坡〕张建德:《香港电影:额外的维度》(第 2 版),苏涛译,北京:北京大学出版社,2017 年,第 142 页。

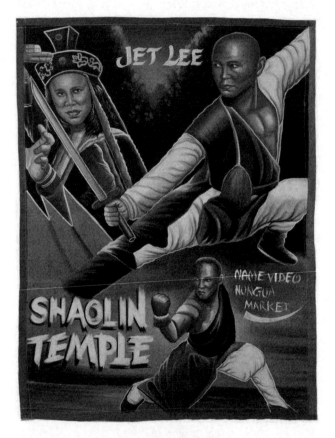

图5-7 《少林寺》非洲手绘版电影海报

3. 李小龙电影弘扬种族自信,对于刚刚获得独立的非洲国家来说具有现实意义。"作为一名移民,李小龙在美国曾经遭受过种族歧视,或许正是由于此,

他很自然地将民族情绪和反种族主义融进其影片的主题。"① 李小龙精神性的功夫哲学在于惩奸除恶、强国健体,他的功夫不是一般的打斗,而是出于反抗和保卫:《精武门》保卫武馆、《猛龙过江》保卫餐馆、《龙争虎斗》捍卫少林荣誉。这种具有民族主义精神的功夫思想尤其反映在电影《精武门》中:精武门的武馆在租借区,属于殖民地,面对日本人的屡次挑衅和欺凌,李小龙饰演的陈真打翻了日本人"赠送"的"东亚病夫"牌匾,打碎了公园门口的"狗与华人不得入内"告示牌。李小龙参演功夫电影不多,但他塑造的人物形象总是嫉恶如仇、以自己的方式打败各类强权者(尤其是具有种族主义观念的白人和日本人),把落后民族坚强不屈、反抗种族歧视的精神带给世人。这种民族意识和种族自信鼓舞了刚从殖民时代走出来的非洲大众,使他们从影片中获得了情绪上的宣泄与满足。

4. 在1970年代文化管控比较严格的地方,特别是南非、罗德西亚(今天的津巴布韦)等实施种族隔离制度的国家,放映欧美白人电影,黑人观众不买单;而"不黑不白"的黄种人李小龙的电影属于中间路线,在政治上相对安全,得到了白人观众和黑人观众

① 〔新加坡〕张建德:《香港电影:额外的维度》(第2版),苏涛译,北京:北京大学出版社,2017年,第142页。

的普遍认可。从接受的角度说，李小龙电影虽然是域外电影，但侧重动作、故事简单、易于理解，且注重国际化叙事和表达：除了《唐山大兄》以外，每部片子都有外国人参演，美国人、意大利人、日本人逐一比较高低；《猛龙过江》在罗马取景拍摄，异域风情抓人眼球；《龙争虎斗》更是和华纳影业联合制作，由罗伯特·克洛斯执导；《死亡游戏》作为李小龙的遗作，直接用英语制片。这些策略都提升了李小龙电影的国际影响力，因而能够在非洲广泛传播。

二、"香港也疯狂"：中国香港电影中的非洲叙事

在延续功夫片的国际影响力方面，成龙被誉为李小龙的接班人。然而，相比李小龙，成龙的非洲缘分更为多元，不仅主演的电影传入非洲，而且远赴非洲取景拍摄了《飞鹰计划》（1991）（图5-8）、《我是谁》（1998）（图5-9）两部影片。《飞鹰计划》讲述中国探险家飞鹰杰克（Jackie）到非洲寻找黄金宝藏的故事。成龙饰演的"飞鹰"，受命在三名不同国籍的女性的陪伴下，动身寻找在"二战"期间被德国军队掠夺并隐藏在撒哈拉沙漠的黄金。影片耗资1.15亿

第五章 外部影响

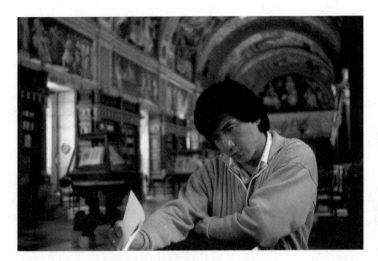

图 5-8 《飞鹰计划》电影剧照

港元,是当时制作成本最高的中国香港电影①,不仅阵容方面完全国际化,而且穿越亚洲、非洲、欧洲三大洲取景,其中的非洲段落主要在摩洛哥拍摄完成。影片借助公路电影的叙事模式,在华语电影文化版图上第一次呈现了撒哈拉沙漠的壮观景象。

由陈木胜、成龙执导的《我是谁》同样借鉴了好莱坞早期的非洲寻宝题材电影的剧情和结构②:科学

① 参考 http://finance.sina.com.cn/roll/20130223/011314622817.shtml,2022 年 3 月 1 日。
② 经典如多次翻拍的电影《所罗门王的宝藏》。

图5-9 《我是谁》电影剧照

家在南非发现了一种具有强大能量的矿石,成龙饰演的杰克受美国中央情报局指派前往南非带走科学家和矿石,不料返回途中飞机失事,杰克从空中坠落至非洲部落,头部受到重创丧失了记忆,但当他醒来后,不断有各路人马来追杀,杰克陷入了一种"我是谁"的痛苦困惑中,并开始主动寻找自己的身份。

"20世纪90年代初,香港电影工业发展达到了高峰"[①],成龙的两部非洲题材电影是其1980年代试图

① 赵卫防,《香港电影艺术史》,北京:文化艺术出版社,2017年,第352页。

以联合制片的方式打入国际市场的延续①,非洲的外景尤其是沙漠的奇观为成龙出色的动作场面和特技提供了背景。如果说这两部影片在风格上是1990年代香港电影重工业美学的集中展示,主要通过在非洲上演追逐戏、飙车戏、武打戏来营造视觉奇观;那么,被看作是《上帝也疯狂》系列翻版的《非洲和尚》(1991,陈会毅)、《香港也疯狂》(1993,钱升玮)、《非洲超人》(1994,曹建南)则更多在演员和故事层面做文章。三部影片均邀请到在南非电影《上帝也疯狂》中成名的纳米比亚演员历苏(N!xau)主演,从而进一步拓宽了中国香港电影与非洲电影的交流维度。

《非洲和尚》(又名《上帝也疯狂3》)(图5-10)在南非取景拍摄,把在香港红极一时的僵尸片嫁接到非洲故事上,讲述一个富二代和中国道士(林正英饰演)从英国拍卖竞得自己的祖宗——一具僵尸,不料运送回国途中飞机失事,僵尸掉入非洲村落,结果被当地土著人奉为天神。西方殖民者来部落掠夺钻石、屠杀族人之际,中国道士、僵尸和当地原住民一起并肩

① 〔新加坡〕张建德:《香港电影:额外的维度》(第2版),苏涛译,北京:北京大学出版社,2017年,第156页。成龙在1980年代拍了《杀手壕》(1980)、《威龙猛探》(1985)、《龙兄虎弟》(1987)等试图打入国际市场的影片。

作战打败殖民者。本片延续了香港僵尸片类型风格,清朝官服、黄袍道士、徒弟、符纸、糯米等元素一一呈现,同时由于将故事时空转移到非洲,所带来的戏剧性效果与新鲜感在刺激之余亦充满笑料。影片尽显20世纪90年代的香港电影"尽皆过火,尽是癫狂"[①]的娱乐本质,不仅恶搞非洲的部落、动物,还恶搞西方殖民的历史、恶搞中国传统道士(唯利是图、容易被诱惑、没有节操);情急危难之时,历苏李小龙附体、习

图 5-10 《非洲和尚》电影剧照

① 〔美〕大卫·波德威尔:《香港电影的秘密:娱乐的艺术》,何慧玲译,海口:海南出版社,2003年,第14页。著名电影学者大卫·波德威尔对于香港电影的表述:德维尔评论香港九十年代的电影用了八个字——"尽皆过火,尽是癫狂"。

第五章 外部影响

得一身武艺，才打败入侵者。

影片由中国香港演员周星驰和吴孟达担任配音，喜剧效果淋漓尽致，片中饰演非洲土著人的历苏在拍摄完《非洲和尚》后，风靡亚洲。随后的续集为了凸显香港制作，直接以《香港也疯狂》（又名《非洲先生》）命名，全片体现出一种后现代戏仿的意味，不仅片名戏仿《上帝也疯狂》，连故事也直接挪用：中国香港女演员莎莉（刘嘉玲饰演）在非洲草原拍狮子广告，偶遇历苏后送给他一个装着小鸟的瓶子，不料这个外来的瓶子带给全村诸多的麻烦，历苏正要返还瓶子给莎莉之际，阴差阳错地被关进莎莉的行李箱，随机飞到了香港，闹出一系列笑话。

《非洲超人》（图5-11）作为"历苏港片三部曲"的第三部，故事空间从非洲、中国香港位移到内地，以香港与内地合作制片的方式结构叙事：由北京至四川的国际马拉松比赛举行，历苏加盟香港队参赛，不料在途中掉入悬崖，醒来后意外发现偷盗国宝熊猫的犯罪团伙。与前两部影片一样，故事情节尽显狂欢本质：熊猫危难之时，历苏被猩猩认出，只因它的同类泰山在非洲见过历苏，于是猩猩请出各类动物，制服熊猫大盗。影片不仅以恶搞的意味致敬了《人猿泰山》，还随意拼贴黄飞鸿电影等文化元素。

图5-11 《非洲超人》电影剧照

片中人物囧态百出,是香港电影娱乐至上精神又一次生动体现。

如果说1990年代香港电影的非洲叙事追求狂欢热闹,那么,21世纪之初的电影《慌心假期》(2001)(图5-12)则代表着香港电影想象非洲的另一种方式:文艺、细腻。影片由张之亮导演,讲述了两个素未相识的女性到北非旅行散心的故事,在旅途中她们发现彼此都爱着同一个男人:一个是妻子,一个是第三者。她们彼此尴尬身份,却又互相依存,影片回荡着某种关于身份反思的忧伤旋律,以一种忧郁的风格呈现叙事,北非大地人贩子横行,生活毫无安全感。

图5-12 《慌心假期》电影剧照

三、中国香港与非洲电影交流的影响与意义

(一) 形成了非洲本土特色的功夫电影类型

李小龙在黑人圈或少数族裔中都是反抗霸权和种族歧视的精神偶像,他影响了无数的非洲电影人。在尼日利亚、乌干达等非洲国家,均有专门的模仿中国香港功夫片而形成的非洲功夫片。

功夫电影是尼日利亚诺莱坞电影业的重要类型。

《修行》（*Exercise*①，2003）讲述一个代际冲突的故事：马卡与丹朱玛是好友，两人给孩子们定下了婚约，然而，后来马卡希望从女儿婚事上大赚一笔，就违背婚约。丹朱玛想讨回公道，遭到会功夫的马卡的殴打，马卡为了防止后患便追杀丹朱玛的儿子、女儿的未婚夫萨雷哈。萨雷哈拿着父亲的介绍信，拜访了功夫达人马斯塔，开始修行功夫。最终，马卡找到了萨雷哈并进行决斗，经过苦战，最终萨雷哈获得了胜利。《访问》（*Visit*，2004）则是一个解救与报仇的故事：达人与年轻弟子在树荫下谈论功夫的心得时，遭遇忍者团体的袭击，年轻的弟子们为了救出达人与忍者开战，最终获得胜利。

两部影片都是典型的功夫片善必胜恶的故事，在《修行》中反面角色马卡奉行拜金主义，《访问》中非洲社会酗酒、卖淫、武器走私等社会恶习一同浓缩到"忍者"身上，他们最终必然是战败的一方。同时，为了适应非洲本土市场，两部影片都将"功夫"进行了本土化改造，将功夫片中经常出场的佛教元素（如少林寺）改成了尼日利亚北部推崇的伊斯兰教元素，《访问》中说"最大的武器，并非斧头、棒槌，而是祷告"。在诺莱坞功夫片中，伊斯兰的祷告和功夫的

① 原标题是"Riyadha"，在阿拉伯语中意为修行和训练。

结合成了最强的武器,被逼入绝境的主人公喊出"阿拉哈夫·阿特尔",拿出护身符,便会获取更大的力量。

纪录片《欢迎来到诺莱坞》(Welcome to Nollywood,2007)讲述了在尼日利亚,得益于诺莱坞影视业的发展,形成了专门的功夫演员培训学校。在尼日利亚以外,一些电影业刚刚起步的非洲国家也开始模仿李小龙电影拍摄制作本国的动作片,以此来吸引本国观众。在乌干达,受李小龙的影响,出生于瓦卡里加村的伊萨克·纳布瓦纳从小着迷武打功夫片,自2010年以来在自己打造的影视城拍摄了40多部动作片,其中很多是东方式的功夫片[①]。需要强调的是,非洲的功夫片与非洲的功夫文化土壤相关,不仅仅学习"中国功夫",还融合了日本的空手道、韩国的跆拳道及其他元素,因而"与其说这是全球化民族景观,不如说是在西非热带大草原本土化后的亚洲景观"[②]。

[①] 参见 https://www.sohu.com/a/194405967_458565,2022 年 3 月 1 日。
[②] 〔日〕中村博一:《豪萨语大众媒体"言情小说"的发展与诺莱坞—以香港电影的影响与索科托地区的功夫电影为中心》,徐微洁译,待发表。

(二)影响了部分非洲电影的形式与风格

1970年代的非洲绝大部分家庭都没有电视机,去殖民时期遗留下来的影院看电影成为一种社会时尚。李小龙电影在非洲的热潮,带动了中国香港电影在非洲的持久影响,不仅限于功夫类型,动作、武侠、赌片、警匪等类型也逐步传入非洲,开创了中国香港电影在非洲的传播新格局,影响了部分非洲电影的形式与风格。

喀麦隆电影《流血的青春》(*Les Saignantes*, 2005)(图5-13)将故事时空设置在雅温得2025年,讲述在腐败和死亡交织中两个年轻女孩与命运抗争的故事:她们意外致使一个有权势的男人死亡后面临追捕,于是不断试图从腐败的政权环境逃脱出来。影片堪称一部港片大混搭、大集成之作,混合了幽默、恐怖和动作等多种风格:片头是一个类似于香港三级情色片的段落;在女主角逃脱的叙事过程中又杂糅了法术、香港灵异片(或者说僵尸片)等类型风格;片尾与坏人的斗争场景则运用了功夫元素。

《流血的青春》以功夫桥段作为影片结尾,说明了非洲人对功夫的喜爱。同样地,《换装》(*Disguise*, 1999)也在片尾以功夫的方式促使观众达到情感的高

第五章 外部影响

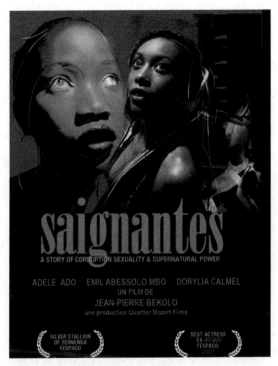

图 5-13 《流血的青春》海报

潮：主人公是一位男青年，由于父母突然双亡，他被迫担起照顾幼小弟妹的重任；某实业家被坏人杀害，实业家的女儿在逃避凶犯追杀时遇见了主人公一家并躲藏了起来，试图保护女生的主人公让自己身处险境，危急时刻，正在巡视的警察抓住了坏人。在影片最后的高潮部分，巡视的警察与坏人的斗争场景运用了功

夫元素。虽然巡视的警察在作品中以配角出现，但是功夫的使用使剧情能够以喜剧结尾①。

（三）进一步推动了中国内地电影在非洲的传播

李小龙电影在非洲的热潮，带动了越来越多的中国功夫片进入非洲，不仅成龙进入非洲人的视野，李连杰也通过功夫片《少林寺》（1981，张鑫炎导演）为非洲人民所熟悉。相比李小龙电影，《少林寺》更加具备国际传播意识，除了普通话和粤语版外，还有英语、泰语、德语、日语、法语等版本，是一部真正的"国际性大片"②。在功夫片的影响下，李小龙、成龙、李连杰成为非洲人最为熟悉的三个中国符号。

由于功夫片在非洲广受欢迎，中国电影对外输出输入公司还专门成立了非洲业务组，负责在非洲推广中国电影。据时任组长的陆孝修先生回忆，"非洲观众十分喜欢中国武打片，一部《武当》（图5-14）红

① 〔日〕中村博一：《豪萨语大众媒体"言情小说"的发展与诺莱坞——以香港电影的影响与索科托地区的功夫电影为中心》，徐微洁译，待发表。
② 李德润：《故事片〈少林寺〉引起轰动》，《中国电影年鉴》，北京：中国电影出版社，1982年，第662页。

图5-14 《武当》电影剧照

遍非洲大地。1985年坦桑文化部官员陪我们参观新建影院,忽然听到放映大厅里人声鼎沸,口哨、尖叫此起彼伏。进去一看,影片《武当》正放到中国的黑衣女侠在擂台上力挫欺人的日本武士,观众站着鼓掌,怪叫跺脚"。① 除了《武当》,中国电影对外输出输入公司还将1980年代的武打片《侠女十三妹》《武林

① 张勇:《非洲影视研究:中国学术的新边疆》,杭州:浙江人民出版社,2016年,第258页。

志》《镖王》《峡江疑影》《神鞭》《黑匣喋血记》《金镖黄天霸》等陆续译制成英语版、法语版,面向非洲映出。①

"当然,我们也不要以为非洲观众只喜欢动作片,《红高粱》在非洲的输出记录,无论是拷贝数还是国别数,都仅次于《武当》,在1987年的开罗国际电影节和1988年津巴布韦外国片电影节上都得了几个奖。"② 当时我国还把在国内普遍受欢迎的《芙蓉镇》《人到中年》《黄土地》《良家妇女》等优秀剧情片做成全套宣传品,作为重点片向外推荐,也都受到了非洲人民的欢迎③。

(四) 促进了中非文化交流与经贸合作

中国香港与非洲的电影交流远不止于影视层面,还催生了中非教育交流、中非武术交流、中非经贸合作等,影响深远。

中国香港功夫电影成就了中华武术在非洲的交流热

① 张勇:《中非电影交往简论》,《当代电影》2016年第3期。
② 张勇,《非洲影视研究:中国学术的新边疆》,杭州:浙江人民出版社,2016年,第258页。
③ 同上书,第263页。

潮，自1970年代以来非洲开始出现一批又一批的武馆及大大小小的培训机构；中国汉办在非洲国家开设的孔子学院大多派有专门的武术老师，培训当地对功夫感兴趣的学生。同时，由于李小龙指代的是中国，而不仅仅是中国香港，无数的非洲青年怀揣着功夫的梦想来到中国，与中国结下不解之缘，成为中非交流的文化桥梁。

同时，功夫的存在使得无数的非洲商人对中国产生了浓厚的兴趣，他们前来中国淘金，把中国广州、义乌、温州等地的商品运回非洲销售，从中赚取差价。同时，也有一部分非洲商人最终定居在中国，面对激烈的市场竞争，从搬运工、翻译、中介到创业当老板，一步步实现自己的财富梦，成为当今中非经贸合作的生动缩影。

结语

由于中国香港市场本身较小，中国香港电影与非洲电影的交流，单向传播多，双向交流少，非洲人与中国香港人的交往以及双边电影交流并没有带来非洲电影的传入，仅有一些非洲电影作品偶尔登陆中国香

港国际电影节①。新世纪以来,随着香港电影北上,中国香港与非洲的电影交流如同香港电影本身的辉煌一样,定格在只能缅怀过去的画面上。日本电影、韩国电影、印度电影先后登陆非洲,取代中国香港电影成为非洲市场上的亚洲电影新景观。

① 典型如毛里塔尼亚电影《廷巴克图》曾在 2015 年香港国际电影节展映。

电影节的魅惑

2014年底,第87届奥斯卡最终入围名单公布,非洲导演阿布杜拉赫曼·希萨柯的作品《廷巴克图》(图5-15)位列其中。一时间,中国的网络媒体上,除了最佳影片最大热门《少年时代》(*Boyhood*,2014),讨论最多的就是外语片单元的五个幸运儿,有论者甚至指出本届奥斯卡含金量最高的就是这五部外语片。在一片喧哗中,中国人开始了解到在非洲西北部有毛里塔尼亚这么一个小国家生长着非洲本土最好的电影作品,由此,非洲电影算是在比较广泛的意义上进入了中国人的视野,非洲电影与西方电影节的关系也进一步凸显了出来。

影像突围：非洲电影之光

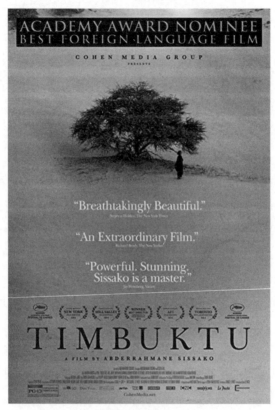

图 5-15 《廷巴克图》电影海报

一、当非洲电影遇上西方电影节

在世界电影文化版图上，非洲长期被看作是一片

不毛之地。近些年，通过电影节的亮相，人们惊喜地发现，非洲并不是一块文化沙漠。倘若我们进一步回溯一下历史，就不难发现，久经殖民主义摧残之后，非洲文化几近荒芜，正是非洲电影的诞生筑造了沙漠中的一块绿洲。

（一）非洲首部电影考

与中国电影史的叙述类似，有关非洲电影诞生的历史也有两种写法：一种是从电影落地非洲的首次放映算起；一种是从非洲本土拍摄制作的首部电影开始算起。世界公认的第一部非洲电影是由"非洲电影之父"奥斯曼·森贝执导的《马车夫》（图5-16），它被认为是拉开了非洲人民制作电影的序幕，真正开启了非洲人自我表述的历史。但事实上，在森贝之前，非洲已有若干部本土电影人制作的作品，譬如，"1955年，塞内加尔的电影制片人波林·维伊拉拍摄了《塞纳河上的非洲》（*Afrique sur Seine*，1955）"（图5-17）[①]，再如，索马里导演豪申·马布鲁克1961年摄制出了《爱情不承认障碍》，但这些影片都未被视为非洲第一部本土电影，原因在于：《马车夫》是第一部获奖的非洲电影，它在法国图尔电影节（Tours Film Festival）

① 黄育馥：《非洲电影的奋斗历程》，《外国文学研究》1982年第3期。

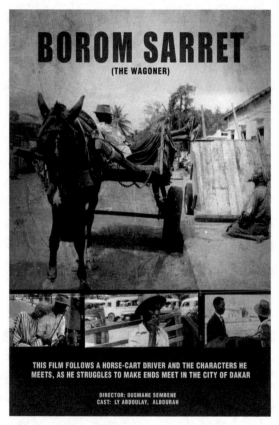

图5-16 《马车夫》海报

一经展映后获得几位欧洲评论家的认可,并最终荣获最佳处女作奖,进而在法国一些影院展映,让非洲电影成功进入世界主流视野,也让非洲电影从此有了合法性的历史表述地位,换言之,国际上从此

第五章 外部影响

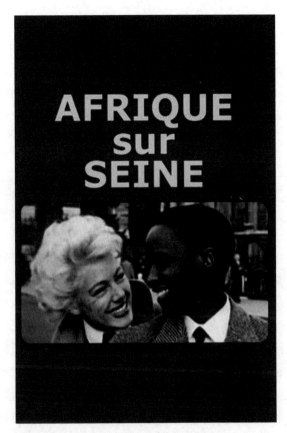

图 5-17 《塞纳河上的非洲》电影海报

时开始才认定非洲有了自己的作品,而并非"电影沙漠"。于是,认定获奖作品《马车夫》为第一部非洲电影而遮蔽掉此前的作品,这种情形使得电影节一开始就诡异地与非洲电影史的历史叙述结合在一起,换

言之，西方电影节不仅关系到非洲电影的国际地位问题，更关系到非洲电影存在与不存在的问题，或者说身份上的正名问题。站在世界电影文化版图上，西方电影节与非洲电影的发生史的耦合，也是非洲电影的历史叙述不同于世界其他地区电影的独特之处。

（二）非洲电影的"出口转内销"

尽管《马车夫》在法国获了奖，但在非洲电影诞生的最初年代，非洲电影人在创作理念上是疏离欧美殖民帝国而主动向第三世界的同行靠拢的，他们强调"附属国的第三电影是一种反殖民化的电影，它表达的是民族解放、反神化、反种族主义、反资产阶级和倡导大众化的意愿"。[①] 对于非洲电影人来说，首先要做的就是突破西方电影的影像殖民，在银幕上重新塑造非洲的形象和文化自信，他们认为摄影机是"步枪"，胶片是"引爆器"，投影仪是"一把每秒能射出24格画幅的枪"，而电影导演是"拿着砍刀大步前进的游击队员"。[②] 他们利用电影促使非洲本土民众意识到自己被统治的境遇，鼓励他们摆脱被殖民、丧失权

① 〔英〕马丁·斯托勒里：《质询第三电影：非洲和中东电影》，《世界电影》2002年第1期。
② NWACHUKWU FRANK UKADIKE, *Black African Cinema* (California: University of California Press, 1994), 98.

利和不发达的状况。而这种意识形态往往与当时保守、腐败的非洲当局政府相背离,其结果往往是影片被禁止公映或要求删减镜头。典型例证是《哈拉》一片的遭遇,"影片明显触及了塞内加尔政府的核心地带,因而被命令删减十处"。①

对于创作者来说,影片在自己的国家被删减特别是禁止公映是一种无法言说的苦楚,他们会尽可能地规避这种遗憾。于是,非洲电影人选择了"出口转内销"的路径,奥斯曼·森贝说,"当拍完《雷神》(图5-18),我做的第一件事情就是要求它在非洲首映,但这根本不可能。为了能够获得放映批准,我们得首先放给欧洲媒体看"。② 幸运的是,《雷神》一片最终获得柏林国际电影节银熊奖、莫斯科国际电影节银奖等多个荣誉。所谓"墙外开花墙内香",非洲电影人精通这个道理,非洲最初的电影往往就是在欧洲电影节亮相、获奖,进而获得西方媒体报道,然后再拿回非洲时,影片的审批和发行就容易得多。于是,非洲电影更加依赖欧洲电影节及其连带的媒体支持了。

① DAVID MURPHY, *Sembene*: *Imaging Alternatives in Film & Fiction* (Philadelphia: First Africa World Press, 2001), 123.
② 〔几内亚〕西拉迪乌·迪亚洛、〔塞内加尔〕奥斯曼·森贝、张勇:《非洲电影不是民俗电影》,《当代电影》2015年第6期。

图 5-18 《雷神》电影海报

(三) 西方电影节的文化抢位

西方电影节与非洲电影的耦合,不仅是非洲电影

第五章 外部影响

改善自身在非洲内部的生存处境的必需,同时也是西方电影节的发展使然。对于各大电影节而言,除了比拼开、闭幕式明星阵容,参展影片数量与质量也是它们彼此较量的重要砝码,能不能邀请到年度最重要的作者和作品是衡量一个电影节级别的重要指标。继亚洲电影、拉美电影相继在各大电影节攻城拔寨之后,非洲电影成为他们竞相挖掘的最后一块处女地。戛纳国际电影节向来有着"电影圈的奥运会"之称,"在和威尼斯国际电影节、柏林国际电影节竞争的岁月中,戛纳国际电影节逐渐变成了一个不顾一切立志要收拢世界最优秀电影导演和作品的'狂人'"。[①] 对于戛纳而言,非洲是法国的旧属殖民地,在地理上距离法国较近,从非洲到法国各类直达航班较多,便于电影艺术家到场,于是戛纳便成为非洲电影的一块福地。其中,1991年的电影节更是被一些媒体记者称为"撒哈拉以南的非洲的戛纳国际电影节"[②],人们有史以来第一次看到四部非洲长片齐聚戛纳:马里导演艾德玛·德拉宝(Adama Drabo)执导的《救火》(*Ta Dona*,1991)、喀麦隆导演巴赛克·巴·哥比奥(Bassek Ba Kobhio)的影片《乡村教师》(*Sango Malo*,1991)

① 曾静:《戛纳电影节:法式的电影节》,《世界电影》2008年第3期。

② 参见 http://www.festival-cannes.fr/en/readArticleActu/58020.html,2022年3月1日。

以及布基纳法索导演德瑞沙·托里（Drissa Touré）的影片《习俗》（*Laada*，1991）入选"一种关注"单元，而同样来自布基纳法索的皮尔里·雅美奥戈（S. Pierre Yaméogo）的影片《拉飞》（*Laafi*，1991）则在"影评人周"单元大放异彩。

除了让非洲电影进入特定单元，从1997年起，戛纳国际电影节还设置有南非电影单元①，甚至以邀请非洲人担任评委的方式增强非洲电影的曝光度。在2015年戛纳国际电影节上，马里音乐家、电影演员罗卡·特奥瑞（Rokia Traoré）受邀担任主竞赛单位七大评委之一，她在接受媒体专访时说道，"我想在官方评选看到更多的非洲片……因此我发现有不同的方式能让非洲文化的演员参加戛纳国际电影节，因为该电影节全然国际化。我想必须要鼓励蕴藏着杰出演艺人员与导演的非洲"。② 同时，本届戛纳国际电影节还特别展映了有着"20世纪最杰出的非洲电影艺术家"③之美誉的马里著名导演苏莱曼·西塞的作品《西塞的

① 参见 http：//nfvf. co. za/home/index. php？ ipkContentID = 77&ipk MenuID = 34，2022年3月1日。
② 参见 http：//www. festival-cannes. fr/cn/theDailyArticle/61832. html，2022年3月1日。
③ 参见 http：//i. mtime. com/Andrew/blog/1026599/，2022年3月1日。

家》(*Oka*,2015),而阿布杜拉赫曼·希萨柯这位非洲大诗人,更是继阿巴斯·奇亚罗斯塔米、简·坎皮恩、米歇尔·冈瑞、侯孝贤与马丁·斯科塞斯之后担任电影基金会和短片评审团主席。在戛纳之外,法国其他电影节也显示出对非洲日益提升的青睐度,《廷巴克图》在2015年2月举行的有"法国奥斯卡"之称的法国凯撒电影奖上,横扫最佳影片、最佳导演等七项大奖,一时间轰动全法国。显然,非洲人和非洲作品在这些电影节上常规、持续地亮相,增强了非洲电影的能见度,让世界越来越多地听到来自非洲的声音。

二、非洲电影的两难困境

对于非洲而言,电影节的意义不仅在于让非洲电影进入国际视野,成为"可见的"民族电影,更在于从扶持力度上给予非洲电影关照。目前,非洲大陆普遍缺乏电影发展所需的基础与氛围,非洲电影很少能得到官方或商界支持。"人们一般认为非洲是一个国家,但其实它是由一些大国和很多小国家组成的大陆联合体,这一片大陆90%的人居住在偏远的地方,没

有电,没有电影院。"① 非洲同行的一份资料显示:加蓬利伯维尔市仅仅经过六年的时间,到2001年电影院从六个缩减到一个;喀麦隆的首都雅温得拥有一百五十多万居民,但仅有两个一千多个座位的电影院,在1980年代,这里有十来个上档次的电影院,外加十五个地区电影院。在科特迪瓦大约有十九个电影院都在等待修缮。在中非的班吉、乍得的恩贾梅纳、刚果的布拉柴维尔和黑角,法国文化中心是唯一播放电影的地方,商业性的电影院都因为战争关闭或毁坏了。②大多数非洲国家仍然处在极为贫困的状态,在基础建设和温饱问题还没解决的情况下要建设电影院,其难度是可想而知的。

在经济发展比较好的国家,如尼日利亚和南非,更多的非洲电影导演面临的考验是:当地观众只喜欢好莱坞和香港功夫片,非洲电影上映率低,所占市场份额不到1%。以南非最大的商业院线——1969年成立的斯特基内克(Ster-Kinekor)为例,它目前在南非全国有30余家电影院,它的排片表(图5-19)应该说具有典型意义,放映的都是欧美电影。在笔者走访

① NWACHUKWU FRANK UKADIKE, *Questioning African Cinema: Conversations with Filmmakers* (Minnesota: University Of Minnesota Press, 2002), 154.
② 转引自多罗泰论文《论非洲电影的数字化发展模式》,第92页。

图 5-19　南非商业影院内的排片表（张勇摄于 2015 年 1 月）

的南非两大城市约翰内斯堡和开普敦的其他商业电影院内，排片表上也都是清一色的欧美电影，未见本土电影的身影。当笔者与他们的影院经理、售票员等交流时，得到的回答是平均一个月才排一部本土电影（local film）。

在既缺少国家资金支持，又缺少本土市场的双重压力下，为西方电影节拍片成为非洲导演们实现电影梦的不二选择，"目前欧洲电影节对非洲电影的贡献

要比非洲政府多"。① 在非洲国内支持不够的情况下,非洲导演需要借助电影节的展示获取投资,他们青睐西方电影节基本呈现为一种"参赛——获奖——获得投资"的循环。但是,"任何获得资助的非洲电影都必须满足各种各样、彼此分离的外国需求和兴趣,它必须遵循欧洲准则来构成一部'非洲的'电影"。② 而如果拒绝这些电影节的提携及其附带的要求,来自非洲的年轻导演或许永远难以被世界公众所认识,这种对西方电影节过度依赖导致的结果是:越来越多的非洲电影人迎合西方电影节的既定口味,在内容取舍和美学风格上按照西方电影节的规定来操作。"法国人给这样那样的电影奖励,因此我的电影也必须是同样的主题。事实上,由于被统治和被镇压的历史环境,非洲电影人拍一部电影就像被强奸和怀孕一样……只要我们整合殖民的兴趣、白人角色和白人思想以及有关非洲的奇观内容到我们的故事中,我们就会得到资金来拍电影。"③ 典型案例是《上帝也疯狂》在欧洲的获奖。影片不遗余力地丑化非洲人,一个西方飞行员

① ANNET BUSCH AND MAX ANNAS, *Ousmane Sembene: Interviews* (Oxford: University Press Mississippi, 2008), 110.
② ROY ARMES, *African Film Making: North and South of the Sahara* (Edinburgh: Edinburgh University Press, 2006), 57.
③ NWACHUKWU FRANK UKADIKE, *Questioning African Cinema: Conversations with Filmmakers* (Minnesota: University Of Minnesota Press, 2002), 257.

的瓶子掉到非洲原始部落后引发了无数的纷争,这种建立在种族歧视基础上的荒诞叙事让影片在非洲范围内遭到了本土电影所不曾经历过的严厉批判,但却悖谬地在西方世界获得了广泛的认可:影片获得1981年瑞士沃韦国际喜剧电影节大奖(Grand Prix at the Festival International du Film de Comedy Vevey),直到今天它依然是纽约剧院历史上久映不衰的外国电影[1]。

西方电影节上的非洲获奖配方不仅体现于内容层面,还体现在制作流程上。非洲第二代导演领军人物、布基纳法索的伊德里沙·韦德拉奥果说过,"当我们把目标定在欧洲发行电影并期待入围著名电影节时,我们要对预算、人力成本等有固定的要求,才能达到那个目标"[2]。而在现实操作层面,除了尼日利亚、南非等大国,八九百万人口的非洲小国家们由于没有基础电影工业,导演往往得从欧洲或美国请摄影师、录音师等专业技术人才,所产生的飞机票、住宿费等提高了拍片成本,加上本国往往无特效、音效等后期部

[1] NWACHUKWU FRANK UKADIKE, *Black African Cinema* (California: University of California Press, 1994), 224.
[2] NWACHUKWU FRANK UKADIKE, *Questioning African Cinema: Conversations with Filmmakers* (Minnesota: University Of Minnesota Press, 2002), 156.

门，影片后期还得去欧洲找专业技术人才完成。在要钱没钱、要人没人的情况下，非洲导演们只能迎合电影节的需要，借助西方的人力和财力来达到电影节的要求，于是，非洲电影在观念和技术上都严重"欧化"了，"非洲性"受到极大的削弱，非洲电影被无形地绑架了。如此一来，在失去市场和土壤的时候，我们是否可以庆幸非洲电影找到了最后的避难所——西方电影节？西方电影节对非洲导演的青睐和扶持，到底是推进器还是绊脚索？是机遇还是陷阱？这是一个值得思索的问题。

论及此，我们有必要回到一个最基本的问题——非洲电影是什么？一位批评家曾这样为非洲电影立言："非洲电影在传播史上是非常重要的，尤其有利于纠正以往被错误呈现的历史；非洲电影对于回应好莱坞、纠正主流媒体对非洲的错误呈现是非常重要的；非洲电影代表的是非洲社会、非洲人民以及非洲文化；非洲电影应该具有真实的姿态；非洲电影是非洲的。"①换言之，非洲电影是立足于非洲内部视点、对抗西方刻板印象、表现非洲人真实的历史和社会经验的一类影片，这是非洲电影在世界电影艺术之林的立足之本。

① KENNETH W. HARROW, *Postcolonial African Cinema* (Bloomington: Indiana University Press, 2007), 1.

第五章 外部影响

作为一种民族电影，非洲电影需要多样性，非洲电影人应该尽可能地发挥出自己的创作才华。但是，"欧洲人总是阻止这种自力更生的思维模式，而推销非洲人模仿西方的方式。因此，在文化层面，非常明显的是，绝大多数我们夸为电影人的人喜欢走捷径，他们拥抱错误的教育，模仿白人做事的方式。这也是我为什么把他们的电影称作'模仿电影'的原因，而这会杀死非洲电影"。①

今天，世界政治经济格局走向一体化、全球化，欧洲对非洲的政治殖民已无可能，然而文化的殖民和霸权却依然蚕食着非洲这片大陆。因为，与别的民族电影有所不同，在非洲电影于欧洲屡屡获奖的背后，我们无法否认有"同情分"的存在。从获奖列表可以看出，非洲电影从来没有在技术层面有任何斩获，而获评审团奖的次数最多。一个经常被国内媒体弄混但却不容混淆的事实是：评审团奖不同于评委会大奖，而属于安慰奖性质。那么，这究竟是一种慷慨的安慰还是出于其他方面的考量呢？

① NWACHUKWU FRANK UKADIKE, *Questioning African Cinema: Conversations with Filmmakers* (Minnesota: University Of Minnesota Press, 2002), 270.

三、作为文化两栖人的非洲导演

在西方电影节上,另外一个值得探讨的话题便是非洲电影的国籍归属问题。对于越来越多的非洲青年导演来说,由于殖民历史和战争离散,他们往往移民欧洲,然后带着那里的资金甚至主创团队返回非洲拍片,但他们的作品往往又以非洲电影的身份亮相国际电影节。以最近比较有影响力的两部非洲电影为例,希萨柯的《廷巴克图》标为"毛里塔尼亚电影",但其实是法国资方出品;埃塞俄比亚史上首部"申奥片"《绑架式婚姻》(*Difret*,2014)(图5-20)的导演泽瑞塞雷·米哈内(Zeresenay Mehari)在埃塞俄比亚出生长大后前往美国留学,获得南加州大学电影艺术学校艺术硕士学位后长期居住在华盛顿地区,影片由他自己成立的电影公司(Haile Addis)出品。于是一种怪异的现象出现了:当代非洲电影的国族身份很少能反映出导演的出生地和居住地,我们越来越难以判断某一部电影是不是严格意义上的非洲电影。

戛纳国际电影节艺术总监蒂埃里·福茂(Thierry Frémaux)在今年电影节举办期间指出,"就算我们从不指明电影国籍,但最重要的始终应该是导演国籍,

第五章 外部影响

图5-20 《绑架式婚姻》电影海报

毕竟如今国际合拍片越来越多且越来越难以定义电影的国籍"①。与森贝等第一代非洲导演坚持住在塞内加

① 参见 http://cinephilia.net/archives/36226，2022年3月1日。

尔不同①，当下非洲重要的导演大多非本土居住者。希萨柯、哈龙都长期定居法国，韦德拉奥果被指责为"法国导演"②，他回应说，"不是我们不想拍电影，我们确确实实想待在我们自己的国家，但是我们的城市只有少数人能够看到我们的电影，这就是我们去海外发展的原因所在"③。乍得导演穆罕默德·萨利赫·哈龙的首部长片《再见非洲》（图5-21）是个自传性质的纪录片，更是一部对乍得影业的观察论文。导演透过这部纪录片一直在思考"拍电影有什么用"。片中，随着寻访故乡电影业的脚步深入，他逐渐对自己产生了怀疑。"我怎么能够相信在一个充满战争的国家，电影能成为一种文化呢？我童年时代的电影院都哪去了呢？"与他本人的旁白相匹配的是，画面上的他寻找到的都是一片片废墟，这个国家电影院昔日的辉煌早已不再。根据哈龙后来的回忆，他第一次看电影是七岁，当时乍得有一两家商业电影院，主要放美国电影，特别是西部片，以及印度的宝莱坞电影。④ 然而，

① 〔几内亚〕西拉迪乌·迪亚洛、〔塞内加尔〕奥斯曼·森贝、张勇：《非洲电影不是民俗电影》，《当代电影》2015年第6期。
② NWACHUKWU FRANK UKADIKE, *Questioning African Cinema: Conversations with Filmmakers* (Minnesota: University Of Minnesota Press, 2002), 152.
③ Ibid., 155.
④ EMILLE BICKERTON, "Straightening the Picture of Africa: Chad's Mahamat-Saleh Haroun," *Cinema scope* 31 (2007): 23.

第五章 外部影响

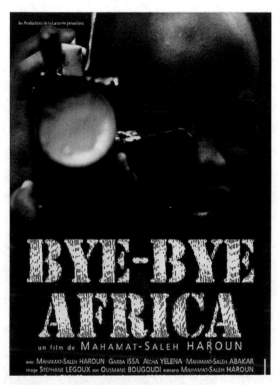

图5-21 《再见非洲》海报

随着内战的开始,很长的一段时间内,乍得这个国家一个电影院都没有。他的电影《旱季》在威尼斯获奖后,乍得总统亲自安排了一场官方放映,但发现偌大的国家找不到一家电影院,结果这场放映就安排在总统府进行。然而,在乍得,安保工作非常重要而敏感,因而放映的房间不准拉上窗帘。于是,在一个明亮的

房间里,一群人对着 DVD 投影看电影。经过这次教训后,乍得政府决定修复一家破旧的电影院,而正式营业的那天放映的就是刚刚在戛纳国际电影节上获得评审团大奖的《尖叫的男人》。① 当我们重新分析《再见非洲》时蓦然发现,片中很多内容跟这一史实竟可以相互印证。尽管影片影像质量极其粗糙,但哈龙的所思所感却一直牢牢拽住我们的眼球。片中,哈龙发出了这样的质问,"我是一个乍得导演,你认为在这里拍电影值得吗?这里连电影院都没有",这是问片中的乍得人民还是问作为观众的我们?影片的最后,寻求投资无果的他选择离开乍得,"再见非洲",回到法国继续追寻他的电影梦。这是哈龙的自传记录,更是非洲导演们的集体无意识。

需要说明的是,和我们国家的情况不同,非洲大部分国家允许公民持有双重国籍,非洲电影移民并不完全等同于我们理解的电影移民。但是,由于具有双重国族身份,在欧美的非洲电影人还是会利用他们自身的文化特性吸引西方的眼光。《绑架式婚姻》用阿姆哈拉语制片,导演米哈内不断强调自己的非洲视点:"我想呈现一个不同于人们以前观看到的埃塞俄比亚,事实上,在欧洲摄影师的镜头下,非洲看上去都是一

① 参见 http://www.timeout.com/london/film/mahamat-saleh-haroun-chads-lonely-filmmaker,2022 年 3 月 1 日。

样的，至少我所观看到的南非和尼日利亚是一样的，这就好像有一个预设的非洲面向一样，只需要按一下按钮，'非洲面向'就出来了。显然，人们不知道埃塞俄比亚和其他的非洲地区是不一样的，这一点对我来说非常重要，因为我想呈现城市和乡村的另一面，我想从埃塞俄比亚人民的视点、从片中人物形象的视点来拍摄这部电影，我在意的是埃塞俄比亚人民如何看待这个国家，而非我自己如何看待这个国家。"① 这其实关系到一个第三世界知识分子心态的问题。

后殖民理论家赛义德曾指出，后殖民知识分子本质上都是"文化两栖人"②。在西方尤其是电影节平台上为非洲发声，在非洲寻求外方资助，是非洲电影人的常态。在此，我们仿佛又回到了后殖民理论家弗朗兹·法农几十年前所提及的"黑皮肤，白面具"式问题，这究竟是一种暂时的无奈？还是一种永久的创伤？

在情理上似乎可以理解非洲电影人的困难和选择，

① 参见 http://blogs.indiewire.com/shadowandact/interview-director-zeresenay-mehari-on-difret-and-creating-a-complex-ethiopian-narrative，2022年3月1日。
② 能同时感应本国文化和宗祖国文化。

但是,非洲电影面向的本土观众却对这些离散电影人发出了猛烈的抨击,韦德拉奥果被指责为"法国导演",哈龙等电影人被批评为"你的电影不为我们而拍,而为白人而拍"①。当非洲电影人不再能够为非洲观众所认同时,非洲电影还能不能被称为非洲电影?从文化身份的角度看,这类民族议题的再度凸显,其实与非洲加速进入全球化进程直接相关。非洲长时期的殖民历史决定了非洲对法国的敌对关系,但是越来越多的非洲电影人通过电影节成名后移民法国,随着时间推移,非洲导演们对法国的镜头呈现及其情感立场也日益变得暧昧起来。

四、非洲电影的本土化博弈

今天,随着文化全球化和跨国资本的急速发展,世界政治经济被纳入了一个一体化流动、同质化想象的空间体系当中,民族文化特别是第三世界国家文化在不可抗拒的时代潮流中如何凸显本土性,如何重新确立自我的文化身份,是个刻不容缓的难题。对非洲电影人而言,既然在西方电影节上的通道面临重重诉

① BELL JAMES, "Interview: In the Name of the Father," *Sight and Sound* 7 (2007): 37.

第五章　外部影响

病，且在身份上有分庭抗礼之嫌，那么有没有可能在非洲本土开辟一条通向未来的大道？

非洲电影人痛定思痛，他们在长期的实践中开辟出一种规避电影节的模式——诺莱坞：它很少在电影节上参展，但在非洲内部做成了一个庞大的电影文化产业。面对非洲影院少、非洲电影几乎没有票房的艰难现实，降低制作成本、避开电影院或电影节渠道，拍摄诺莱坞式电影成为非洲电影的一种战略新选择。

此外，2021年11月29日，国家领导人习近平在中非合作论坛第八届部长级会议开幕式上的主旨演讲中宣布中国将同非洲国家密切配合，共同实施"九项工程"，其中"人文交流工程"包括"在华举办非洲电影节，在非洲举办中国电影节"。这将是中国境内首个非洲电影节，弥补了长期以来中国境内没有专门的非洲电影节这一遗憾，而反观美国、英国、法国、加拿大等国家都设有专门的非洲电影节，并吸引了非洲电影人和非洲旅居人群广泛参与。作为研究者，我们希冀电影节的早日落地，为非洲电影打开另一扇大门。

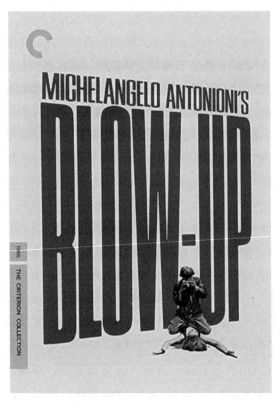

图 5-22 《放大》电影海报

后　记

非洲电影进入中国人的视野是从译介开始的。在第三世界民族解放运动风起云涌的背景下，随着中国和非洲国家逐步建交，电影文化交流提上议程。1959年的《国际电影》[①] 刊载一篇译文《被歪曲的黑色大陆》，文章开门见山指出"多少世纪以来，非洲就被称为'黑色大陆'。尽管有许多制片单位曾屡次到撒哈拉大沙漠以南的非洲各地去拍片，非洲的真相今天仍然很少被欧洲人和美洲人所了解"[②]。文章通过对创作过程和成片故事的分析，批评欧美国家非洲题材电影《人猿泰山》《河流的桑德尔》[③]《两个世界的人》《所罗门王的宝藏》等歪曲了非洲大陆，错误呈现了

① 《国际电影》杂志原名《电影艺术译丛》，1958年第7期开始改名《国际电影》，第五、六期的"编辑的话"说明改名是为了增加刊发内容的多样性，而不仅仅是介绍苏联电影。后来又改回原刊名。
② 〔英〕J. 奥恩：《被歪曲的黑色大陆》，黄鸣野译，《国际电影》1959年第4期。
③ 后来通常翻译成《桑德斯河》或《桑德斯河流》。

非洲的历史和现实,且"凸显白人凌驾于黑人之上",具有明显的殖民主义色彩,使得外界对非洲的认知有误读的成分。随后,《人民日报》《电影艺术译丛》《大众电影》等报刊开始不定期以短讯、译文等形式介绍非洲电影新近动态,内容包括介绍有关非洲电影的发展历史、硬件设施、重要作品、演员、导演、电影节等。

在中国最早从事非洲电影研究的是原中国电影对外输出输入公司非洲业务组负责人陆孝修先生。1979年后,随着中国改革开放的深入,中非电影交流交往进入新的格局。中国电影对外输出输入公司注重拓展非洲市场,派遣陆孝修等人先后多次前往非洲开展电影交流互购活动。退休后,陆孝修先生凭借其在非洲的丰富电影发行经验和卓越的语言能力最早展开相关研究,一方面,翻译了多篇西方学者写作的非洲电影研究文章,并刊载于《当代电影》《世界电影》等国内刊物,包括《英语非洲的电影制片》《法语非洲国家的民族电影和国际电影生产》《葡语非洲电影:历史和当代的视角》等;另一方面,撰写了《非洲,最后的电影》《中国电影非洲市场回顾》等具有资料价值的论文,这些文章成为中国研究者认识非洲电影的基础文献。除了陆孝修老师,国内著名电影学者崔君衍、单万里等人还翻译了《新兴的非洲进步电影》

后记

(《电影艺术译丛》1980年第5期)、《南非电影简史》(《当代电影》1997年第11期)等文章推介非洲电影。

近年来,随着中非合作交流逐步深入,中国的非洲电影研究进入了一个新时期。我在北京电影学院杨远婴教授指导下完成的博士论文《重新表述一个大陆——非洲本土电影与诺莱坞的崛起》是由中国学者撰写的首篇系统研究非洲电影的学位论文。随后,《当代电影》《电影艺术》《北京电影学院学报》《中国电影市场》《中国社会科学报》等报纸杂志以栏目组稿或单篇论文形式刊发了一系列非洲电影研究论文,让非洲电影研究逐步获得一定的能见度,也使得越来越多的学者和年轻一代学生积极关注这一领域。

尽管国内的非洲电影研究有所起色,但不得不承认,相较于欧美同行,我国的研究还处在起步阶段,研究人员和研究成果都有限。可以说,我国对非洲电影的研究既无法匹配国内学术同行们对非洲政治、非洲经济、非洲教育、非洲文学等其他学科门类的研究水平,也愧对中非高度紧密相连的社会文化现实。参加工作后的几年,一方面我从博士论文的"大非洲"研究逐步向区域与国别方向发展,原因在于非洲国家数量多,社会发展水平、语言文化、宗教意识形态、政治体制等多方面都有较大的差异,导致电影发展形

态和市场文化都各不相同，因此，需要对非洲国家的电影做具体的观照，本书的坦桑尼亚、南非、尼日利亚、肯尼亚、埃及相关篇章就是这一类尝试。

另一方面，随着研究的深入，我必须要面对的一个问题是中国的非洲研究如何既区别于西方既有的非洲研究，又不同于非洲本土的研究成果，这也是我国多数非洲研究者的一大心结。在非洲电影研究领域，我认为中国学者可以找到的一大突破口是从文化交流互涉的角度去理解非洲电影的历史与当下。因为，电影对非洲而言，和中国一样，都是西方的舶来品。从独立前对非洲电影活动的殖民控制到后殖民时期的文化霸权，西方国家对非洲电影界的影响从来没有消失过，今天，发展非洲电影面临的重要课题便是去殖民化。对于中国学者而言，除了帮助国人理解非洲电影的文化、经济困境，更重要的是思考中国何为，深入阐发中非电影交流交往的历史脉络和当下可能，为非洲电影发展寻找中非合作路径。在多次前往非洲国家调研、深入了解非洲电影界的发展困境和合作期待后，我结合在中国国家图书馆、北京电影学院图书馆地下库房搜集到的历史材料，撰写了若干篇探讨中非影视合作的论文，希望对业界有参考价值。

本书的出版，感谢《当代电影》《北京电影学院

学报》《电影艺术》杂志,正是他们的首发和支持,让我一直略有自信地耕耘这个边缘的领域;感谢北京大学出版社王立刚主任、赵聪编辑将拙作纳入"理解非洲文库"首批图书,通过电影让读者理解非洲是我长期以来的研究和创作理想;感谢研究生张雨菲、钟哲文修改了注释格式、配了相关插图。图书基本上按照"外部影像对非洲的包围""非洲本土电影的突围""非洲与世界电影的交流"的思路成文,不足之处敬请方家批评指正。

非洲国家众多,非洲电影纷繁复杂,任何单一力量或学科团队都无法做到完全理解所有的非洲国家和文化形态,因此,做非洲电影研究,需要集聚、培养更多的复合型人才:懂非洲的电影研究人才和懂电影的非洲研究人才。当研究成果达到一定量,而非现在的屈指可数时,我国的非洲电影研究面向和格局才会更上一层楼,期待更多的年轻学者加入这一项事业中来。

图书在版编目(CIP)数据

影像突围:非洲电影之光/张勇著.—北京:北京大学出版社,2023.5
ISBN 978-7-301-33709-7

Ⅰ.①影… Ⅱ.①张… Ⅲ.①电影文化—文化研究—非洲 Ⅳ.①J994

中国国家版本馆 CIP 数据核字(2023)第 021008 号

书 名	影像突围:非洲电影之光
	YINGXIANG TUWEI: FEIZHOU DIANYING ZHI GUANG
著作责任者	张 勇 著
责任编辑	赵 聪 王立刚
标准书号	ISBN 978-7-301-33709-7
出版发行	北京大学出版社
地 址	北京市海淀区成府路 205 号 100871
网 址	http://www.pup.cn
电子信箱	zhaocong@pup.cn
新浪微博	@北京大学出版社
电 话	邮购部 010-62752015 发行部 010-62750672
	编辑部 010-62753154
印 刷 者	北京九天鸿程印刷有限责任公司
经 销 者	新华书店
	880 毫米×1230 毫米 32 开本 13 印张 249 千字
	2023 年 5 月第 1 版 2023 年 5 月第 1 次印刷
定 价	69.00 元

未经许可,不得以任何方式复制或抄袭本书之部分或全部内容。
版权所有,侵权必究
举报电话:010-62752024 电子信箱:fd@pup.pku.edu.cn
图书如有印装质量问题,请与出版部联系,电话:010-62756370